크래프톤 KRAFTON

크래프톤은 특정 장르에서 경쟁력 있는 제작 능력을 갖춘 독립스튜디오들로 구성되어 있는 게임회사다. 현재 '펍지 스튜디오', '블루홀스튜디오', '라이징윙스', '스트라이킹 디스턴스 스튜디오', '드림모션', '언노운 월즈', '5민랩'과 여러 제작팀이 전 세계 게이머들에게 최고의 게임 경험을 제공하기 위해 개발에 임하고 있다. 배틀로얄 장르의 「PUBG: 배틀그라운드(PUBG: BATTLEGROUNDS)」와 「뉴스테이트 모바일(NEW STATE MOBILE)」, MMORPG 「테라(TERA)」, 「엘리온(ELYON)」, 서바이벌호러 「칼리스토 프로토콜(The Callisto Protocol)」 등을 개발했으며, PC, 모바일, 콘솔 등 여러 플랫폼에서 즐길 수 있는 다양한 게임들을 제작해 나가고 있다. 게임 개발을 중심으로 딥러닝과 엔터테인먼트 등 새로운 분야의 사업에도 도전 중이며, 현재 『눈물을 마시는 새』와 『피를 마시는 새』의 게임 및 영상화 판권을 확보하고 개발 중이다.

KB033005

책 디자인 김진영

『눈물을 마시는 새』
게임·영상화를 위한 아트북

한계선을 넘다

황금가지

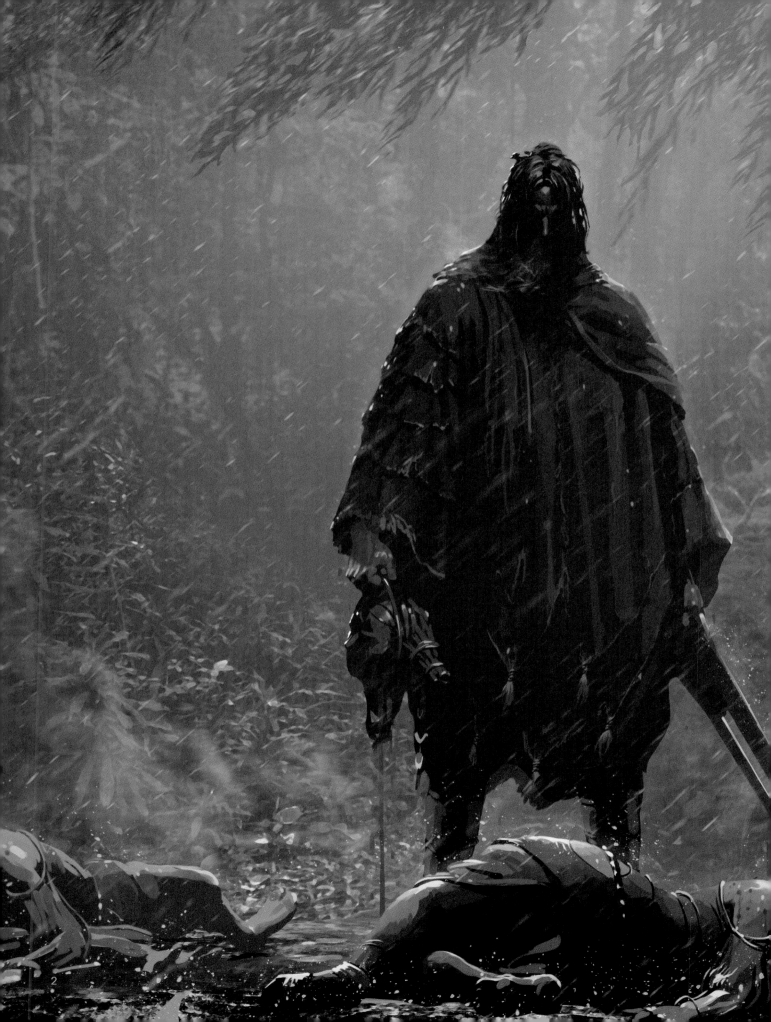

목차

일러두기

• 본 도서는 『눈물을 마시는 새』의 게임 및 영상화를 위한 설정집으로서, 개발진들이 『눈물을 마시는 새』에 대해 논의하고 연구한 여러 자료를 바탕으로 이미지화에 대한 구상, 세계관에 대한 추론 및 확장을 위한 창안 등의 내용을 수록하였습니다. 이는 게임 및 영상화를 위한 제작진의 의견으로서, 원저작자의 의도와 다를 수 있습니다.

• 본 도서에 수록된 해설 중에는 소설의 중요 내용과 인물의 설정 등이 담겨 있어, 아직 소설을 읽지 않은 분들에게는 원저작의 중요 내용이 누설될 수 있습니다.

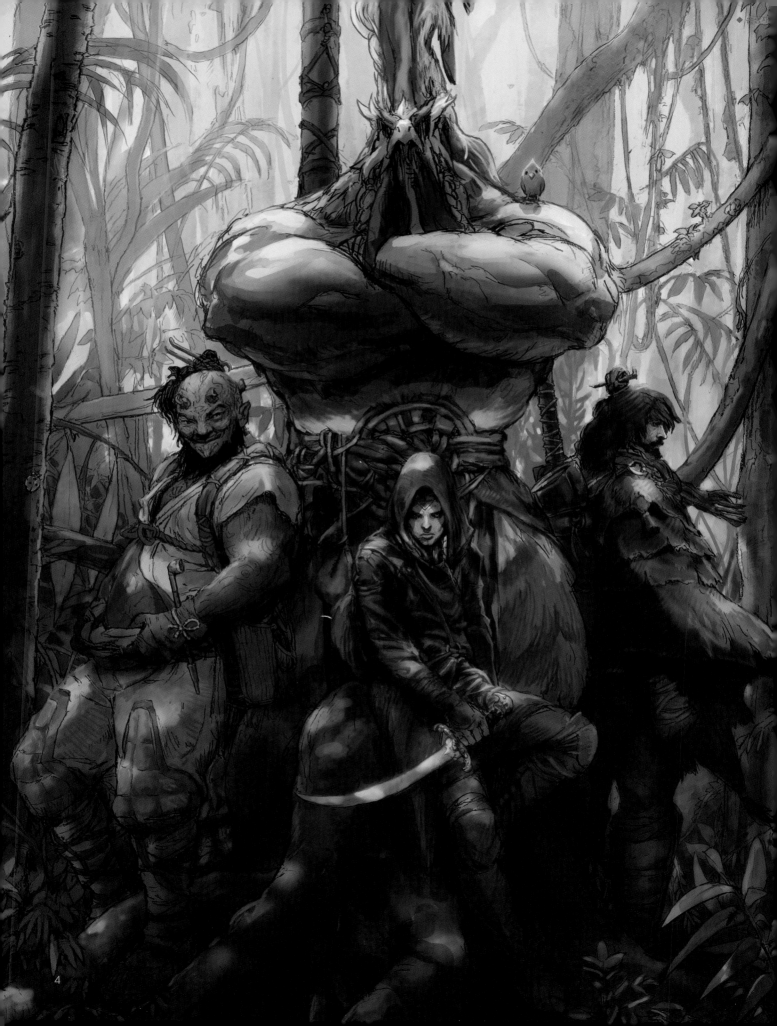

들어가며

『눈물을 마시는 새』는 2003년 출간된 소설가 이영도 님의 작품이자, 완전히 독자적인 세계관을 가지고 있는 판타지 소설입니다. 나가, 레콘, 도깨비, 인간의 네 종족이 펼쳐가는 이 깊이 있는 이야기는 20여 년이 지난 지금까지도 독자들의 가슴에 여운을 새기고 있습니다.

크래프톤은 이 보석과도 같은 작품을 비주얼의 측면부터 탐구하기로 했습니다. 이 아트북이 소설『눈물을 마시는 새』의 독자들에게 즐거운 공감의 장이 되길 바라며, 여러 예술가들의 창작 욕구에 불을 지필 수 있는 영감의 원천이 되길 기대합니다.

우리는 소설이 그리는 인물들의 특징과 월드 곳곳의 분위기를 최대한 왜곡 없이 표현하려 노력했습니다. 작가와 팬들을 존중하려는 마음과 함께, 무엇보다 팀 동료 모두가 이 작품을 사랑하게 되었기에 소설 속 세계의 독특한 느낌을 온전히 표현하는 데 열정을 모았습니다.

이십여 명의 아티스트들이 소설을 전부 읽고, 매주 소품(prop)의 디자인에서부터 작품의 주제까지 광범위하게 논의했습니다. 이러한 과정을 통해 우리는 점점 더 작품에 빠져들었고, 작품을 이해하면 할수록 새로이 보이는 것들을 수정하고 또 재작업해야 했습니다. 그 때문에 당초 예상했던 것보다 더 긴 시간이 걸릴 수밖에 없었지만, 우리 스스로가 만족할 수 있는 결과물을 얻기 위해 계속 나아갔습니다.

전반적인 비주얼의 톤은 사실적인 묘사를 위주로 설정하였습니다. 이렇게 방향을 잡은 이유는 게임뿐만 아니라 영화, 드라마, 웹툰 등 다양한 미디어로 제작될 때도 참고가 되길 바랐기 때문입니다. 보편적인 시각 언어를 사용하여 작품의 분위기를 쉽게 전달하고, 또 인물들과 배경의 사실성을 높이고 싶었습니다.

북부와 남부, 그리고 각각의 선민 종족들 간에 차별점을 두는 것 또한 중요한 부분이었습니다. 예를 들면, 소설 속 세계는 전체적으로 정체되고 고립되어 있습니다. 도로 시설은 열악하고 곳곳이 황무지입니다. 하지만 사람들이 모여 사는 군락지는 떠들썩하고 혼잡하죠. 종족들 간에도 마찬가지입니다. 인간들은 한시라도 무리를 짓지 않으면 견디질 못하지만, 레콘들은 서로 모이는 일도, 그럴 필요도 없습니다. 이렇게 거의 모든 요소들이 서로 대비를 이루고 있죠.

우리는 이런 요소 간의 공통점과 차이점을 극명하게 표현하고 싶었습니다. 이를 명료하게 하려고 다양한 요소들을 과장, 생략해 가는 과정을 거쳤습니다. 더불어,『눈물을 마시는 새』의 콘셉트 작업을 함께 해준 이안 멕케이그(Iain McCaig)는 경이로울 정도로 아름답고 또 사랑스러운 작품세계를 보여 주었습니다. 그가 협업을 수락하며 가장 먼저 원했던 것은『눈물을 마시는 새』의 영어 번역본 전체였습니다. 번역본을 전달받은 이안 맥케이그는 읽고 또 읽었습니다. 그는 첫째도 스토리, 둘째도 스토리라고 하며 이 세계와 서사에 깊이 빠져들었습니다. 수없이 많은 시안 작업을 해 주셨고, 거의 모든 방면에서 기준을 제시해 주셨습니다. 프로의식을 넘어서 작품에 대한 사랑까지 느낄 수 있었습니다.

그리고 여러 동료 아티스트들도 작품에 대한 깊은 고민과 통찰들로 이 세계를 정확히 표현하는 데에 큰 헌신을 해주었습니다. 저 또한 뛰어난 동료들에게 예술적으로 많은 자극을 받았습니다. 이들과 함께 작업할 수 있어서 저 역시 진심으로 행운이라고 생각합니다. 이 지면을 빌어 모두에게 감사를 표하고 싶습니다.

우리는 이 아름다운 세계와 함께했던 여정이 몹시 즐거웠으며, 그 결과에 만족하고 또 행복합니다.

부디 이 책을 보는 여러분도 그 즐거운 여행을 함께해 주시기를 진심으로 바라겠습니다.
감사합니다.

손광재
「Project Windless」
아트 디렉터

이안 맥케이그의 서문

번역 | 진서희

> "하늘을 불사르던 용의 노여움도 잊혀지고
> 왕자들의 석비도 사토 속에 묻혀버린
> 그리고 그런 것들에 누구도 신경쓰지 않는
> 생존이 천박한 농담이 된 시대에
> 한 남자가 사막을 걷고 있었다."

아름다운 대목이다. 가운데땅과 머나먼 은하계에서 과하리만큼 좋은 시간을 보낸 사람의 입장*에서, 나는 앞으로 펼쳐질 이야기가 어떻게 될지 제법 확실히 예상하고 있었다. '한 남자'가 수수께끼에 싸인 이름 없는 영웅으로 등장, 자신의 도덕률에 따라 홀로 암흑과 흥분의 시대를 살아간다. 세상을 구하고자 저승으로의 모험을 떠난 그는 문지기를 물리치고 현명한 조언자를 만나 상징적인 동굴 안에서 극도의 공포와 싸운다. 그렇게 죽었다가 부활하여 마법의 검을 얻은 그는 신들로부터 훔친 불을 가지고 세상 사람들을 구하기 위해 가까스로 되돌아오게 된다는, 대략 그런 이야기 말이다.

그러니 상상해 보시라. 사막의 방랑자요, 우리의 영웅인 케이건 드라카가 알고 보니 복수심에 불타는 살인 괴물이라서, '나가'라고 일컫는 파충류 인간 종족을 집단 학살할 때, 단지 그들을 죽이는 것에 그치지 않고 삶아 먹어 존재조차 없애려는 개인적 원한을 드러냈을 때 내가 얼마나 놀랐겠는지.

이 이야기는 여러분이 생각하는 뻔한 영웅 서사가 아니다. 전혀 아니다. 게다가 나는 3000페이지나 되는 이영도의 판타지 서사시 내내 단 한 번도 앞으로 벌어질 일을 알아맞히지 못했다.

굳이 말할 필요도 없겠지만 나는 이 이야기와 광적으로 사랑에 빠져버렸다. 지금까지 전체 이야기를 최소 서너 번은 완독했다. 부분적으로는 열두 번 이상 읽은 내용도 있다. 아직도 내가 놓친 부분이 없나 찾는 중이며 등장인물 하나하나에 대한 작가의 통찰과 연민에 경탄을 이어가고 있다. 그의 익살과 황당무계에 매번 박장대소하며, 나로서는 잘 이해할 수 없는 결말에 다다르면 항상 눈시울을 적신다.

여러분의 예상이 빗나간다는 것. 내가 볼 때, 『눈물을 마시는 새』의 매력이자 난제는 바로 그 점이다. 독자인 여러분은 해답을 찾기

위해서, 등장인물을 두고 판단하기 위해서, 흩어진 점들을 이을 수밖에 없다. 그 과정은 흡사 여러분 앞에 거울을 들어 보이는 것 같아 조금 두렵기도 하다. 여러분이 어떤 사람이며, 여러분이 진정 무엇을 믿는 사람인지 비추는 거울 말이다.

『눈물을 마시는 새』를 대외적으로 안제이 사프콥스키의 『위쳐』에 비유하곤 했지만 실은 『위쳐』보다 훨씬 더 귀하고 놀라운, 진정한 원전이다. 크래프톤 게임 디자인을 창작하는 과정에서 이 이야기가 서구 세계에 쉽게 와 닿을 수 있도록 돕는 것이 우리의 임무였다. 그 목표는 손광재 디렉터와 그의 뛰어난 아티스트 팀 덕분에 성공적으로 완수했다고 본다. 크래프톤은 우리가 나름의 창조적인 비전을 따르리라 믿었겠지만 손광재 디렉터와 나는 이 이야기가 가진 특별함을 그대로 살려내야 한다는 데 공감하고 있었다. 단순히 이야기를 보존할 뿐만 아니라 한 페이지 남짓한 공간 속에 철학적이기도 하고 장난스럽기도 하고 황당하거나 잔인하거나 동정적이기도 한 모든 면모를 보여 주는 작가의 목소리 자체를 살려내야 했다.

페이지마다 재현된 디자인들은 우리의 의견과 관찰이 더해져 여러분을 이야기의 여정으로 안내할 것이다. 수탉을 감정적이며 거친 모험가로 탈바꿈시킬 방법을 모색하고, 비늘투성이 파충류 여인의 내면과 외면에 강인함과 아름다움을 불어넣고, 식물의 왕국에 하나의 상징이 될 새로운 용을 창조하고, 영혼을 훔치는 자의 내면에 인격의 우물을 묘사한 모든 결과와 그 이상의 많고 많은 것들이 이 책 안에서 여러분을 기다리고 있다.

아티스트이자 비주얼 스토리텔러로서 자신의 안전지대를 벗어나 미지의 것과 씨름한다는 건 훨씬 힘든 작업이었지만 그만큼 무한한 보람을 느낄 수 있었다. 우리 존재를 규정하는 대부분은 그늘에 가려져 있다. 우리가 그곳에 갈 수 있을 정도로 용기 있고 거기에서 발견한 것을 나눌 만큼 정직하다면 우리는 그걸 연민으로 발전시키게 된다. 끝없는 리메이크와 깊은 분열의 현시대에 연민은 우리에게 너무나 절실하게 필요한 선물이다. 나는 우리가 『눈물을 마시는 새』를 탐험하면서 찾아낸 것도 그 연민이라고 생각하고 싶다.

손광재 디렉터에게 깊은 존경과 감사를 드린다. 그간 여러 재능있는

* 이안 맥케이그는 「스타워즈」, 「반지의 제왕」 등 여러 영상물의 컨셉 아티스트이다.

아티스트, 아트 디렉터들과 함께 작업하는 행운을 누려왔지만,
친구여, 자네만큼 관대하면서도 이만큼 보람 있는 협업을 한 사람은
흔치 않다네.

손광재 디렉터의 훌륭한 아티스트 팀, 그리고 언제나 웃는 얼굴로
우리 일을 순조롭게 진행되도록 해준 이소영 씨에게 진심으로 경의를
표한다. 또한 Zion과 Ashley, 정원을 비롯한 모든 크래프톤 분들에게
감사를 전한다. 여러분과 함께 일한 것은 영광이자 특권이었다. 나는
42년간 연예 산업에 몸담아왔지만 이만큼 즐거웠던 프로젝트도 거의
없었거니와 이보다 좋았던 프로젝트는 전무했다.

그리고 물론, 우리에게 자신의 도전적이고, 도발적이며,
충격적이면서 사랑받는 이야기를 나누어준 이영도 작가에게도 나의
영원한 감사를 보낸다.

2022년 7월
캐나다, 브리티시컬럼비아주,
빅토리아에서
이안 맥케이그
「Project Windless」 디자인 디렉터

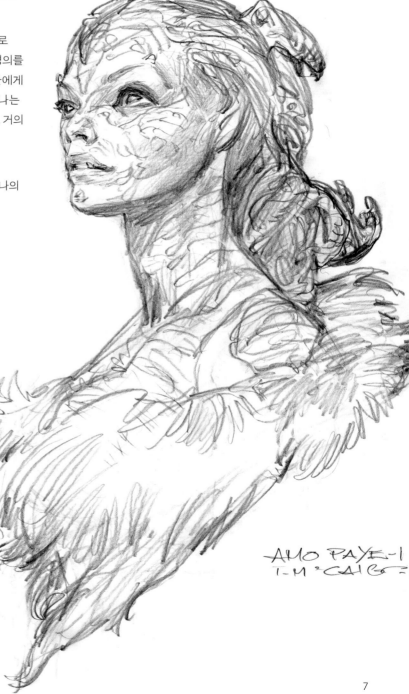

◆ Iain McCaig

원작 살펴보기

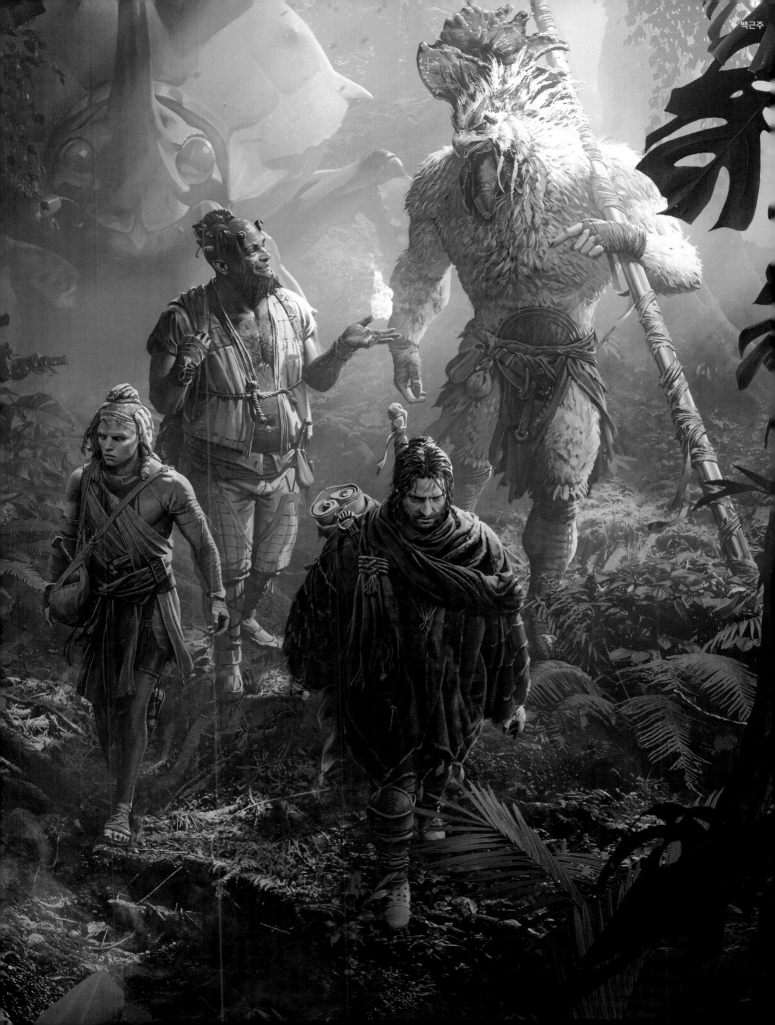
백근주

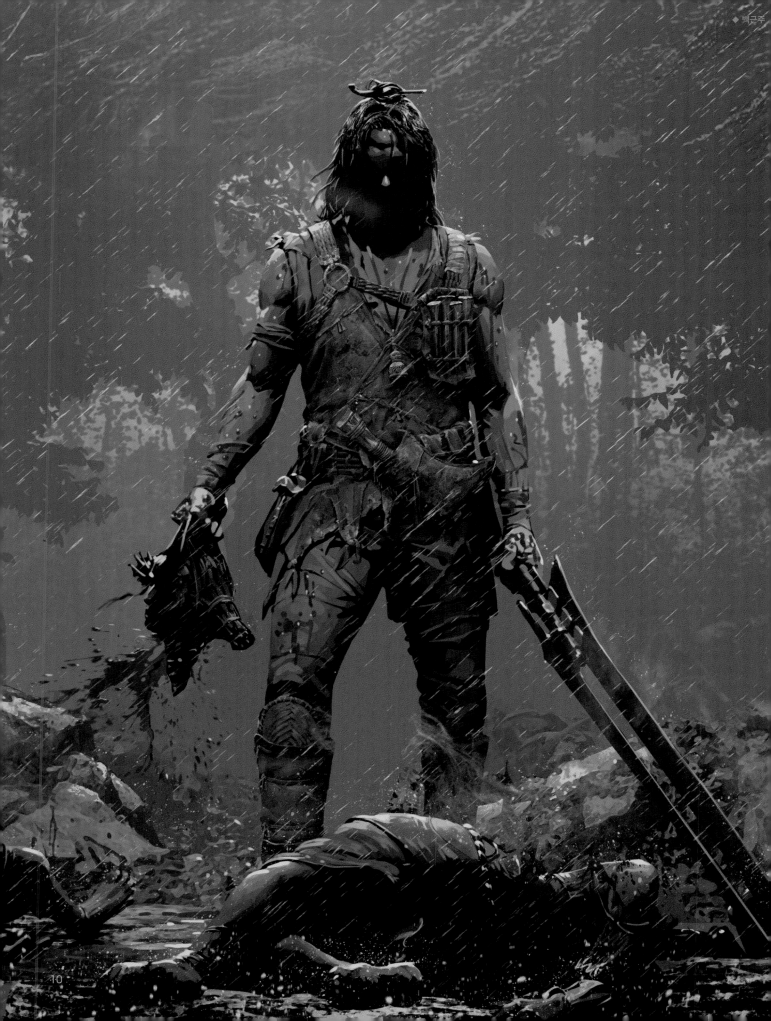

"모든 사소한 규칙들은
그 속에 더 거대한 규칙의 일부를 담고 있지."

— 제10장 「출발하는 수탐자들」

원작의 구조

『눈물을 마시는 새』는 '완결성'과 '서술 구조'가
뛰어난 작품으로 알려져 있습니다. 작가는 판타지
장르에서도 볼 수 있는 전통적인 서술 방식인 '영웅의
귀환' 이야기 구조에 다양한 인물들의 시점을 더해
서사를 더욱 풍부하게 만들었습니다. 이러한 여러
겹의 이야기는 역설과 갈등, 그리고 해소의 과정을
거치며 궁극적인 변화를 이끌어내는 '희생'을
탐구합니다.

i. 다양한 인물들의 관점

『눈물을 마시는 새』는 하나의 주인공만 이끌어 나가는
이야기가 아닙니다. 다양한 인물의 관점을 보여 주고,
그들이 가진 몰이해와 약점을 중요하게 다룹니다.
그들의 '눈물'과 이를 이끌어내는 개인적인 일들이
'물 흐르듯' 이어집니다.

동시에 각 인물의 '삶'은 서로를 보완합니다.
한 이야기를 끌고 가는 인물은 다른 장소,
다른 인물이 끌고 가는 이야기 속에서
필수적인 역할을 담당합니다. 이 과정에서 독자들은
기존의 상식과는 다른 역설을 마주하기도 합니다.

ii. 세계의 갈등을 풀 열쇠 – '희생'

각 인물이 하고자 하는 일을 좇다 보면, 독자는 이
사건들이 얽혀서 하나의 구심점을 두고 달려가고
있음을 깨닫습니다. 각자의 '삶'이 만들어 낸
이야기는 세계 전체에 영향을 미칠 사건 덩어리의
면을 만듭니다. 시공간을 초월한 이야기는『눈물을
마시는 새』의 진정한 의미를 깊이 탐구하는 과정으로
나아갑니다. 그리고 그 끝에 '눈물을 마시는 새'라는
본작의 제목이 그 진정한 의미를 드러냅니다.

세계에서 '눈물'이 흐르게 될 어떤 사건이 일어나고,
그에 맞춰 '왕'이 돌아옵니다. 그는 만인을 대신하여
눈물을 마셔줄 왕이었죠. 결국 폭발한 갈등은
전쟁으로 이어지고, 지난한 과정을 거치며 왕은 이
대륙에 사는 생명 전체의 진정한 '왕'으로 거듭납니다.

iii. 변화로 나아가는 이야기

『눈물을 마시는 새』는 에픽 판타지 장르에서 자주
등장하는 '절대악'과 '선'이라는 개념을 제시하지
않습니다. 목적을 위해 행동하는 인물들과 그걸
가로막는 반동 인물이 있을 뿐입니다. 그리고
그 인물끼리의 관계 또한 시시각각 상황에 따라
변화하기도 합니다. 어제의 적이 오늘의 동료가 되고,
오늘의 친구가 영원한 숙적으로 밝혀지기도 합니다.
이야기 내에서 등장인물들은 실수를 저지르고,
파괴와 소멸을 자초합니다. 하지만 자연의 섭리와
마찬가지로 소멸 뒤에는 재생이 따라옵니다. 세상
사람들의 상식을 깨는 '변화'의 순간이 찾아옵니다.
'소멸'하고 '재생'하는 이야기의 굴레는 결국 세계의
'변화'를 만듭니다. 이들에게 비록 밝지는 않을지라도,
새로운 아침놀이 떠오를 수평선이 열리는 것입니다.

마지막에 가서야 이야기는 (마침내 모두를 태운 배가
바람을 타고 떠날 수 있게) 모든 위험을 향해 출항할 수
있게 됩니다. 그리고『눈물을 마시는 새』는 여기에서
끝납니다. 그러나 이제 막 시작된 새로운 수평선의
이야기는 후속작『피를 마시는 새』로 이어집니다.

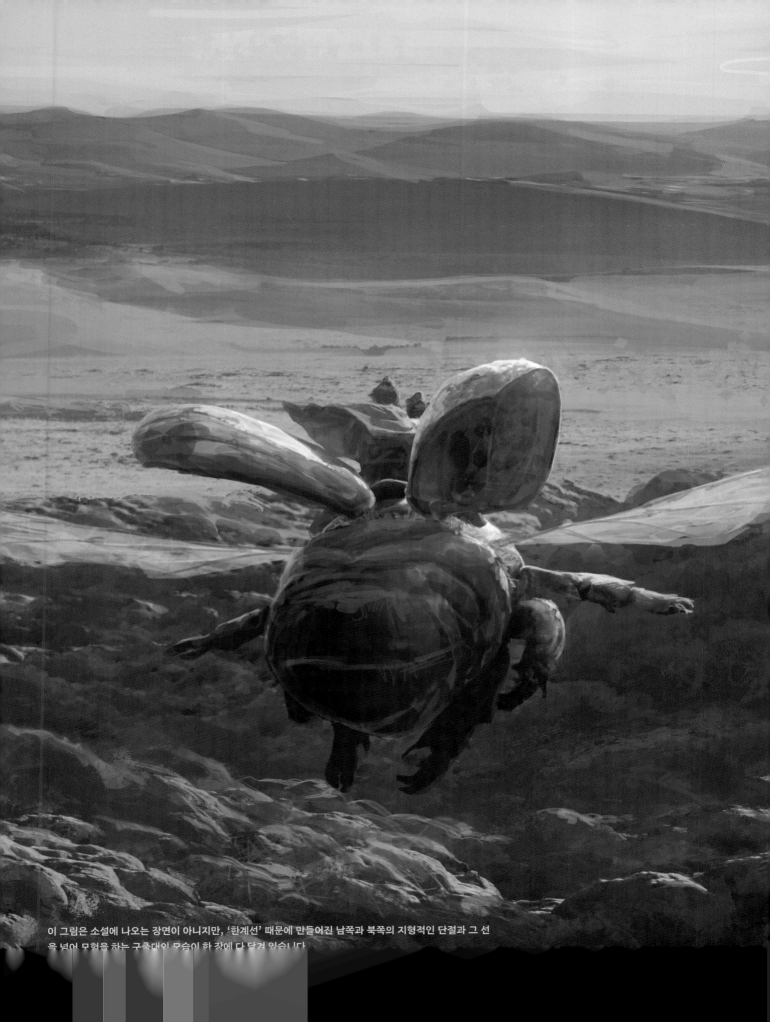

이 그림은 소설에 나오는 장면이 아니지만, '한계선' 때문에 만들어진 남쪽과 북쪽의 지형적인 단절과 그 선
을 넘어 모험을 하는 구출대의 모습이 한 장에 다 담겨 있습니다.

종족 간의 전쟁이 끝나고 두 문명으로 나뉜 세계.
네 종족으로 이루어진 이 세계에는 각자의 선민 종족을 가진 네 명의 창조신이
있습니다.
영원한 휴전이 이어질 것 같았던 어느 날, 창조신 중 하나를 살해하려는 음모를
꾸미는 자들이 있다는 사실이 밝혀집니다.
세계의 균형이 무너질 위기 앞에서 두 세계의 사제들은 몰래 힘을 합칩니다.
다양한 종족으로 이루어진 구출대가 결성되고,
이들은 800년간 허락되지 않았던 곳으로 여정을 떠납니다.
단절된 두 세상을 가로지르는 모험이 시작되고,
세상이 잊었던 전설들이 다시 돌아옵니다 ……

스토리 일러스트

『눈물을 마시는 새』에서 인상적이었던 장면들을 삽화로 그린 초기 작업물들을 소개합니다.
이 삽화 작업을 통해 이영도 작가가 글로 빚어낸 소설 속 다채로운 감정과 흥미로운 상상을 구체화할 수 있었습니다.

> 하늘을 불사르던 용의 노여움도 잊혀지고
> 왕자들의 석비도 사토 속에 묻혀버린
> 그리고, 그런 것들에 누구도 신경쓰지 않는
> 생존이 천박한 농담이 된 시대에
> 한 남자가 사막을 걷고 있었다.
>
> ─『눈물을 마시는 새』

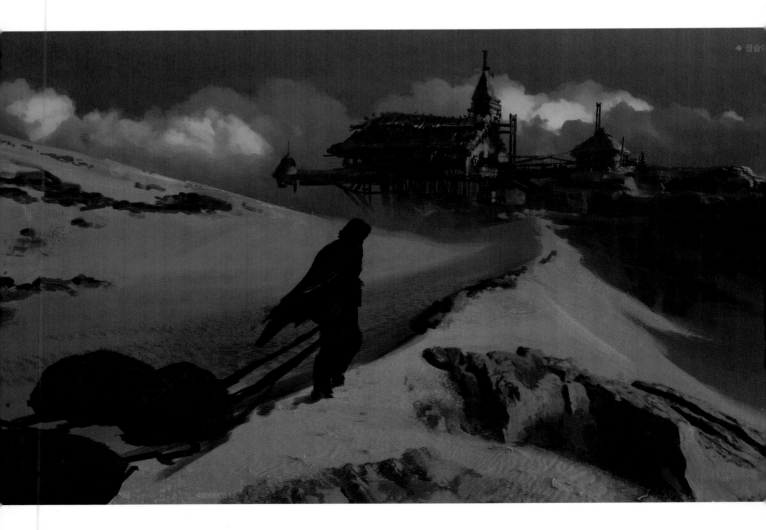

비형은 위쪽을 흘끔 쳐다보았다. 주막의 1층
가운뎃부분은 천장까지 뚫려 있었고 난간형 복도가
그 주위를 빙 두르고 있어 2층의 방들을 볼 수 있었다.
주인이 가리킨 방을 확인한 비형은 빙긋 웃었다.
"좋은 꿈 꾸셨습니까! 내 딱정벌레는 마구간에
넣어두시면 됩니다! 마구간은 있죠?"

— 제2장 「은루(銀淚)」

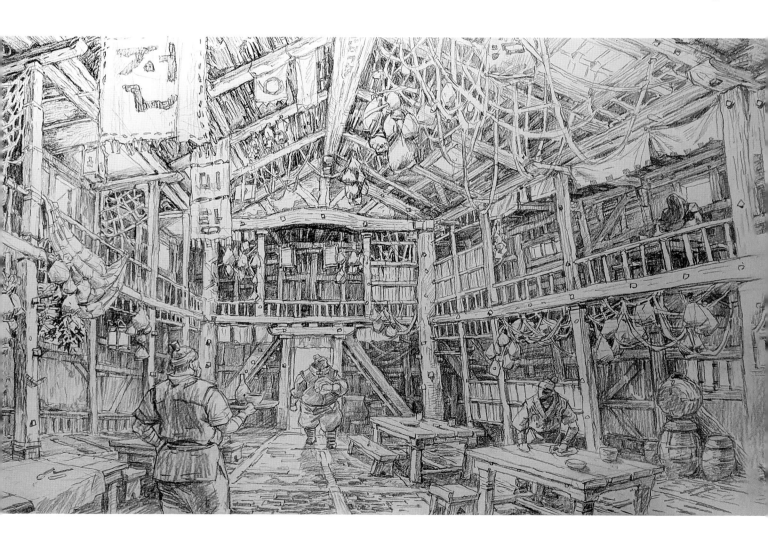

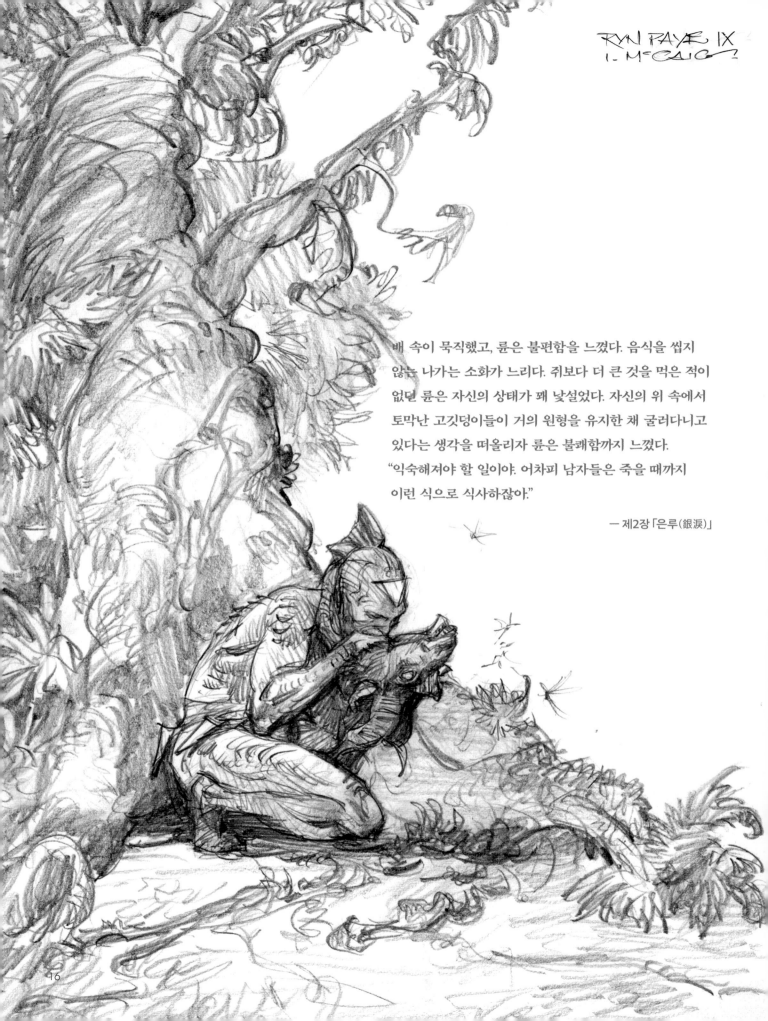

배 속이 묵직했고, 륜은 불편함을 느꼈다. 음식을 씹지 않는 나가는 소화가 느리다. 쥐보다 더 큰 것을 먹은 적이 없던 륜은 자신의 상태가 꽤 낯설었다. 자신의 위 속에서 토막난 고깃덩이들이 거의 원형을 유지한 채 굴러다니고 있다는 생각을 떠올리자 륜은 불쾌함까지 느꼈다.
"익숙해져야 할 일이야. 어차피 남자들은 죽을 때까지 이런 식으로 식사하잖아."

─ 제2장 「은루(銀淚)」

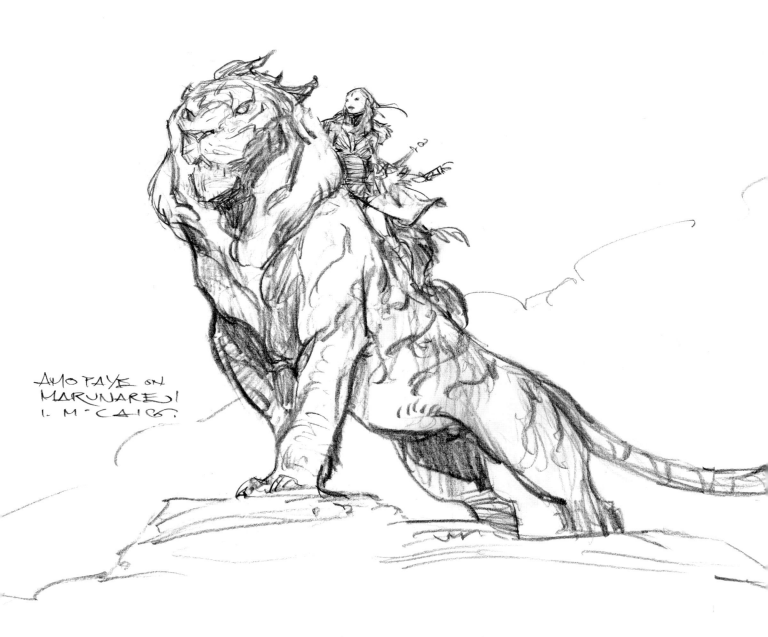

AMO FAYE ON
MARUNAREI
I. M'CAIG.

그리고 두억시니들은 더욱 처절한 열정으로 강물을 퍼내었다.
사모는 결국 그 슬픈 모습에서 몸을 돌려버렸다. 그리고 사모는
오른손으로 마루나래의 갈기를 움켜쥔 채 한참을 그렇게 서 있었다.

— 제6장 「길을 준비하는 자」

결국 숙소에서는 거의 매일 밤 당원들과 티나한이 벌이는 술판이
벌어지고 말았다. 첫날 워낙 호되게 당한 티나한은 당원들의
도움을 받아 아르히를 적절히 마시는 법을 익히게 되었다. 그리고
세 번째 술판부터는 혼수상태가 된 당원들 사이에서 홀로 유유히
아르히를 마시는 티나한의 그림 같은 모습이 목격되었다.
당원들은 그들에게 매 끼니마다 네 사람분의 식사를
가져다주었지만 륜은 음식을 먹지 않았다. 계속된 음주 때문에
입맛이 별로 없는 티나한도 거절했기에 륜 몫의 식사는 언제나
비형의 차지가 되었다.

— 제6장 「길을 준비하는 자」

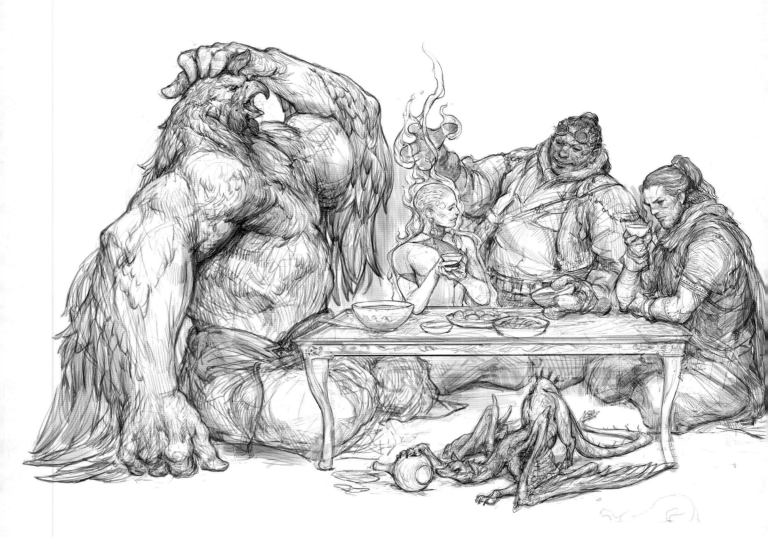

경내는 고요했다. 흙이 단단하게 깔린 마당을 가로질러 걸어간
케이건은 곧장 법당 쪽으로 걸어갔다. 법당 앞에 선 케이건은
합장하며 짧게 묵례했다. 고개를 든 케이건은 이상한 눈으로
쳐다보는 일행들을 발견하고는 설명을 덧붙였다.
"그냥 사찰을 찾는 예의요. 다른 일을 보기 전에 법당에 먼저
인사를 올려야 하오."

— 제7장 「여신의 신랑」

19

케이건의 말은 괄하이드의 가장 아픈 부분을 잔인하게 찌른
셈이었다. 괄하이드 규리하는 수염을 푸들푸들 떨며 케이건을
노려보았다. 그리고 케이건은 끝까지 가기로 결정했다.
"하지만 당신은 진짜 변경백이 아니오. '내' 변경백의 땅에 제멋대로
눌러앉은 정신 나간 제왕병 부녀의 후손일 뿐이지."
"감히……, 감히 과텔과 케나린을 그렇게 부른단 말인가? 다른
사람도 아닌 내 앞에서?"
"한 번 더 말해 줄 수도 있소."
괄하이드는 그것을 원하지 않았다. 거꾸로 쥐고 있던 대도가
섬뜩한 빛을 뿌리며 날아왔다.
"용서하지 않겠다!"

— 제8장 「열독(熱毒)」

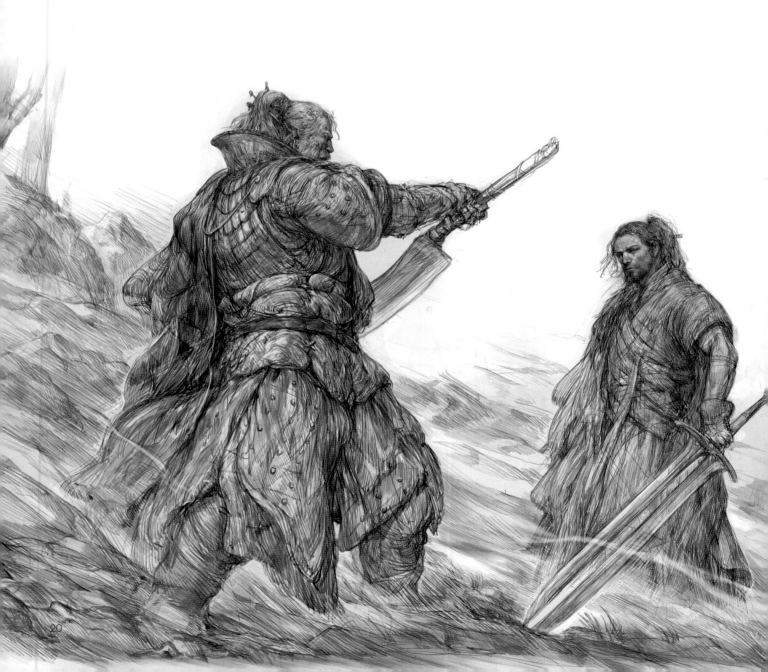

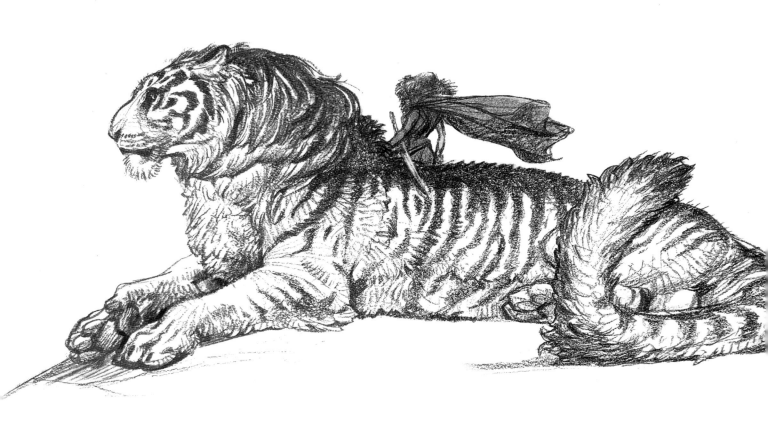

"이제 왕은 없다. 그리고 왕이 이 모욕에 사과하지
않는 한, 앞으로도 왕이 없으리라. 예. 당연히 사과의
왕과 귀환의 왕은 서로 다른 인물일 수밖에 없습니다.
과거를 정리할 왕과 미래로 나아갈 왕이 다르다고 해도
되겠군요."
케이건은 바라기를 뽑아 그것을 사모 페이 앞에 내려놓았다.
"최후의 아라짓 전사 케이건 드라카는 돌아오신 북부의 왕께
경배합니다."

— 제9장 「북부의 왕」

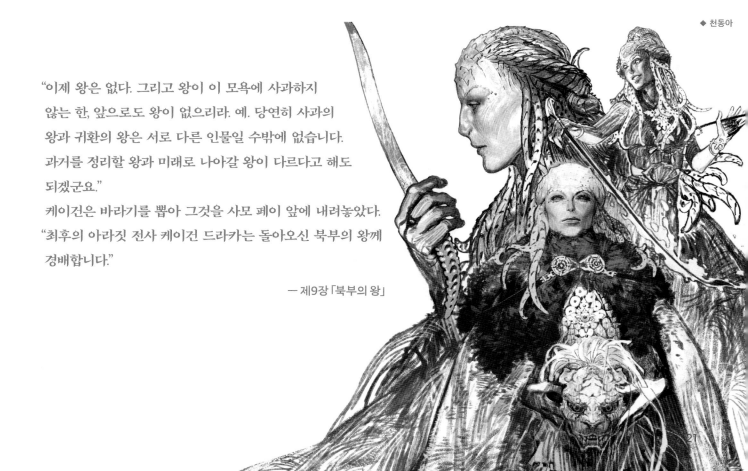

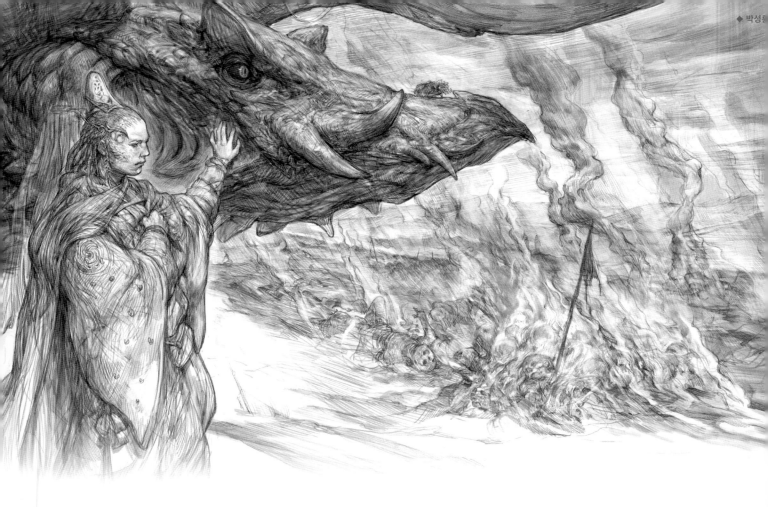

"당신은 독자(獨者)의 화신이지만 저는 그렇지 못합니다. 잔학한
운명 때문에 동족을 땔감 삼아 희망의 불을 지펴야 하는 처지에
빠져 있지만, 그것에 무감각해지기는 어렵습니다."
용인의 예민함으로도 시우쇠의 다음 말을 예측하기는 어려웠다.
상대는 사람의 예민함으로는 판단하기 어려운 존재였다.
시우쇠는 빙긋 웃더니 발을 뒤로 당겼다.
그리고 탄화된 수호장군을 걷어찼다.
먼지와 재가 뒤섞여 작은 구름이 일어났다. 륜은 입을 가리며 뒤로
물러났다. 하지만 시우쇠는 물러나지 않았다. 사체의 재구름 속에서
시우쇠는 남쪽 하늘을 바라보았다.
"그렇게 어려운 것 아니야."

— 제11장 「침수(侵水)」

"북부의 왕으로 나가라니? 나가일 수밖에 없지. 나가가 아닌 다른
자는 불가능해. 너는 나를 희생하여 네 눈물을 지우고 다시
나가들을 사랑해야 하니까."
"내가……, 내 눈물을 마실 왕을……, 준비했다는 것이군."
"바뀐 것은 없어. 너는 나가를 사랑해."
사모는 환하게 웃으며 두 팔을 벌렸다. 조건 없는 수용의 자세였다.
거기에는 자신의 죽음조차 수용하는 당당함이 있었다.
"나를 준비해 준 것에 대해 감사하겠어. 이제 내가 네 눈물을 마시고
죽겠어."

— 제17장 「독수(毒水)」

◆ 박성륜

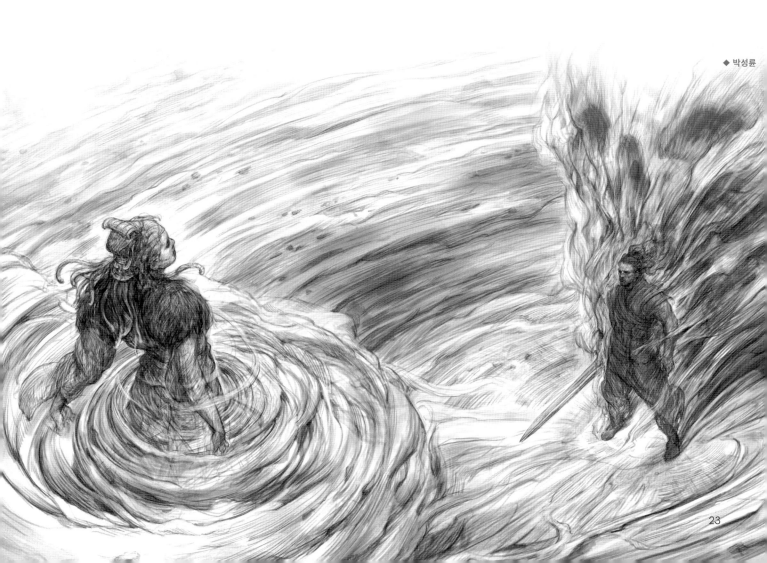

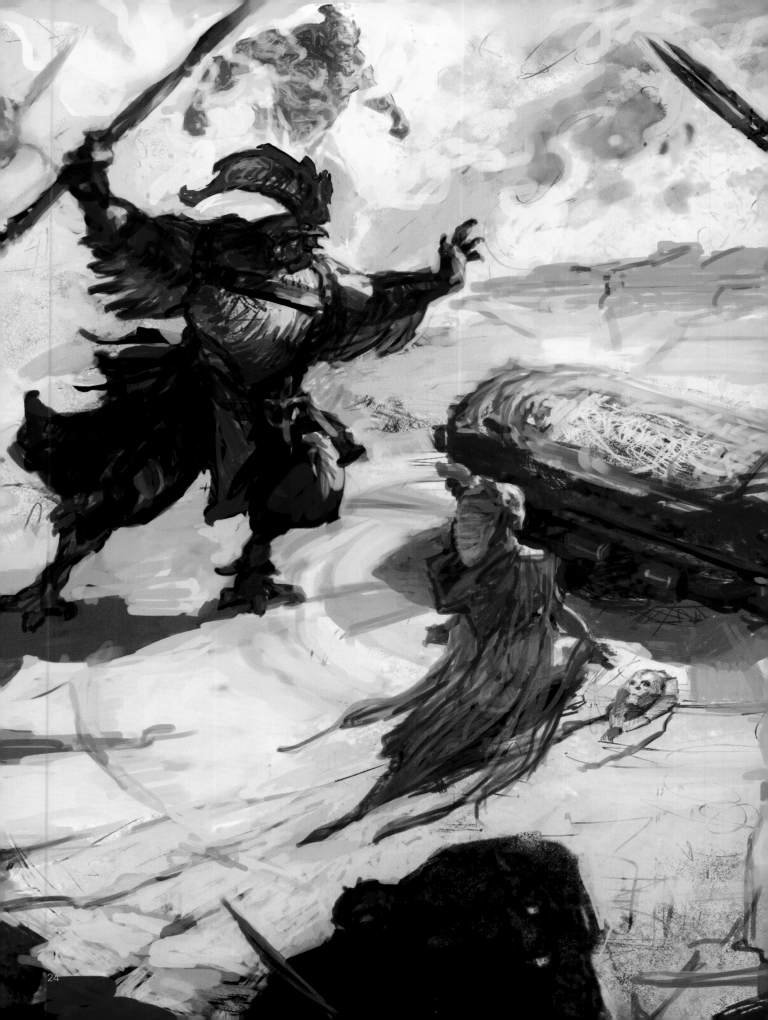

티나한은 눈앞이 부옇게 변하는 것을 느끼며 거칠게
볏을 흔들었다. 그렇게 내버려둬도 되는 것인가?
이것은 모든 나가들을 살려내기 위해 지불되어야
하는 대가인가? 티나한은 판단할 수 없었다. 하지만
그는 한 가지 사실만은 분명하다고 생각했다. 사모의
죽음은 평생을 따라다닐 아픔이 될 거라는 무서운 예감.
티나한은 그것이 싫었다.

—제17장 「독수(毒水)」

<그렇다면, 그 누구도 심장 파괴를 사용해서
사모를 죽일 수는 없는 것이군.>
<케이건 드라카는 언제나 아라짓 전사였지.>
회오리가 삼 개월 동안이나 제자리를 지키고
있다는 보고를 들은 직후, 그 보고를 들은
라수 규리하는 자신의 환상벽과 대화를
나눈 다음 결론을 내렸다. 최후의 아라짓
전사 케이건 드라카는 그의 왕이 가진
유일한 약점을 봉인해버린 것이다.

— 제18장 「천지척사(天地擲柶)」

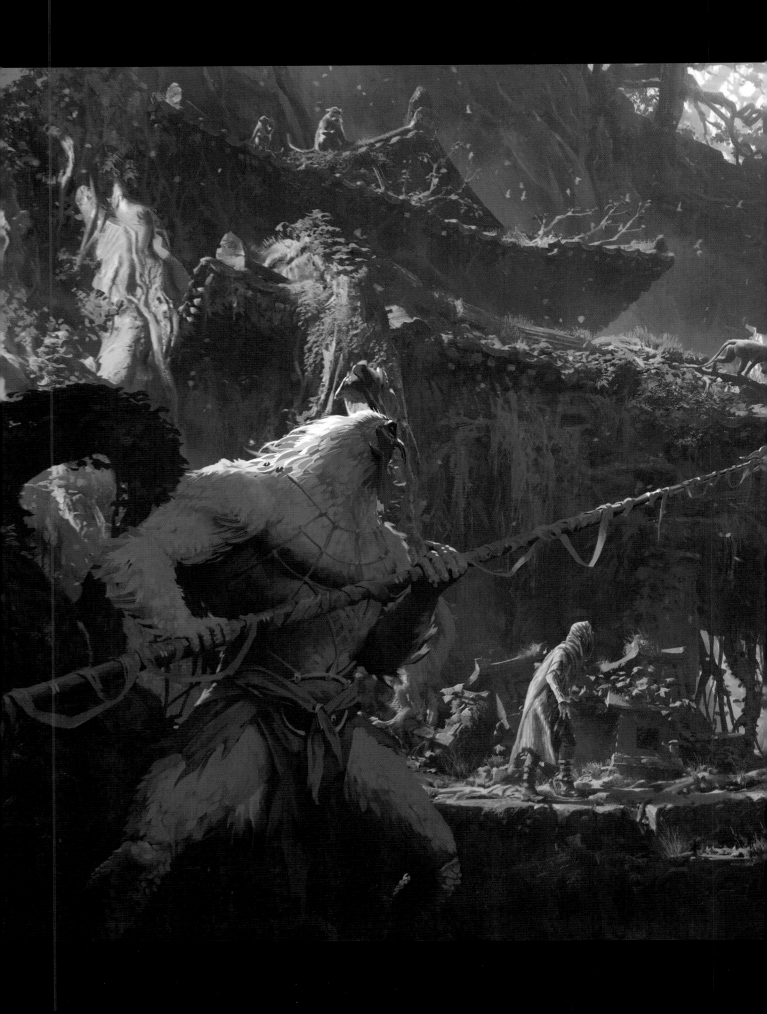

CHAPTER

주요 인물

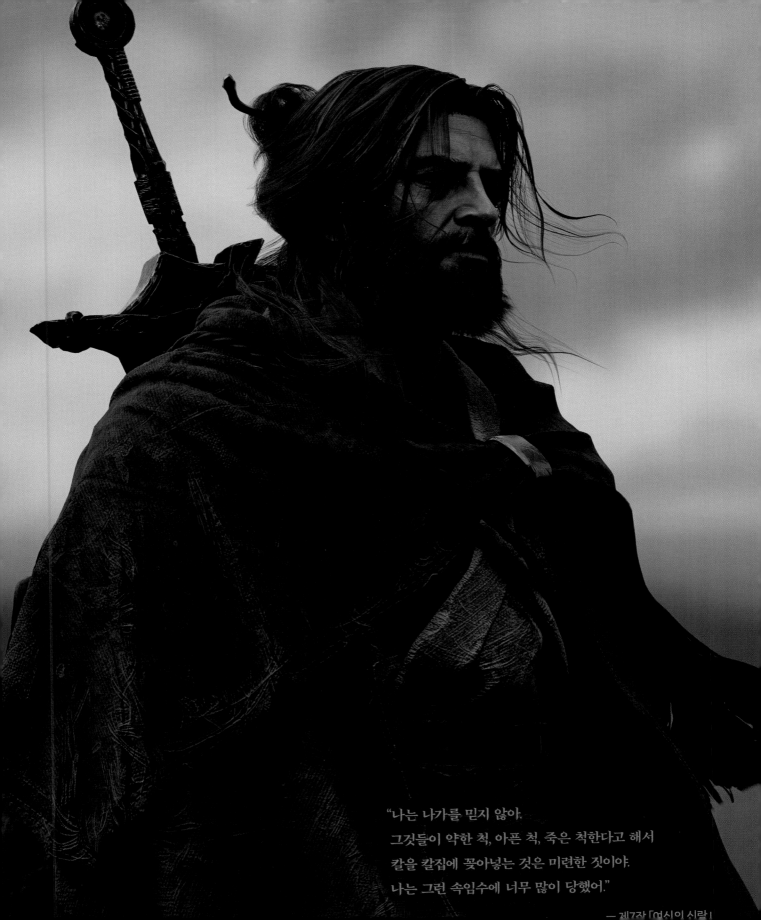

"나는 나가를 믿지 않아.
그것들이 약한 척, 아픈 척, 죽은 척한다고 해서
칼을 칼집에 꽂아넣는 것은 미련한 짓이야.
나는 그런 속임수에 너무 많이 당했어."

— 제7장 「여신의 신랑」

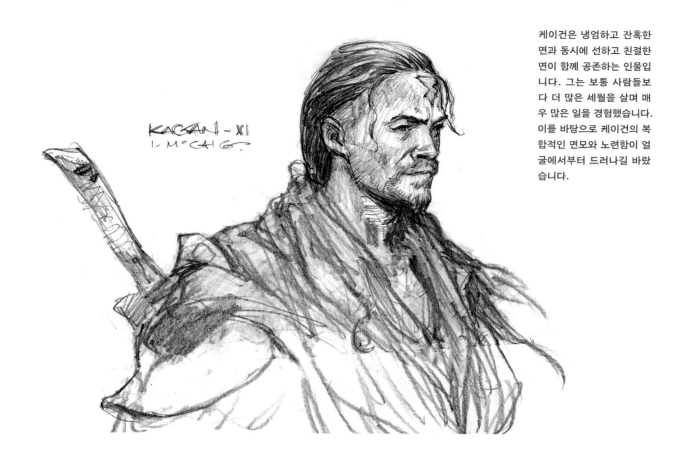

케이건 드라카

흑사자와 용. 나가들이 멸망시킨 것. 이제는 멸망했다고 알려진 고대 아라짓 전사들의 언어로 '케이건'은 흑사자를, 이제는 풍문으로만 남은 키탈저 사냥꾼들의 언어로 '드라카'는 용을 의미합니다. 나가들에 의해 멸종된 것들을 성과 이름으로 삼고 있는 이 기묘한 사내는 꼭 자신의 이름처럼 나가를 증오하고 살해하고 또 그들을 먹으며 천년을 살아왔습니다. 그 이름조차 갖고 태어난 것이 아니라 스스로 지은 이름입니다.

케이건은 피도 눈물도 없이 증오로만 삶을 살아가는 사람입니다. 그도 한때는 사랑하며 사는 삶을 소망하던 시절이 있었습니다. 그러나 그 시절의 세계는 전쟁이 끊이지 않았고, 사랑과 화해를 소망하는 일은 바보 같은 일로 여겨졌습니다. 적이었던 나가들은 화해를 바라던 케이건에게 소망을 이뤄주겠노라 약속했습니다. 그것도 모든 나가의 생명을 걸고 말입니다. 왕국 아라짓의 왕자, 흑사자의 후예였던 케이건은 그 약속이 어린 나이에 즉위한 누이 '극연왕'이 전쟁을 멈추는 길이라고 믿었습니다.

나가들과 공존하는 세상을 바라며, 케이건은 약속을 위해 왕과 왕국의 상징이자 영웅왕으로부터 내려오는 전설의 무기 '바라기'를 훔칩니다.

바라기를 잃은 왕국은 서서히 멸망하기 시작했습니다. 나가들에게 속았다는 것을 깨달았을 때는 이미 모든 것이 늦은 후였습니다. 그럼에도 왕은 사랑하는 오라비 — 케이건을 위해 세상 모든 곳에 길을 만들고 그를 기다렸습니다. 하지만 왕국을 훔친 도둑은 자신의 죄가 가증스러웠기에 조국으로 돌아갈 수 없었습니다. 그러던 중 키탈저 사냥꾼 '여름'이 왕국의 도둑 케이건에게 삶을 찾아줍니다. 키탈저 사냥꾼들은 멸망한 왕국 대신 나가들을 사냥하고 있었고, 케이건은 그들의 일원이 되었습니다. '여름'은 케이건의 연인이 되었지요. 나가들은 이번에는 케이건이 아니라 '여름'에게 약속을 합니다. '여름'은 자신의 연인이 한때 그것을 열망했다는 이유로, 나가들의 약속을 믿었다가 그들에게 죽임을 당합니다.

산 채로 잡아먹힌 연인의 유해를 짜 맞추면서, 케이건은 나가들이 내걸었던 '모든 나가들의 생명'을

◆ Iain McCaig

좌우할 수 있는 권리를 자신이 영구히 가지게 되었다고 생각합니다. 그리고 키탈저 사냥꾼의 방식으로 나가들의 살을 씹으며 깨닫습니다. 사랑하며 사는 삶은 한쪽의 소망만으로 이뤄낼 수 없다는 것을. 서로 닮았지만, 사랑을 표현해 주지 않는 상대에게 품을 수 있는 감정은 증오뿐이었습니다.

그렇기에 사내는 나가로부터 멸망한 두 상징을 이름으로 삼게 됩니다. '케이건 드라카'. 온몸으로 증오를 표현하게 된 사내는 멸망한 자들, 즉 아라짓과 키탈저 사냥꾼의 방식으로 나가를 대합니다. 그는 사랑하는 법 또한 잊어, 모든 나가에 대한 증오 외엔 감정을 느낄 수 없게 되었습니다.

모순적이게도 케이건은 나가를 제외한 세상 모두에게는 가장 안전한 사람입니다. 그의 분노와 증오는 모두 나가에게 쏟아 버렸기에 나가가 아니라면 그가 화날 이유가 없기 때문입니다. 특히 구출대에게는 신뢰할 수 있는 길잡이, 능숙한 여행가, 조금 기계적이지만 그럼에도 친절한 동료입니다. 그는 상냥하고 부드러운 호인까지는 아니지만, 잘 단련되고 또 충분히 안정된 인격을 가졌습니다.

과연 둘 중 어느 것이 진짜 케이건의 모습일까요. 그는 잔인하며, 살기 위해서 남을 죽이는 선택을 쉽게 내리면서도 또 안전하고 신뢰할 수 있는 길잡이입니다. 그 간극 어디쯤에서 케이건은 나가의 구출이라는 임무를 가지고 동료들과 함께 키보렌으로 향합니다.

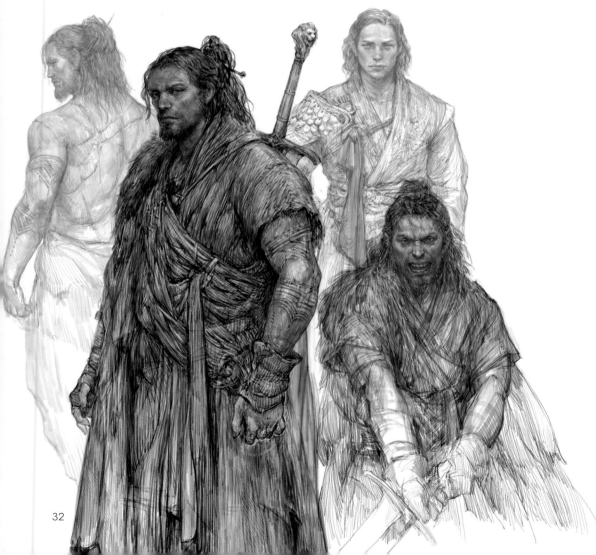

좌측은 기획 초기 케이건의 모습을 구상한 연구작들입니다. 원작에서 케이건의 인종이 뚜렷하게 나타나지 않기 때문에 자연스럽게 해석될 수 있는 외형을 찾는 것은 매우 중요했습니다.

얼굴 외형을 찾아낸 이후에도 케이건이 상징성 있는 특징들을 갖추길 원했습니다. 소설이 표현한 쌍신검 '바라기' 외에도 인상을 줄 특징들을 말입니다. 우측 그림에서는 케이건의 정체성을 의상에 반영해, 그가 긴 세월 여행자로 살며 옷을 묶어서 수선하는 습관을 들였다고 설정해 보았습니다.

◆ 박성륜

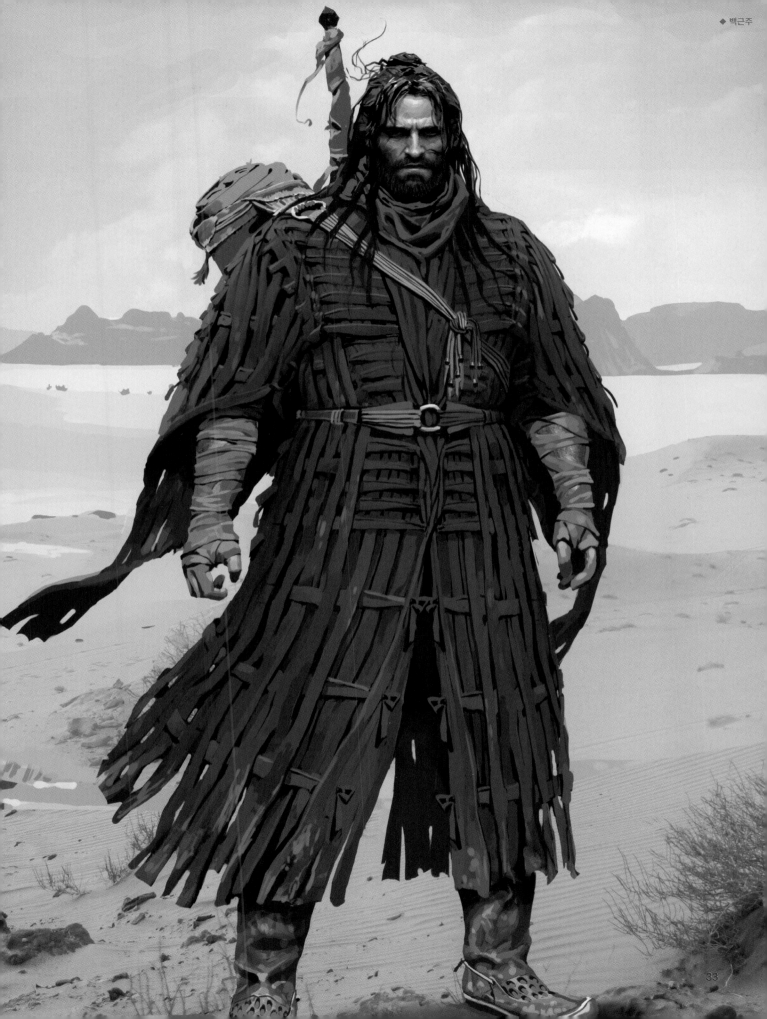

케이건의 얼굴

케이건의 삶이 그의 얼굴에 그대로 드러나길 바라며 작업을 진행했습니다.
이 과정을 통해 케이건이 쌓아 왔을 감정들을 구체적으로 드러낼 수 있었습니다.
아라짓의 왕자로 왕국에 의문을 품었던 시절부터 나가를 잔혹하게 사냥하는
사냥꾼을 거쳐 그리고 해묵은 증오로 감정이 메마른 현재의 모습까지 아우르고자
했습니다. 특히 케이건이 소설 속에서 머리만 남은 나가 셋에 대해 끔찍한 짓을
저지르는 장면은 이 캐릭터의 영혼이 어딜 향하고 있는지 상상하는 데 깊은 영감을
주었습니다. 가장 크게 그려진 그림은 소설에서 구출대가 케이건이 웃는 광경을
보고 기묘했다고 평가하는 장면에서 착안하여 나왔습니다.

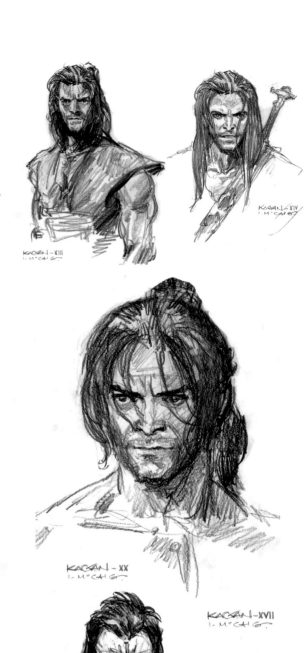

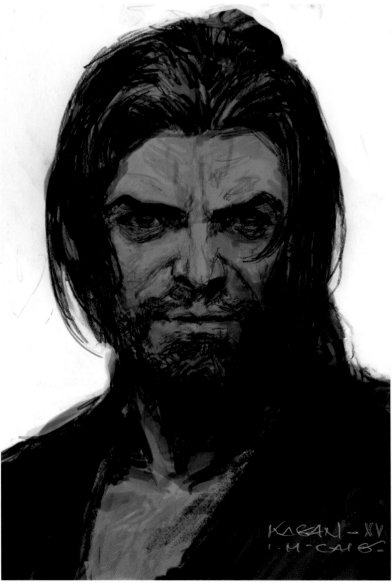

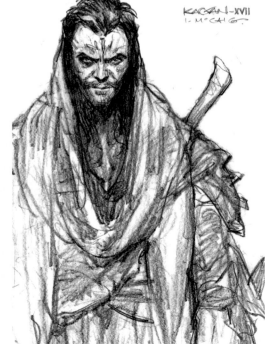

34

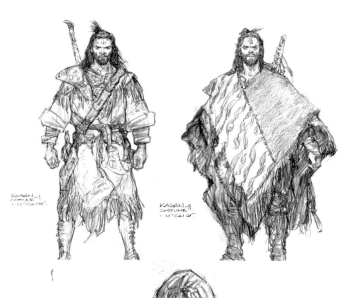

케이건의 의상

케이건의 의상은 현실의 판초에서 영감을 받았습니다. 게임 플레이에서는 두꺼운 판초의 움직임이 어색하게 느껴질 수 있기에, 기본적인 판초 실루엣을 유지하되 유연하고 가벼운 가죽의 느낌으로 디자인을 변경해 나갔습니다.

케이건의 쌍신검을 고정시킬 독특한 무기 걸이는 면도기 커버에서 아이디어를 얻어 이안 맥케이그가 작업했습니다. 이러한 작업들을 통해 우리는 케이건을 소설로부터 끄집어내어 보다 현실적인 모습으로 구축해 나갈 수 있었습니다.

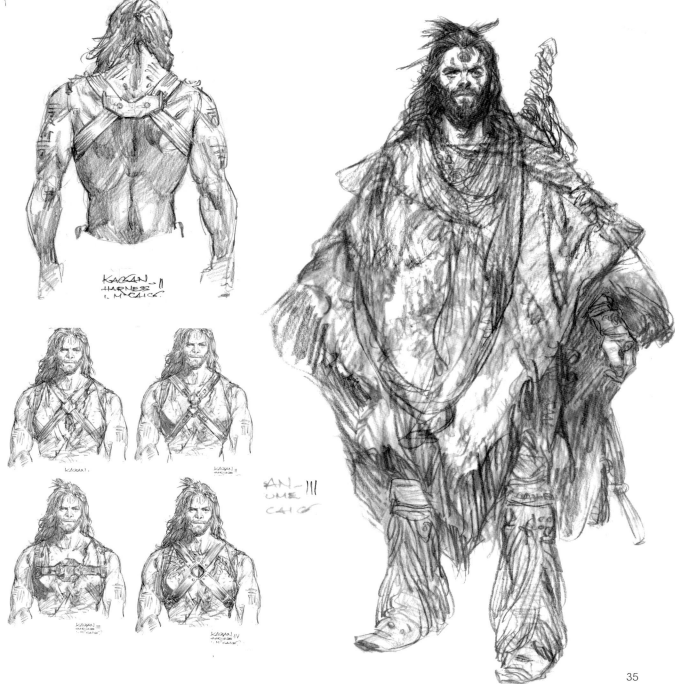

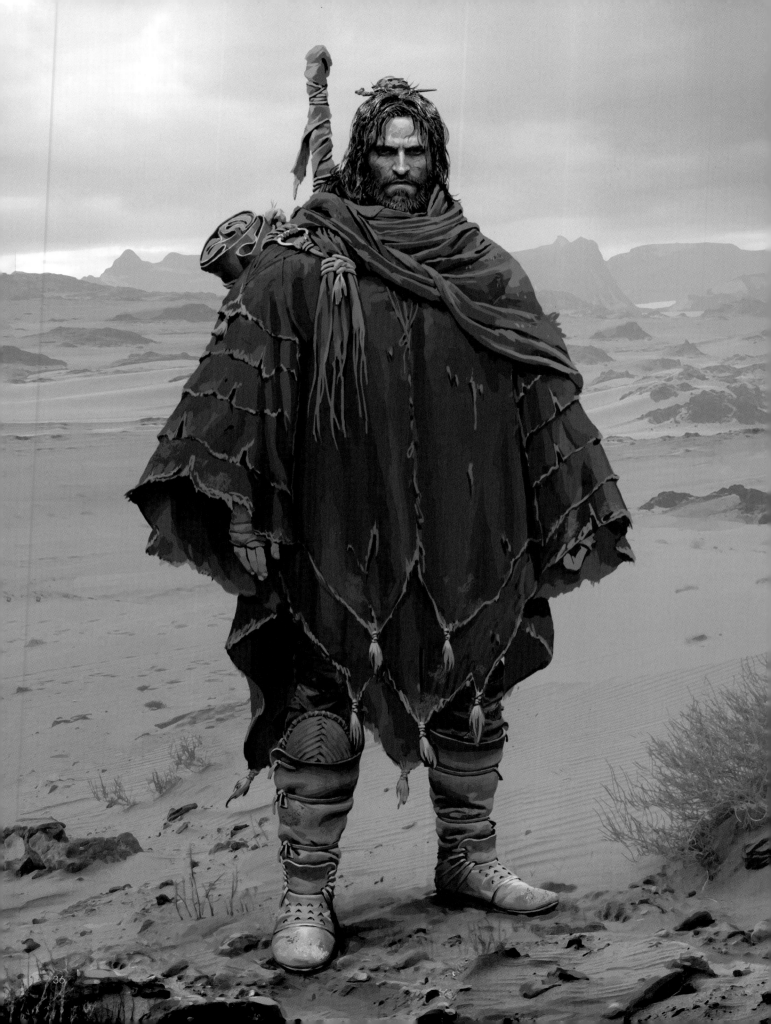

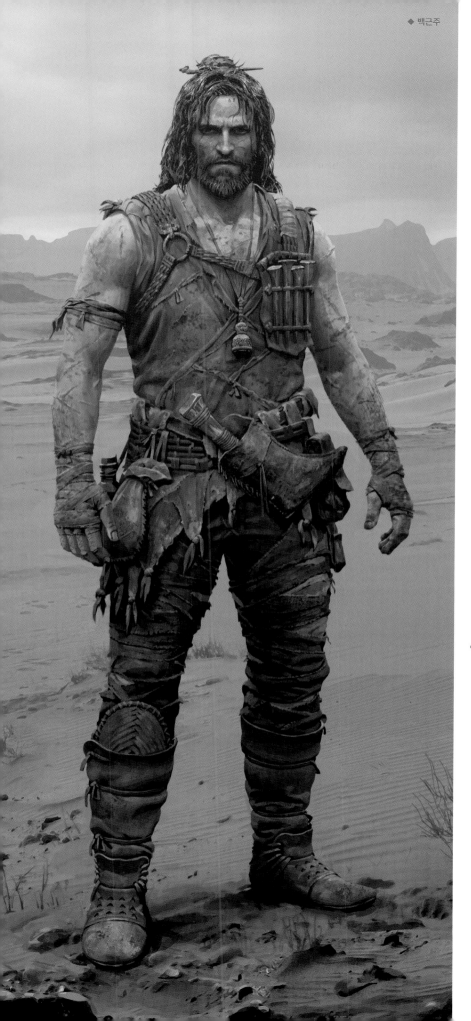

케이건 드라카의 탄생

케이건의 '길잡이'로서의 특징은 소설에서 다양한 방식으로 드러납니다. 그는 북부와 키보렌을 가로지르는 장거리 여행자이자 이 세계에서 나가에 대해 유일하게 아는 생존 전문가이기도 합니다. 륜이 철혈이라 비난할 만큼 냉정하게 합리와 효율에 기초하여 의사를 결정합니다.

이 그림들은 이안 맥케이그의 연구작들과 소설 속 케이건의 독특한 특징을 바탕으로 설득력 있는 외형을 찾아간 작업입니다.

나가 살육자 케이건

케이건이 외투를 벗을 때 마치 그의 감추고 있는 내면이 드러난다는 느낌을 주고자 했습니다. 그리고 케이건이 전사보다는 오히려 숙련된 기술자에 가깝게 보이길 바랐습니다. 무더운 키보렌에서 케이건이 착용한 이 간단한 복장은 사실 그가 나가를 살육하고 도축하기 위해 고안한 '작업복'이기도 합니다. 보이는 도구들은 나가의 시체를 토막내는 말뚝과 칼입니다. 오래 자주 걸어 다니는 케이건의 습관대로 신발은 다른 옷보다는 튼튼하면서 잘 관리된 모습입니다.

케이건이 목에 건 것은 아라짓 왕족 시절 얻게 된 도장입니다. 천년을 넘게 살아온 케이건이 길을 잃거나 정체성이 혼란스러울 때마다 손에 쥐고 안정을 취하는 모습을 상상하며 작업해 보았습니다.

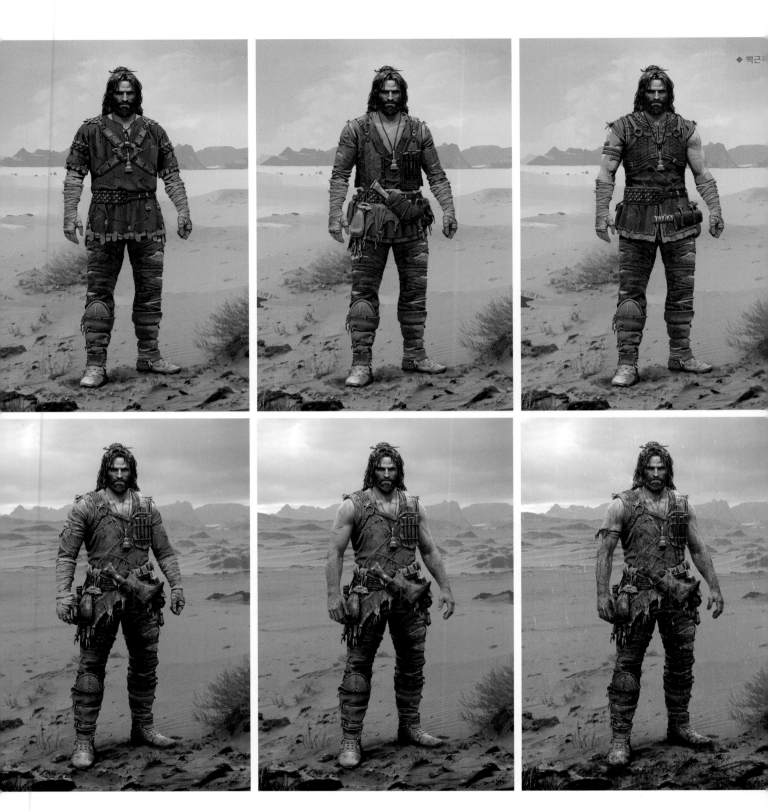

케이건 특유의 분위기를 충분히 드러낼 만한 도구와 복장 등을 탐색하던 과정입니다.

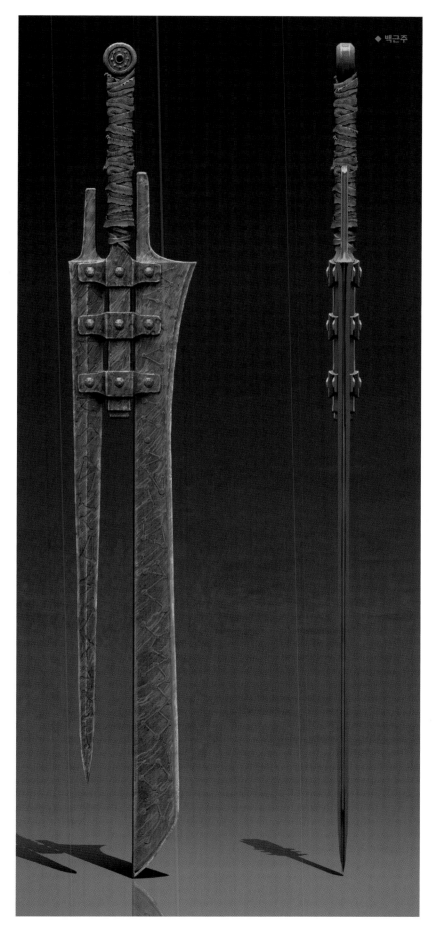

◆ 백근주

쌍신검 '바라기'

소설 속에서 케이건이 항상 지니고 있는 무기로, 두 칼날이 하나의 손잡이에 붙어 있는 쌍신검입니다. 이 검은 본래 고대 아라짓 왕국의 전설적인 인물, 레콘 영웅왕의 검이었습니다. 해바라기와 달바라기라는 두 자루의 검이 합쳐진 무기이며, 레콘만이 일생에 단 한 번만 받을 수 있다고 알려진 '별철 무기'입니다. 그래서 자그마치 1500년 전에 만들어진 검이지만 완벽한 상태를 자랑합니다.

바라기는 증오의 역사를 품고 있습니다. 두 자루의 검을 쓰며 나가와 싸우던 왕은 한 팔을 나가에게 잃어 검을 쥘 수 없게 되자, 두 검을 합쳐 달라는 요구를 했습니다. 그 요구를 들어준 대장장이는 검을 한 팔로도 쓸 수 있도록 하나의 칼자루를 붙여주었습니다. 왕의 자존심이기도 한 이 쌍신검은 아라짓 왕국의 상징이자 전사들이 충성을 바치는 대상으로 후대에 이어지게 됩니다.

바라기가 사라진 후론, 검에 대해 말도 안 되는 소문들이 넘쳐났습니다. 번개처럼 구부러진 검 '날벼락', 그 이름 부른 자를 죽이고 말아 이름을 잊어버린 '실명검' 등 해괴망측한 소문들이 수십 가지나 있기에 케이건이 이 검을 보여줘도 아무도 영웅왕의 검이라는 것을 알아보지 못합니다. 나가들의 밀림인 키보렌에서는 한계선 근처에 나타나는 괴물이 '바라기'를 휘두르며 나가를 얼음처럼 씹어먹는다는 소문이 전해집니다.

소설 초반에는 이 전설의 무기가 어떻게 케이건의 손에 들어왔는지는 설명되지 않으나, 이후 케이건이 자신이 아라짓 왕족의 마지막 후손임을 밝히면서 그 경위가 드러납니다. 따라서 바라기는 케이건에게 있어 자신의 뿌리의 상징이자 동시에 업보의 결과물이기도 합니다.

상징적인 무기

이전에 본 적 없이 새로운 느낌이면서도 사실적이고
설득력 있는 검의 외형을 찾기 위해 노력했습니다.

바라기의 초기 디자인은 소설 연재 당시 독자들에게
설명했던 도해를 충실히 구현하는 방향이었습니다.
그러나 이안 맥케이그가 검 제작자의 조언을 받아 칼날
두 개가 떨어져 있을 때의 물리적인 문제를 보완한
새로운 디자인을 제시했습니다. 그는 검의 무게
중심이 분산될 경우 힘이 약해지고 날 사이에 무언가
끼어 잘 부러질 수 있기 때문에 칼날을 겹쳤다고
설명했습니다.

현실적인 이미지를 위해서 이 두 아이디어를 균형감
있게 반영하고자 했습니다. 많은 논의를 거쳐
두 칼날의 연결부가 충분히 힘을 받아낼 수 있게
하면서도, 새롭고 기묘한 칼이라는 느낌을 표현할 수
있었습니다.

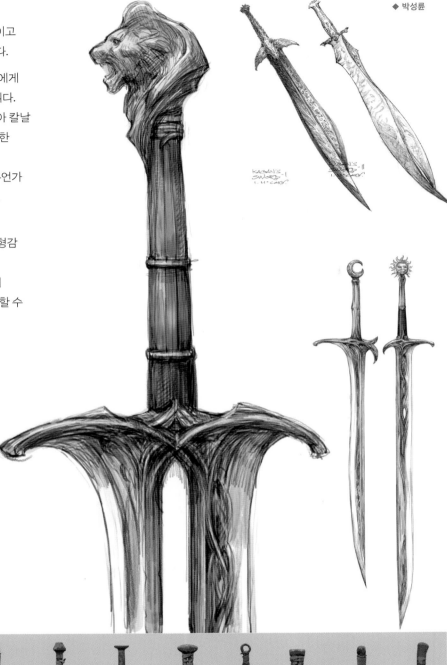

◆ 박성륜

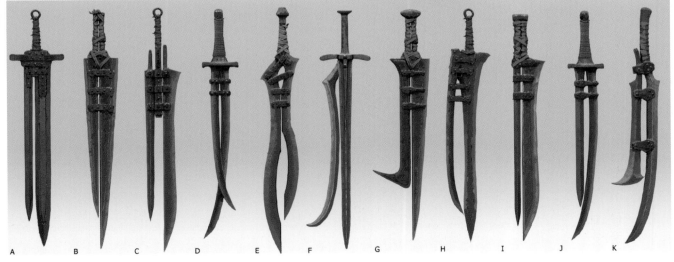

40

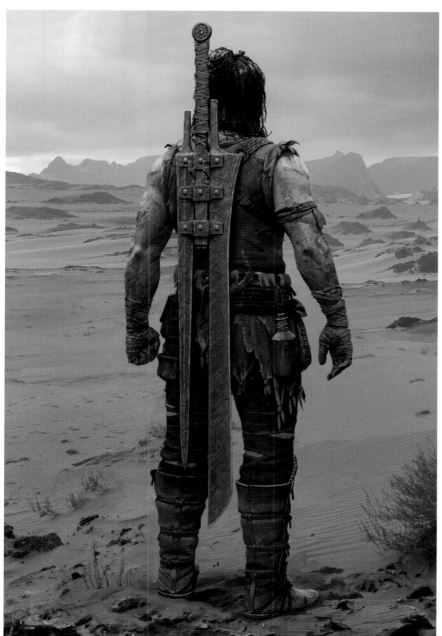

바라기라는 이름

'해바라기'와 '달바라기'라는 칼의 이름을
형태에 녹여내는 일도 중요했습니다. 영웅이
되고자 한 레콘 검사의 숙원이자, 훗날
왕국의 상징이 되는 검인 만큼, 주술적인
의미가 들어갔을 법했기 때문입니다. 하지만
과한 장식은 레콘이 한 몸처럼 쓰기엔
실용성을 해칠 것으로 판단했습니다.
하여, 한국의 전통검인 '사인검'처럼 하늘의
별자리를 음각과 양각으로 새겨 넣었습니다.

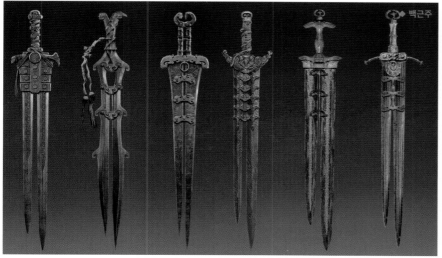

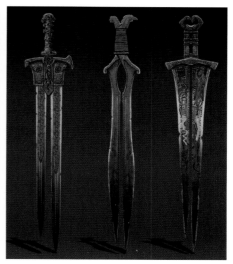

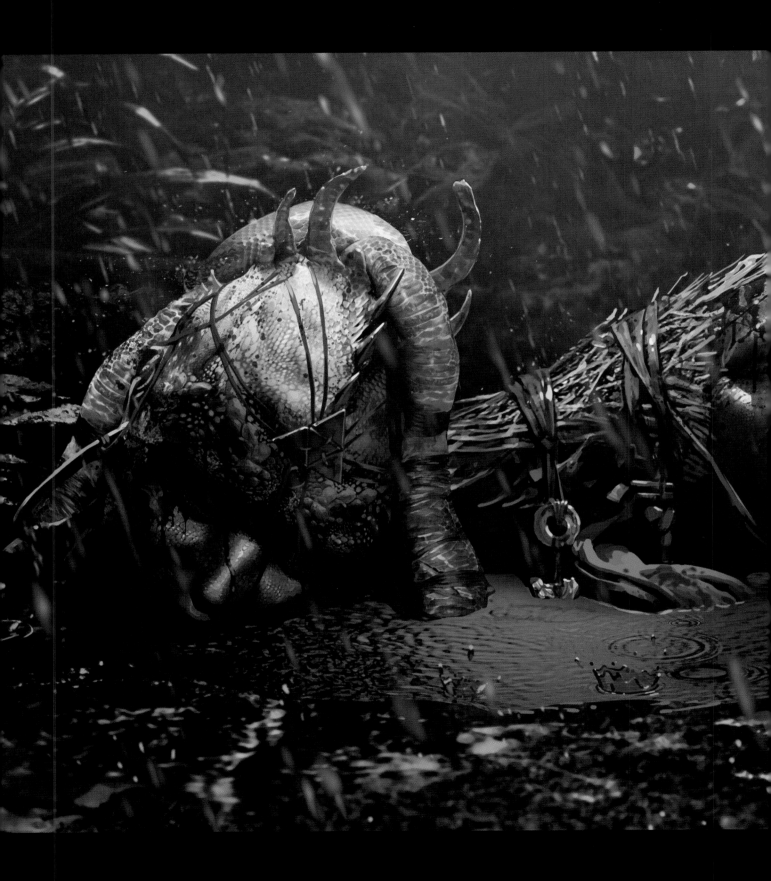

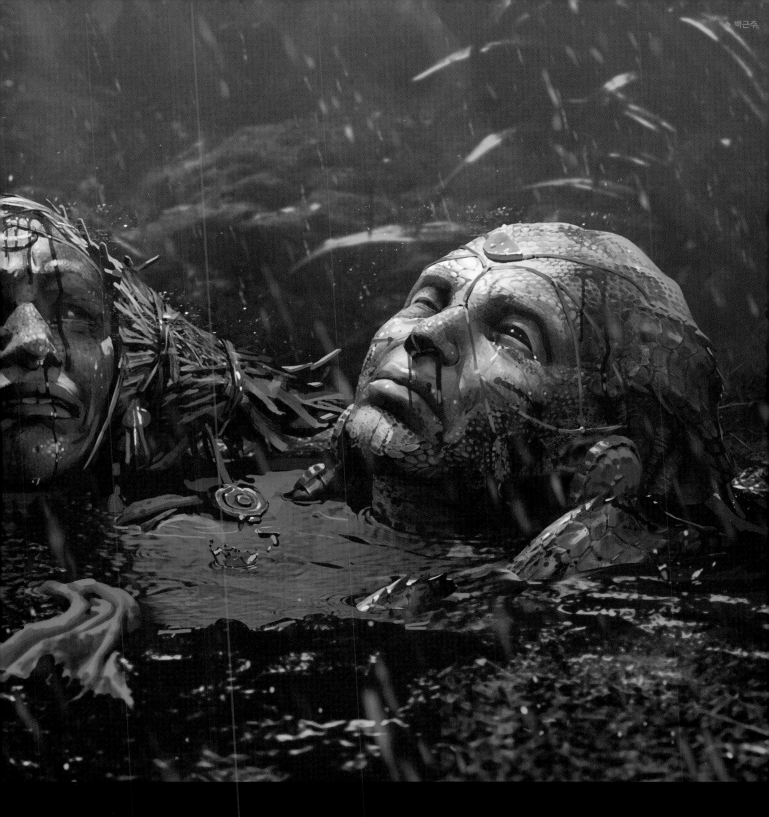

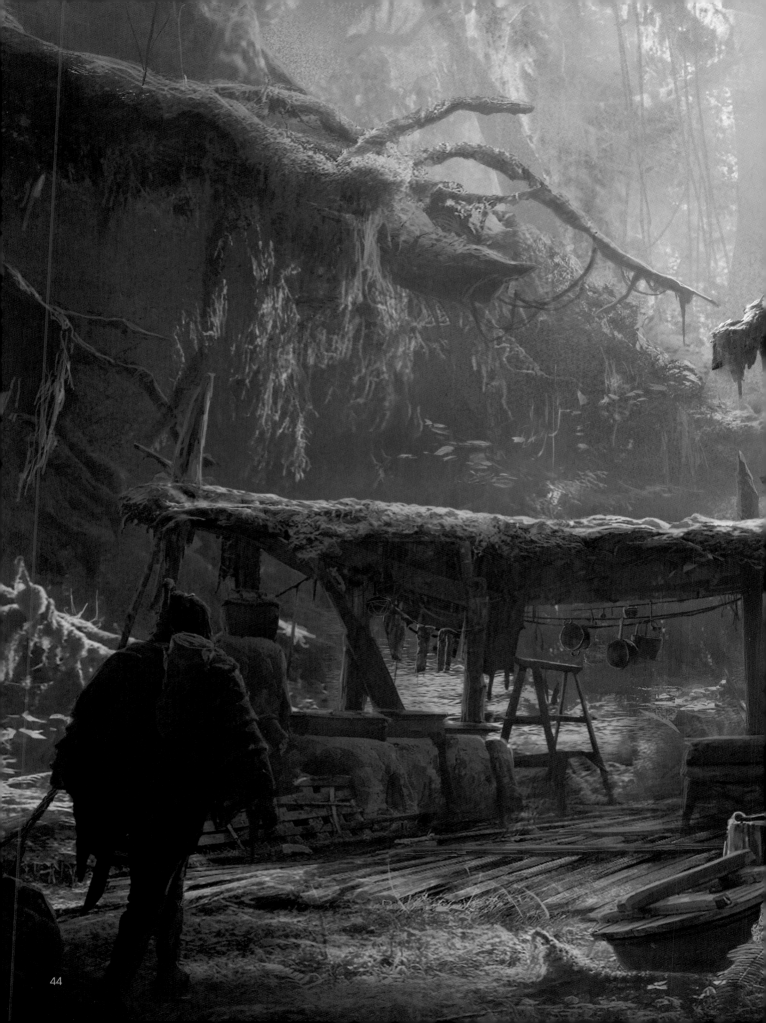

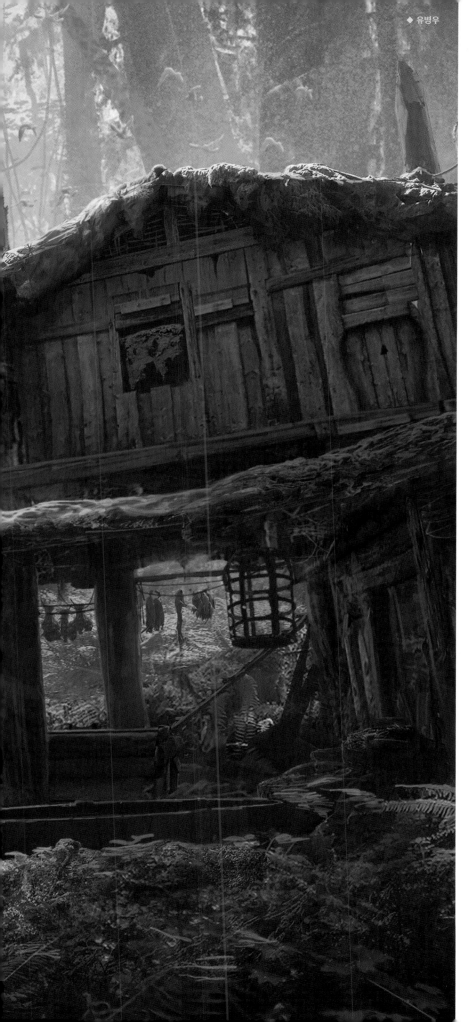

◆ 유병우

케이건의 오두막

케이건의 안식처이자, 나가를 사냥하고 먹기
위한 공간이 마련된 평화로운 장소입니다. 원작
소설을 바탕으로 우리는 이곳이 어디에 있고
어떤 모습일지부터 상상해 나갔습니다. 케이건의
오두막은 한계선이 가장 좁아지는 푼텐 사막 인근의
오아시스 도시 카라보라에서도 최남단 외곽지역에
위치해 있습니다. 작은 개울을 따라 생겨난 울창한
나무숲을 따라 들어가면, 북부인들에겐 위험한
전설의 땅 키보렌 밀림으로 향하게 됩니다. 그래서
사람의 발길이 닿을 일이 거의 없습니다. 한계선
끝자락까지 와 추위에 지쳐 방황하는 나가들이나,
'케이건 드라카'라는 사람이 여기 살고 있다는 것을
아는 이만이 이곳을 찾습니다.

케이건은 이 주변을 자신을 위한 사냥터로
만들었습니다. 오두막 주변엔 위험한 덫과 함정들이
설치되어 있습니다. 덫과 함정들은 길을 잃은
나가들을 사냥하기 위한 도구입니다. 아무것도
걸리지 않은 날이면 케이건은 미리 만들어 둔
식량(나가 고기)을 챙긴 뒤, 집을 떠나 긴 사냥에
나섭니다.

나가 사냥에 성공하면, 케이건은 나가들의 시체를
오두막에서 도축하고 가공해 요리하기 좋은 상태로
만듭니다. 심장을 적출한 나가들은 몸이 토막 나도
살아 움직이고 재생할 수 있기에, 케이건은 그
시체들은 재생이 불가능할 수준으로 토막냅니다.
심지어 머리마저 재생한 나가를 본 뒤로는
케이건은 더욱더 꼼꼼하게 사냥감을 가공합니다.
나가들은 목소리를 내지 않기에, 이 살생의 과정은
모순적이게도 아주 평화롭습니다.

케이건 스스로도 자신이 잔혹하다는 것을 알지만
그는 이 일상을 유지할 수밖에 없습니다. 용서할 수
없는 과거로 인해 다른 삶의 방식은 거의 잊어버렸기
때문입니다. 바람이 불지 않는 날에도 오두막의
나무들은 파르르 하고 울리곤 합니다. 원수의 살을
씹으며 살아가는 케이건의 마음처럼 말입니다.

비형 스라블

"저도 당신과 같은 이유에서
두억시니들을 태울 수 없었어요.
신을 잃어버린 그들의 슬픔이 느껴졌어요.

그들의 슬픔과 분노가 느껴지는데,
어떻게 그들을 태워버릴 수 있겠습니까?"

— 제4장 「왕 잡아먹는 괴물」

이 스케치는 장난스러운 예술가인 동시에 모든 것을 파괴할 수도 있는 종족으로서의 도깨비의 상반된 두 모습을 잘 표현하고 있습니다. 비형이 단순히 웃기고 친절한 캐릭터가 아니라 내면의 분노를 표현하기도 하는 입체적인 면모를 지닌 캐릭터라는 것에 집중했습니다. 또한 한국의 전통적인 도깨비 기와의 무늬도 반영하고자 했습니다. 도깨비의 우둘투둘한 피부는 붉게 물드는 비늘을 가진 아라파이마 (arapaima) 물고기에게 영감을 받아 만들었습니다.

HENBYO VI
I. M°CAIG?

HENBYO I
BODY MARKINGS
I. M°CAIG

스라블 출신의 '비형 스라블'은 스스로 유쾌함과 성실함을 미덕으로 삼고 있는 도깨비입니다. 그는 도깨비들이 모여 사는 성 '즈믄누리'의 성주 '바우머리돌'의 몸종이기도 합니다.

그는 자신이 해야 할 일을 무사장이 대신한 것에 화가 나 성주의 방에 들어왔다가 우연하게도 키보렌 구출대에 선발됩니다. 타고 다니는 딱정벌레의 이름을 세기의 미녀를 칭하는 '나늬'라고 붙여 줄 정도로 유머 감각을 지닌 그는 키보렌의 찌는 듯한 더위에서도 즐거움을 잃지 않고, 농담과 장난으로 구출대의 여정에 웃음을 더하기 위해 매우 노력합니다.

비형은 정이 많고, 타인의 아픔에 같이 눈물 흘리는 여린 마음을 가졌습니다. 그 덕분에 나가를 살육하고 잡아먹는 케이건에게 가장 많이 반발했지만 동시에 그렇기에 그가 괴물이 된 이유를 알아내고, 또 교감하려는 노력을 합니다.

비형은 남을 함부로 비난하지 않으며, 공감 능력은 종족을 가리지 않습니다. 제대로 된 소통이 이뤄지지 않는 두억시니들에게조차 연민을 느낄 정도이지요. 모든 이들에게 따뜻한 관심을 가지는 비형의 친근함은 항상 말을 의문형으로 끝내는 버릇에도 드러납니다. 비형은 처음 만난 사람과도 마음의 거리를 허물고, 즐거운 대화를 나눌 수 있는 능력이 있습니다.

구출대에서 그가 맡은 역할은 요술쟁이. 도깨비들은 기본적으로 불의 크기와 온도, 형태, 범위를 자유자재로 다루는 능력을 가지고 있는 데다가, 비형은 이 능력을 섬세한 수준까지 발휘할 수 있습니다. 불로 크고 작은 생명체를 흉내 내 구출대가 마주한 위기를 여러 차례 이겨 냈으며, 나가를 구출해 낸 뒤에도 그가 춥지 않게 항시 따뜻하게 해 주었습니다.

하지만 모든 도깨비들과 마찬가지로 '피'라는 공포와 마주하면, 그렇게 상냥했던 그도 이성을 잃고 화염으로 눈앞의 모든 것을 태워 버리는 파괴자가 됩니다.

그러나 이야기의 후반부에서, 비형은 사람을 살리기 위해 피를 뒤집어쓰는 일을 두려워하지 않게 됩니다. 심장탑에서 추락하고 있는 피투성이 나가를 구하기 위해서였죠.

HENBY~V
I.M-CAIG.

HENBY~II I.M-CAIG.

48

◆ 천둥

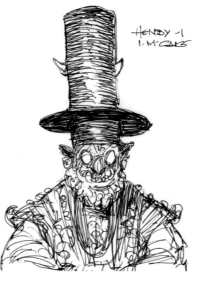

비형 찾아내기

소설의 묘사를 기반으로 도깨비에게 어울릴
외형을 찾아갔던 과정입니다. 인간보다는 크지만,
레콘인 티나한과는 다른 외형이길 원했습니다.
많은 스케치와 세심한 콘셉트 논의를 거친 끝에
마침내 만족스러운 비형의 모습을 찾아낼 수
있었습니다.

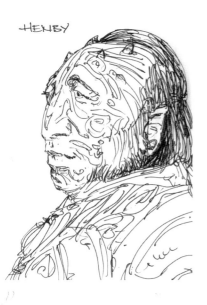

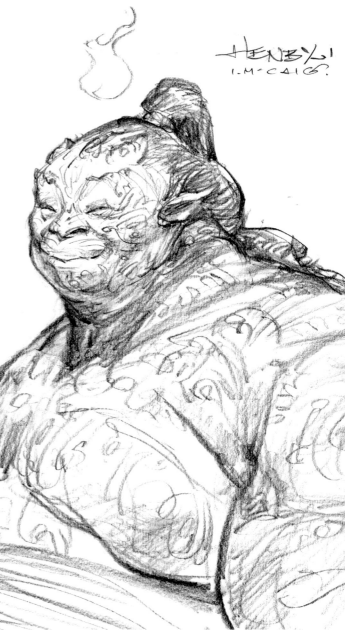

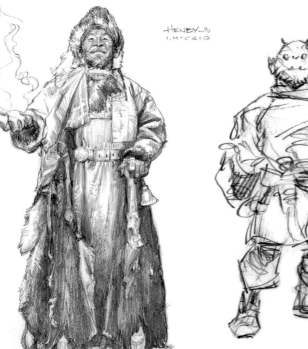

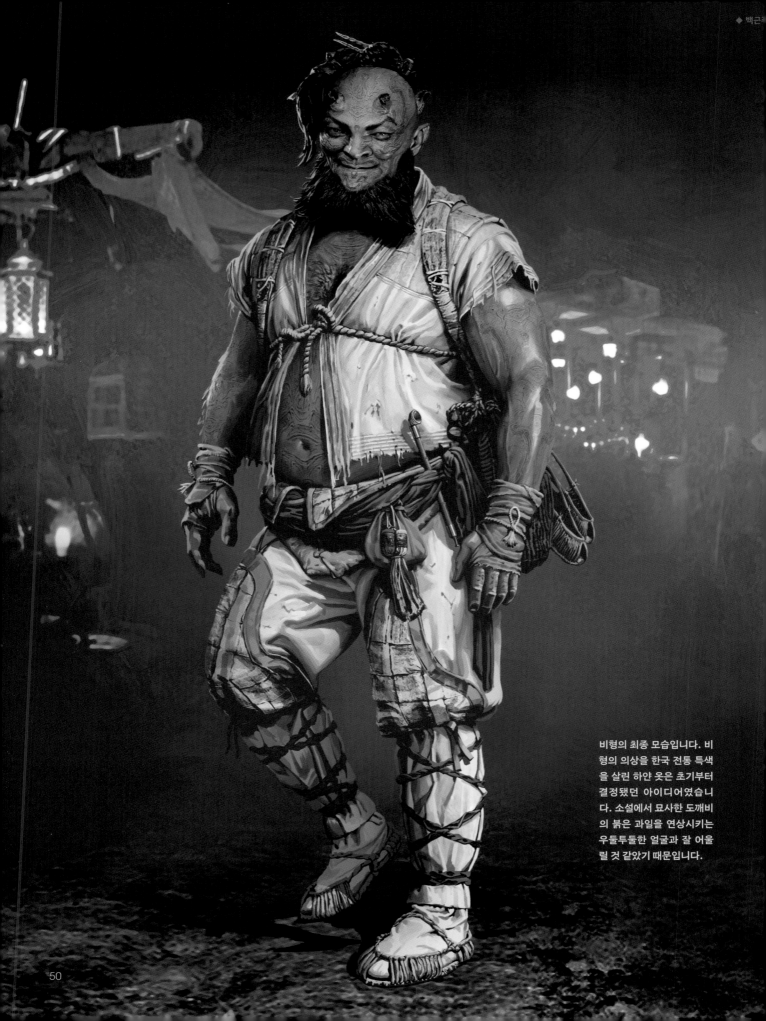

비형의 최종 모습입니다. 비
형의 의상을 한국 전통 특색
을 살린 하얀 옷은 초기부터
결정됐던 아이디어였습니
다. 소설에서 묘사한 도깨비
의 붉은 과일을 연상시키는
우둘투둘한 얼굴과 잘 어울
릴 것 같았기 때문입니다.

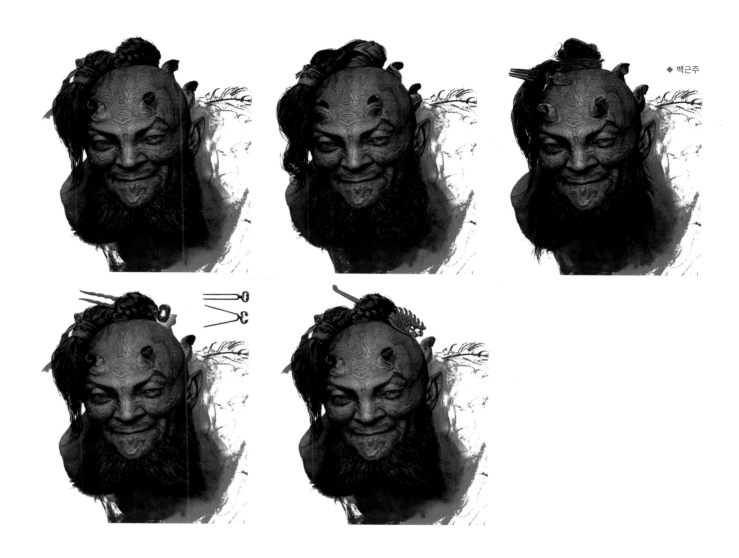

◆ 백근주

비형의 장신구

비형의 콘셉트를 의논하던 중 도깨비 피부에 나타나는 요철이 도깨비마다 다른 모습으로 자라나면 좋겠다는 아이디어가 나왔습니다. 이 아이디어에 더해 도깨비의 뿔 또한 각자의 개성을 드러날 수 있는 특징적 요소가 되었으면 좋겠다고 생각했습니다.

처음에는 뿔의 모습을 다양한 모양으로 만드는 것을

시도했습니다. 하지만 이는 다소 부자연스러워서 '마치 인간들이 면도를 하듯 도깨비들은 만들어낸 불로 뿔을 다듬는다'는 방향으로 다시금 표현하게 되었습니다. 더해서 뿔 대신 머리카락에 '동곳'과 '비녀'를 다는 방향도 연구해 보았습니다. 이 그림들은 머리에 장신구를 단 버전입니다.

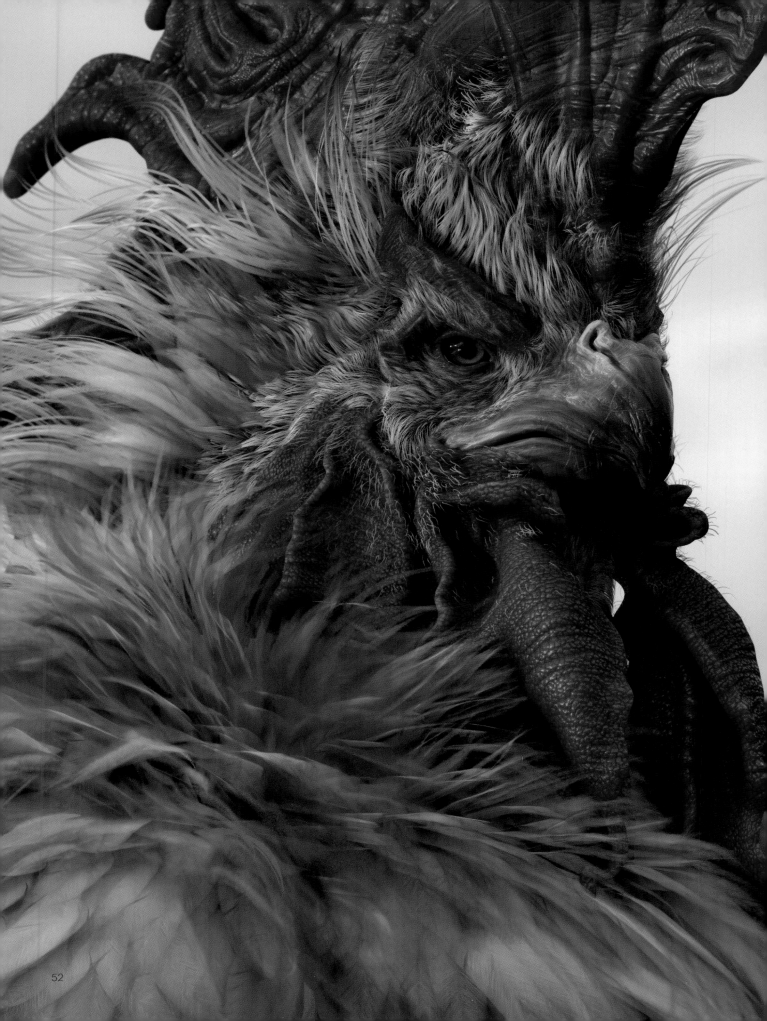

티나한

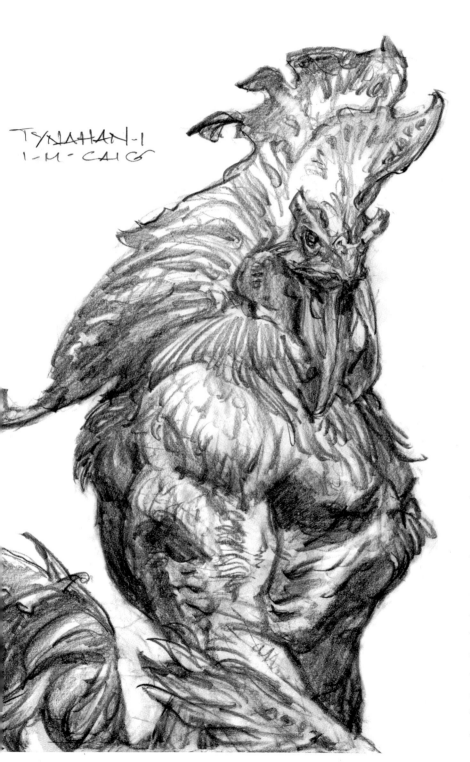

TYNAHAN-1
1-M-CAIC

"누가 그렇게 내버려둔대!
가만히 있어.
움직이면 철의 대화다!"

— 제17장 「독수(毒水)」

모든 레콘은 신부 탐색이나 숙원 추구 중 하나를
선택하게 됩니다. 티나한은 재미있게도 하늘치에
올라 타 그곳에 가정을 꾸리는 걸 목표로 하고 있는
신부 탐색자였습니다. 그는 그와 뜻을 함께하는
사람들을 모아 연과 밧줄을 만들고 비용을 모금
받고 하늘치의 경로를 매일같이 추적했습니다.
하인샤 대사원의 오레놀 대덕이 그를 처음 만난 날도
그런 '평범한' 날들 중 하나였습니다. 후원자이기도
한 대사원의 요구를 거절할 수 없었던 티나한은
하늘치에 올라타는 일을 자신의 팀에게 잠시
맡겨두고 생전 들어본 적 없는 임무를 시작하게
됩니다. 바로 키보렌으로 들어가 한 나가를
구출해서 대사원으로 데려오는 일이었습니다.

티나한은 레콘이란 태생답게 구출대에서 대적자의
역할을 맡습니다. 케이건이 길을 찾고 여정을
이끄는 길잡이고, 비형이 도깨비불을 통해 상대를
교란시키고 위기를 우회하는 요술쟁이라면,
티나한은 직접적인 전투에 특화된 대적자였습니다.
대부분의 경우엔 7미터에 육박하는 티나한과 그의
철창을 보고 상대가 전투 의지를 잃을 정도였습니다.

그럼에도 천년 동안 나가와 케이건을 제외하고는
아무도 들어가지 않았던 밀림을 헤쳐나가는 임무는
몹시 험난한 여정이어서, 구출대는 종종 무력을
사용해야만 했고 그럴 때마다 티나한은 자신의
진가를 여실히 보여줬습니다. 단지 자신의 앞에
물이 있을 때를 빼고 말입니다. 도깨비가 피를
무서워하고 나가가 추위에 쓰러지듯이, 레콘은
물이 단 한 방울만 있어도 자신을 당장이라도 죽일
수 있는 호환 마마를 마주한 듯이 굴었습니다.
물에 대한 레콘의 공포는 다른 종족의 상식을
뛰어넘는 것이었고, 티나한 역시 평소라면 상대가
안 될 인간임에도 그가 물을 끼얹는 시늉을 하면
부리나케 줄행랑을 쳤습니다. 티나한이 체면을

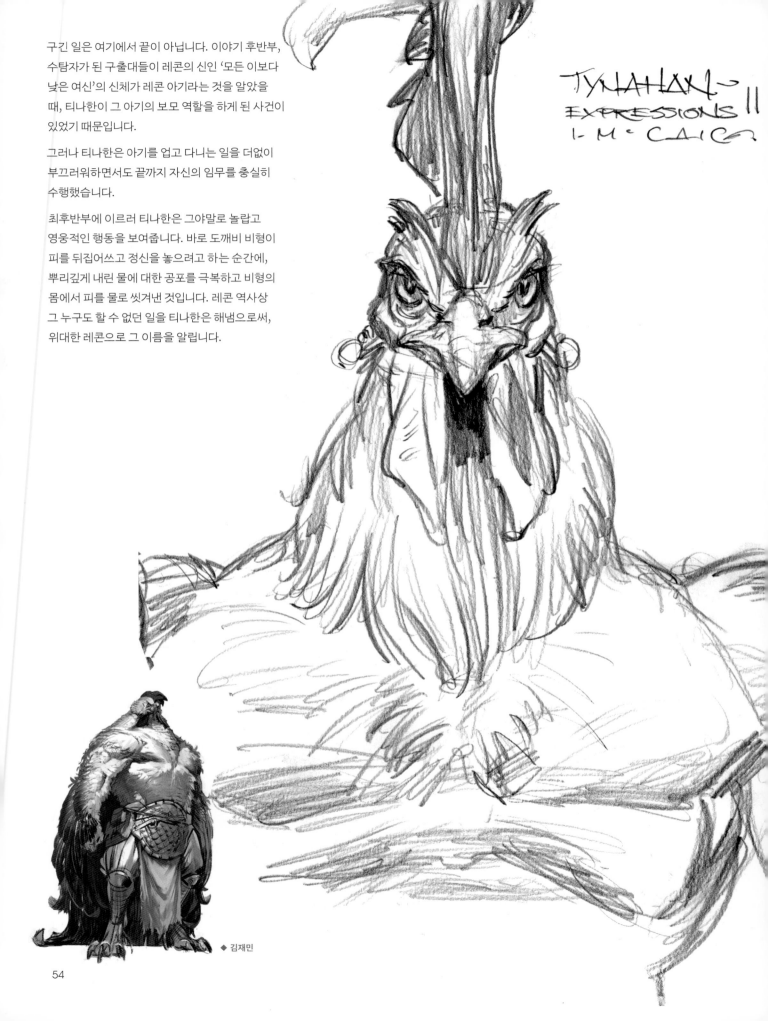

구긴 일은 여기에서 끝이 아닙니다. 이야기 후반부,
수탐자가 된 구출대들이 레콘의 신인 '모든 이보다
낮은 여신'의 신체가 레콘 아기라는 것을 알았을
때, 티나한이 그 아기의 보모 역할을 하게 된 사건이
있었기 때문입니다.

그러나 티나한은 아기를 업고 다니는 일을 더없이
부끄러워하면서도 끝까지 자신의 임무를 충실히
수행했습니다.

최후반부에 이르러 티나한은 그야말로 놀랍고
영웅적인 행동을 보여줍니다. 바로 도깨비 비형이
피를 뒤집어쓰고 정신을 놓으려고 하는 순간에,
뿌리깊게 내린 물에 대한 공포를 극복하고 비형의
몸에서 피를 물로 씻겨낸 것입니다. 레콘 역사상
그 누구도 할 수 없던 일을 티나한은 해냄으로써,
위대한 레콘으로 그 이름을 알립니다.

◆ 김재민

54

◆ 김재민

이 페이지의 그림들은 레콘 티나한의 모습을 구상한 스케치입니다. 티나한이 단지 닭의 외형을 닮은 모습이 아니라, 그 성격을 드러내는 모습이길 원했습니다. 이를 토대로 레콘의 실루엣과 성격을 드러낼 특징을 찾아 나갔습니다.

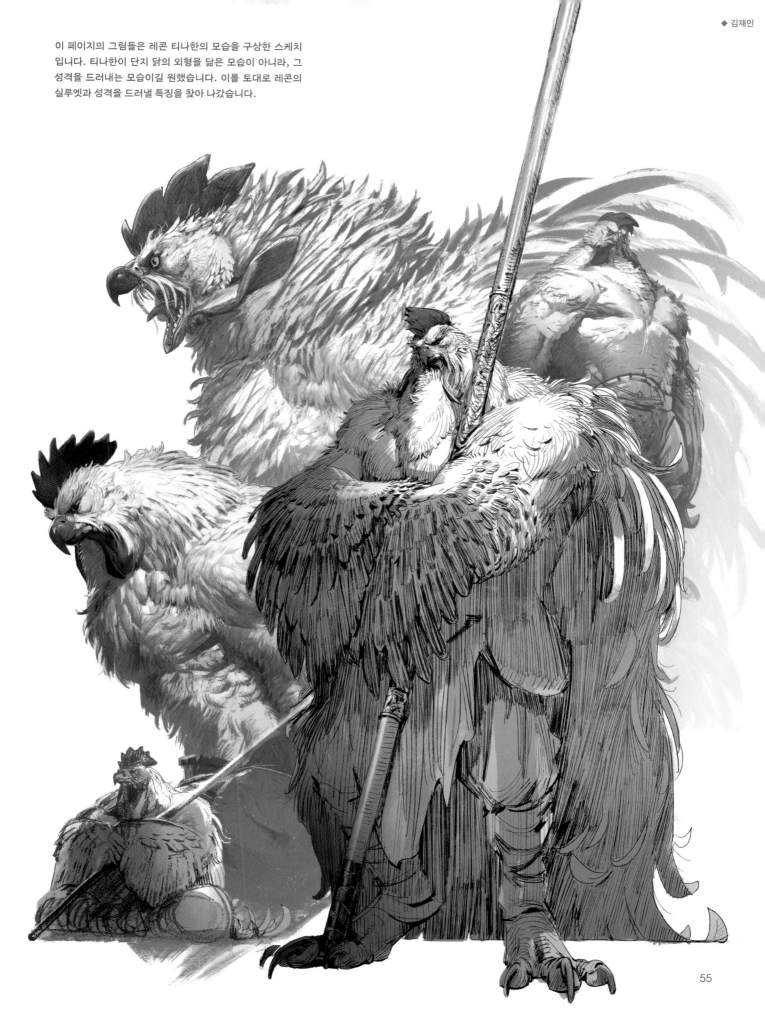

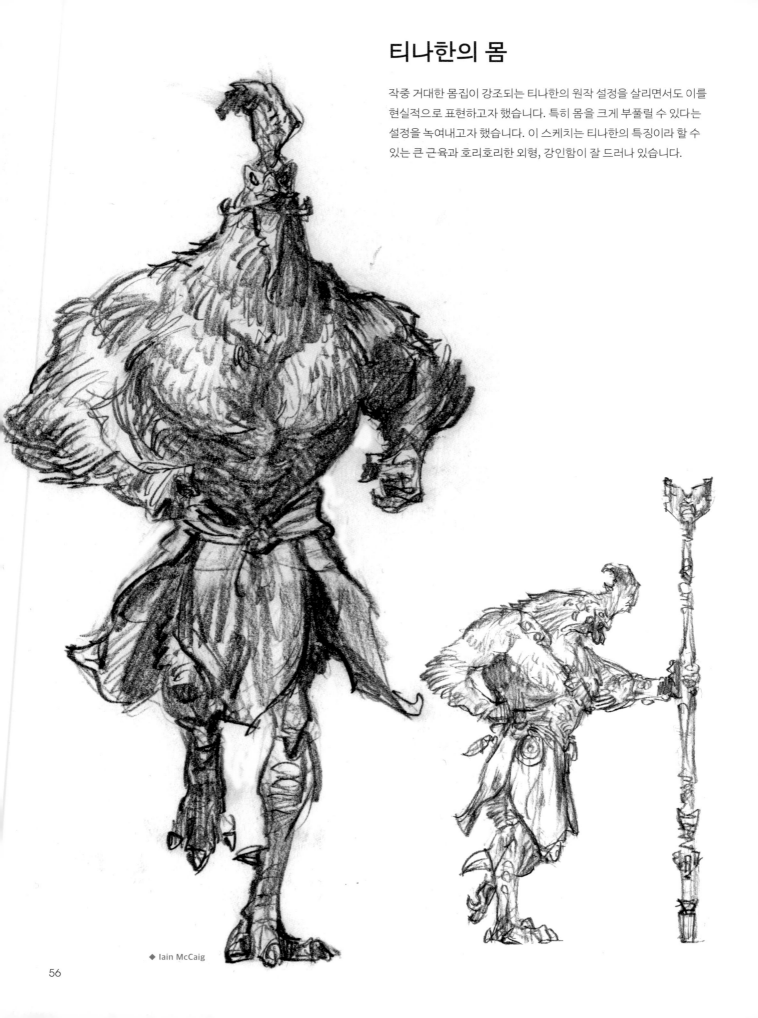

티나한의 몸

작중 거대한 몸집이 강조되는 티나한의 원작 설정을 살리면서도 이를 현실적으로 표현하고자 했습니다. 특히 몸을 크게 부풀릴 수 있다는 설정을 녹여내고자 했습니다. 이 스케치는 티나한의 특징이라 할 수 있는 큰 근육과 호리호리한 외형, 강인함이 잘 드러나 있습니다.

◆ Iain McCaig

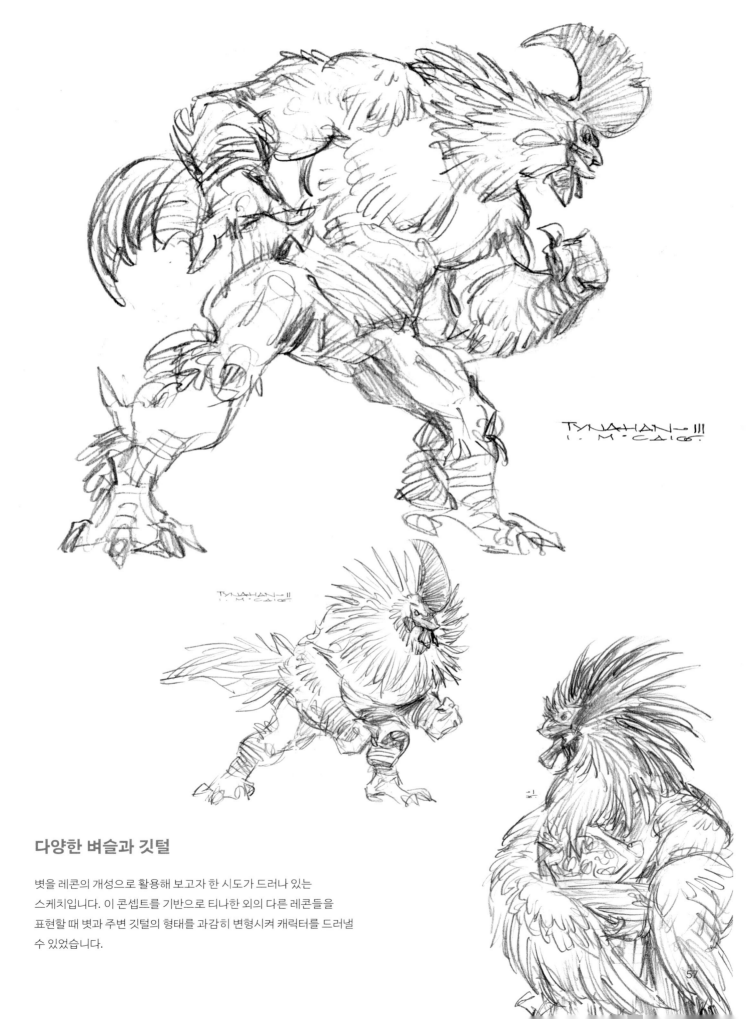

TYNAHAN-III
I. M·CAIG

TYNAHAN-II
I. M·CAIG

다양한 벼슬과 깃털

볏을 레콘의 개성으로 활용해 보고자 한 시도가 드러나 있는
스케치입니다. 이 콘셉트를 기반으로 티나한 외의 다른 레콘들을
표현할 때 볏과 주변 깃털의 형태를 과감히 변형시켜 캐릭터를 드러낼
수 있었습니다.

감정 표현하기

티나한은 풍부한 감정을 드러내는 캐릭터입니다.
티나한의 표정을 크게 바꾸지 않아도, 말이나
닭처럼 목과 머리의 움직임으로 그의 감정을
표현하고 싶었던 의도가 잘 드러나 있는
스케치입니다. 티나한의 신체적 특징들을 잘
살려내면서 캐릭터의 감정을 드러낼 자세들을
찾고자 했습니다.

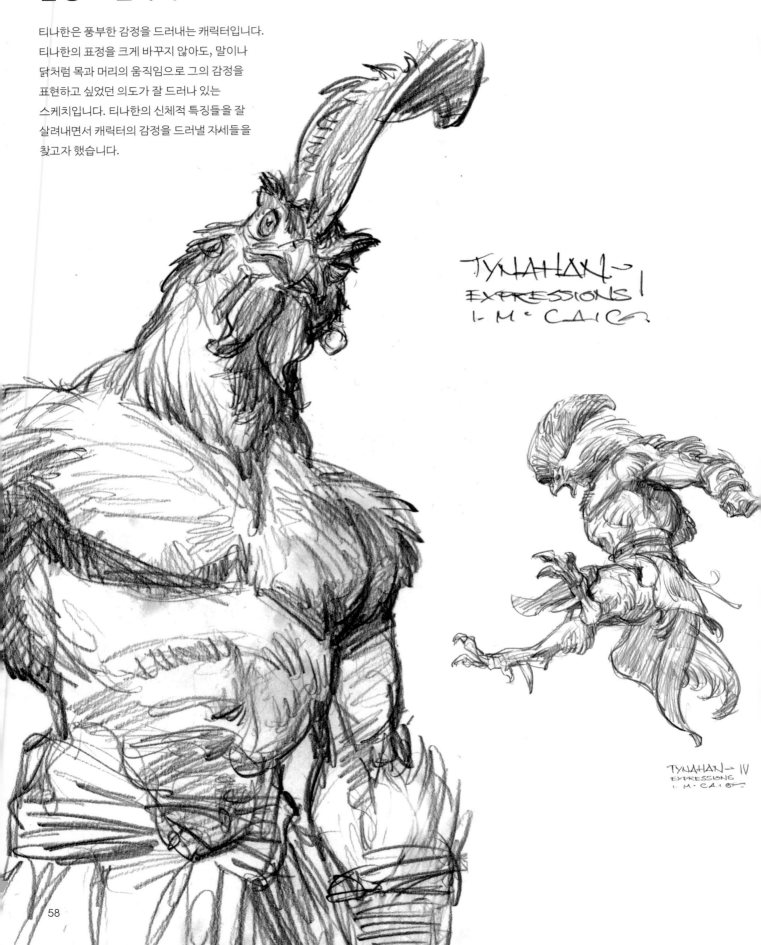

TYNAHAN~
EXPRESSIONS I
I. M. CAIO

TYNAHAN~ IV
EXPRESSIONS
I. M. CAIO

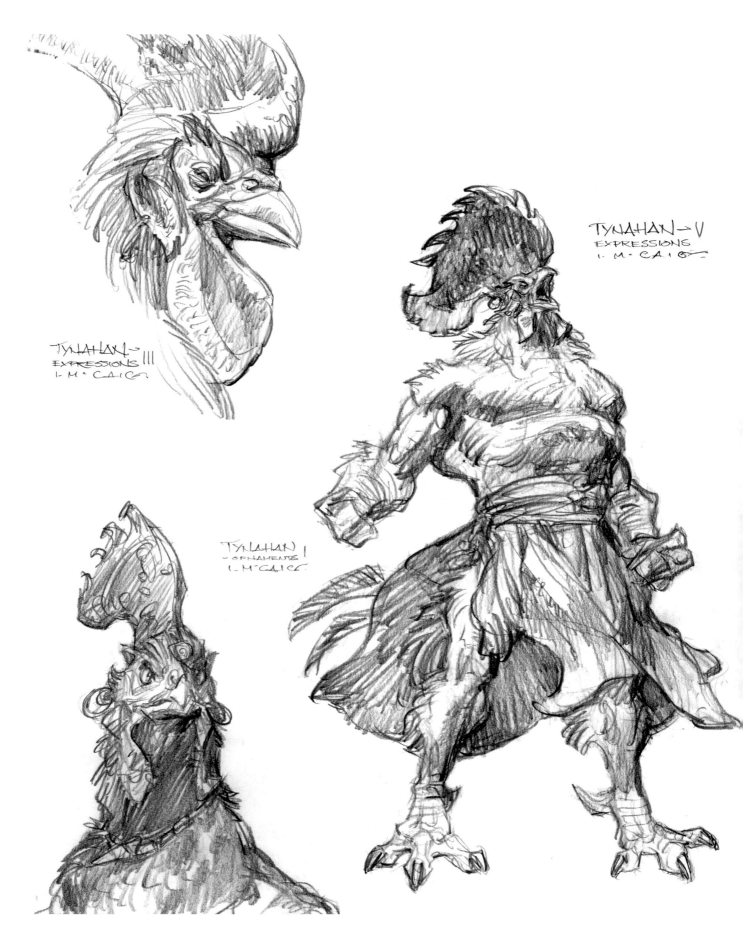

TYNAHAN → III
EXPRESSIONS III
I. M. CAIG

TYNAHAN → V
EXPRESSIONS
I. M. CAIG

TYNAHAN I
ORNAMENTS
I. M. CAIG

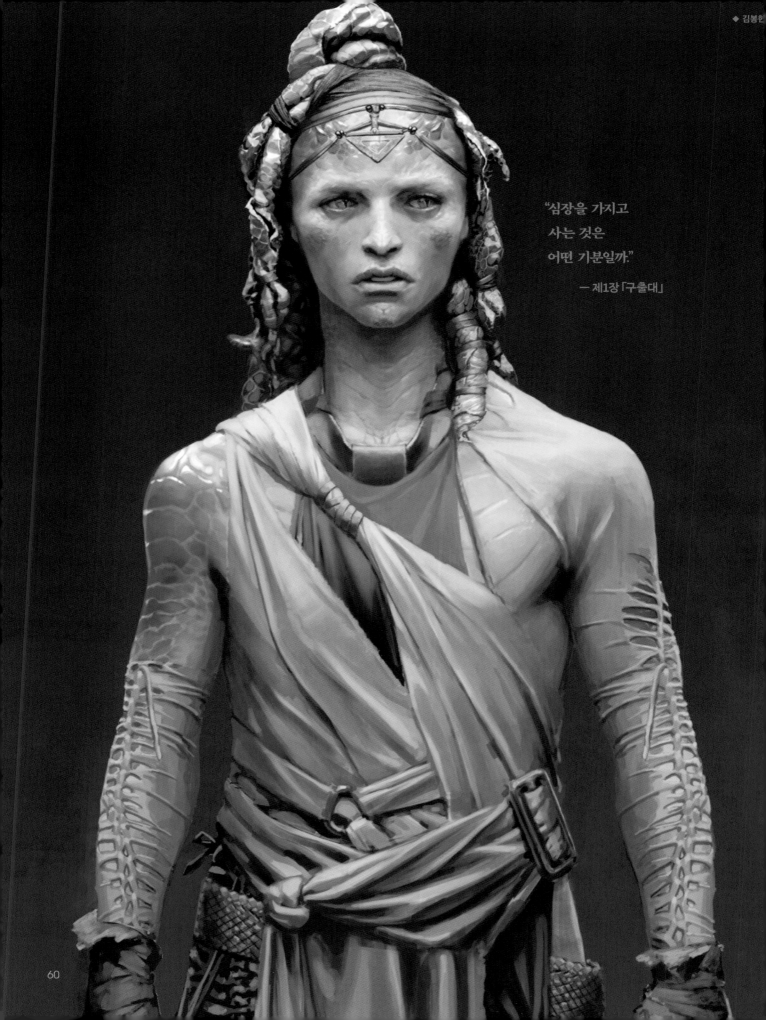

"심장을 가지고
사는 것은
어떤 기분일까."

— 제1장 「구출대」

륜 페이

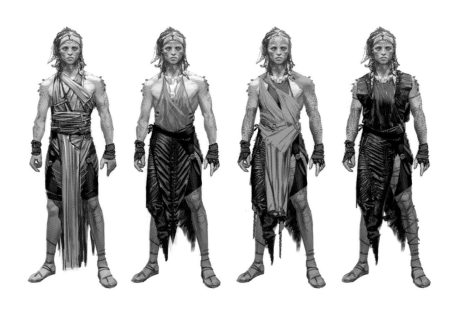

작중에서 륜 페이는 유약하면서도 내면에 폭발적이고 강인한 면모도 가진 캐릭터이기에 그 모순적인 모습을 효과적으로 표현하고자 했습니다. 동시에 이미 구상이 완료된 사모 페이와도 남매로서 느낌이 어울려야 했기에 더 세심하게 노력을 기울였습니다. (60p 이미지)

'륜 페이'는 페이 가문의 아들이자 심장탑의 수련자였습니다. 그는 그 누구보다 누이 '사모 페이'와 친구 '화리트 마케로우'를 아끼고 사랑하는 순수한 소년이었습니다. 하지만 이성적인 나가들에게 륜은 돌연변이였습니다. 그들이 보기에 륜은 너무나 유약했기 때문입니다. 특히 륜은 나가들의 성인식이자 그들에게 불사를 주는 '심장 적출'에 대한 극심한 공포를 가지고 있었습니다.

그 공포는 륜의 어릴 적 기억으로 거슬러 올라갑니다. 심장이 파괴되어 죽은 아버지 때문입니다. 모계 사회인 나가들에겐 아버지라는 개념이 없지만, 륜은 요스비를 아버지로 기억하고 있습니다. 그런 요스비가 심장이 파괴되며 그 자리에서 죽는 걸 목격한 뒤로 륜은 심장탑과 심장 적출을 두려워할 수밖에 없었습니다.

공포로 이성적인 판단을 할 수 없었던 륜은 적출식 날 심장탑 내에서 도망칠 시도를 하다가 우연하게 자신의 가장 오랜 친구이자 같은 수련자인 화리트 마케로우의 죽음을 목격합니다. 숨이 끊어지기 직전 화리트는 륜에게 원래는 자신이 적출식이 끝나고 했어야 할 일, 즉 키보렌 어느 강가에서 다른 세 종족으로 이루어진 구출대를 만나는 임무를 전달한 채 죽습니다.

친구의 임무를 책임지게 된 륜은 심장탑과 하텐그라쥬에서 달아납니다. 다른 나가들과 달리 세차게 박동하는 심장을 가지고 말입니다.

나가는 심장을 가진 나가를 '비에나가'라는 멸칭으로 부르며 사실상 나가 취급을 하지 않습니다. 그렇다면 죽는 순간까지 심장이 뛰게 된 륜은 나가라고 볼 수 있을까요? 그것이야말로 륜 스스로가 평생을 고민하게 된 질문입니다. 구출대와 만나 그가 대사원에 도착했을 때도, 그가 자신의 누나를 찔렀을 때도, 키보렌에서 우연히 발견한 용화에서 용을 탄생시켜 스스로 용인이 되었을 때도, 2차 대확장 전쟁의 한복판에서 '하텐그라쥬 공작'으로서 동족을 멸살할 때도, 그 질문은 스스로 되뇌는 영원한 숙제가 되었습니다.

결국 륜 페이는 스스로 나가이되 나가가 아니요, 자신이되 자신이 아니며, 그렇다고 하여 완전한 타인일 수도 없는 경계선에 서게 됩니다. 륜을 괴롭히는 고민은 수레바퀴처럼 륜을 끊임없이 나아가게 합니다. 심장을 가진 나가라는 역설로 인해, 륜은 성장통을 겪습니다.

누이 사모 페이에게 사랑받고 싶고, 자신의 신부인 발자국 없는 여신으로부터 사랑받고 싶었던 소년은 결국 타인에 대한 이해로 성장합니다. 타인의 깊은 속마음까지 예민하게 지각하는 용인이 된 이후로, 사랑과 증오로 멈춰버린 어디에도 없는 신을 변화하게 할 해답을 찾아내지요. 그렇게 륜은 멈춰 있던 세상을 다시 변화하게 하고, 자신의 용 '아스화리탈'과 함께 키보렌에 어린나무로서 순환하는 세계의 일부가 됩니다.

나가 표현하기

지나치게 모습이 이질적이지 않으면서도 소설 설정에 기반하여 설득력이 있는 나가의 외형을 찾아 나간 과정입니다. 극을 이끄는 나가 캐릭터들이 표현하는 감정에 사람이 깊게 공감하기 위해선, 시각적으로 인간과 닮아 보이는 것이 효과적이라고 생각했습니다. 특히 나가들이 허물 벗기를 하고 남은 외피로 일종의 헤어스타일을 만들어 자신의 개성을 표현한다는 아이디어가 재미있는 부분입니다.

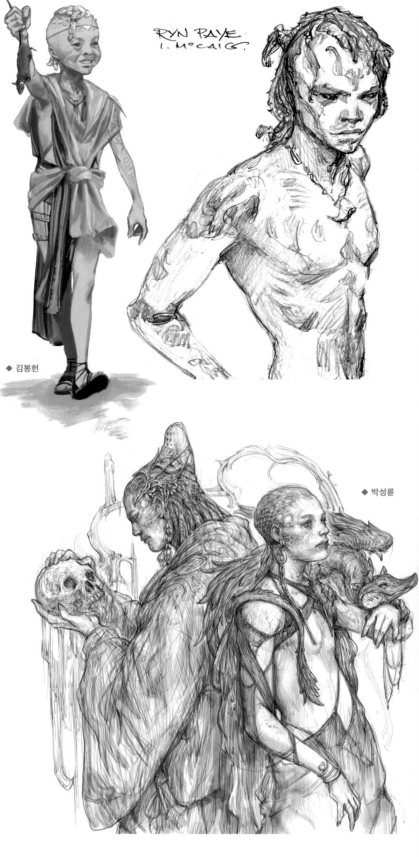

RYN RAYE
I. MCCAIG.

◆ 김봉헌

◆ 박성륜

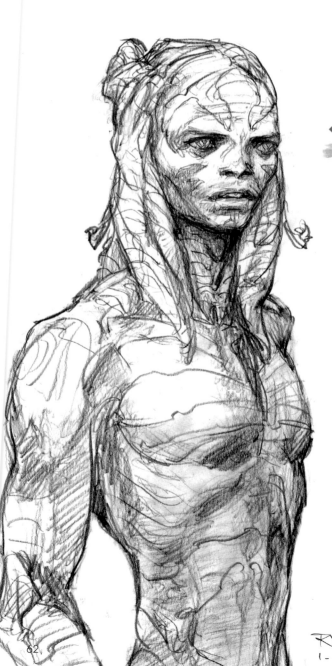

RYN RAYE V
I. MCCAIG.

소년에서 어른으로

룬은 어린 나이지만, 삶의 굴곡이 많은 캐릭터입니다. 이 작업들은 섬세하고 예민한 룬의 내면을 밖으로 끌어내기 위해 거쳐온 작업들입니다. 이안 맥케이그가 그린 소년 모습의 룬은 모두가 생각하는 룬의 이미지를 좁혀나가기 좋은 출발점이었습니다.

소년기의 룬은 미성숙한, 다혈질의 애송이 느낌을 표현하려 했습니다. 북부에 올라와서는 육체는 성장했지만 누나에 대한 애착이 남아 있고, 인간들에게 영향받으며 그들 속에서 살아야 하는 쓸쓸함이 모두 서려 있는 표정을 가져야 했죠. 그럼에도 룬의 곁에는 동료들이 있어, 행복한 순간들도 있습니다. 이 작업들을 거쳐 가장 마지막에 그려진 것이 룬이 심장 파괴에 대한 공포를 모르던 어린 시절 모습입니다. 가장 깊은 내면에 있을, 좋은 것은 나누려 하는 순수한 모습이지요.

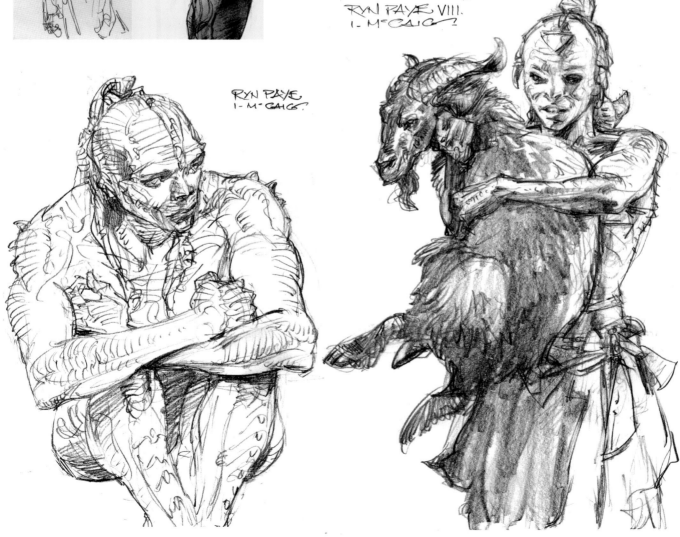

용인, '륜 페이'

작중 세계에서 용은 '용화'라는 꽃을 피우며 식물로 태어나는 존재입니다. 용이 포자를 뿌리면 그 일부가 뿌리를 내려 용화로 피어나고 이것이 다시 새로운 용이 됩니다. 즉, 이 세계에서 용은 식물이자 동물이란 모순을 가진 생명입니다.

용의 신비로움은 이뿐만이 아닙니다. 특히 용화의 뿌리 부분인 '용근'을 먹은 사람은 '용인'이 되는데, 이들은 일반인들에 비해 극도로 모든 감각이 예민해진다고 알려져 있습니다. 스치듯 보기만 해도 상대의 내면을 책을 읽은 것처럼 모두 파악할 정도이며, 이를 바탕으로 미래를 예지하기도 합니다. 또한 용인이 되면 용이 어디에 있는지 언제든 느낄 수 있는 능력도 생깁니다.

얼핏 듣기엔 아주 매력적인 능력처럼 보이나, 실제로 용인이 된 륜 페이에게는 그렇지 않았습니다. 원래도 예민한 성격이었던 륜은 용인이 되면서 타인과의 기본적인 거리마저 사라져, 모든 현실들에 상처받기 쉬운 상태가 되었기 때문입니다. 륜이 가진 모순적인 상황과 더불어 용인의 능력은 '자아'를 유지하는 것을 어렵게 만들었습니다. 게다가 륜은 사람들이 자신을 혐오하고 두려워하고, 괴물로 여기는 것까지도 적나라하게 느낄 수 있었습니다. 2차 대확장 전쟁에서 륜은 용인으로서의 능력을 적군인 동족들에게 사용해야 했기에 더욱 괴로웠을 것입니다.

'다 보인다는 것은 너무 괴로워. 지그림 자보로. 이런 걸 얻지 못한 당신은 행운이야.'

— 제15장 「셋은 부족하다」

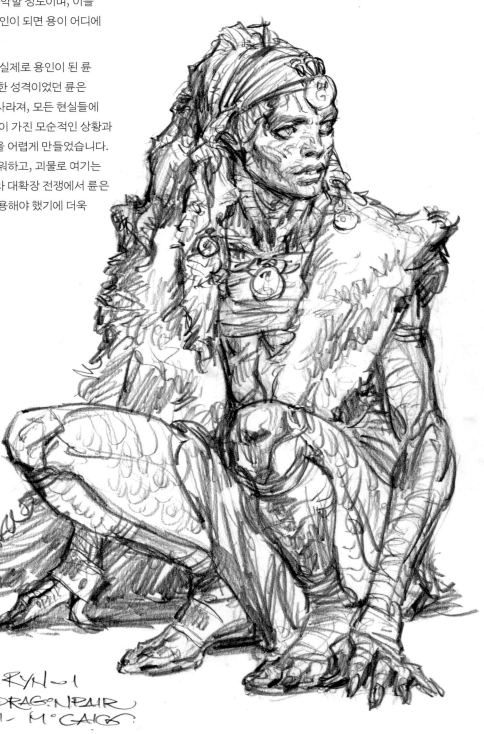

RYN-1
DRAGONHAIR
- M°GAIG.

64

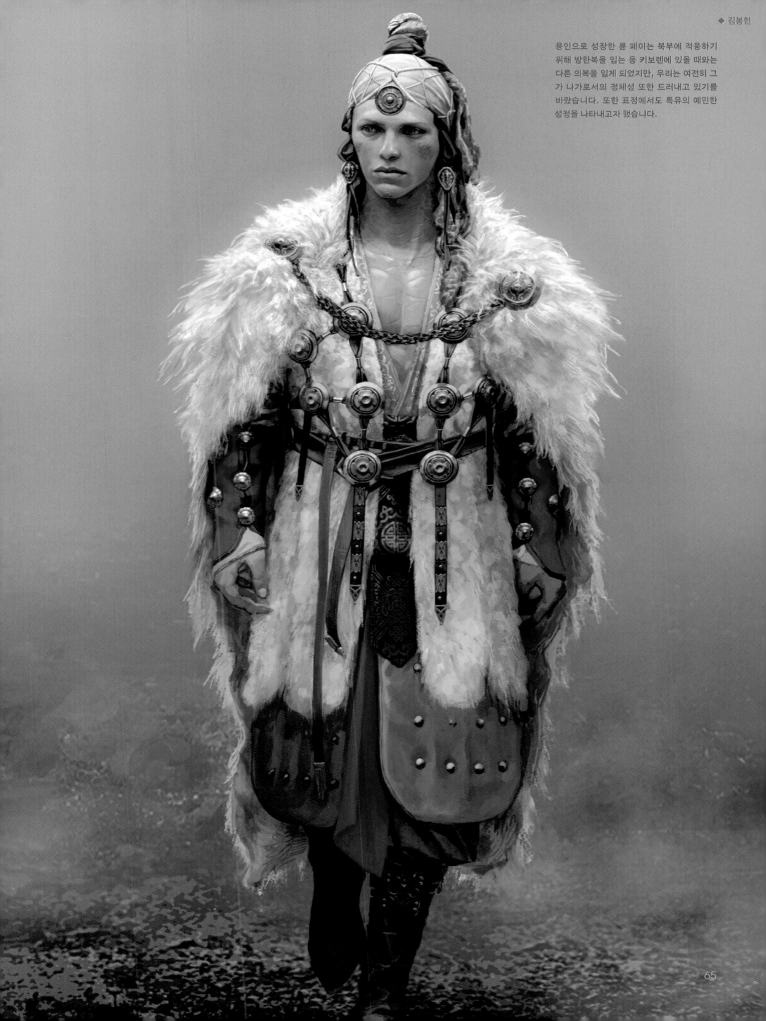

용인으로 성장한 룬 페이는 북부에 적응하기
위해 방한복을 입는 등 키보렌에 있을 때와는
다른 의복을 입게 되었지만, 우리는 여전히 그
가 나가로서의 정체성 또한 드러내고 있기를
바랐습니다. 또한 표정에서도 특유의 예민한
성정을 나타내고자 했습니다.

북부와 섞인 나가의 복식

류 페이는 나가임에도 북부 사람들의 사고방식을
받아들일 수밖에 없게 되는 인물입니다. 그렇기
때문에 그가 북부에 완전히 정착하고 난
뒤에도 나가와 북부의 스타일을 섞어 입으리라
생각했습니다. 또한 그가 스스로 전쟁의 최전선에서
활약하는 하나의 '병기'로서 갑주를 입었다는
분위기를 표현하는 것도 중요했습니다.

이 작업들은 류 페이가 세상 사람들에게
'하텐그라쥬 공작', '용인'으로서 받아들여진
시점엔 어떤 옷을 입고 있었을지 구체화해나가는
과정이었습니다. 그래서 두정갑의 패턴을 확장해
시선을 끄는 장식적인 옷으로 만들었습니다. 이는
류이 왕이 된 누이 대신 모든 증오를 받아내겠다고
마음먹은 이후 옷을 보온의 목적 외에도 전장의
모든 이들의 눈을 사로잡을 만한 의도로 입었으리란
해석에서 비롯되었습니다.

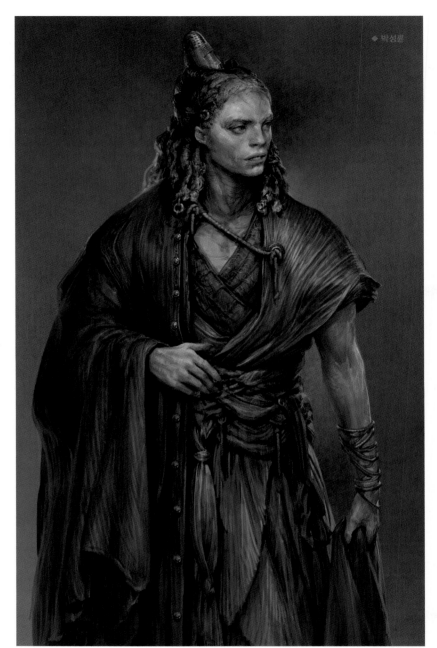

◆ 박성훈

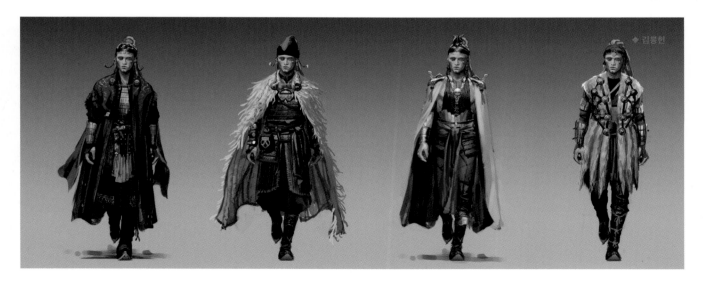

◆ 김웅헌

66

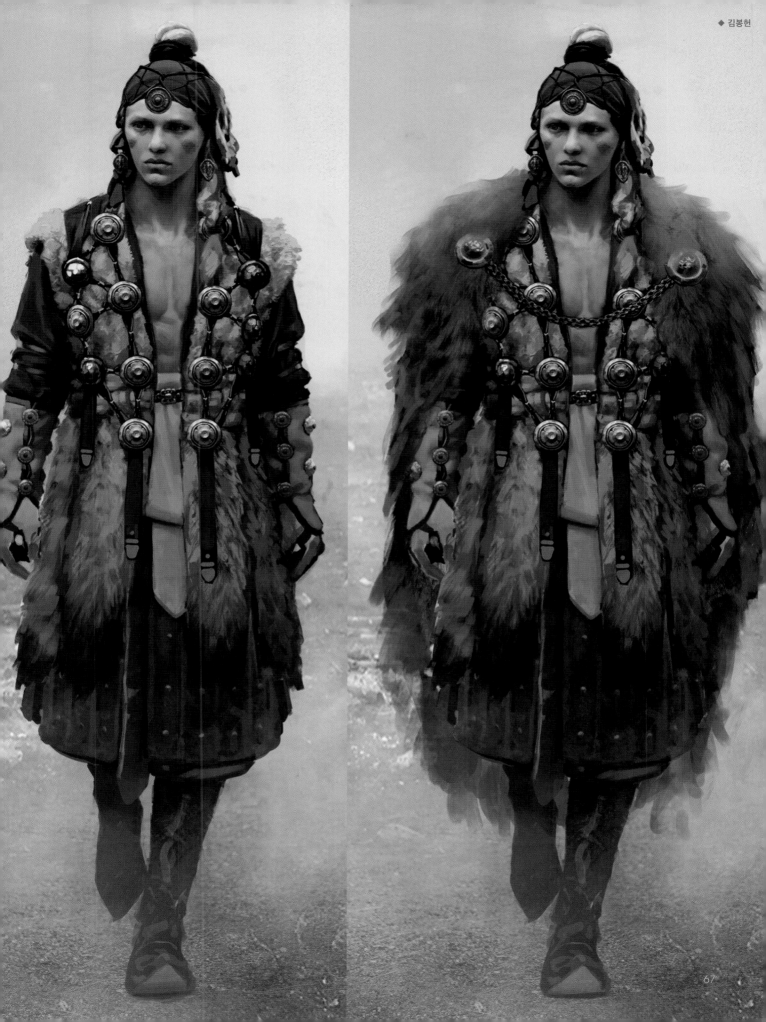

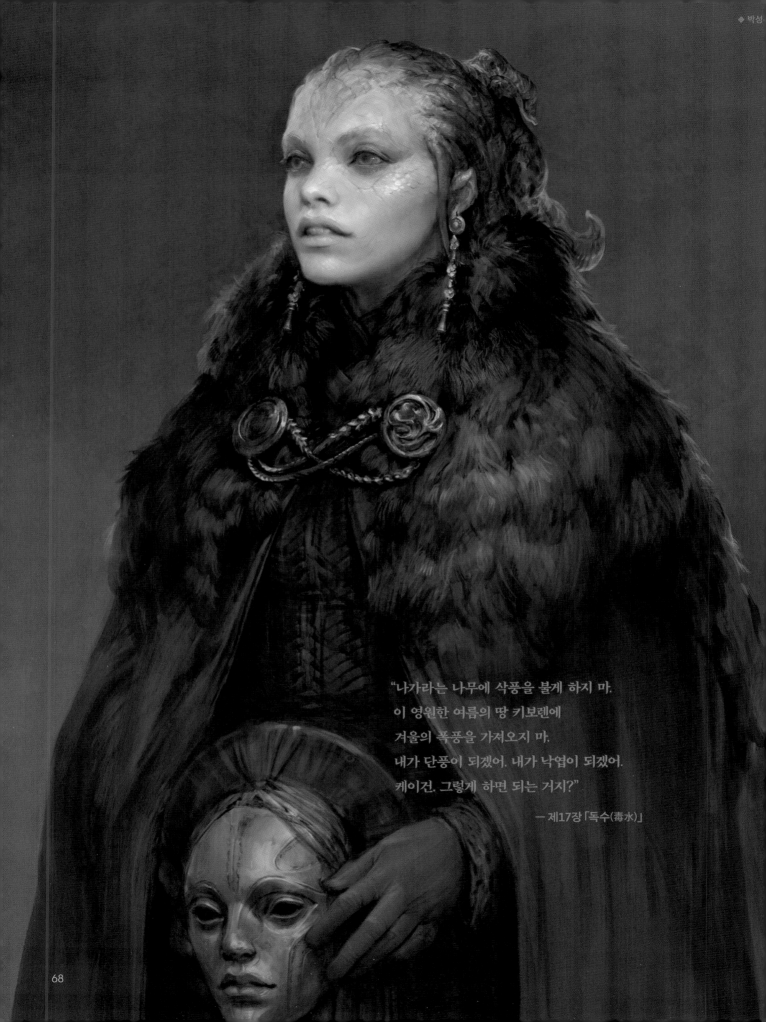

"나가라는 나무에 삭풍을 불게 하지 마.
이 영원한 여름의 땅 키보렌에
겨울의 폭풍을 가져오지 마.
내가 단풍이 되겠어. 내가 낙엽이 되겠어.
케이건, 그렇게 하면 되는 거지?"

— 제17장「독수(毒水)」

사모 페이

'모두가 사랑에 빠질' 정도로 사모 페이를 매력적으로 표현하고자 했습니다. 많은 논의와 연구를 거쳐 나온 이 스케치는 나가가 인간과 다른 종족이라는 느낌을 살리면서도, 사모 스스로가 가진 기품이 잘 드러나고 있습니다. 이 사모 페이의 조형을 기반으로 나가 종족의 전반적인 모습과 특징을 잡아 나가기 시작했습니다. 좌측 그림은 대호왕이 된 사모 페이의 최종 모습을 표현한 것입니다.(68p 이미지)

태어날 때부터 빛나던 사람을 하나 꼽으라면 하텐그라쥬부터 북부의 끝까지 이르기까지 십중팔구는 '사모 페이'의 이름을 댈 것입니다. 자신의 집에 방문하는 남자를 어떻게든 침대로 끌어들여 가문에서의 영향력을 발휘하려는 일반적인 나가 여자들과 달리 사모는 그저 그들 스스로의 의지에 따라 제 옆에 둘 뿐이었습니다. 모계 혈통만이 의미 있는 나가 사회에서 이는 몹시 예외적인 경우였으며, 사모의 인품만을 보고 페이 집안에 머무르는 남자들이 점차 많아졌습니다.

그렇기에 사모가 '쇼자인테쉬크톨'을 명분으로 남동생 륜을 죽여야만 하는 임무를 맡고 하텐그라쥬 밖으로 쫓겨났을 때, 대다수의 하텐그라쥬 여자들은 환호했습니다. 가장 강력하고 얄미운 경쟁자가 알아서 사라진 셈이니 말입니다. 그러나 남자의 목숨 하나 처리하는 일은 그다지 큰일이라 보지 않는 사회임에도 사모는 그 누구보다 자신의 동생을 사랑하고 있었고, 때문에 페이 남매에게 쇼자인테쉬크톨은 단순한 친족 살해를 넘어선 재난이 되었습니다.

하지만 자신의 임무를 완수하기 위해, 사모는 동생을 추적합니다. 그리고 그 추적은 나가에겐 절망적인 추위를 선사하는 한계선 북부까지도 이어집니다. 혹한 속에서 만난 대호 '마루나래'의 품에서 간신히 생명을 이어가면서도, 사모는 륜의 행적을 쫓는 걸 멈추지 않습니다.

이 아름다운 추격자를 따라나선 건 대호뿐만이 아니었습니다. 처음에는 사모를 쫓던 '두억시니'들은 어느새 그녀를 따르는 추종자들이 되었고, 그녀의 부하들은 이윽고 북부 전체로 커졌습니다. 2차 대확장

전쟁이 일어나기 직전, 케이건 드라카가 그녀를 북부의 왕으로 추대한 것입니다. 한계선 이북이 아라짓과 왕을 잃은 지 천년 만에 처음으로 즉위식이 열렸습니다.

북부의 왕이자 대호왕이 된 그녀는 이제 가면을 쓰고 자신의 동족과 맞선 전쟁을 지휘하게 되었습니다. "지는 건 괜찮지만 이기고 죽어 버리는 건 용납하지 않겠다."는 말로 매 전투를 독려하던 그녀는 왕으로서 최선을 다했습니다. 그녀는 진실로 '눈물'을 마시고자 했으며, 마셨고, 그것을 후회하지 않았습니다.

그렇기에 마지막에 하텐그라쥬의 심장탑에서 그녀가 각성한 케이건에게 그의 눈물을 마시겠노라 말한 것은 그 어느 누구도 감히 따라 하기 힘든 고귀한 행위였습니다. 어쩌면 사모야말로 케이건이 고통스럽게 나가들에게 보낸 사랑에 대해 두 번째로 응답한 나가일 것입니다. 첫 번째는 케이건을 살리기 위해 자신의 팔을 잘라 먹인, 사모의 아버지 요스비였으며, 세 번째는 케이건이 잊어버렸던 선물인 나늬를 알려 준 륜일 겁니다.

그리고 이제 2차 대확장 전쟁이 끝이 나고 신 아라짓이 세워진 지금까지 그녀는 유일한 북부의 왕입니다. 아라짓의 마지막 전사였던 케이건이 그 정통성을 단 한 번도 부정하지 않았으며, 그녀를 지키겠다는 수호의 맹세를 자신의 생사여부를 넘어서까지 지킬 정도였습니다. 사모 페이는 오늘도 대호를 타고 만물의 눈물을 마십니다.

사모의 얼굴

사모 페이가 가진 표정을 섬세하게 표현하는 데
심혈을 기울였습니다. 초기에 만들어 본 뱀이나
에일리언과 유사한 얼굴 디자인에선 표정을
섬세하게 표현하기에 제약이 컸기 때문에 조형이
진행될수록 인간의 얼굴을 조금 더 닮은 모습이 되어
갔습니다. 또한 사모의 친근하고 아름다운 분위기도
드러내고자 했습니다.

특히 나가 종족이 가진 종족적 특색은 유지하되
너무 낯설게 느껴지지 않도록 그 거리감을 적절하게
유지하고자 했습니다. 그렇다고 나가들이 하나의
종족 특성으로 획일화되어 다 똑같아 보이는 건
원치 않았기에 나가들 사이에서도 다양하게 표현될
만한 특징들도 연구했습니다. 이 스케치들은 세모
동공이나 뿔, 비늘 패턴, 머리카락 표현 등으로
사모의 인상을 찾아보려는 연구작들입니다.

◆ 박성륜

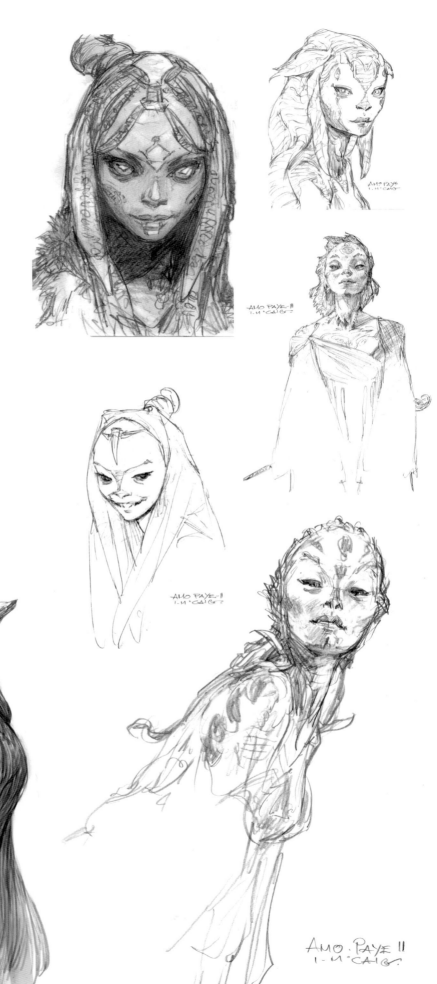

70

사모 페이는 추측했고, 행동했다.

머리 둘 달린 두억시니가 언제나 앞에 나서고 있었다.

그리고 그것은 다른 두억시니들과 달리, 단편적이나마 정확한 단어들을
구사했다. 그러나 마지막 순간에 결심을 내렸을 때 사모는 논리보다는
직감으로 행동했다.

그리고 그것은 성공했다.

— 제7장 「여신의 신랑」

◆ 박성륜

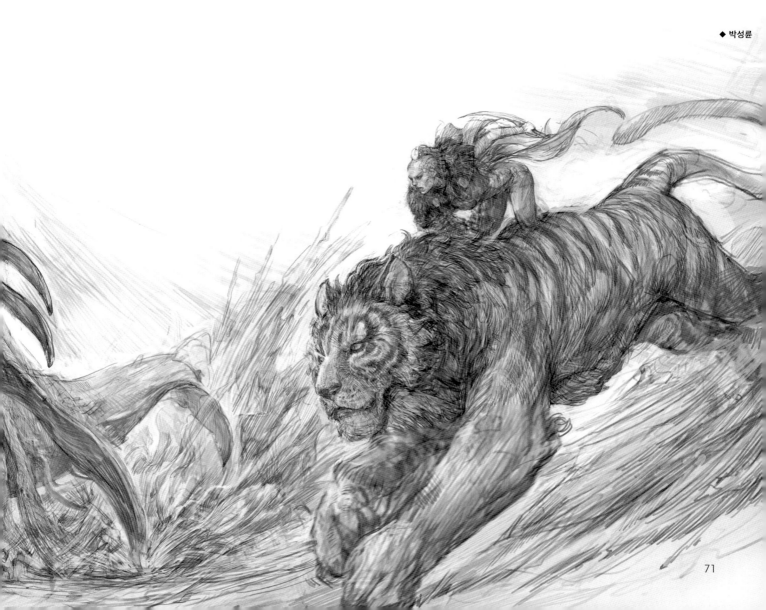

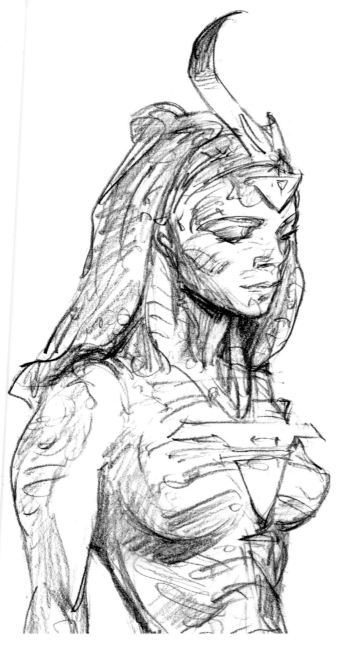

사모의 복장

심장을 적출해 불사를 얻은 나가는 신체를 보호하는 용도로 옷을
입지 않습니다. 따라서 나가들에게 옷은 자신의 지위와 출신을
드러내는 수단일 것이라 생각했습니다. 원작 설정에 기반하여
열 전도율이 높은 금속이나 자연에서 구할 수 있는 소재들을
활용했으며, 나무를 사랑하는 나가들이기에 나무와 유사한 패턴과
방식을 적용했습니다. 그 예로 암살자 복장은 자작나무에서
영감을 받은 의상입니다.(73p 우측 이미지) 보통 암살자라면
몸을 숨기기 위한 의상을 입었겠지만, 사모는 오히려 륜에게
자신을 드러내고 싶어 했을 테니 밝은 흰 색상을 선택했습니다.

그림에서 이마에 단 삼각형의 장식은 나가 여인들이 가문을 나타내기
위해 착용하는 장신구입니다. 가문의 가주는 좀 더 좋은 소재로
장식을 만들며, 적출식을 끝낸 성인 나가 남성들은 장식을 달지
못합니다.

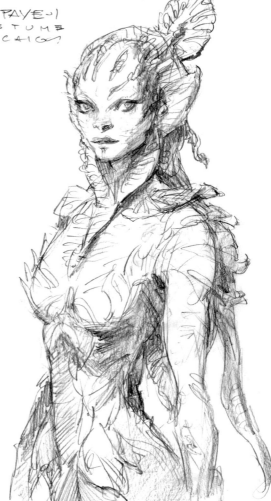

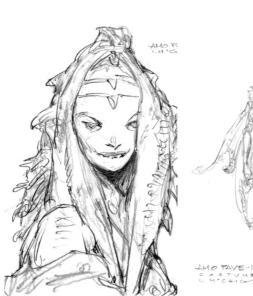

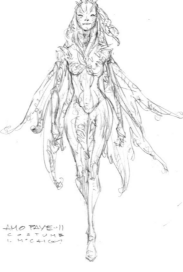

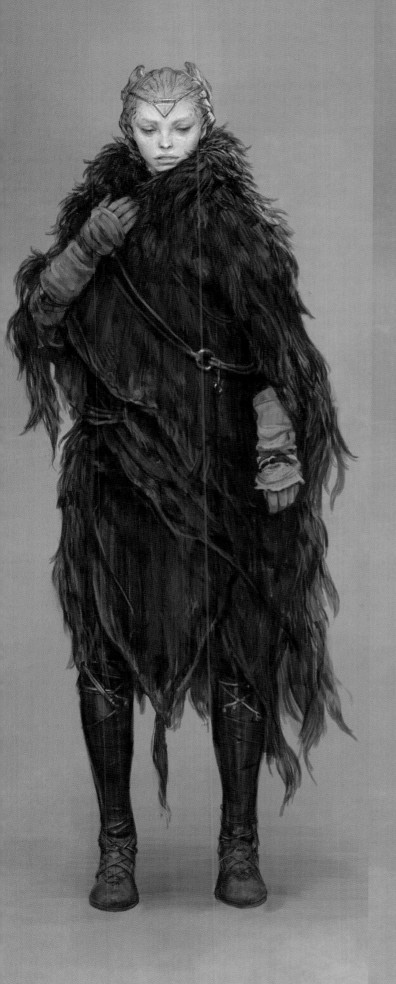
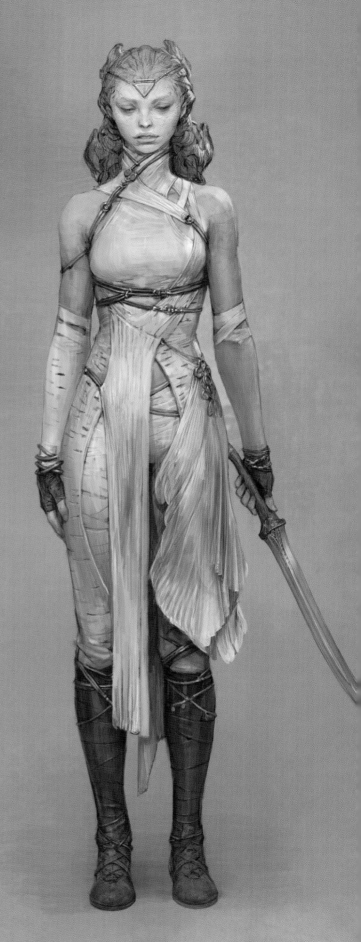

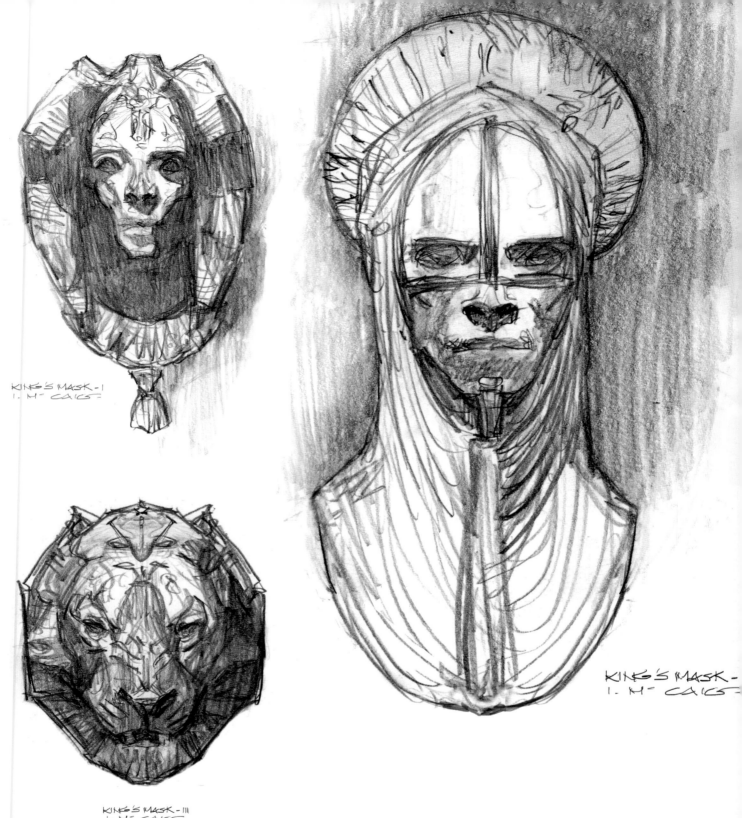

KING'S MASK - I
I. M^c CAIG

KING'S MASK - III
I. M^c CAIG

KING'S MASK -
I. M^c CAIG

74

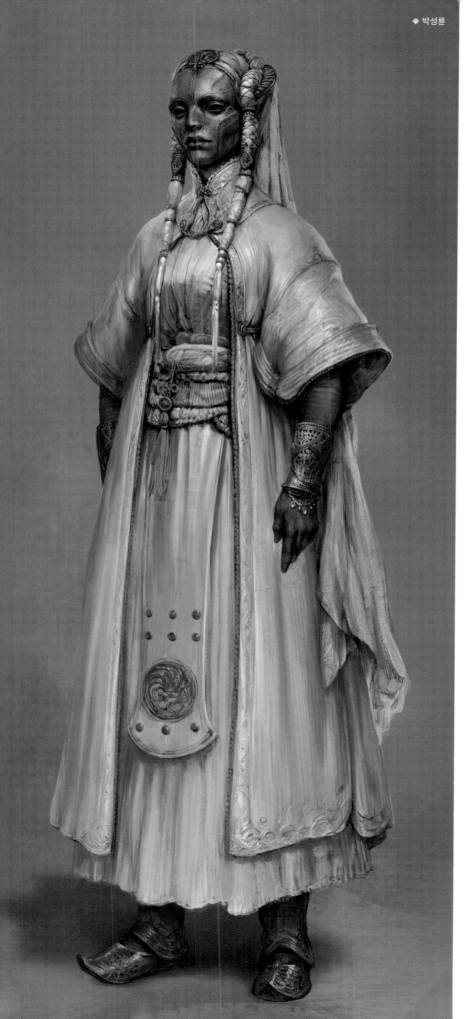

◆ 박성륜

대호왕 사모 페이

소설 속에서 대호왕의 가면은 아름다우면서 무시무시하게 묘사됩니다. 이안 맥케이그의 대호왕 가면 스케치들은 인간을 닮은 것도 있고, 호랑이와 사자를 닮은 것들도 있었습니다. 이 작업들은 왕이 된 사모의 모습이 어떨지 상상하는 데 영감을 주었습니다.

흰옷은 전투가 없거나 최측근들 앞에 나설 때 입는 복장입니다. 흑사자 모피를 두른 갑옷은 전투를 앞두거나 군대가 사열할 때 입는 복장입니다. 두 의상 모두 나가인 사실을 숨기기 위해, 비늘 피부가 드러나지 않도록 목깃을 세웠습니다.

특히 갑옷 예복에서는 사모의 왕관에 대한 디자인 논의도 있었습니다. 다양한 시안에 대한 논의를 거쳐 새 날개 모양 관 꾸미개에서 영감을 받은 모양을 선택했습니다.

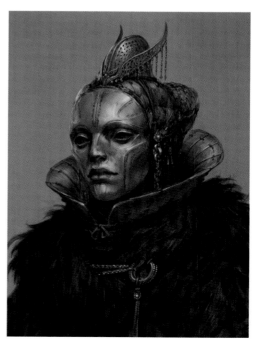

대호는 영문을 모르겠다는 듯이 사모를 바라보았다.
겨우 웃음을 멈춘 사모는 대호의 큼직한 얼굴을
돌아보며 말했다.
"그래. 이렇게 푹신한 너에게 어울리는 이름이 되겠다.
네 이름은 마루나래야."

— 제5장 「철혈(鐵血)」

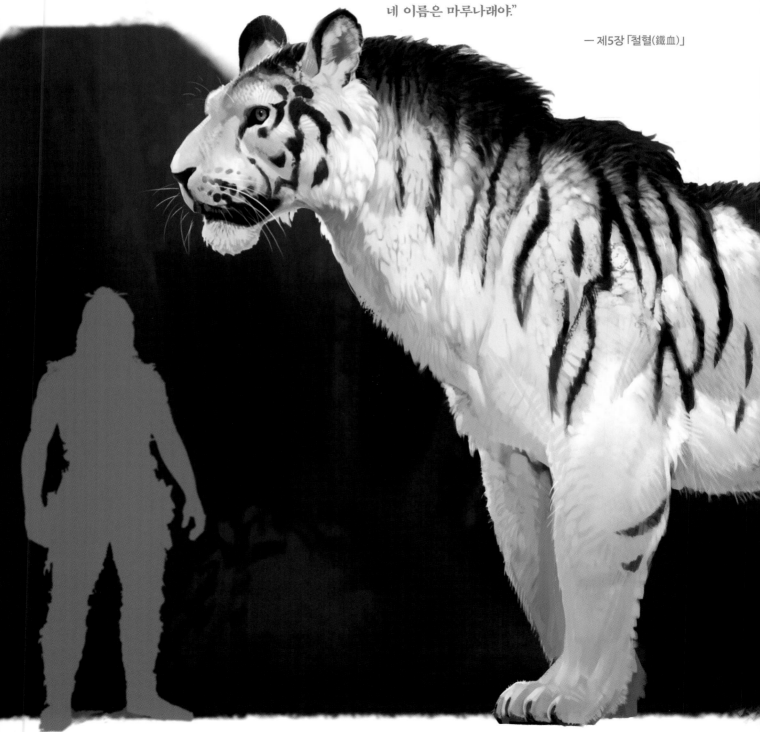

마루나래

'산의 흰 날개'라는 뜻의 이름을 가진 대호는 사모의 푹신한 친구입니다. 대호를 타면 꼭 구름 위를 올라탄 것 같다고 느끼지만 대호는 자신의 등을 함부로 내어주지 않습니다. 만약 격이 맞지 않는 자라면, 품고 있던 날카로운 송곳니로 난폭하게 찢어 놓을 것입니다. 이렇듯 대호는 상대의 격이 맞아야 우정을 나눌 수 있는 존재입니다.

그런 대호에게 이름을 준 건 사모 페이입니다. 키탈저 사냥꾼들이 남아 있었다면, 이 대호도 가장 무서운 대호에게 주어지는 존경의 의미인 '이름'을 얻어냈을 것입니다. 하지만 키탈저 사냥꾼들은 이미 멸망했고, 대호에게 이름을 줄 이는 없었습니다.

북부를 헤매던 사모가 초원에서 이 대호를 마주쳤을 때, 사모는 자신이 대호에게 죽을 것이라 생각했습니다. 온 힘을 다해 정신 억압을 시도한 사모는 추위와 대호의 이빨로부터 목숨을 구할 수 있었습니다.

대호는 이름을 갖고 싶었습니다. 이름을 받는다면 자신의 등에서 정신을 잃어가는 나가에게 받고 싶었습니다. 정신 억압 때문인지는 알 수 없었으나, 대호는 사모가 마음에 들었습니다. 사모가 대호의 푹신한 등에 착안하여 '마루나래'라는 이름을 지어준 후로, 대호는 사모와 여정을 함께 하는 진정한 친구가 됩니다.

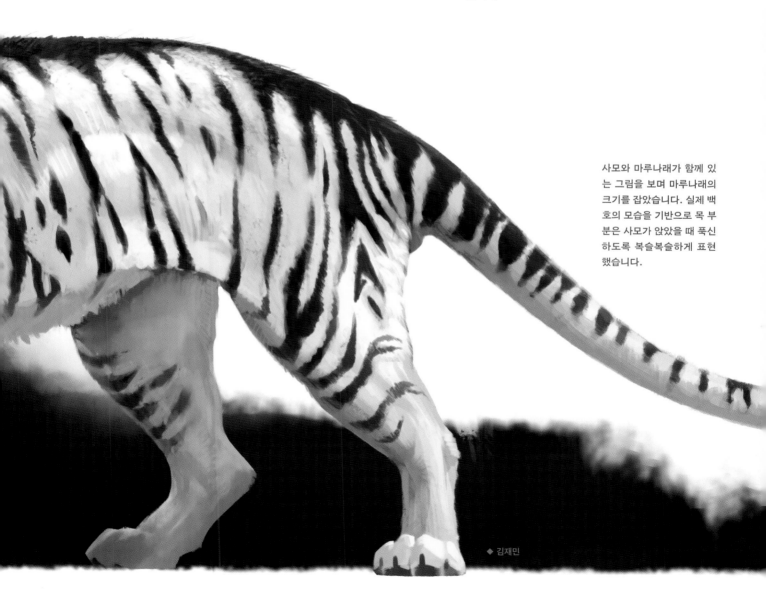

사모와 마루나래가 함께 있는 그림을 보며 마루나래의 크기를 잡았습니다. 실제 백호의 모습을 기반으로 목 부분은 사모가 앉았을 때 푹신하도록 복슬복슬하게 표현했습니다.

◆ 김재민

77

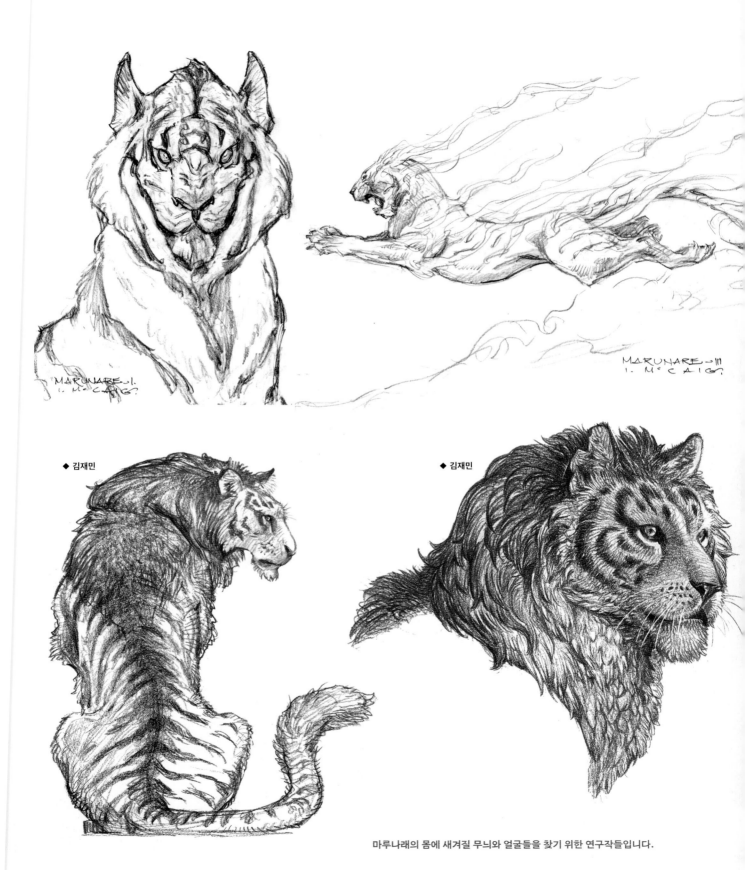

MARUNARE.1.
1. M°CAIG?

MARUNARE.III
1. M°CAIG?

◆ 김재민

◆ 김재민

마루나래의 몸에 새겨질 무늬와 얼굴들을 찾기 위한 연구작들입니다.

◆ 박성륜

마루나래의 등 위에는 두 명의 나가가 앉아있다.
한 명은 매우 어린 나가였고 마루나래의 털을 꼭 붙잡고
있었다. 하지만 어린 나가가 나가떨어지지 않는 이유는
더 큰 나가가 등 뒤에 앉아있기 때문이다. 큰 쪽은 한
손만으로 대호의 털을 움켜쥐고 다른 손으로는 어린
나가를 감싸 안고 있었다. 그 동작은 매우 능숙해 보였다.

— 제18장「천지척사(天地掷柶)」

"좋다. 나가. 네가 저 용을 데리고 있는 이유가 뭐냐?"
"이유요? 제가 아스화리탈을 피어나게 했고
 제 손으로 그를 캐내었습니다. 그래서 저는
 아스화리탈을 보호하기로 결심했습니다."

— 제5장 「철혈(鐵血)」

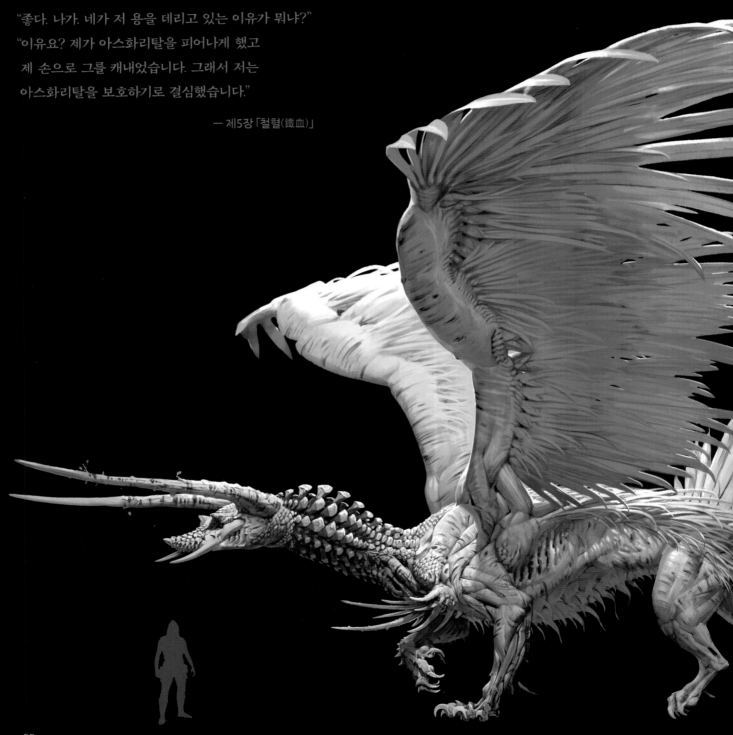

아스화리탈

식물로 태어나 식물을 불태우는 용은 예로부터 모순의 상징이었습니다. 이 이야기에서 '아스화리탈'은 그 탄생부터 최후까지 용의 운명을 타고 났습니다. 용은 존재가 허락되지 않은 키보렌 밀림에서 륜에게 구해졌고, 륜 또한 그로 인해 구해졌습니다. 그래서 용은 륜이 사랑했지만 죽어가게 내버려둘 수밖에 없었던, 그러나 그 죄책감조차 느낄 수 없게 된 친구 화리트의 본명인 '아스화리탈'의 이름을 받았습니다.

용은 식물이기에 어떤 환경에서 자라는지에 따라 모습이 변합니다. 2차 대확장 전쟁이 벌어지자, 주인인 륜은 나가의 분노가 사모가 아닌 륜 자신에게 돌아오길 바랐습니다. 륜의 소망대로 용은 귀여웠던 어린 시절과 달리, 무시무시한 뇌룡의 모습으로 성장합니다.

아스화리탈은 어두운 하늘 아래서 번갯불을 흩뿌리며 날아드는 나가들의 재앙이 되었습니다. 이제 번개를 두른 날개와 뺨에서 열 줄기의 불을 뿜어내는 괴수에게선 륜의 어깨에 앉기 좋아하고 새끼고양이 같았던 어린 시절은 상상할 수도 없었습니다. 뇌룡 아스화리탈의 성장으로 이제 세상 사람들은 뇌룡이 분노하면 세상의 모습까지 바뀐다고 믿게 되었습니다.

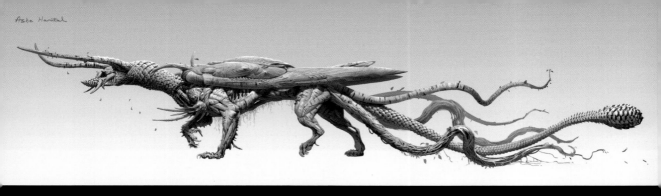

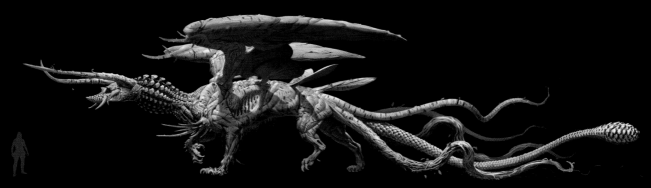

식물로 태어난 용

용이 식물이라는 설정에 맞추어 아스화리탈을 만드는 것이 가장 복잡한 과제였습니다. 시각적으로 식물처럼 자랐다는 느낌을 유지하면서, 동시에 동물처럼 자연스럽게 움직일 수 있도록 표현하려 했습니다. 특히 날개가 평소엔 봉오리 형태로 접혀있다가 번개가 치면 나뭇잎과 마른 잎들이 떨어지고 새로 피어나는 광경을 상상하며 작업했습니다. 다섯 갈래로 갈라지는 꼬리는 힘주어서 들고 다니는 것을 생각했습니다. 이런 구를 거쳐 꼬리와 뒷날개의 디자인이 다른 두 버전의 아스화리탈이 만들어졌습니다.

어린 아스화리탈과 성장한 아스화리탈의 모습 사이에 극적인 차이가 두드러지길 원했기에 어린 아스화리탈은 더 귀엽고 사랑스럽게 보이도록 표현했습니다. 날개를 편침 어린 아스화리탈을 표현한 그림은 를이 배낭에서 튀어나온 아스화리탈을 상상하면 자연한 것입니다.

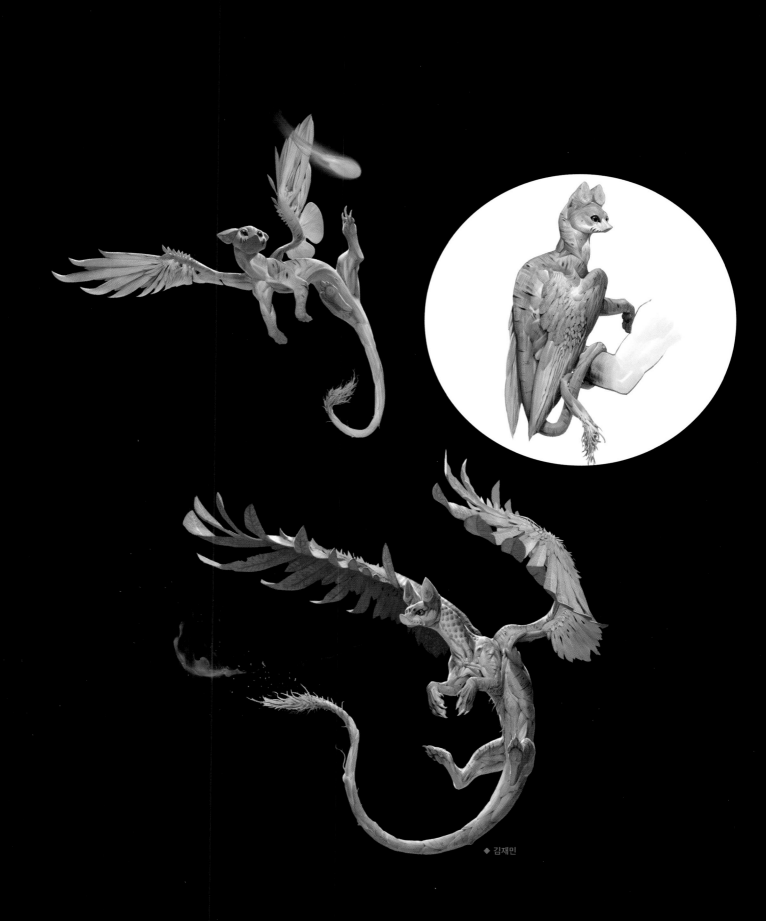

◆ 김재민

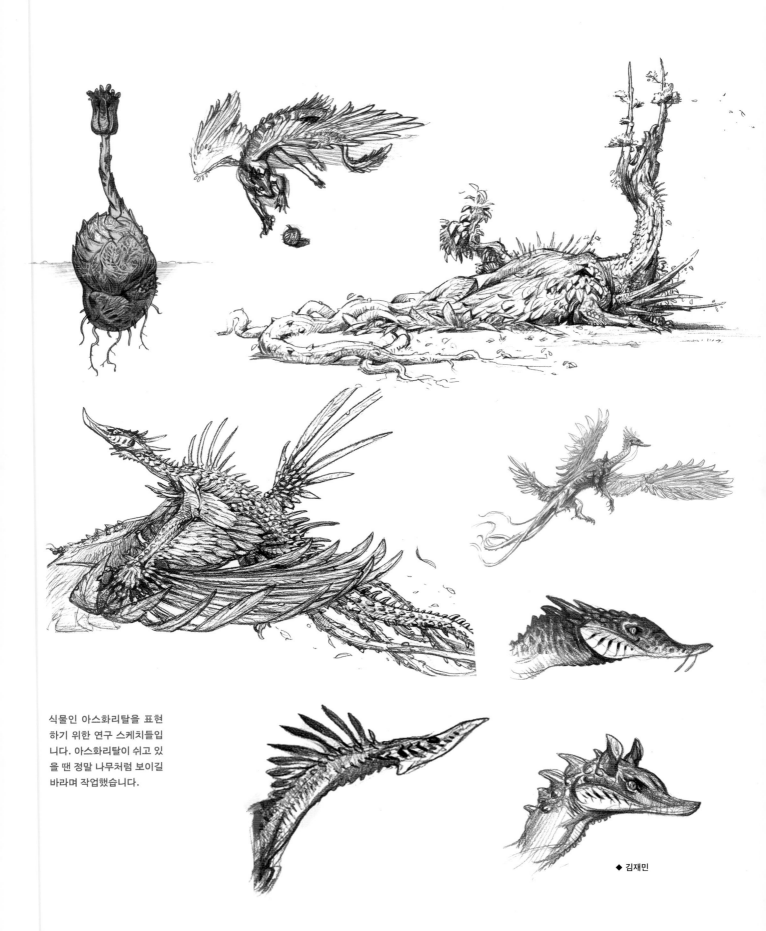

식물인 아스화리탈을 표현
하기 위한 연구 스케치들입
니다. 아스화리탈이 쉬고 있
을 땐 정말 나무처럼 보이길
바라며 작업했습니다.

◆ 김재민

84

생명체의 시적인 리듬

아스화리탈에게서 식물 특유의 리듬감이 느껴지길
바라며 진행한 작업입니다. 예를 들자면, '식물인
아스화리탈의 날개가 어떻게 피어날까?' '바람을
가를 땐 아스화리탈의 잎은 어떻게 흔들릴까?'
하는 질문에 대한 답을 찾아가는 과정이라고 할 수
있습니다.

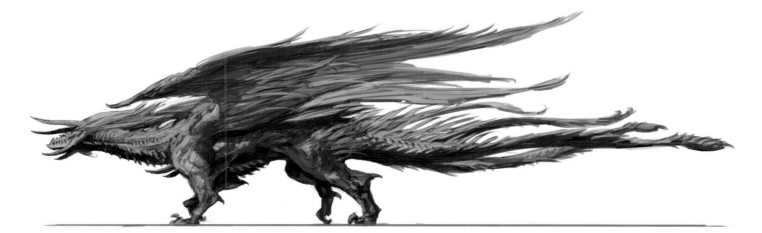

길지만 강력한 힘에 의해 뻗은 아스화리탈의 목은 천공의 극점을
가리키는 지남철 같다. 가슴에서 마치 터럭인 양 뻗어 나온 무수한
뿔은 그 길이와 크기가 천차만별이지만 모두 앞쪽을 향해 굽어
있었다. 길고 거대한 날개의 모양은 뚜렷하지 않다. 날개 가닥들
사이에서 끊임없이 번개가 으르렁거리고 있었기에 차라리 번개로
이루어진 날개인 듯하다. 동체 뒤편에서 춤추는 다섯 가닥의 꼬리
끝에서도, 그리고 등에서 수직으로 돋아 있는 세 번째 날개에서도
규모가 조금 작지만 형태는 유사한 번개를 찾아볼 수 있었다.

— 제11장 「침수(侵水)」

◆ 김재민

아스화리탈의 모습은 나무로 변한 용 그 자체였다.
번개를 흩뿌리며 하늘을 불사르던 세 장의 날개는 위로
펼쳐져 거대한 나뭇가지가 되었다. 함수초 잎사귀처럼
하늘거리던 날개 가닥들에서는 가지가 돋아나와
잎사귀가 맺혔고, 그래서 그 모습은 잎에서 가지가
돋아나온 양 신비하게 보였다.

— 제18장「천지척사(天地擲柶)」

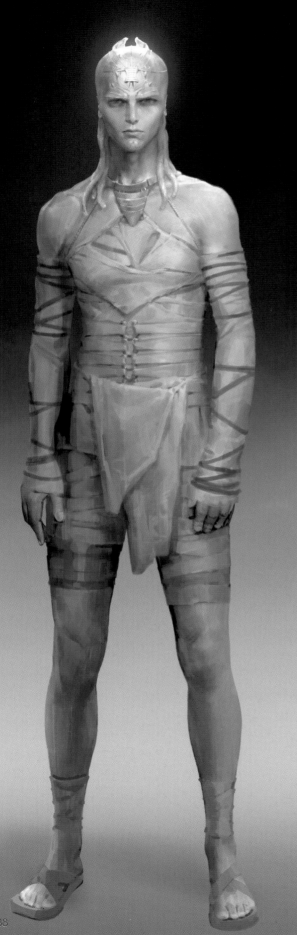

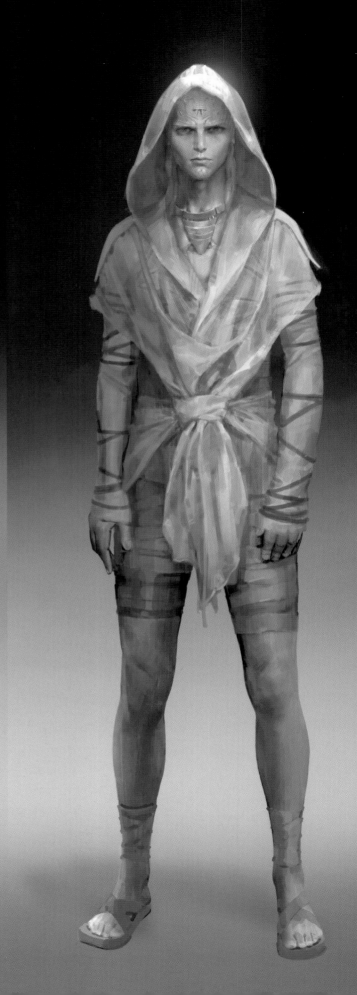

화리트 마케로우

<너는 내 친구야. 다른 자격자를 찾을 수 없는
이런 난처한 상황에서 너처럼 자격도 있고
믿을 수도 있는 사람이 있다니, 나는 정말
행운아인 것 같군.>

— 제2장 「은루(銀淚)」

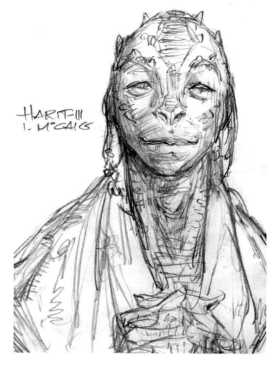

화리트 마케로우 특유의 자신의 의무를 신념으로 여기는 면모가 얼굴에서도 강하게 드러나길 원했습니다. 화리트는 수련자의 의복을 입지만, 비아스에게 추행당한 기억으로 꽁꽁 싸맨 듯한 옷을 입습니다. 동시에 머리의 모양은 카린돌의 모습과 닮아 보이도록 작업했습니다. (88p 이미지)

'화리트'는 마케로우 가주의 아들이자, 륜 페이와 함께 수련자 훈련을 받으며 성장했습니다. 화리트는 같은 나이의 륜과 달리, 가문 내 자신의 위치와 앞으로 겪게 될 처지를 냉정하게 판단할 줄 알았습니다.

이 성정은 화리트가 이성적인 판단을 미덕으로 삼는 나가이기도 하지만, 살아온 환경도 비정하고 계산적일 수밖에 없기 때문일 겁니다. 화리트의 어머니는 엄격하고 정치적 판단에 능숙한 마케로우의 가주였고, 누나들은 까다로운 성격의 '카린돌'과 잔인한 성격의 '비아스'였습니다. 그리고 여신의 신랑이란 지위를 받기 위해 수련자로서 사제의 규율을 익혀야 했습니다.

하지만 화리트는 냉철한 판단력을 선한 일에 쓰는 것을 좋아했고, 다정함과 자상함을 갖췄습니다. 그는 친구 륜의 다소 이상한 면도 너그럽게 보듬어 줄 줄 아는 벗이었습니다. 그러면서도 륜을 위하는 충고를 잊지 않는 든든한 친구였습니다.

세상의 많은 이야기 속 영웅들이 그렇듯, 화리트는 세상을 위해 친한 친구 륜에게조차 털어놓지 못할 비밀을 가졌던 사람이기도 했습니다. 화리트는 사실 구출대와 합류하기로 한 구출 대상이었습니다.

화리트는 세상을 구하기 위해 북부로 갈 준비를 해 왔습니다. 그러나 자신에게 앙심을 품은 비아스에게 살해당해, 계획이 영원히 물거품이 될 처지에 놓입니다. 화리트는 죽어가면서도 자신이 해야 할 의무를 잊지 않았습니다. 사랑하는 친구 륜에게 그 임무를 넘겨주며, 륜이 자신의 죽음을 애도할 시간조차 허락하지 않고 임무를 수행해 달란 깊은 자국을 남깁니다.

임무를 넘기고 안식을 취하려던 화리트는 죽음조차 뛰어넘습니다. 군령자 '갈로텍'에 의해 영이 된 화리트는 갈로텍 안의 정신에 머뭅니다. 죽었지만 죽지 않은 상태로, 적과 하나가 된 모호한 상태에서도 화리트는 자신의 영웅적인 성품을 잃어버리지 않습니다. 욕망으로 인해 잘못된 선택을 한 갈로텍을 증오하면서도, 화리트는 갈로텍이 겪는 정신세계의 위기에서 그를 구해 내고야 맙니다. 갈로텍이 자신을 비열한 함정에 빠뜨렸다는 것은 더 이상 화리트에게 중요하지 않았습니다. 이유는 명확했습니다. 그것이 옳은 일이고, 지금의 자신이 할 수 있는 일이니까요.

◆ 안홍일

<비아스, 마케로우!>

비아스는 잔인한 미소를 지었다.

<그렇다. 어리석은 동생아.>

<약을 쓸 줄 알았는데……, 이런 단순한 방법을……>

<단순한 방법이 항상 최고지. 삶의 철학으로 삼으렴. 물론 그 철학을 오랫동안 지키긴 어렵겠구나.>

화리트의 몸에서 쏟아져나오는 피를 보며 즐거워하던 비아스는 문득 생각났다는 듯이 덧붙였다.

<넌 그 녀석처럼 여러 번 내려칠 필요는 없겠군.>

화리트가 경련을 일으켰다.

— 제2장 「은루(銀淚)」

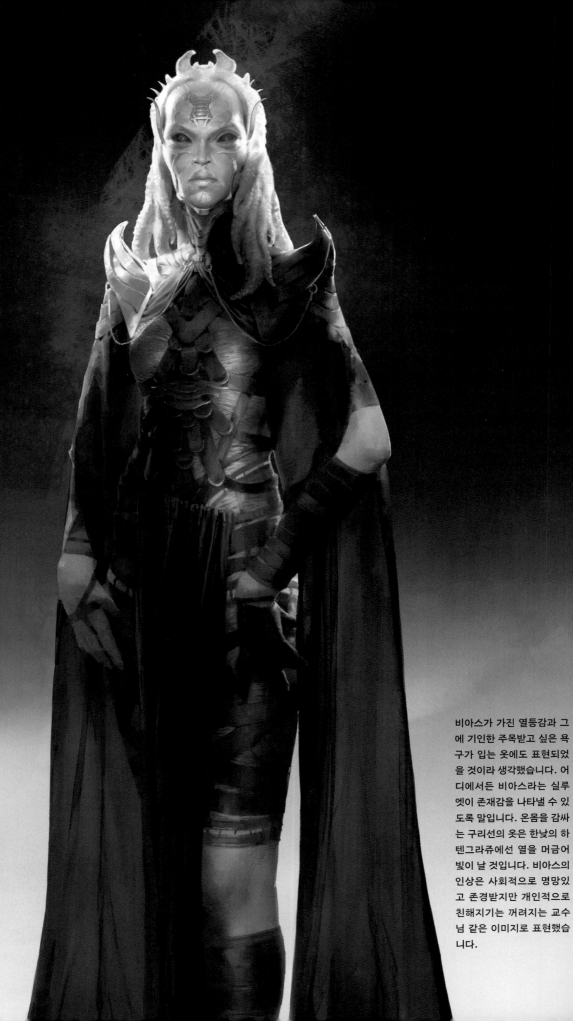

비아스가 가진 열등감과 그에 기인한 주목받고 싶은 욕구가 입는 옷에도 표현되었을 것이라 생각했습니다. 어디에서든 비아스라는 실루엣이 존재감을 나타낼 수 있도록 말입니다. 온몸을 감싸는 구리선의 옷은 한낮의 하텐그라쥬에선 열을 머금어 빛이 날 것입니다. 비아스의 인상은 사회적으로 명망있고 존경받지만 개인적으로 친해지기는 꺼려지는 교수님 같은 이미지로 표현했습니다.

비아스 마케로우

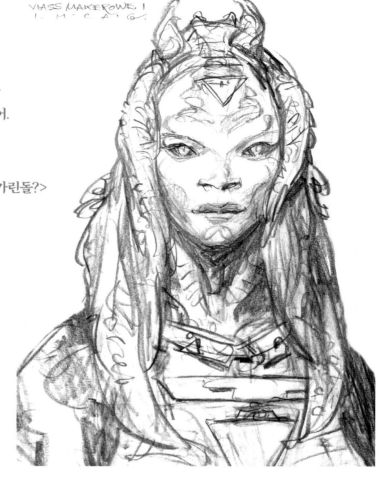

<내 자식을 만들어주길
거부했던 꼬마는 죽었고,
내 남자를 뺏어갔던 여자는
하텐그라쥬 밖으로 쫓겨났어.

내가 그렇게 했지.
너라고 예외가 될 것 같나, 카린돌?>

— 제3장 「눈물처럼 흐르는 죽음」

'비아스'는 주목받기를 좋아했습니다. 칭찬받기를 좋아했습니다. 모두의 위에 서서 빛나고 싶었던 그녀는 마케로우 가문의 가주가 되고 싶은 야심을 가지고 있습니다. 물론 비아스는 뛰어납니다. 하텐그라쥬 최고의 약술사이자, 놀랍도록 비상한 전략가입니다. 덕분에 나가 사회에서 응당한 존경을 받고 있음에도 비아스는 더 많은 걸 원했습니다.

비아스가 탐내는 가주의 자리는 그녀의 위치에선 너무나도 멀었습니다. 마케로우의 최연장자도 아니며, 현 가주의 자식도 아니었기 때문입니다. 게다가 하텐그라쥬의 모든 사람들이 보내는 찬사도 그녀를 향하지 않았습니다. 대부분 찬사는 사모 페이의 몫이었으니까요. 그녀에겐 권력의 명분으로 내세울 것이 전혀 없었습니다. 그래서 그녀는 분노할 대상이 너무 많았습니다.

그러나 그 분노는 그녀의 자양분이었습니다.

자존심 강한 비아스는 앙심을 품은 대상에겐 차가운 복수를 할 수 있는 사람입니다. 그녀에겐 앞길을 가로막는 장애물들도 치울 능력이 있습니다. 명석했던 그녀는 동생 화리트를 살해하곤, 사모 페이를 도시 밖으로 쫓아내는 데 그 능력을 이용합니다. 그 일로 비아스는 하텐그라쥬의 찬사를 받습니다. 그녀가 세울 업적의 시작이었지요. 비아스는 계획대로 원하던 것을 모두 얻어냅니다.

그러나 모든 것이 물거품으로 변해버렸을 때, 잔인한 비아스의 주변엔 친구보단 적이 많았습니다. 분노만이 그녀의 유일한 친구였습니다. 원하는 것을 얻어내지 못할 바에야 죽음을 택하는 그녀에게 왕이 대신 마셔 줄 눈물은 없었습니다.

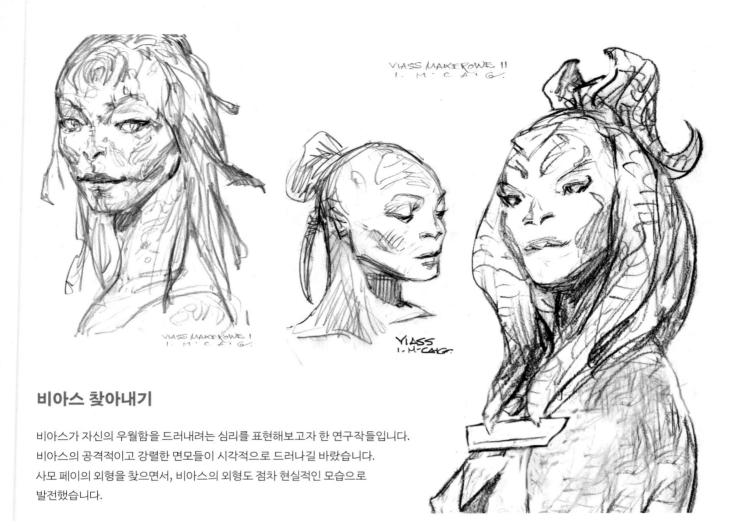

비아스 찾아내기

비아스가 자신의 우월함을 드러내려는 심리를 표현해보고자 한 연구작들입니다.
비아스의 공격적이고 강렬한 면모들이 시각적으로 드러나길 바랐습니다.
사모 페이의 외형을 찾으면서, 비아스의 외형도 점차 현실적인 모습으로
발전했습니다.

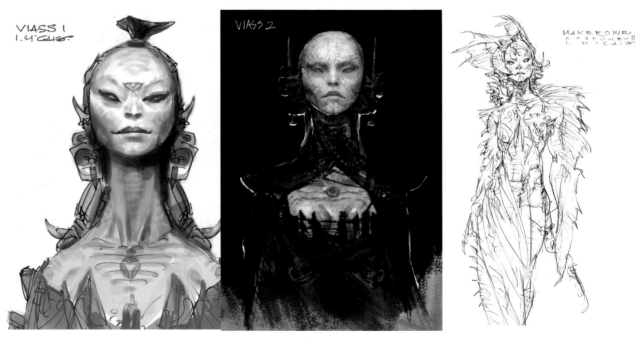

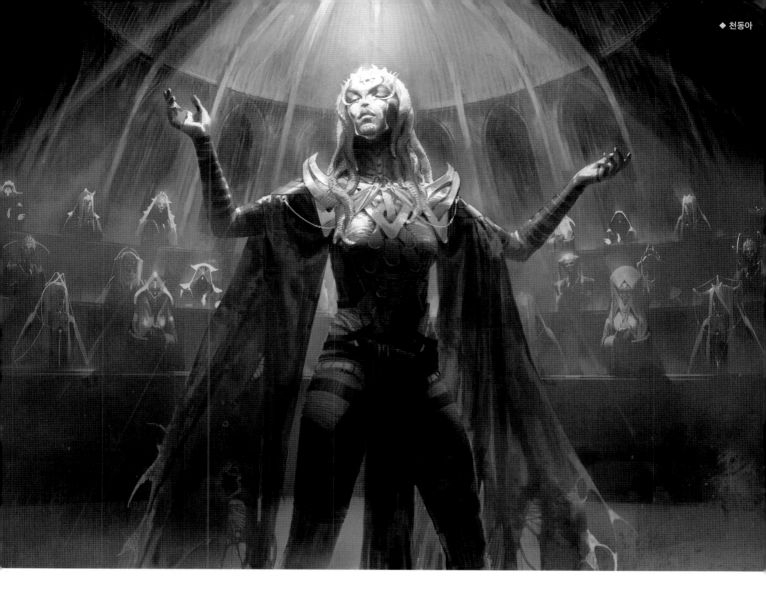

소메로는 다만 짙은 슬픔 속에서 생각했다.

'예전부터 너는 칭찬을 너무 좋아했지. 그걸 싫어하는 사람이야 없겠지만, 네
경우엔 심했어. 너는 너를 칭찬하지 않거나 반대로 경멸하는 사람은 죽어버릴
만큼 싫어했지.

지금 빛나고 있구나. 동생아. 순진하게 즐거워하고 있구나. 그것을 되도록
즐기길 바라. 나는 우리가, 마케로우가 파국으로 수렴되고 있다는 느낌밖에
받을 수 없으니.'

— 제13장 「파국으로의 수렴」

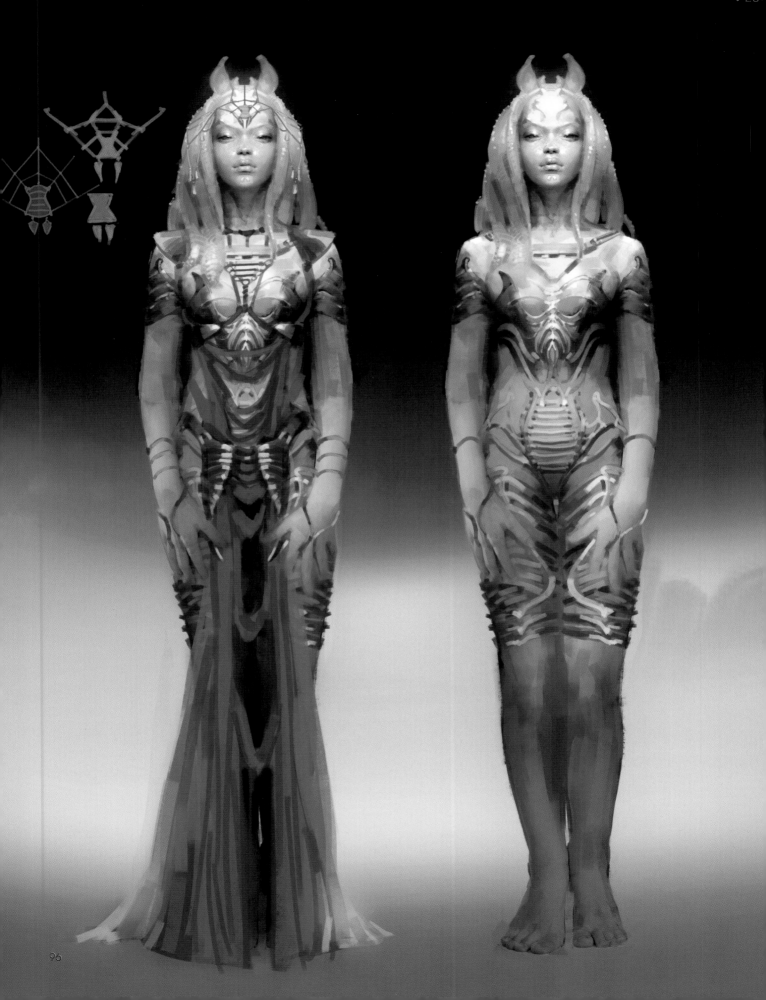

카린돌 마케로우

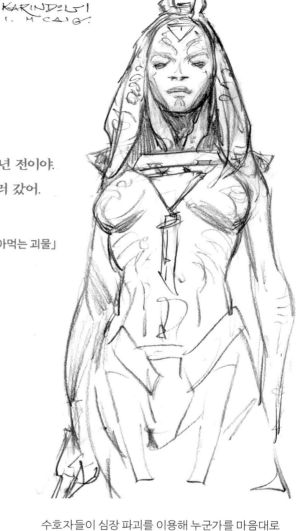

KARINDOLU!
I. MCAIG.

<스바치. 내가 그 일을 처음 알게 된 건 11년 전이야.
그리고 그 후 5년 뒤 나는 심장을 적출하러 갔어.
조금의 두려움도 없이.>

— 제4장 「왕 잡아먹는 괴물」

이마에 있는 장식은 집게벌레를 모티브로 디자인한 마케로우 가문을 나타내는 장식입니다. 뒤통수의 뾰족한 부분은 마케로우의 핏줄에서 이어지는 특유의 촉수 실루엣입니다. 소설 속 카린돌의 당당한 행동과 태도를 생각하며, 그 성격을 의상에 표현하고자 했습니다.
(96p 이미지)

'카린돌'은 모든 남자들을 저능아 취급했고, 마케로우의 여인들 사이의 권력 다툼에도 관심이 없었습니다. 모든 것을 업신여기며 관심을 두지 않는 것처럼 굴었습니다. 하지만 카린돌은 관계의 흐름을 능숙하게 읽을 줄 알았습니다.

특히 카린돌은 비아스의 야심과 잔혹함을 가장 잘 알고 있었습니다. 마케로우 가주의 딸이지만, 가주가 되고 싶은 욕망은 없었던 카린돌은 자신의 처지가 어떻게 될지 명확하게 파악했습니다. 아무도 모르게 카린돌은 살아남기 위한 준비를 오랫동안 해왔습니다.

그래서 카린돌은 마케로우 여인들의 많은 비밀들을 알고 있었습니다. 그러나 그것을 약점 삼아 사람을 쥐고 흔들 필요성도 느끼지 않았습니다. 그것들은 단순히 보험이었습니다. 심장을 적출해 불사를 얻은 그녀가 죽음에서 살아남기 위해 택하는 최후의 수단.

흥미롭게도 카린돌은 나가 사회가 함부로 휘두르지 않았던 심장 파괴를 눈앞에서 목격한 이였습니다.

수호자들이 심장 파괴를 이용해 누군가를 마음대로 죽일 수 있다는 걸 알게 되었음에도, 카린돌은 조금의 두려움 없이 심장 적출을 합니다. 수호자들이 나가 사회를 기만하고 있는 것을 고발해 얻게 될 이익보다, 나가 사회를 안정적으로 유지하는 것이 더 중요하다는 판단 때문입니다.

이렇게 세상 모든 일에 대해 도도한 언행을 일삼는 카린돌은 합리적인 사고로 세상을 봅니다. 하지만 그녀도 피붙이나 사랑하는 이에겐 곁을 내줄 줄 아는 여인입니다. 필요하다면 마음이 따르는 대로 행동하는 대담하고 거침없는 성격을 가졌습니다.

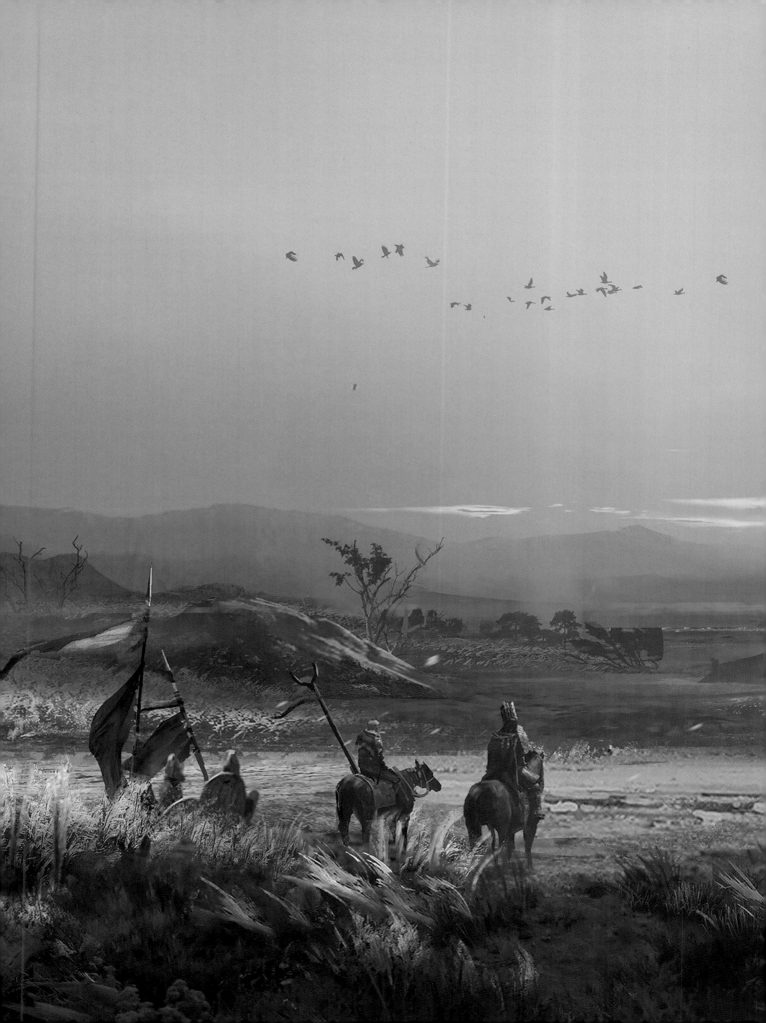

◆ 이지혜

CHAPTER 3

대륙에 대하여

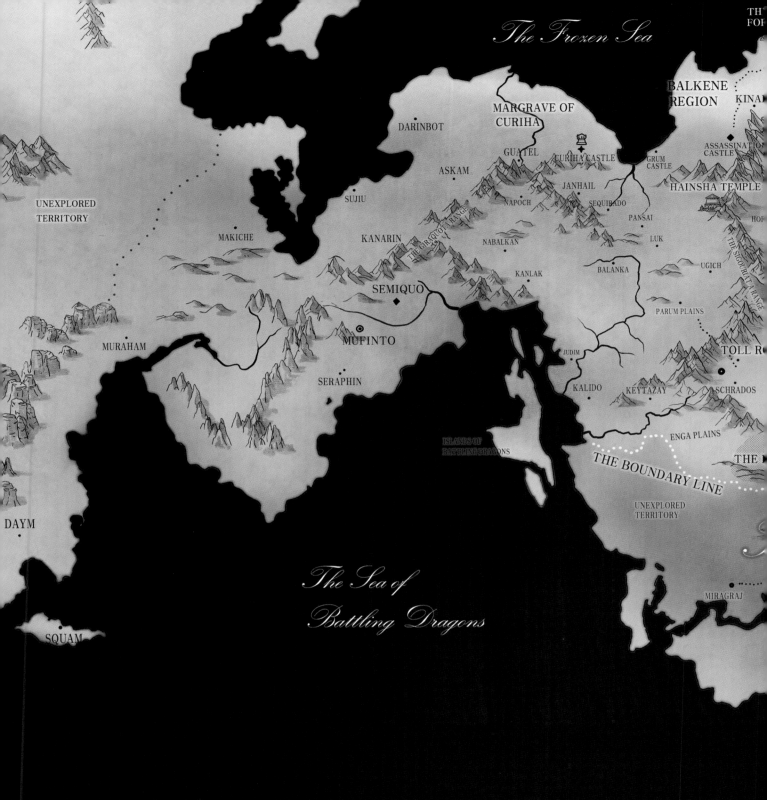

The Frozen Sea

BALKENE
REGION KINA

MARGRAVE OF
CURIHA

DARINBOT

ASSASSINATION
CASTLE

GUATEL
CURIHA CASTLE GRUM
CASTLE

ASKAM
JANHAIL HAINSHA TEMPLE

UNEXPLORED
TERRITORY

SUJIU
NAPOCH SEQUIRADO HOF

MAKICHE
PANSAI

KANARIN
NABALKAN LUK

THE GIRAQUOT RANGE

UGICH

KANLAK

MURAHAM

KANLAK

BALANKA

SEMIQUO

MUFINTO

PARUM PLAINS

JUDIM

TOLL R

SERAPHIN
KALIDO KEYTAZAY SCHRADOS

ISLANDS OF
BATTLING DRAGONS

ENGA PLAINS

THE BOUNDARY LINE THE

DAYM

UNEXPLORED
TERRITORY

The Sea of
Battling Dragons

MIRAGRAJ

SQUAM

THE
SICOURIRA RANGE

THE ISLAND OF DISPAIR

◆ 손광재

THE CHOYONGRANGE

EASTERN UNEXPLORED TERRITORY

JAIICHI

CHUMUNURI

...SSQ VALLEY

ANTAM

GURUM

The Golden Sea

DENEE

HWIPORY

MEHEM

FUNTAINE DESERT

THE NOPSE WIND TOWER

...CHELAKE

KARABORG

BISGRAJ

EASTKIBOREN

...boran

PYRAMID

PEROGRAJ

SIMOGRAJ

AKTAGRAJ

SORIGRAJ

JIDOGRAJ

HATTENGRAJ

대륙의 형태와 도시 간의 거리를 가늠
해보기 위한 대략적인 지도입니다. 자
세한 산맥과 도시의 위치는 변경될 수
있습니다.

대륙에 대하여

이 세상을 살아가는 네 선민 종족(나가, 레콘, 도깨비,
인간)들은 자신들의 창조신으로부터 독특한 외형과
생활방식, 그리고 저마다의 선물을 받았습니다.
나가, 도깨비, 레콘은 인간과 다른 외형을 지녔지만,
그들은 모두 사람으로 불립니다. 따라서 비록 인간이
나가를 죽일지라도 그건 '사람'이 '사람'을 죽이는
행위로 받아들여집니다.

네 종족은 그들이 각자 자신의 신에게 받은
외형만큼이나 다른 규칙을 가지고 살아갑니다.
특히 '먹는 것'이 다르기에 그들이 서로 '필요로 하는
것'이 달랐으며, 그것들은 서로 공존하기 어려운
것들이었습니다. 나가 종족은 산 동물을 삼키기에
밀림이 필요했고, 변온동물이기에 일정 기온 이상의
더위를 원했습니다. 반면에 다른 나머지 종족들,
특히 인간은 곡식을 먹기에 경작지가 필요했습니다.
그러나 수렵자와 경작자는 공존할 수 없었습니다.

먹는다는 것은 곧 산다는 것입니다. 먹을 것을
뱉어내는 땅을 두고 생긴 갈등은 지극히도 증오로
번졌습니다. 땅을 지키기 위해 나가와 싸우던 영웅은
왕이 되었고, 이윽고 왕은 전설이 되었습니다. 왕이
늙자, 나가들은 왕의 땅을 탐냈습니다. 왕의 후계를
이은 인간은 왕국의 증오 역시 물려받은 채로
나가와 전쟁을 했습니다. 그렇게 전쟁은 수백 년간
이어졌습니다.

그러나 영원할 것 같던 전설도, 최초의 왕으로부터
내려오던 검도 이제는 없습니다. 게다가 기묘한
불사의 방법까지 얻은 나가들은 보란듯이 자신들의
밀림과 도시를 확장해 나가기 시작했고, 구심력을
잃은 인간들의 땅은 차츰 좁아졌습니다. 결국
나가들은 세상의 절반을 차지했습니다. 키보렌.
세상의 절반을 뒤덮은 단 하나의 밀림이 생겼습니다.
그러나 죽음도 정복한 줄 알았던 나가들이 북부의
기온은 차마 이기지 못하고 더 이상 위로 올라오지
못하게 되자 전쟁은 끝났습니다.

그로부터 세계는 한계선 이북과 이남으로 나뉜 채
굳어지게 됩니다. 마치 세상이 처음부터 그렇게
생겨난 것처럼.

세계의 교류가 멈추고, 단절된 지 그렇게 천년이
흘렀습니다.

*본 프로젝트에서는 대륙에 임의로 '아라샤'란 이름을 붙였습니다.

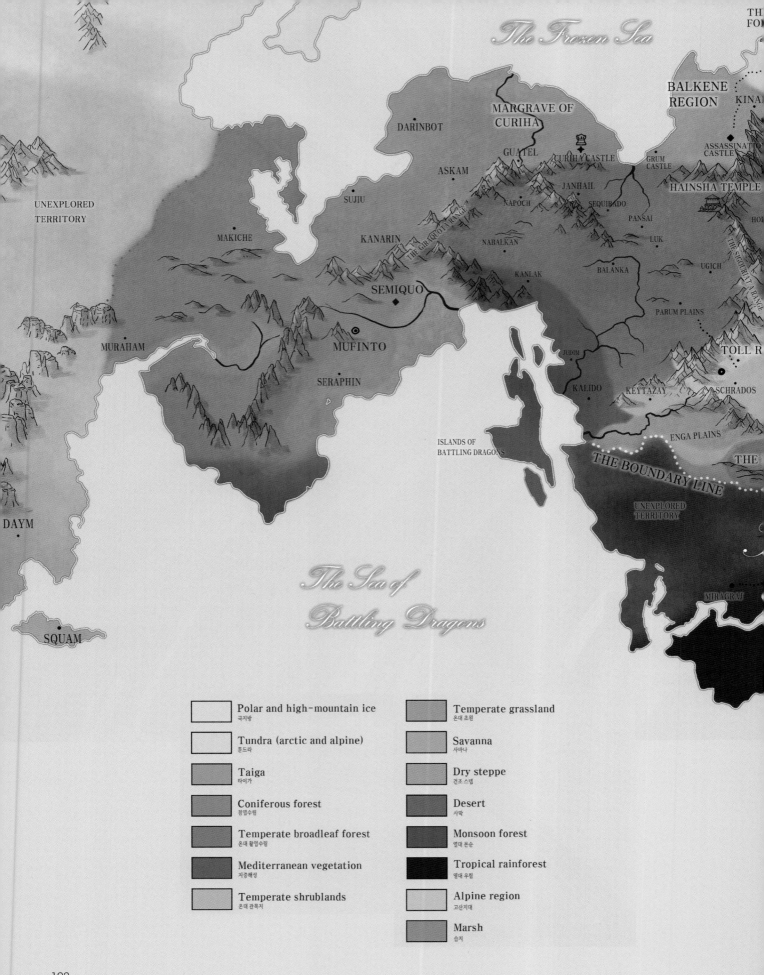

The Frozen Sea

THE
FO

BALKENE
REGION KINA

MARGRAVE OF
CURIHA

DARINBOT

ASSASSINATO
CASTLE

GUATEL CURIHY CASTLE
 GRUM
ASKAM JANHAIL CASTLE

HAINSHA TEMPLE

UNEXPLORED SUJIU KAPOCH SEQUIBADO HO
TERRITORY PANSAI

MAKICHE KANARIN LUK
 NABALKAN UGICH

SEMIQUO KANLAK BALANKA
 PARUM PLAINS TOLL R

MURAHAM MUFINTO JUDIM
 SCHRADOS
 SERAPHIN KALIDO KEYTAZAY

 ISLANDS OF ENGA PLAINS
 BATTLING DRAGONS
 THE BOUNDARY LINE THE
DAYM
 UNEXPLORED
 TERRITORY

The Sea of
Battling Dragons
 MIRAGRAJ
SQUAM

▭	Polar and high-mountain ice 국지방	▭	Temperate grassland 온대 초원
▭	Tundra (arctic and alpine) 툰드라	▭	Savanna 사바나
▭	Taiga 타이가	▭	Dry steppe 건조 스텝
▭	Coniferous forest 침엽수림	▭	Desert 사막
▭	Temperate broadleaf forest 온대 활엽수림	▭	Monsoon forest 열대 몬순
▭	Mediterranean vegetation 지중해성	▭	Tropical rainforest 열대 우림
▭	Temperate shrublands 온대 관목지	▭	Alpine region 고산지대
		▭	Marsh 습지

대륙의 생물 군계

한계선

대확장 전쟁에서 승리한 나가들은 세상을 완전히 차지하지 못했습니다. 피가 차가운 나가들은 기온이 추워지는 곳에선 체온이 떨어져, 제대로 활동하지 못했기 때문입니다. 사람들은 나가들이 제대로 활동하지 못하기 시작하는 지역을 '한계선'이라 불렀습니다. 세계는 이 지역을 경계로 두 동강이 났습니다. 남쪽은 드넓은 밀림과 나가 도시가, 북부에는 다른 종족들이 다양한 사회를 이뤄 살아가고 있습니다.

보통 '선'이란 명칭 때문에 철책처럼 대륙에 분단선이 그어진 것 같지만, '한계선'은 오백 킬로미터나 천 킬로미터쯤 넓은 지역에 걸쳐 서서히 추워지는 넓은 지역을 가리킵니다. 하지만 나가들이 한계까지 가꿔낸 키보렌 밀림 때문에 하늘에서 보면 대륙에 새겨진 경계를 뚜렷하게 느낄 수 있습니다. 나가 도시의 최북단인 비스그라쥬와 북부의 최남단 도시 카라보라가 한계선이 가장 좁아지는 곳이며, 그 거리는 200킬로미터 정도 된다고 알려져 있습니다.

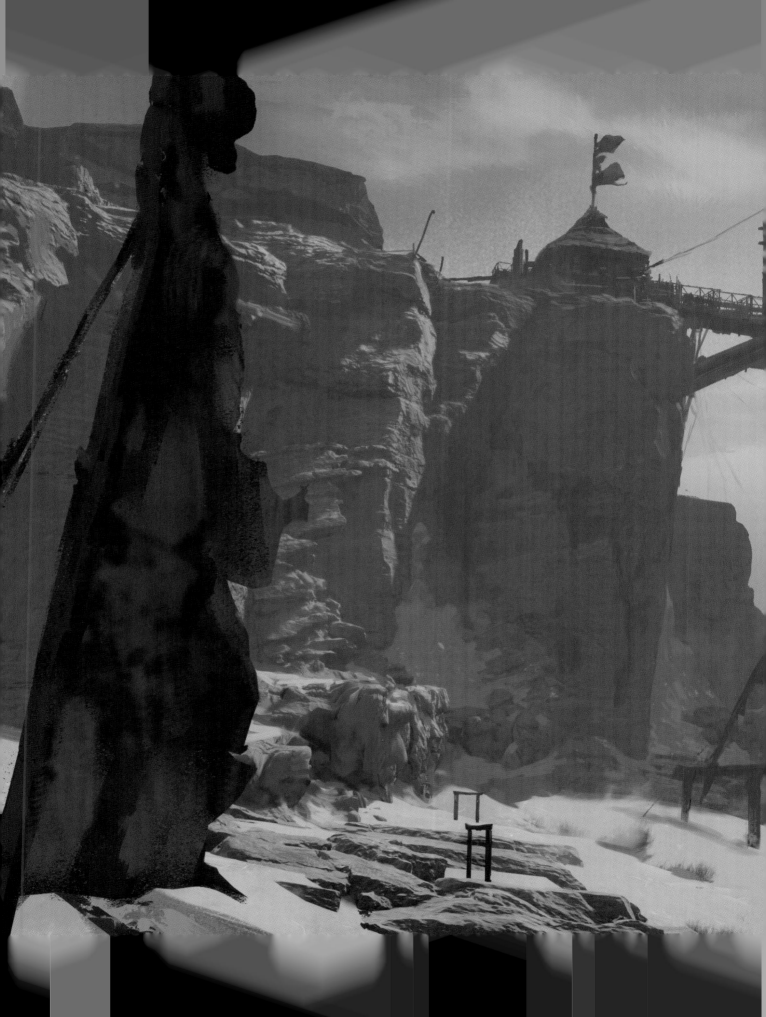

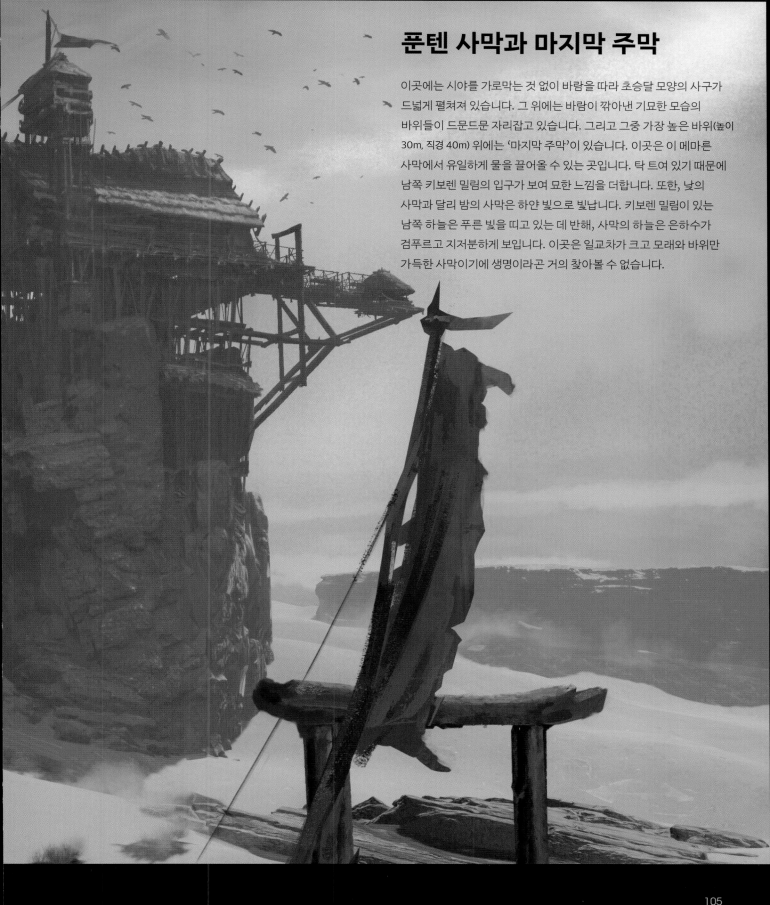

푼텐 사막과 마지막 주막

이곳에는 시야를 가로막는 것 없이 바람을 따라 초승달 모양의 사구가 드넓게 펼쳐져 있습니다. 그 위에는 바람이 깎아낸 기묘한 모습의 바위들이 드문드문 자리잡고 있습니다. 그리고 그중 가장 높은 바위(높이 30m, 직경 40m) 위에는 '마지막 주막'이 있습니다. 이곳은 이 메마른 사막에서 유일하게 물을 끌어올 수 있는 곳입니다. 탁 트여 있기 때문에 남쪽 키보렌 밀림의 입구가 보여 묘한 느낌을 더합니다. 또한, 낮의 사막과 달리 밤의 사막은 하얀 빛으로 빛납니다. 키보렌 밀림이 있는 남쪽 하늘은 푸른 빛을 띠고 있는 데 반해, 사막의 하늘은 은하수가 검푸르고 지저분하게 보입니다. 이곳은 일교차가 크고 모래와 바위만 가득한 사막이기에 생명이라곤 거의 찾아볼 수 없습니다.

구출대

이 오래된 대륙엔 항상 최초의 시대부터 전해졌을
법한 (혹은 실제로도 그러한) 금언과 속담들이
떠돕니다. 그중 "셋이 하나를 상대한다"는 말에
따라 하인샤 대사원은 한 나가를 구출하기 위한
'구출대'를 조직합니다. 얼핏 듣기에는 이 모호한
말은 결국 이 대륙이 네 종족으로 이루어진
곳이기에 명확해집니다. 구출 대상인 나가를
제외하면 인간, 레콘, 도깨비가 모여야 한다는
의미가 되었기 때문입니다. 대사원에서는 각각
케이건 드라카, 티나한, 그리고 비형 스라블이라는
인물들을 종족별로 선출하여 키보렌 밀림 가까이에
위치한 '마지막 주막'으로 모이게 합니다. 바로
이곳에서부터 『눈물을 마시는 새』의 이야기가
시작됩니다.

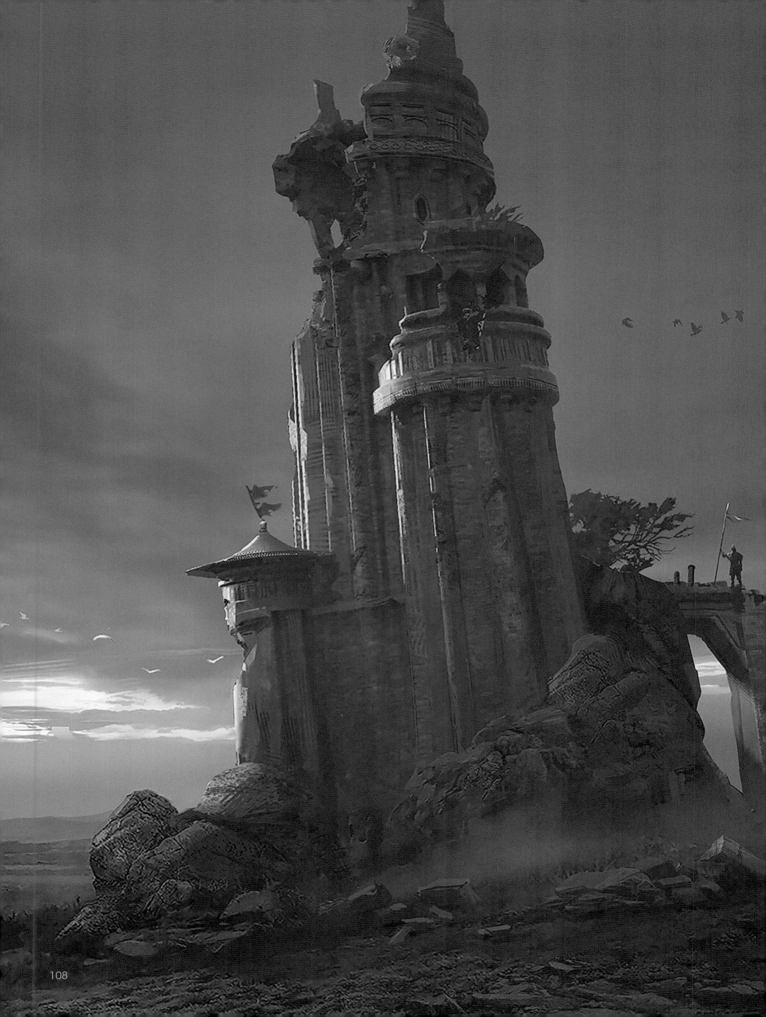

높새바람탑

메마르고 갈라진 흙과 자갈투성이인 황야에 경계탑이 홀로 우뚝
서 있습니다. 황야 동쪽에 매우 높은 시구리아트 산맥이 자리 잡고
있고, 산맥으로부터 대지를 데우는 뜨거운 바람인 '높새바람'이
내려옵니다. 때문에 더운 한여름에는 자연적으로 불이 나기도 하는
곳이라고 생각했습니다. 또한 척박한 환경 탓에 육안으로는 잘
안 보이는 작은 도마뱀이나 실뱀이 가시나무 덩굴에 숨어있는 등,
뾰족하고 메마른 풀과 야생화들이 자라는 곳이라고 상상했습니다.

높새바람탑은 아라짓 왕국의 시조 영웅왕이 나가들을 감시하기 위해
세운 감시탑입니다. 소설에는 언급되지 않지만, 건물의 일부분마다
금속을 활용해 건물을 지은 아라짓 왕국만의 독특한 건축양식이
드러나는 건물이기도 합니다. 다른 종족의 눈에는 멋있는 정도지만,
이는 역사적으로 나가들의 눈을 속이기 위해 개발한 기술입니다.
유사시에 금속부에 열을 가해 나가들이 건축물의 완전한 형태를
파악하기 힘들게 한 것이지요. 나가들과의 전쟁이 계속되면서,
아라짓의 적을 속이기 위해 만들어졌던 금속 공예술은 왕국의 적인
나가들에게로 흘러가 발전했다는 설정을 붙였습니다.

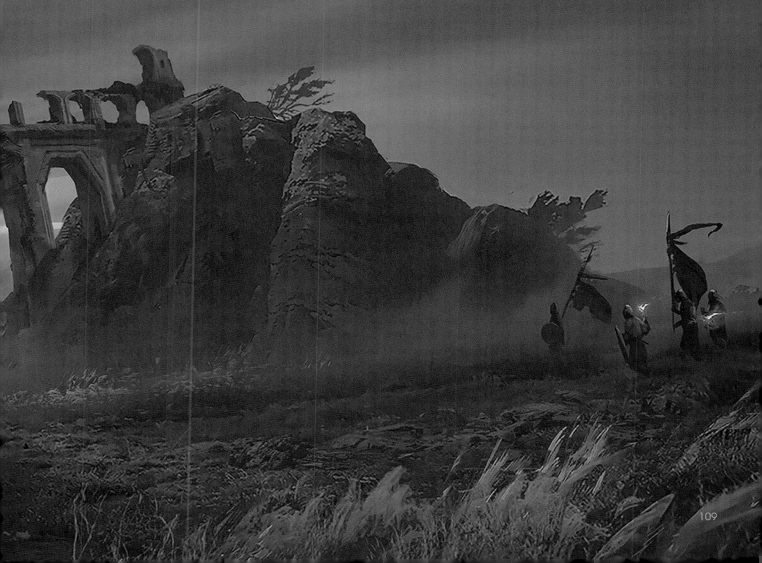

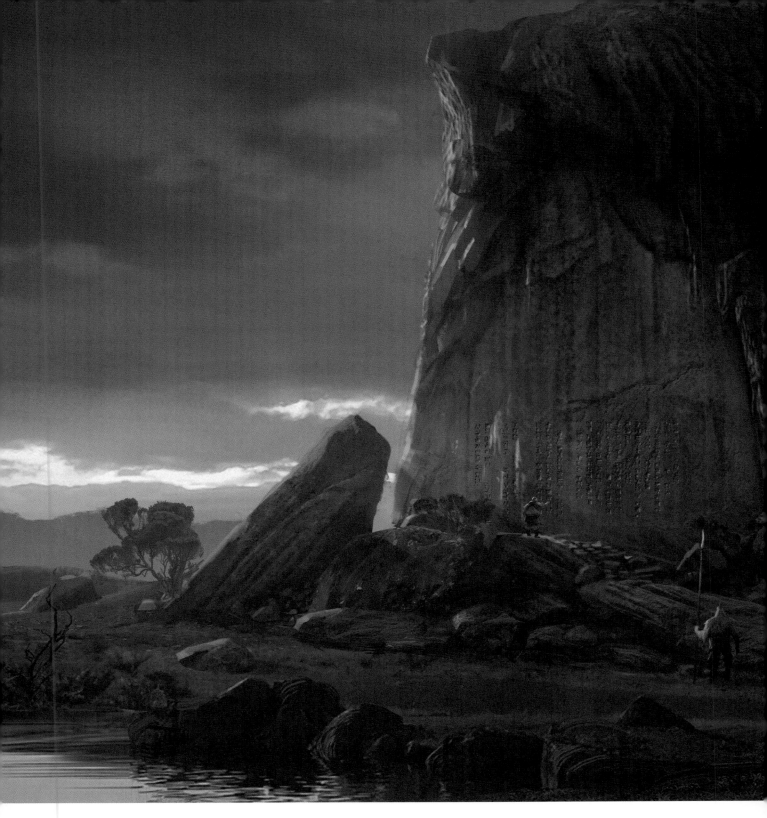

◆ 이지혜

카시다

세상의 비밀을 품은 비석이 있는 곳

오랜 세월 자연이 긁고 쪼아낸 거대한 바위와 누가
새겼는지 모르는 신비한 암각문이 있는 지역입니다.
암각문에는 용근을 먹어 세상 만물을 예민하게 지각할
수 있는 용인의 권능에 대한 이야기가 쓰여있습니다.
하지만 암각문의 중요한 글자들이 풍파에 지워져 보는
사람들로 하여금 안타까움과 상상력을 자극합니다.

이 암각문에서 2킬로미터 떨어진 곳에 마을이 자리
잡고 있는데, 성에 기거하는 '영주'와 농부들을
중심으로 도시가 만들어졌다는 해석을 붙였습니다.
계절이 뚜렷하고 농사짓기 좋은 땅에 사람들이 정착할
테니까요. 기이한 암각문에 용인의 권능에 대해 적혀
있듯, 옛 카시다에는 용이 살던 곳과 그 용의 뿌리를
먹은 용인의 후손들이 살고 있었을지도 모릅니다.

하지만 그런 전설들은 비와 바람에 깎여나간
암각문처럼 희미해졌고, 지금은 왕이 사라진 북부의
다른 도시들과 비슷한 모습을 하고 있습니다. 북부의
다른 도시들처럼 카시다는 2차 대확장 전쟁 시절,
나가들의 발밑에 무참히 짓밟혀 폐허가 되고 맙니다.

자연이 오랜 세월 조각했다는 소설의 표현을 담아내기 위해, '암각문이 새겨진 바위가 어떻게 생겨
났을까?' 그리고 '사람들은 어떻게 암각문을 새겼을까?'란 질문에서 출발한 시안들입니다. 왼쪽에
서부터 식물에 의해 반으로 쪼개진 바위, 빗물의 침식으로 독특하게 모양이 생긴 바위, 빗물이 조각
하다 뇌우로 쪼개져 판판한 면이 드러난 바위, 강이 흘렀다 멈추어 한쪽 면이 떠있게 된 바위, 지층
윗면이 독특하게 융기되고 습곡이 생겨난 바위들입니다. 이런 연구작을 거쳐 지금의 카시다 암각문
의 최종 시안이 만들어졌습니다.

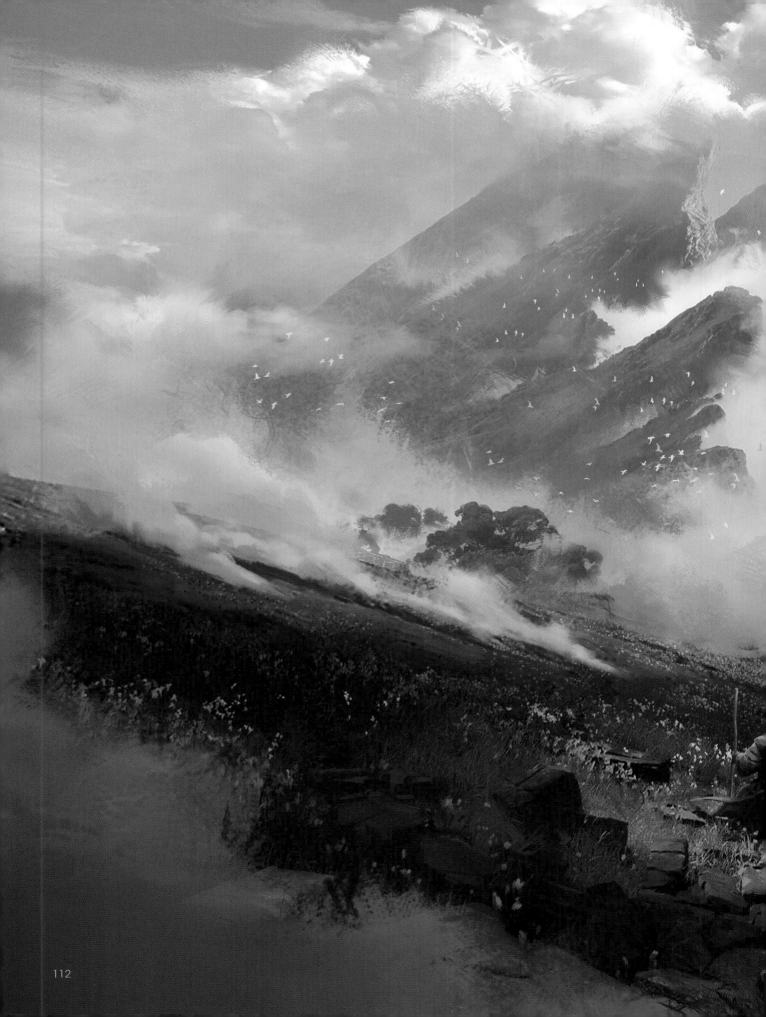

키준 산맥의 바이소산 협곡

티나한의 하늘치 발굴대가 자리잡은 곳

하늘치가 낮게 날아가는 경로지만, 보통 사람들에겐 꽤 높은 곳에 있는 협곡입니다. 깎아지른 산들 사이로 계곡이 넓게 만들어졌고, 우묵하게 들어간 곳엔 개울이 흐릅니다. 넓적한 바위와 땅 위에는 티나한과 그 발굴대가 머무는 오두막들이 설치되어 있습니다. 하지만 이 오두막들은 인간인 발굴대원들의 거처이고, 레콘인 티나한은 계곡에서 약 150m가량 떨어진 곳에 지냅니다. 발굴대는 연을 타고 하늘치 등에 올라탈 수 있을 만한 최적의 장소를 골랐기 때문에, 이 협곡은 구름 한 점 없이 맑고 청량한 바람이 부는 곳입니다. 계곡의 바람을 받을 수 있는 산비탈 길은 원래 나무가 있었지만, 연을 끌 수 있는 말들이 달릴 수 있도록 티나한과 발굴대가 넓게 길을 만들어 두었다고 상상했습니다.

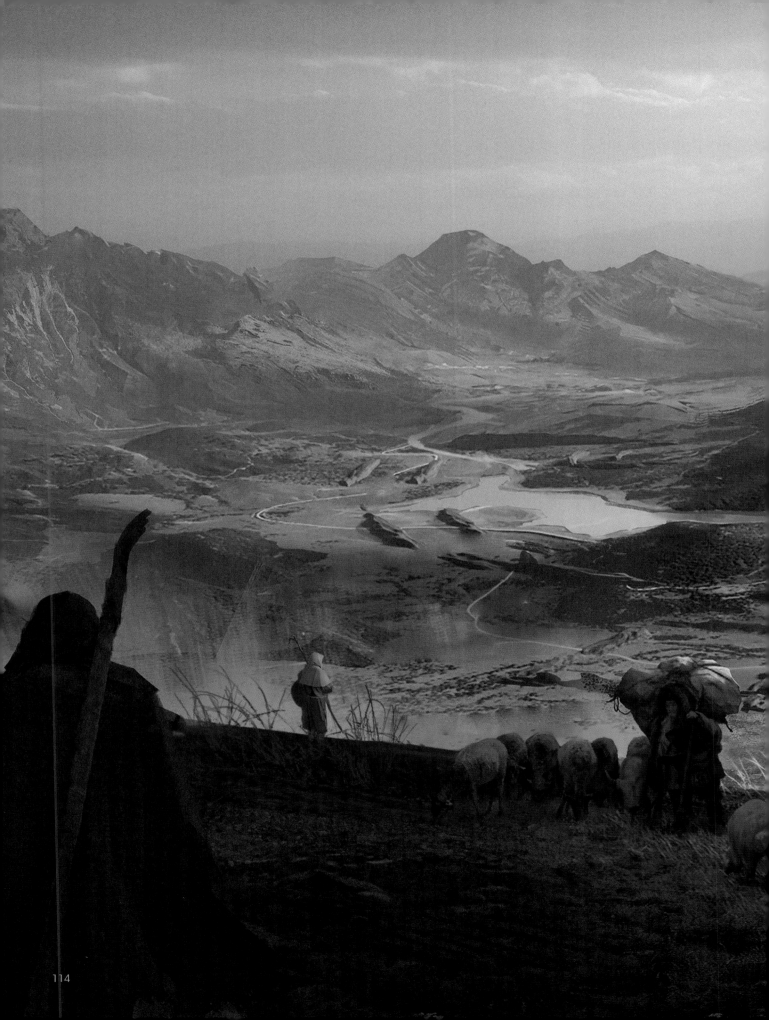

엔거 평원

고대에는 대도시가 있던 지역이지만 복수왕이 이곳에서 반란자를
처단하면서 폐허가 되었습니다. 이후 신들의 개입으로 기온의
한계선이 정해지면서 지금의 대평원으로 변했으리라 생각했습니다.
이곳은 사계절이 뚜렷하고, 비가 적게 내려 건조한 편입니다.
하지만 왕국 내에 손꼽던 도시가 있었던 곳인 만큼, 땅이 비옥해서
시구리아트 산맥을 타고 흐르는 물만 잘 끌어오면 경작이 가능합니다.
그래서 사람들은 고대 도시의 폐허에 수로를 만들어 농사와 목축을
했을지도 모릅니다. 소설에 의하면 현재의 엔거는 고대 도시
엔거와는 관련이 없습니다. 그래서 그 내용을 반영해 사라진 고대
도시의 이름과 같은 새로운 엔거는 이 평원에서 꽤 떨어진 곳에
위치하고 있습니다.

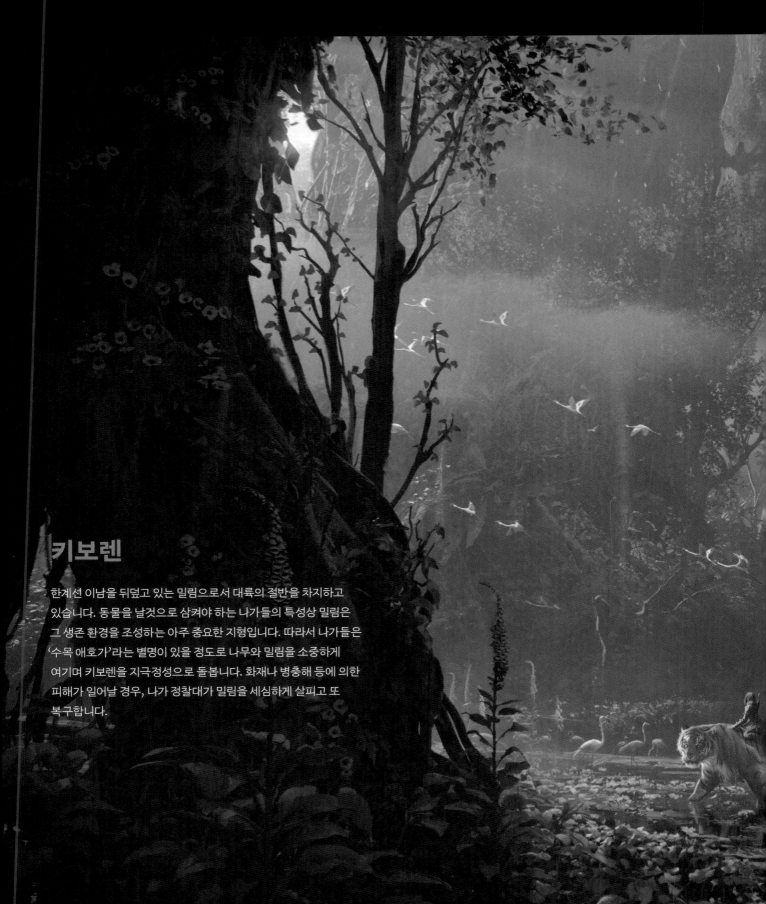

키보렌

한계선 이남을 뒤덮고 있는 밀림으로서 대륙의 절반을 차지하고
있습니다. 동물을 날것으로 삼켜야 하는 나가들의 특성상 밀림은
그 생존 환경을 조성하는 아주 중요한 지형입니다. 따라서 나가들은
'수목 애호가'라는 별명이 있을 정도로 나무와 밀림을 소중하게
여기며 키보렌을 지극정성으로 돌봅니다. 화재나 병충해 등에 의한
피해가 일어날 경우, 나가 정찰대가 밀림을 세심하게 살피고 또
복구합니다.

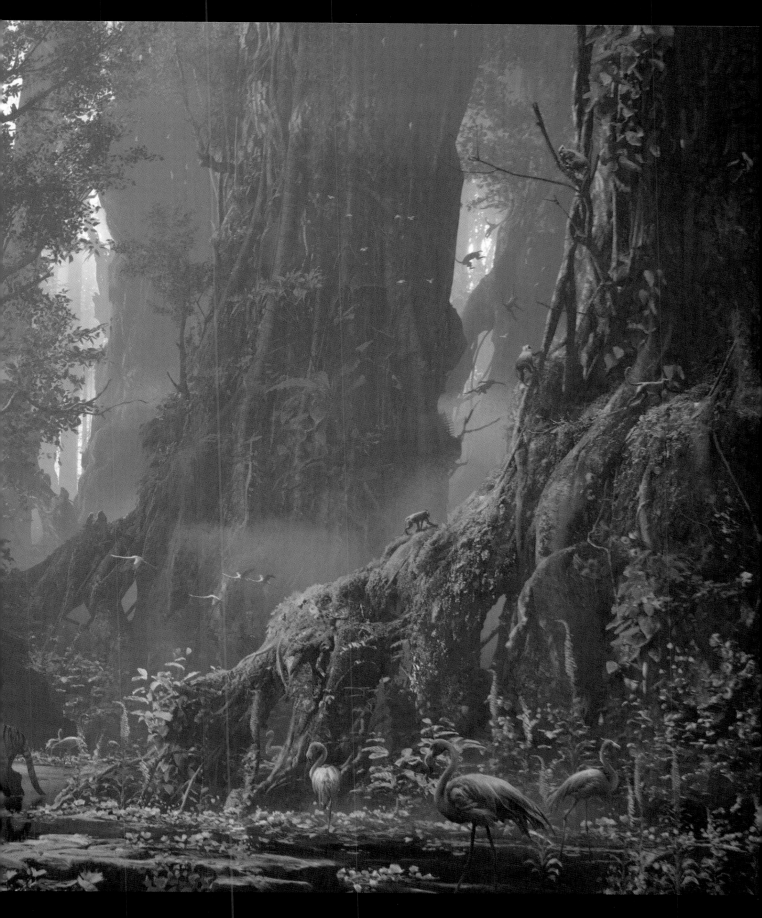

1차 대확장 전쟁

식성이 달라 드넓은 밀림이 필요했던 나가와
곡식을 먹는 다른 종족은 세상의 땅을 두고 싸움을
벌였습니다. 갈등은 증오로, 전쟁으로 번졌습니다.
약소 종족에 불과했던 나가들은 심장을 적출해
불사를 얻으며, 점점 삶의 터전을 넓혀갔습니다.

나머지 종족은 불사를 얻은 나가들과 싸웠습니다.
하지만 셋이 하나를 상대한다는 옛말처럼, 다른 세
종족이 모여 나가를 상대한 것은 아닙니다. 인간은
영웅왕의 이름 아래서 싸우고, 도깨비는 싸우는 것을
거부했으며, 레콘은 혼자 싸웠지요. 세계는 끝나지
않을 것 같은 전쟁을 벌였습니다. 그러나 영웅왕이
세웠던 왕국은 점점 쇠락해 갔고, 불사의 군단과 맞설
수 있게 했던 '왕'도 사라져 버립니다. 나가는 원하는
대로 세상의 절반을 차지하고, 전쟁이 끝났습니다.
나가와 전쟁은 오래된 전설이 되었고, 세계가
나가들에게만 허락된 키보렌 밀림과 그렇지 않은 다른
땅으로 나뉜 것이 자연스러운 일이 되었습니다.

아라짓 왕국에선 흑사자는
중요한 상징이기에 이를 활
용한 유물과 유적들이 남아
있을 것이라 생각했습니다.
특히 전쟁 나팔은 소리를 신
경쓰지 않는 나가들과 싸울
때 아주 유용하게 사용할 물
건이지요.(119p 이미지)

왕국 아라짓과 아라짓 전사들

흑사자를 상징으로 삼은 고대의 전설적인 왕국입니다. 나가에게 뿌리 깊은 증오를 품고 있던 나라이지요. 대륙을 양분한 1차 대확장 전쟁은 아라짓 왕국의 시조인 영웅왕의 시대부터 시작되었는데, 당시의 전쟁은 국지적인 분쟁 형태였습니다. 영웅왕이 죽은 후에도 왕을 따르는 이들이 있었으나, 레콘이었던 영웅왕의 아들들은 모두 신부 찾기나 자신의 숙원을 찾아 떠나 버립니다. 그래서 왕국의 명맥은 신하였던 인간과 도깨비들이 이어가게 되었습니다. 그중에서도 도깨비들은 왕위를 거절했기에 인간 신하 중 하나가 아라짓의 왕위에 오르게 됩니다. 그리고 왕국의 전사들은 영웅왕을 계승했다는 정통성의 명백한 증거인 '바라기'의 소유자에게 충성을 맹세합니다.

영웅왕의 사후 80년이 지나자, 나가와의 영토 전쟁은 국지적인 분쟁에서 대규모 전쟁으로 발전합니다. 나가들은 심장 적출법을 완전히 터득해 쉽게 죽지 않는 불사의 몸이 됩니다. 전쟁이 끊이지 않자, 왕국의 신하로 인간들과 섞여 살던 도깨비들은 즈믄누리라는 자신들의 영역에서 평화를 지키며 살기 시작합니다. 이제 전쟁은 오롯이 아라짓 전사들의 용맹함으로만 지속될 수 있었습니다. 이들은 왕의 허락 없이는 자손을 만들 수 없는 무시무시한 정예병이기도 했습니다. 나가와의 전력 차가 뚜렷한 싸움이었음에도 전쟁은 어느 한쪽의 승리로 끝나지 않았습니다. 왕국의 시조 '영웅왕'의 전설의 검 '바라기'는 전사들에게 고된 전쟁을 견디게 해주는 신앙의 대상이 되었습니다. 왕국은 놀랍게도 나가들을 대륙의 남쪽으로 멀리 내몰았고, 전쟁을 잊을 정도로 안정을 찾아갔습니다.

하지만 역사가들이 '바라기의 실종'이라 부르는 사건이 벌어집니다. 영웅왕의 검이 사라지자, 왕국을 수호하던 아라짓 전사들은 용맹함을 잃어버리고, 오합지졸에 불과한 존재가 되어 버립니다.

바라기도 가지지 않은 왕을 위해 불사의 종족들과 싸워야 하는지 의심하게 된 것입니다. 결국 이때부터 왕국은 몰락의 길을 걸었고, 전쟁은 나가의 승리로 끝났습니다. 세계엔 나가들이 기온 제한으로 활동하기 힘든 한계선이라는 개념이 만들어졌고, 이들은 추위를 극복할 수단으로 열을 내는 가죽을 얻기 위해 흑사자를 무분별하게 사냥합니다. 한계선 이남에 세워졌던 고대 아라짓의 옛 도시들은 나가들에게 파괴되어 밀림으로 변했습니다.

역사에 남겨진 왕국의 마지막 기록에는 저주가 새겨집니다. 참혹하게 망가져 가는 왕국을 돕기 위해 찾아온 키탈저 사냥꾼들에게 어리석은 왕이 모욕을 주자, 한 키탈저 사냥꾼이 왕국의 하늘에 대고 '이제 왕은 없다. 그리고 왕이 이 모욕에 사과하지 않는 한, 앞으로도 왕은 없으리라.' 라는 저주를 내렸기 때문입니다. 왕국에 저주를 가져왔던 마지막 왕은 그들에게 사과를 하지 못한 채 행방불명되었지요.

파국을 맞은 왕국을 지키기 위해 북부의 용장 후사린 변경백이 변경백령을 떠나 나가들과 싸웠지만, 왕국이 멸망하는 것을 막기엔 역부족이었습니다. 결국 왕국은 멸망했고, 나가들은 추운 날씨를 극복하지 못하고 전쟁을 멈춥니다. 이후 세계는 두 동강이 났으며, 왕을 잃어버린 인간들의 슬픔은 대를 이어 전해지게 됩니다. 사라진 전설의 검 바라기와 그 검에 충성을 맹세한 전사들의 이야기와 함께 말입니다. 그리고 그때의 찬란한 시절을 증거하듯, 지금은 쉽게 만들 수 없는 아라짓의 유산들이 세계 곳곳에 남겨져 있습니다.

◆ 이지혜

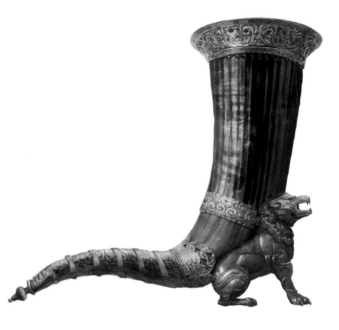

대륙의 동물들

라호친가히부터 왕독수리까지 현실 세계에서 볼 법한 동물들로
느껴지도록 생태계를 꾸려 보았습니다. 특히 코끼리나 몇몇 동물들의
경우 나가 정신 억압자들에게 전투 병기로 쓰이는 때를 고려하여
디자인했습니다. 야생동물부터 북부 사람들이 애완동물로 키우는
애완견의 모습도 볼 수 있습니다.

◆ 김재민

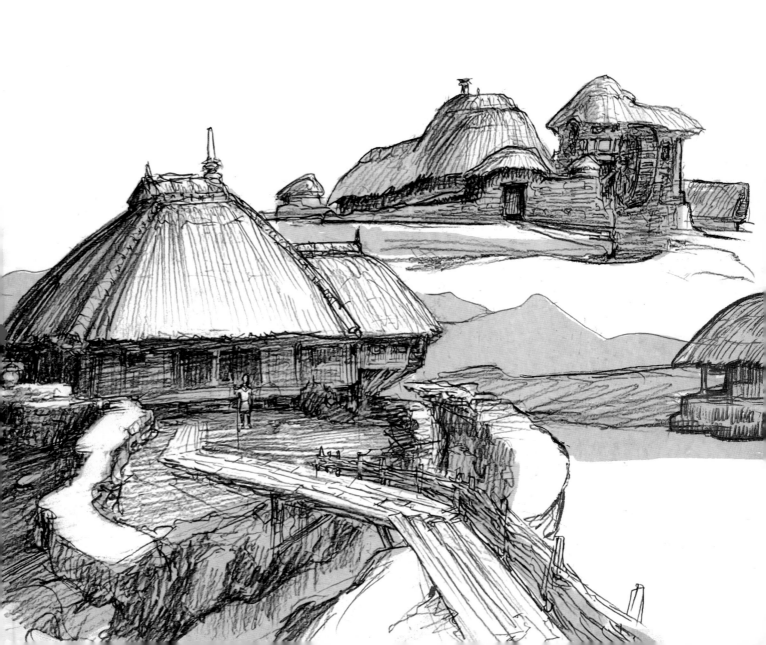

CHAPTER 4

왕을 찾아 헤매는 인간

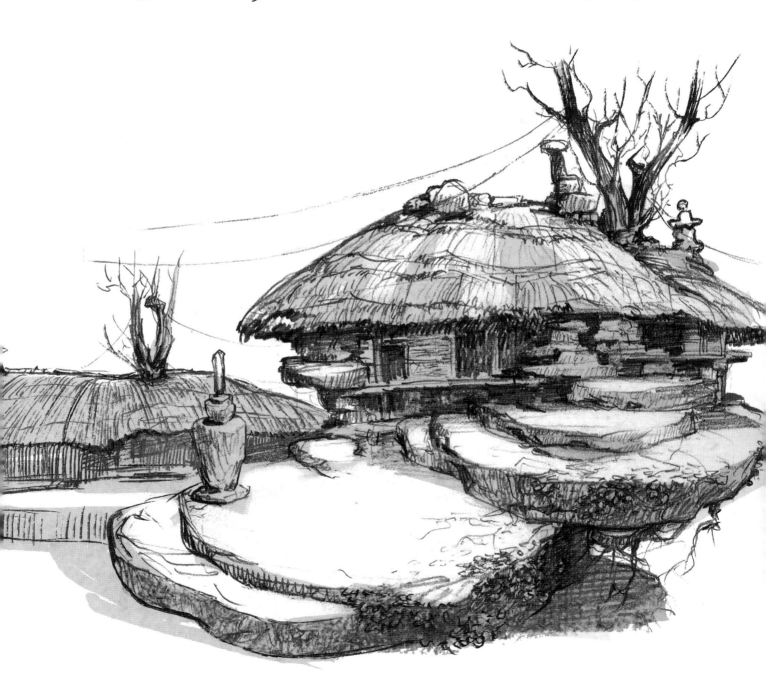

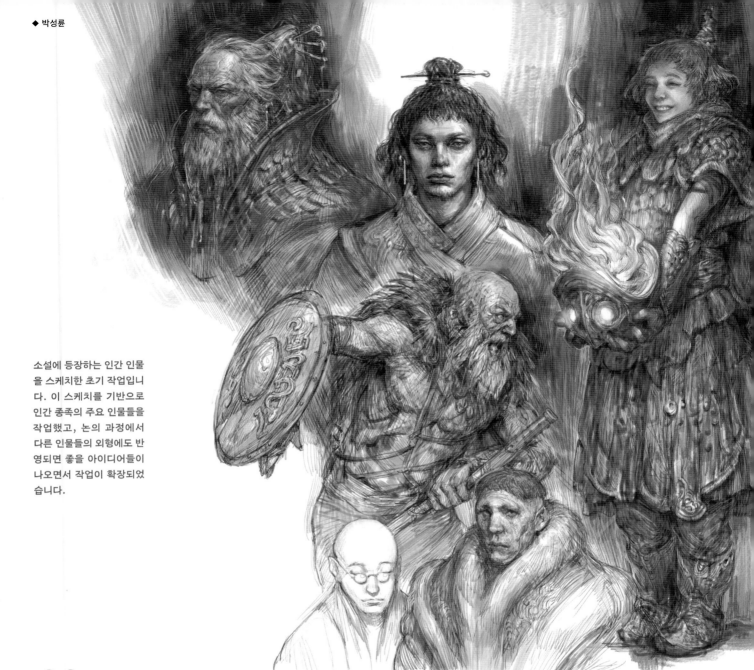

소설에 등장하는 인간 인물을 스케치한 초기 작업입니다. 이 스케치를 기반으로 인간 종족의 주요 인물들을 작업했고, 논의 과정에서 다른 인물들의 외형에도 반영되면 좋을 아이디어들이 나오면서 작업이 확장되었습니다.

인간

인간은 '어디에도 없는 신'의 선민 종족으로 과거 아라짓 왕국에 충성을 바쳤던 종족입니다. 그러나 왕을 잃어버린 이후, 이들은 이제 왕을 찾거나 혹은 스스로 왕이 되려 하고 있습니다.

인간들은 다른 종족들과 달리 특별한 능력이나 신체적 장점이 있진 않지만, 어디에서든 적응하고 자손을 만들어 번성했습니다. 그래서 이 세계 어디에서나, 척박하고 험한 곳까지 인간들은 마을과 사회를 이루고 살고 있습니다. 이렇게 집단을 이룰 수 있는 인간들은 먹고살 수 있는 지역의 땅을 넓히기 위해, 동족끼리 서로 전쟁을 할 수 있는 종족이기도 합니다. 생존을 위해 모인 이 인간들에게는 각자 이름이 다른 지도자는 있지만, 그중에 왕은 없습니다.

왕국 아라짓이 역사 속으로 사라지며, 왕을 잃어버린 인간들은 북부로 돌아올 왕을 기다립니다. 인간들에게 아라짓 왕국은 모든 인간 문명의 뿌리가 되었습니다. 아라짓 왕국을 세운 레콘 영웅왕 사후, 인간들이 대를 이어 왕국의 번영을 이뤄냈기 때문입니다. 인간들은 아라짓의 이름으로 불사의 나가들과 농사를 지을 땅을 두고 전쟁을 벌여 왔습니다. 왕을 잃어버린 후에도 나가에 대한 증오는 남아 나가들에게 대항하는 이들이 있을 정도였습니다.

도깨비들은 인간들을 '킴'이라 부르며 친밀하게 지냅니다. 인간들이 도깨비들에게 곡물을 재배해 먹는 방법을 알려 주었고, 덕분에 피를 무서워하는 도깨비들은 사냥을 하지 않고도 굶어 죽지 않을 수 있었습니다.

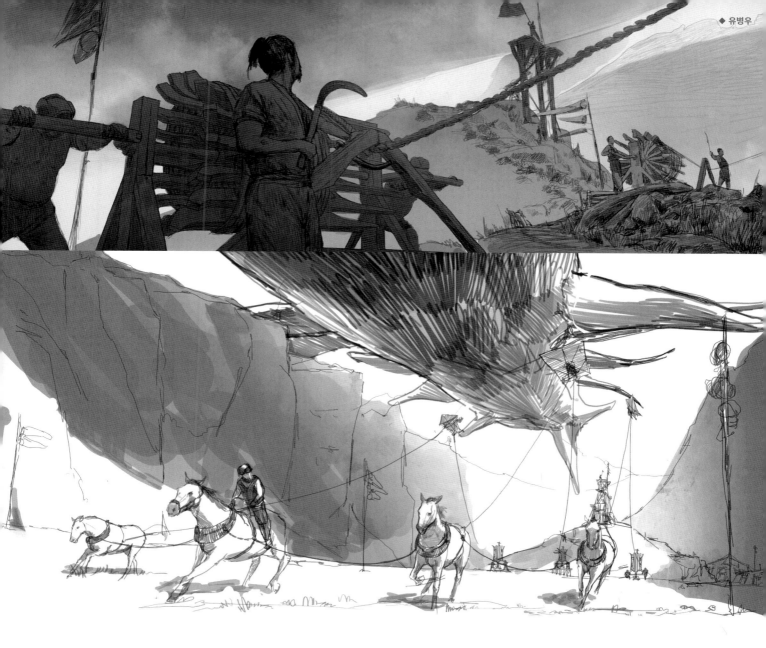

어디에도 없는 신 – '바람'

'어디에도 없는 신'은 인간을 돌보는 신입니다. 그는 바람이기에 '어디에도 없습니다.' 이는 다시 말해 어느 곳에나 있을 수 있다는 뜻이기에 온 대륙에 얼마든지 자신의 영향력을 행사할 수 있습니다. 소설 속에서 인간들은 바람의 힘을 이용해 하늘치에 오르려는 도전을 하고 있으며, 소설 후반부에는 각성한 신이 불러일으킨 돌풍은 다른 신들도 어찌할 수 없을 만큼 대단한 힘을 보입니다.

그러나 오래전 케이건 드라카에 깃든 신은 케이건이 죽음을 거부하면서, 세상 밖으로 나오지 못합니다. 인간의 신은 오랜 세월 케이건 드라카로 지내며 자신의 존재도 잊어버리고 말았습니다. 그 뒤, 세계는 더 이상 변하지 않고 멈춰 버립니다. 네 신들이 함께 변화를 만들어내던 율놀이가 멈춰 버린 것입니다. 다른 세 신들은

인간의 몸에 갇힌 신을 깨우기 위해서 케이건의 친구 '요스비'를 만들어냈고, '세리스마'와 '갈로텍'의 계획을 이용하려 합니다.

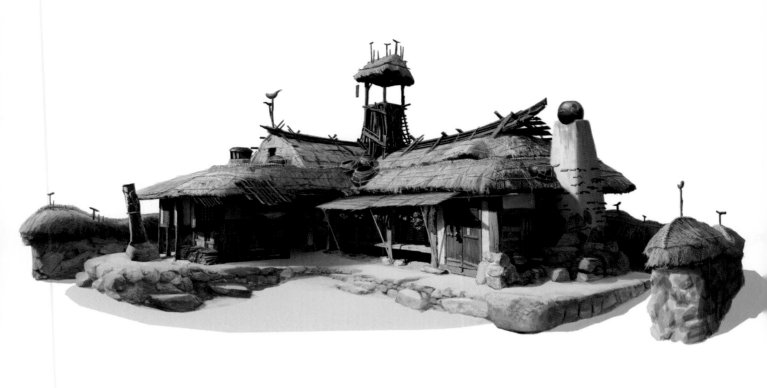

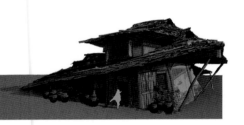

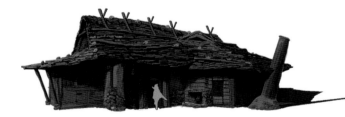

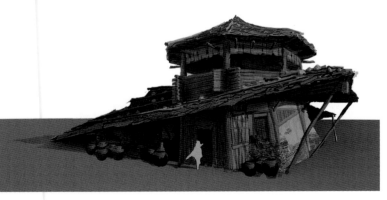

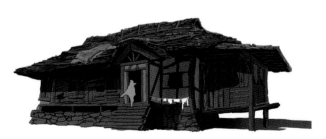

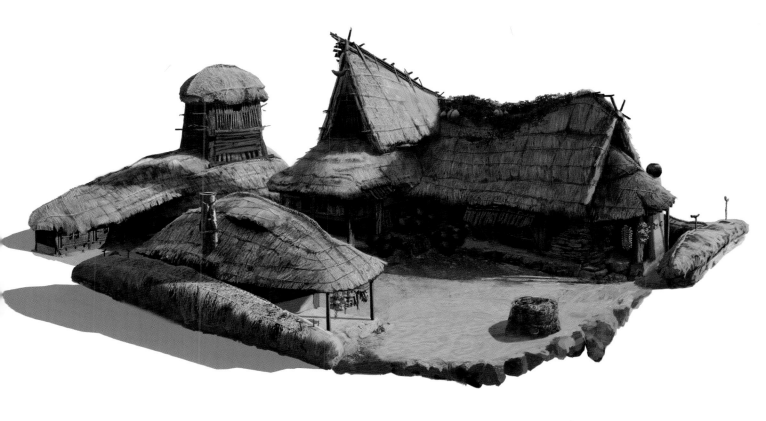

인간 종족의 집과 소품

인간들은 다른 종족들과 달리 북부 대륙 곳곳에 퍼져 살고 있습니다.
큰 도시부터 작은 부락까지 말입니다. 이 작업들은 한국의 전통
기와집, 너와집, 초가집들에서 영감을 받아 북부의 중심부에서 흔히
볼 수 있는 민가를 연구한 작업들입니다. 목어는 인간들이 하늘치의
일부 모습을 보며 상상을 통해 만든 상징물이라고 생각했습니다.
지상에선 하늘치의 모습이 온전히 보이지 않기 때문에, 북부
지역마다 다양한 모습의 목어들이 공예품으로 제작되었을 것입니다.
이 아이디어는 하인샤 대사원의 목어 광장의 콘셉트에도 녹아들어
있습니다.

◆ 유병우

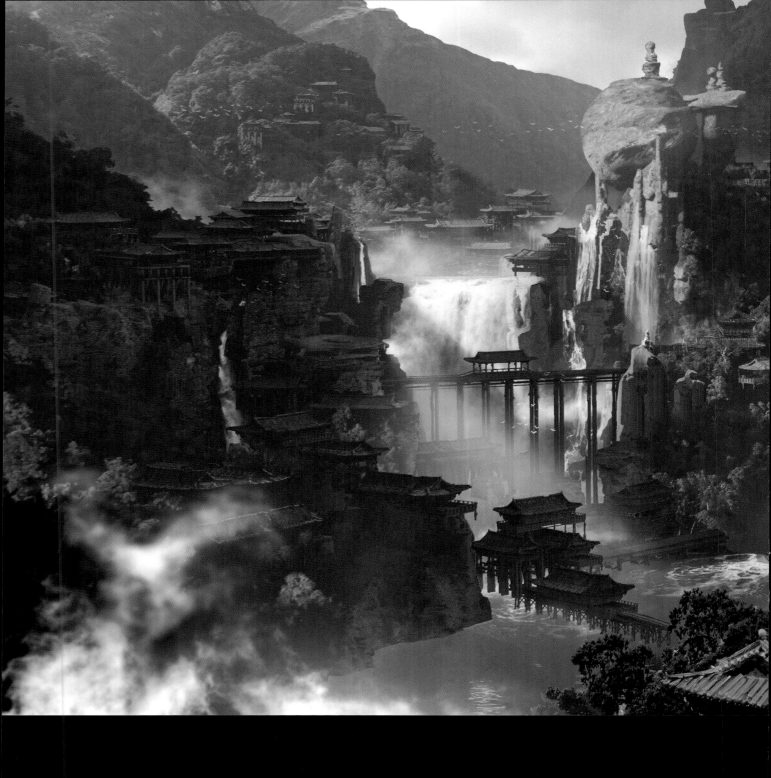

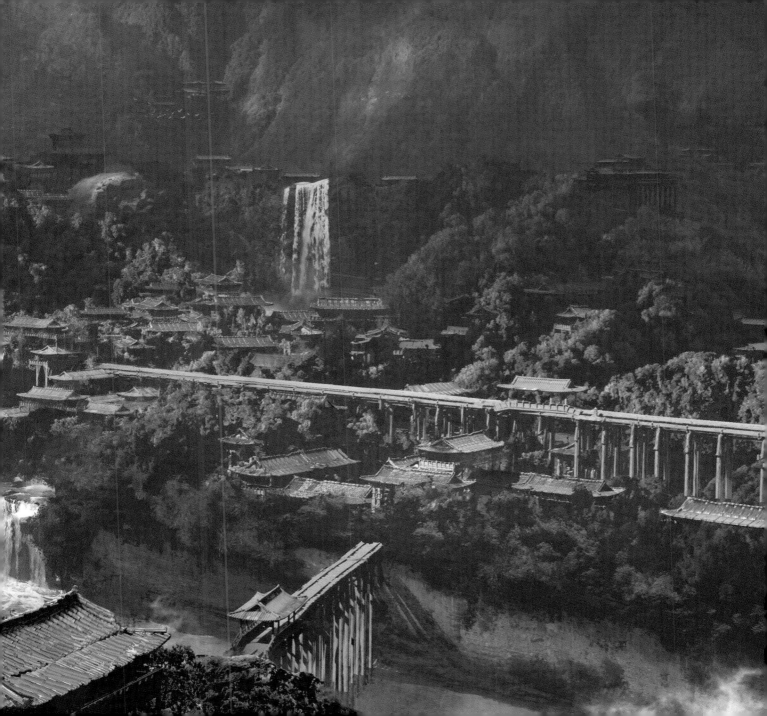

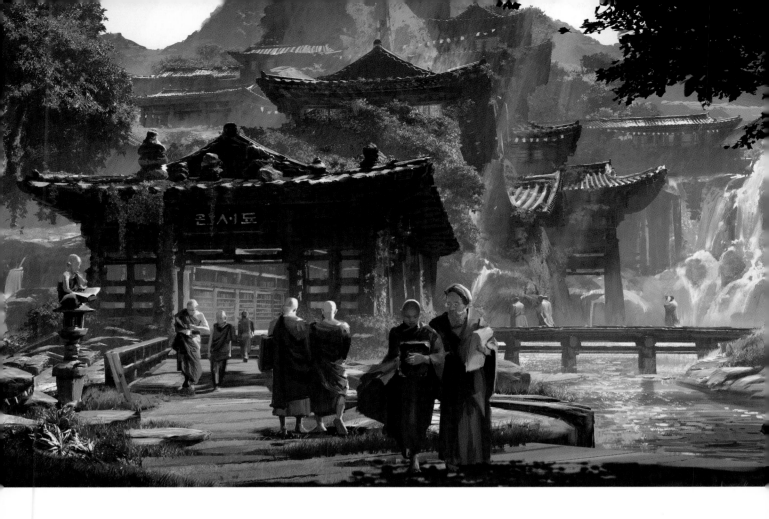

하인샤 대사원과 스님

하인샤 대사원은 인간의 신을 모시는 종단의
총본산입니다. 그래서 대륙 북쪽 인간 도시들에 작은
사원들은 있지만, 하인샤 대사원만큼의 규모와 전통을
가진 곳은 없습니다. 다른 세 명의 종족 신들은 모시는
방법이 잘 알려지지 않은 것에 비해, 인간들은 도시나
마을에 모여 살며 인간의 신께 복을 빌기에, 신과
관련된 종교 문화는 대중과 친밀한 관계를 맺으며
발달했습니다. 그래서 대사원은 깨달음에 뜻이 있는
사람이라면 누구에게나 열려 있는 학당 내지는 학교에
가깝지만, 사원인 만큼 어디에도 없는 신을 모시는
법당과 제단이 따로 마련되어 있습니다. 소설 설정에
더해 하인샤만의 특징을 시각적으로 주기 위한 연구도
진행했습니다. 예를 들면 독특하게도 대사원에는
아무도 이용하지 않는 큰 다리가 있는데,
이는 어디에도 없는 신이 이용하는 통로로
지어진 것이며, 사람은 이곳을 지나지 못합니다.

대사원의 스님들은 아라짓 왕국이 세워지기 전부터
북부 대륙에 있었던 이야기들을 기록해 왔습니다.

그래서 대사원의 서고는 대륙이 간직한 옛이야기들을
알 수 있는 거의 유일한 곳이기도 합니다. 때문에
대사원에서 기거하며 연구를 하는 학자들도 볼 수
있습니다. 배움을 찾으러 온 학자들과 사제들을
구분하는 방법은 매우 쉽습니다. 사제들은 머리를
빡빡 깎고, 소박한 차림의 승려복을 입기 때문입니다.
사제들은 '스님', '대덕', '행자' 등으로 불리며, 입는
승려복이나 전체적인 분위기 또한 현실에서의 불교와
유사합니다.

하인샤 스님들을 시각적으로 풀어내기 위해, 우리는
한 가지 재미있는 설정을 더했습니다. 평스님들은
오른쪽 팔을 내놓고 푸른 빛이 도는 가사를 덧입는 데
반해, 오레놀을 비롯한 대덕과 대선사 등은 오히려
단출한 회색 승복만을 입습니다. 이는 높은 깨달음을
얻을수록 가져야 하는 겸손에 대한 표시이기도 하며,
대사원에서 공부 중인 여러 가문의 자제들에게
비교적 화려하고 자유로운 의복을 허용하여 답답함을
해소하게 해 주려는 목적도 있습니다.

하인샤 대사원에서 등장하
는 인물들의 다양한 모습입
니다. 일반적인 통념과는 다
르게 푸른 가사를 입은 이들
이 일반적인 평스님들입니
다. 장마철과 무더운 여름을
시원하게 보내기 위해 옷을
가볍게 입은 행자들도 있습니
다. 지게를 짊어지고 가는
이는 하인샤가 북부에서 유
일한 지식의 보고이기 때문
에 이곳에 정기적으로 책을
나르는 책아저씨가 있으리
라 생각하며 표현한 것입니
다. (131p 하단 이미지)

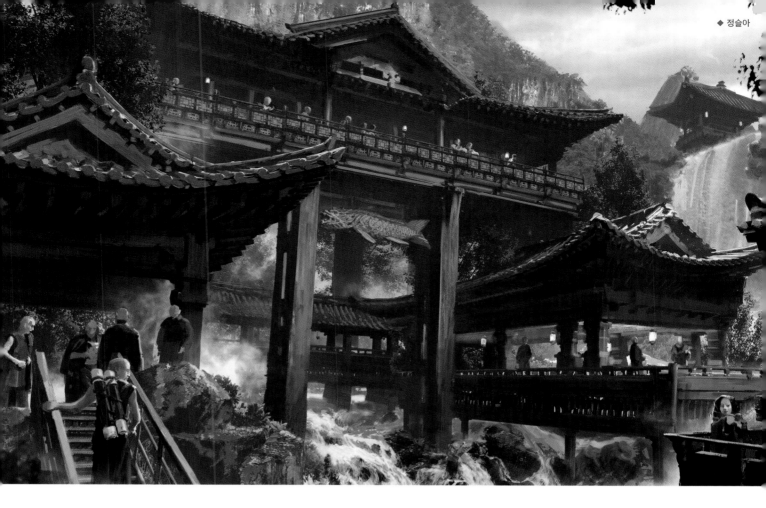

◆ 정슬아

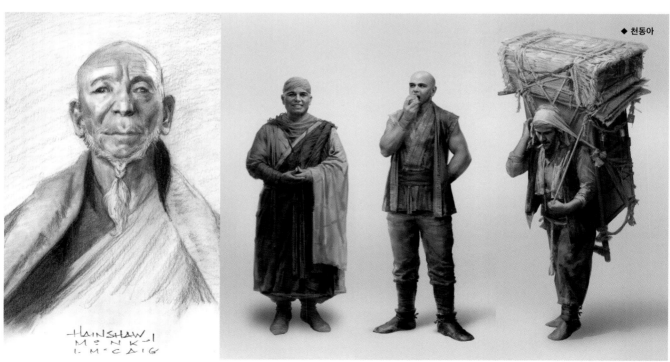

◆ 천동아

HAINSHAW
MONK
I. M°CAIG

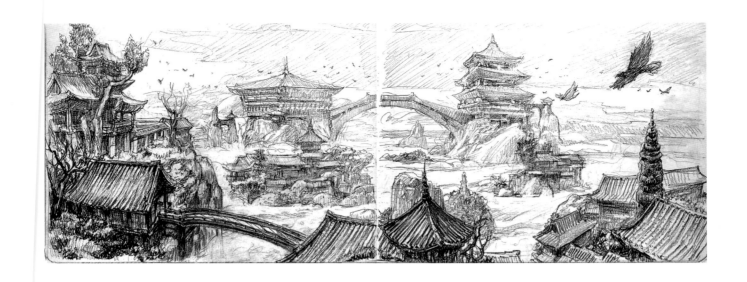

하인샤의 모습들

소설 속 하인샤는 산 중턱부터 정상 어귀까지
다양한 크기의 암자들이 오밀조밀 모여 있어,
행자들은 복잡한 산길로 훌쩍훌쩍 다녀야 합니다.
마치 산비탈을 따라 건설된 하나의 도시처럼 보이는
곳이지요. 암자들이 모여 소규모의 도시가 된
하인샤를 표현하기 위한 연구작들입니다.

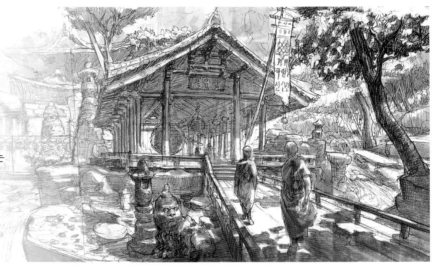

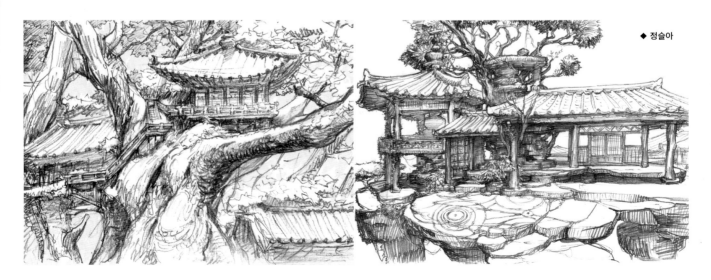

◆ 정슬아

신과의 연결고리

어디에도 없는 신이 주관하는 자연력이 바람이기
때문에, 바람과 연관한 종교 문화도 표현하고자
했습니다. 신과 종족의 거리가 가까운 세계이기에
시각적으로 사람들의 삶 속에서 신과 관련된 것들이
드러나는 게 당연하다고 생각했기 때문입니다.

그림 속 스님들이 돌리는 것은 '무릿매피리'로
한국 전통 놀이인 쥐불놀이에서 영감을 받은
독특한 피리입니다. 피리를 돌리면 바람이 들어가
큰 피리는 '부우우웅' 하는 소리를, 작은 피리는
'휘이잉' 하는 소리를 냅니다. 사원 곳곳에서 발견할
수 있는 돌탑은 바람이 깎아낸 하인샤의 기묘한
돌에서 시작되어 퍼져나간 문화입니다. 사찰을 찾는
사람들은 돌을 쌓으며 마음을 다스리고 소원을
빌지만, 어떤 사람들은 돌에 그림을 새겨 바람이
쓰러지는 방향에 따라 점을 치기도 합니다.

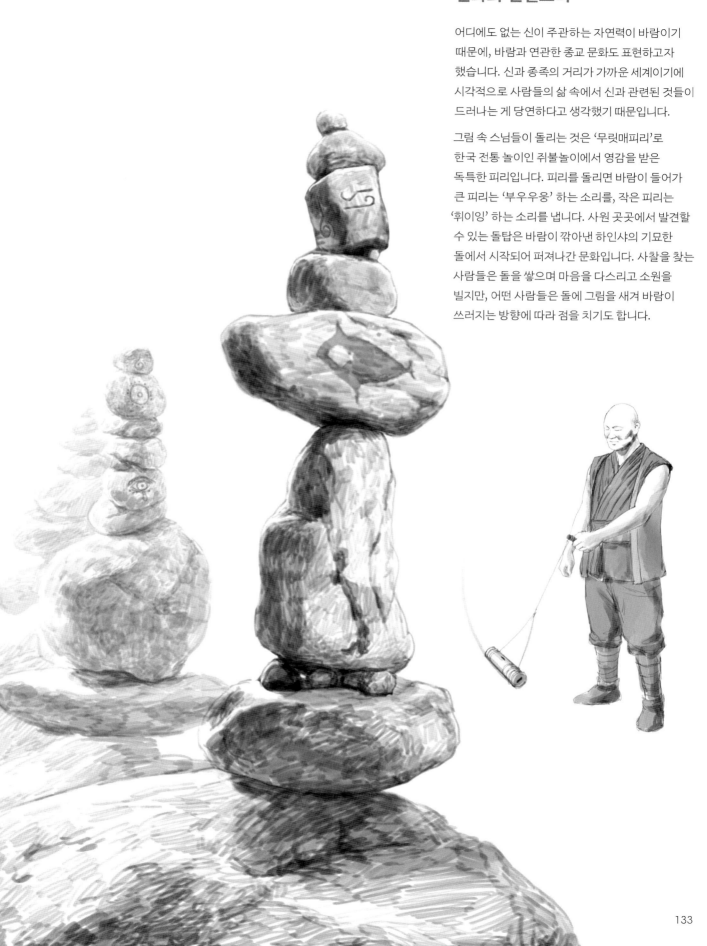

오레놀

"승려가 아니면 누가 죄를 이고 가겠습니까.
살신(殺神)을 막으려면 더한 일이라도
해야겠지요."

— 제5장 「철혈(鐵血)」

오레놀은 하인샤 대사원 역사상 가장 어린 나이에
대덕이 되었습니다. 이야기 내내 그는 아주 중요한
전령으로 등장합니다. 대륙의 역사에 대해서 박식할
뿐만 아니라 무력도 무시할 수 없다 알려져 있습니다.

이런 그조차 작중 눈에 띄게 당황한 때가 있었으니,
바로 티나한 발굴단의 초청으로 하늘치 등에
올라타는 걸 참관하러 갔다가 얼떨결에 그 등에
올라타야 했던 때입니다. 원래 등에 오르려 했던
사람이 손을 데면서 여의치 않게 되자 발굴단은
오레놀이 그 자리를 대신해 주십사 강력하게
요청했고, 이 가여운 승려는 결국 하늘치의 등에
올라타게 된 것입니다. 발굴단의 오랜 노력은
어디에도 없는 신 덕분인지 이날 성공합니다.
덕분에 오레놀은 처음으로 하늘치의 유적을
발견하게 된 사람이라는 영광을 누리게
되었습니다.

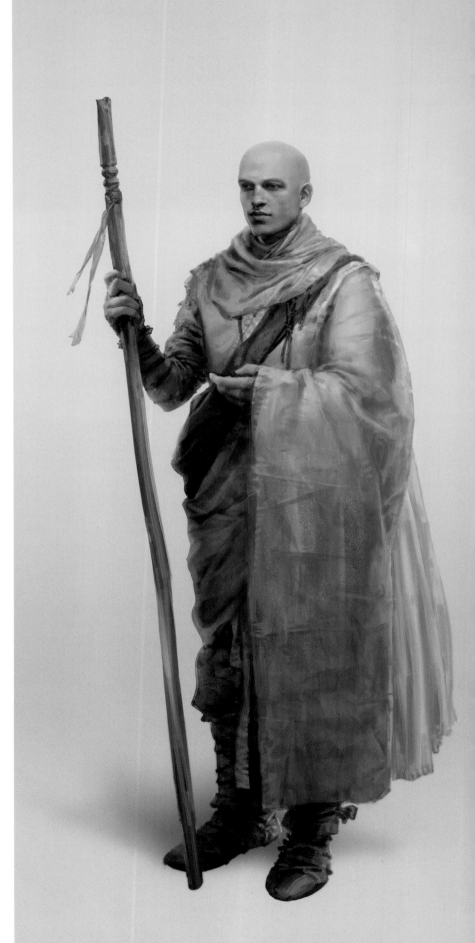

쥬타기

"케이건. 저는 어떤 양심적인 수호자가
이 일의 전모를 알려주었다고
말씀드렸습니다."

— 제7장 「여신의 신랑」

쥬타기는 하인샤 대사원의 대선사로서, 지극히 높은 깨달음을 얻어 스님들로부터 두루 존경을 받는 인물입니다. 어디에도 없는 신을 모시는 모든 승려를 대표하고 있습니다. 그만큼 대륙과 역사에 대해 잘 알고 있기에 케이건이 천년 동안 살아온 사람이라는 사실에 대해서도 아는 몇 안 되는 사람 중 하나입니다. 또 오랫동안 케이건에게 아라짓 왕국 시절의 전통대로 이번 구출 계획을 비롯하여 평범한 사람들이 들으면 이상하게 여길 만한 여러 임무를 맡긴 바 있습니다. 하지만 '대선사'라는 엄중한 지위와는 다르게 그는 수제자인 오레놀과 허물없이 지내고, 암자에서 텃밭을 가꾸는 일을 좋아하는 소탈한 사람입니다.

쥬타기는 오레놀과 함께 세리스마와 연락하며 살신(殺神) 음모 저지 계획과 구출대 구성 등 주요한 결정을 내렸습니다. 또한, 오레놀이 용근이 부활했다는 소식을 전하자 이를 지키기 위해서 일부러 망언을 지어내고 이에 대한 책임을 자기가 지겠다고 하는 등, 현명한 대승으로서의 면모를 꾸준히 보여 줍니다. 세리스마에게 속았다는 것을 알게 되고, 이에 대해 승려들 사이에서 재판을 받게 되었을 때도 멸적이 아니라 구두 견책으로 징계가 마무리되는 등 그의 명망은 승려들 사이에서 매우 높습니다.

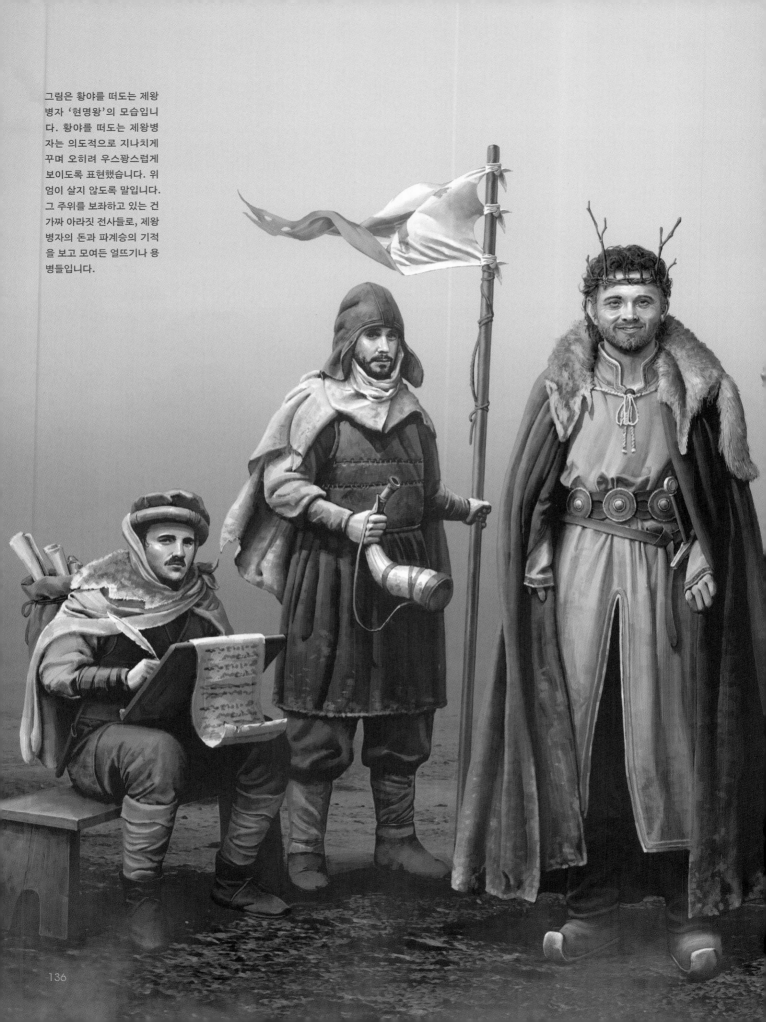

그림은 황야를 떠도는 제왕
병자 '현명왕'의 모습입니
다. 황야를 떠도는 제왕병
자는 의도적으로 지나치게
꾸며 오히려 우스꽝스럽게
보이도록 표현했습니다. 위
엄이 살지 않도록 말입니다.
그 주위를 보좌하고 있는 건
가짜 아라짓 전사들로, 제왕
병자의 돈과 파계승의 기적
을 보고 모여든 얼뜨기나 용
병들입니다.

제왕병자

자신이 고대 아라짓 왕국의 후손이요, 장차 적법하게 왕이 될 인물이라 자칭하는 사람들이 종종 있습니다. 그들을 통틀어 '제왕병자'라고 부르며, 명백한 멸칭입니다. 제왕병자는 인간들 중에서만 나오며, 개중 정말 영웅호걸이 될 만한 재목은 거의 없습니다. 왕을 애타게 찾고 있는 나머지 그저 적당한 사람을 골라 왕으로 세우기만 하면 될 것이라 믿는 이들이 추동하여 스스로 왕이라 믿게 된 경우도 많으며, 대부분 자신이 고대 아라짓 왕국의 영광을 다시 재현할 수 있으리라 굳게 믿습니다. 보통은 그저그런 한심한 작자들에 지나지 않지만 간혹 주퀘도 사르마크처럼 역사에 이름을 남긴 걸출한 인물도 있습니다.

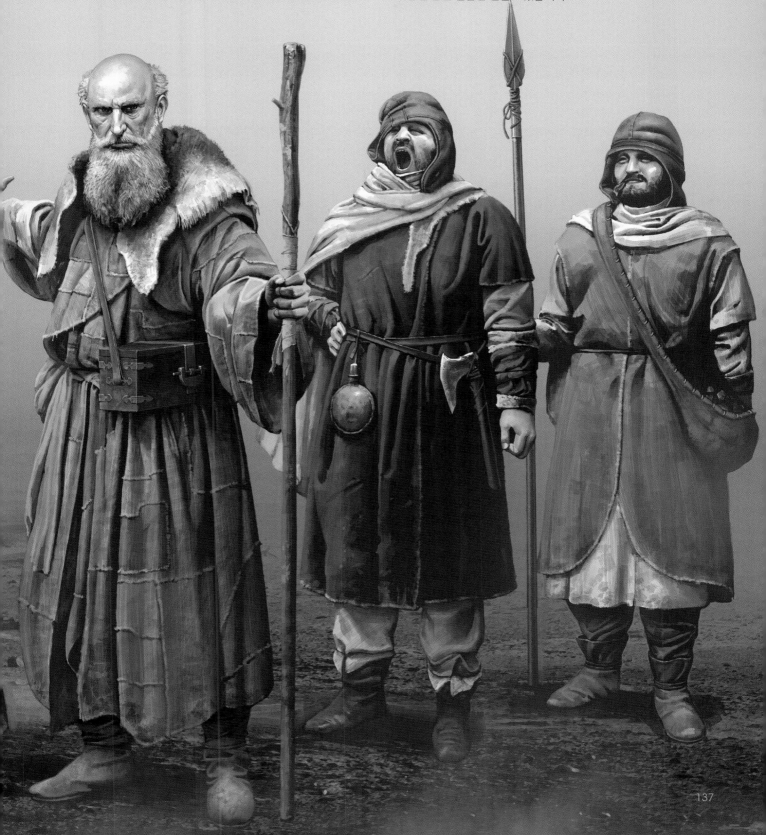

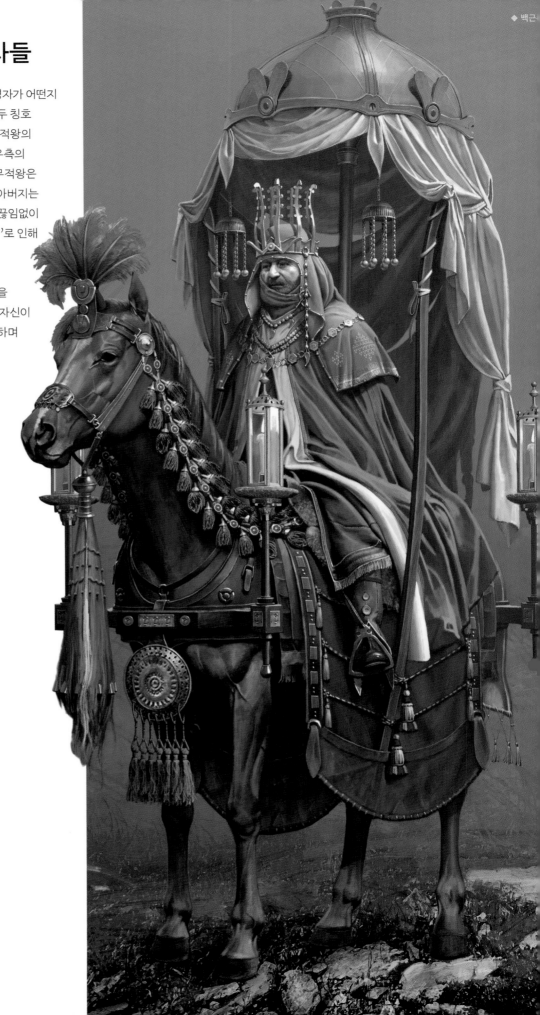

대표적인 제왕병자들

'무적왕'과 '철권왕'은 작중에서 제왕병자가 어떤지
대표적으로 보여 주는 인물들입니다. 두 칭호
모두 자기들 스스로 지은 이름이며, 무적왕의
본명은 '토디 시노크'라고 나옵니다. 우측의
그림은 무적왕을 표현한 그림입니다. 무적왕은
자신이 영웅왕의 49대손이고 자신의 아버지는
'정의왕'이었다고 주장합니다. 옆에서 끊임없이
그를 부추기는 노인인 '선지자(파계승)'로 인해
객관적인 판단 능력을 상실한 채로
구출대와 조우합니다. 결국에는
구출대에게 크게 혼난 뒤 자신의 만행을
깨닫게 되는 인물입니다. 철권왕 역시 자신이
맨손으로 바위를 부술 수 있다고 주장하며
티나한을 공격했지만 되려 손 한쪽만
잃어버리게 됩니다.

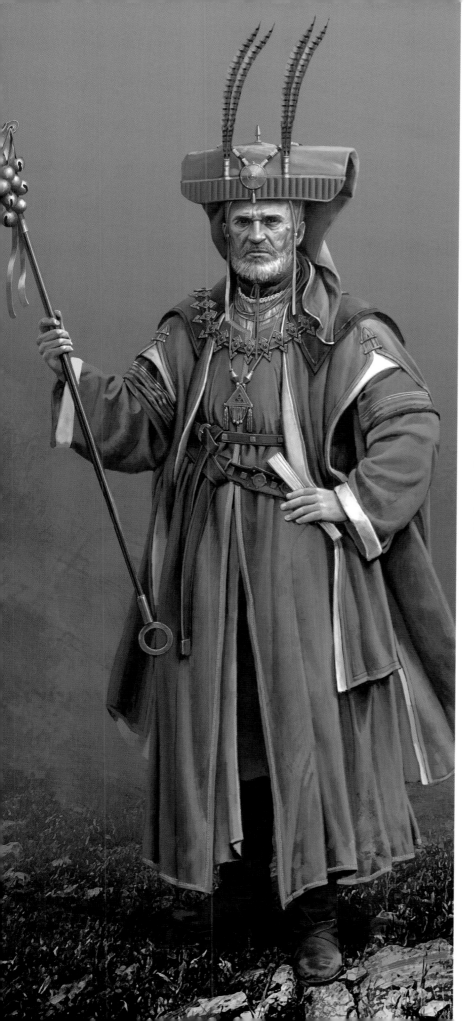

제왕병자의 탄생

제왕병자는 스스로 걸출하다고 여기는 인간이
세력을 모아 왕이 되겠다 결심해 탄생한다고 알려져
있지만, 왕을 그리워하며 사원을 떠난 파계승들의
꼬드김으로 생겨나기도 합니다. 사라진 왕국과
왕에 대해 탐구하던 승려들이 잘못된 신념을 가지고
세상에 해악을 끼치는 것입니다. 그림 속 인물은
그런 파계승을 표현했습니다.

파계승들은 자신들을 선지자, 예언가로 여기며 이런
이야기에 귀를 기울이는 이에게 '왕의 증표'라는
것들을 늘어놓기 시작합니다. 보통 마을의 재력가나
특출난 기술을 가진 사람이 대상입니다. 파계승들은
어느 정도 하늘을 읽어낼 줄 알기에, 그들이
만들어낸 현상을 사람들이 기적이라고 믿을 수 있게
적절한 날을 고릅니다. 소설의 묘사를 바탕으로,
어딘가에는 이런 파계승들이 '왕이 될 자'에게
돈을 받고 제사를 지내어 '왕의 기적'이라는 것을
연출할지도 모른다고 생각했습니다.

이런 방식으로 거짓 선지자들에게 현혹된 이들은
정말 스스로 왕의 후손이라고 믿게 되며, 평생
모았던 재산을 처분하고 아라짓 전사와 신하들을
모으게 됩니다. 그런 뒤, 가족과 마을을 떠나 왕이 될
자격을 증명하는 위업을 세우려 세상을 방랑합니다.

제왕병자의 진화

대부분의 제왕병자 중 실제로 왕이 될 만큼 그릇이 충분한 자들은 극소수기에 보통은 자신을 과도하게 치장하고 허황하게 부풀리는 데 치중합니다. 그래서 오랜 시간을 제왕병자로 보냈거나 지독한 선지자를 만난 제왕병자의 경우, 겉으로 보이는 여러 화려한 장식에 비해 행색이 우습거나 과한 경우가 대부분입니다. 역사에 이름이 남을 위업을 세운 제왕병자는 '주퀘도 사르마크'가 유일합니다.

주퀘도 사르마크

'죽음의 거장'이라 불릴 정도로 대륙 역사상 가장 뛰어났던 군사 지휘관입니다. 갈로텍 안에 있는 군령 중 하나로서, 갈로텍이 하텐그라쥬의 가문들을 장악하고 전쟁을 일으킬 수 있도록 도왔습니다. 250년 전의 사람인 그는 영웅왕에 비견될 용맹함과 지략으로 생전에 많은 추종자들이 따랐습니다. 그는 추종자를 이끌고 대륙의 많은 지역들을 손에 넣었으며, 국가 비슷한 것도 세웠습니다. 세상 사람들이 그가 왕의 자리에 오르지 못한 것은 키탈저 사냥꾼의 저주 때문이라고 믿을 정도였지요.

하지만 그가 결정적으로 제왕병자라는 세평으로 역사에 남게 된 것은 시구리아트 유료도로당과의 전투에서였습니다. 그는 1만의 군사로 시구리아트 관문 요새를 손에 넣으려 시도했으나, 실패하였습니다. 이제 그는 다시 대확장 전쟁을 일으키려는 갈로텍과 함께 북부로 가서 시구리아트 관문 요새를 점거하고자 합니다.

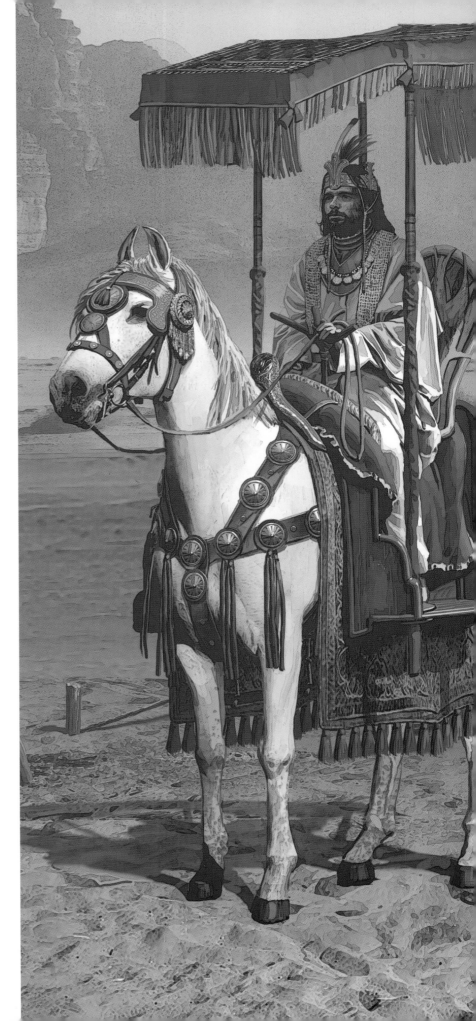

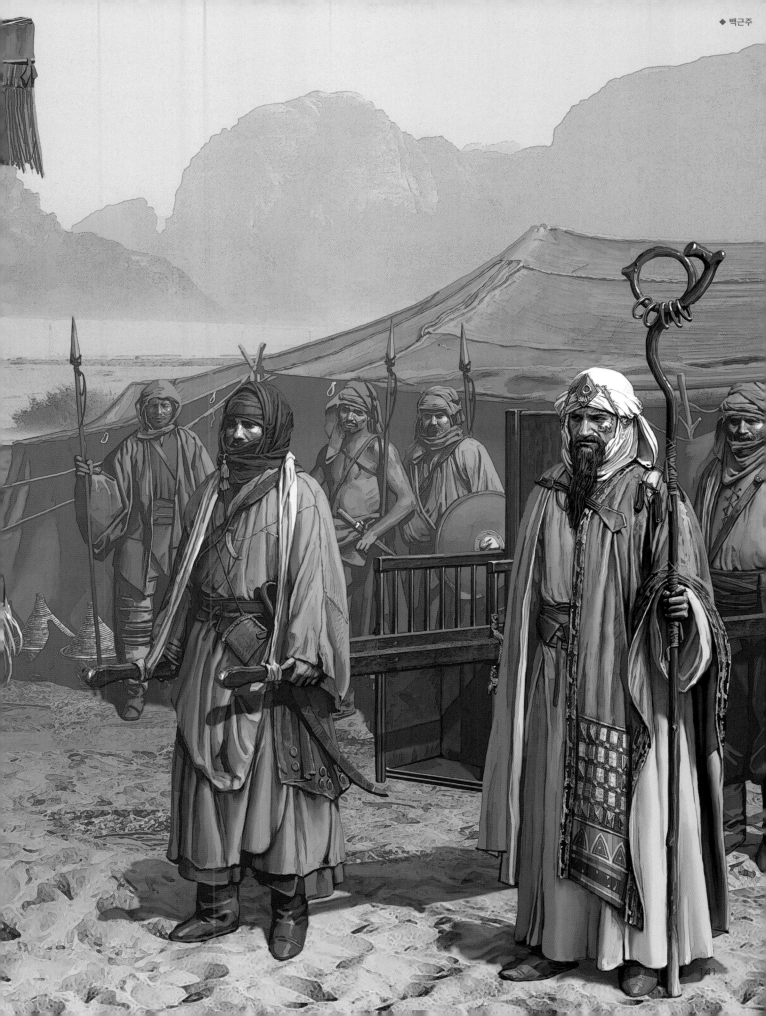

시구리아트 유료도로

험준한 고산지대에 있는 도로면서, 특이하게도 요새인 곳입니다.
유료도로당이 이 요새에 거주하고 있습니다. 유료도로당은 여행자들을 위해
길을 준비하는 것을 신념으로 삼고 있으며, 깎아지를 듯 험준한 시구리아트
산맥에 길을 만들고 통행료를 받고 있습니다. 또한 길을 유지 보수하면서,
적들로부터 도로를 지키기 위해 군사 시설이 구비되어 있습니다.

유료도로당의 1대 당주가 이 산맥을 넘을 수 있는 유일한 길을 발견해
여행자들에게 줄사다리를 이용해 암벽을 넘게 해주고, 통행세를 받기 시작한
것이 유료도로의 시작으로 알려져 있습니다. 극연왕의 도로가 망가진 후론
시구리아트 산맥을 넘을 수 있는 유일한 도로로, 당은 암벽을 뚫은 관문 위쪽의
요새에 기거하며 여행자들에게 돈을 받고 도로를 관리합니다. 1대 당주의
전설에 따라, 산양을 매우 아끼고 신성하게 여기는 문화가 있습니다.

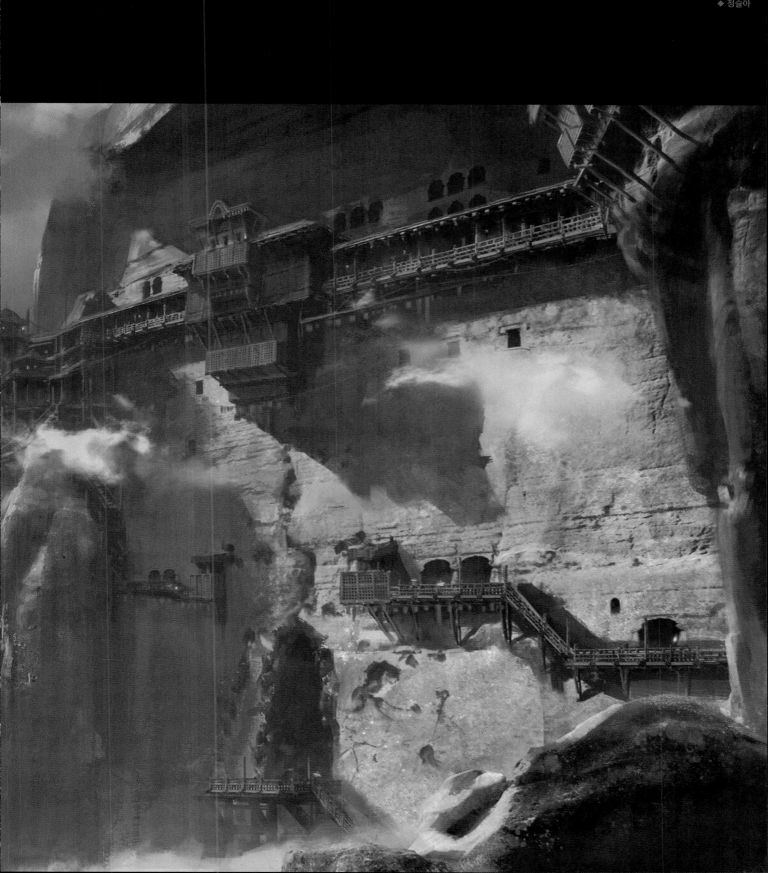

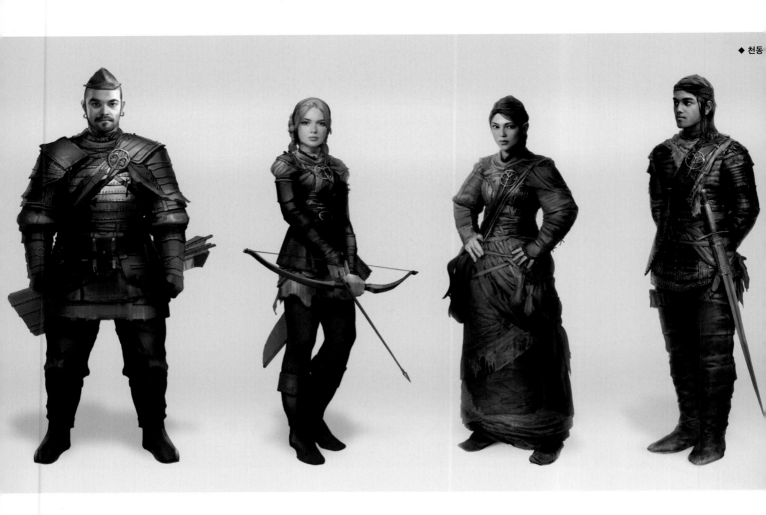

유료도로당

길을 준비하는 자들

당원들은 오가는 여행자들을 통해 물자를 확보하기 때문에, 물자를 비축하고 아껴쓰는 절약 정신이 배어 있습니다. 여행객들이 없는 때를 대비해야 하기 때문입니다. 험준한 곳에서 지내기에 오래 입을 수 있고 활동에 용이한 복장을 선호합니다. 옷이 해지면 수선해서 입기도 합니다. 당원들의 의복은 제각각이지만, 그들이 신성하게 여기는 산양 브로치를 통해 그들이 하나의 당에 소속되어 있다는 통일감을 주고자 했습니다.

우측 그림은 유료도로당 소속의 캐릭터들을 스케치한 초기 작업입니다.

북부의 유료 도로를 지키고 가꾸는 집단을 아울러 이르는 말입니다. 과거에는 교통이 불편한 지역마다 유료도로당이 존재했던 듯하지만, 지금은 시구리아트 유료도로만이 명맥을 잇고 있습니다. 따라서 보통 유료도로당이라고 하면 바로 이 시구리아트 유료도로당을 말합니다.

말 그대로 시구리아트 산맥에 통행이 가능한 도로를 만들고 그곳에서 통행료를 받으며 살아갑니다. 이곳이 아니면 시구리아트 산맥을 넘기란 불가능에 가깝기 때문에 산을 넘는 통행자는 돈을 내고 통과하든가 혹은 다시 돌아가야 합니다. 대륙에는 다양한 종족과 생명체가 살고 있기 때문에 개체별로 책정된 금액이 다릅니다. 통행자의 성격이나 나이 등도 고려하여 요금을 받으며, 요금 납부를 거부하고 강제로

통과하려는 자에게는 예외 없이 무력으로 방어합니다.

당원들은 일생의 목표가 바로 이 도로를 지키고 요금을 빠짐없이 징수하는 일입니다. 이 원칙은 깨지는 법이 없기 때문에 이들은 본인이 죽을 위기에 처해도 통행료를 요구합니다. 또한 이들은 통행자에게 도로뿐만 아니라 앞으로의 여정을 위한 숙식을 제공하기도 합니다. 물론 이 비용은 따로 받습니다.

"여행자란 자신의 목적을 위해 길을 걷는 자들입니다."

"그럼 우리 유료도로당은 무엇인지 말해주겠소?"

"우리는 길을 준비하는 사람들입니다."

"누구를 위해?"

"자신의 길을 걷겠다는 의지를 가진 사람들을 위해."

— 제6장 「길을 준비하는 자」

◆ 박성륜

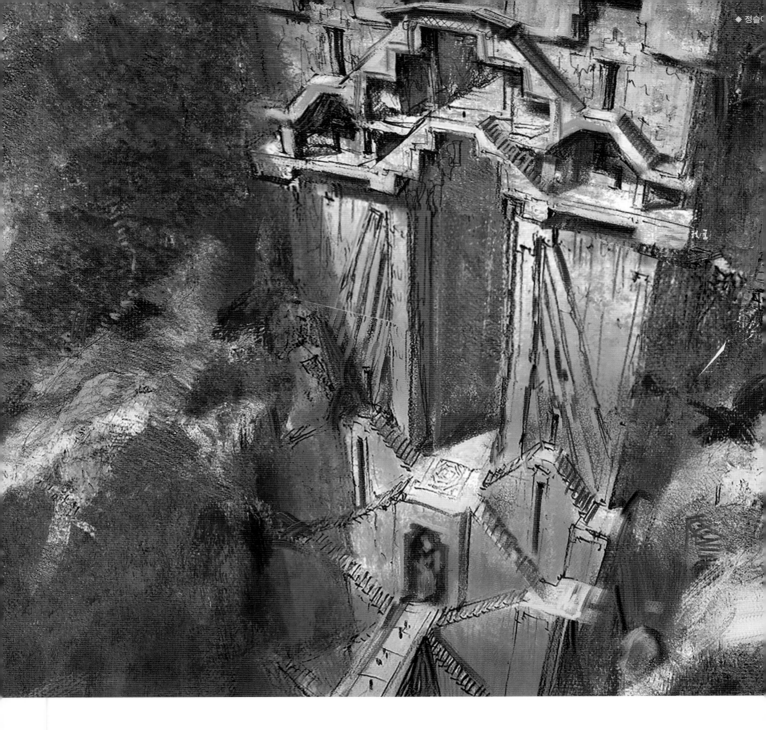

관문 요새의 모습

이안 맥케이그가 시구리아트 산이 화석으로 이루어진 산이라면 어떨까 제안한 아이디어를 가지고 확장한 작업입니다. 선사시대를 연상케 할 정도로 아무도 본 적 없는 날것의 산처럼 보이길 바랐습니다. 당원들만이 알고 있는 극연왕의 옛 도로가 있을 수도 있고, 길이 험해 사람들이 쉽게 접근하기 어려운 곳들도 있을 것입니다.

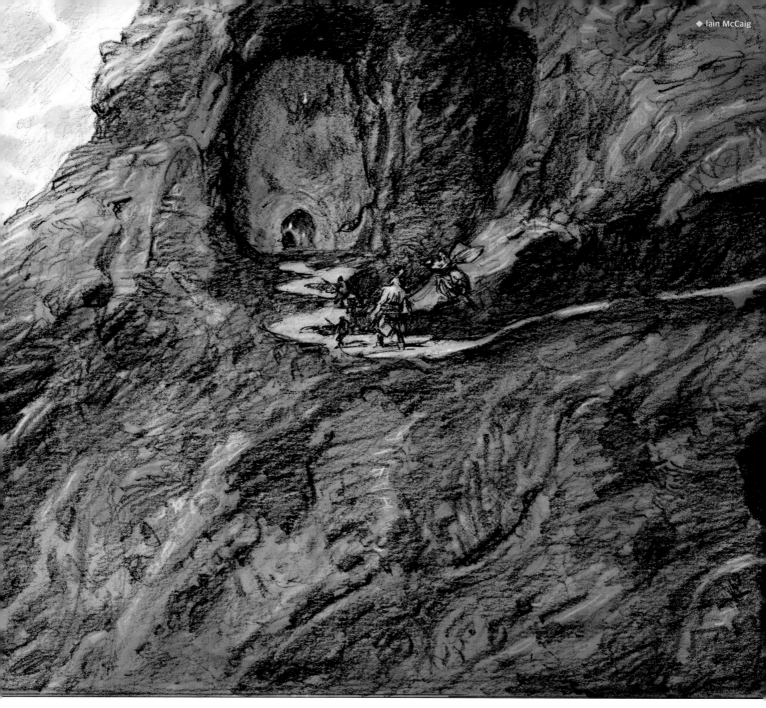

◆ Iain McCaig

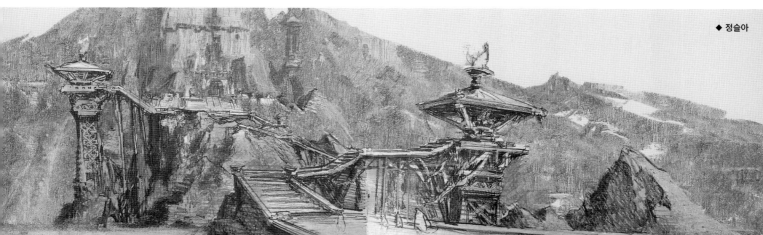

◆ 정슬아

147

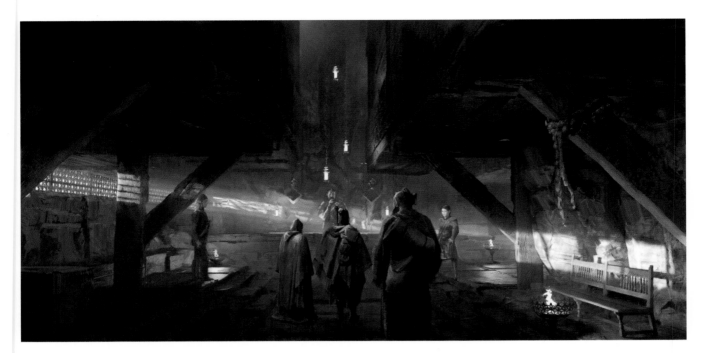

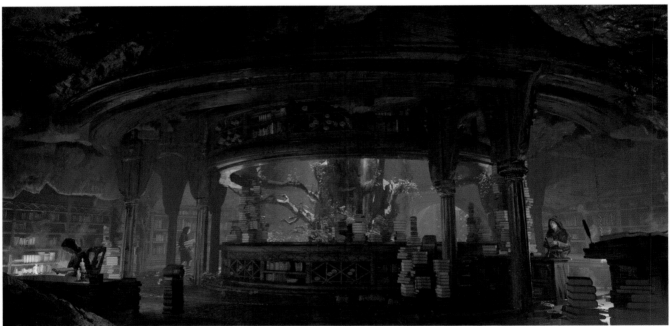

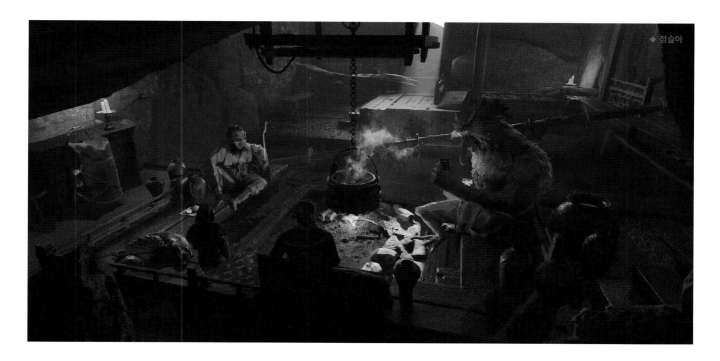
◆ 정슬아

시구리아트 내부 구조도 시안

유료도로의 시설들

시구리아트 요새의 도서관, 여행자들이 쉴 수
있는 숙소 공간 등 소설 속에 등장했던 시설들을
표현한 그림들입니다. 시설들의 구조는 소설의
묘사를 반영하고자 했습니다. 유료도로당이
자연 동굴을 활용하면서도, 필요에 의해 산을
네모지게 깎아내며 요새의 시설들을 확장했다고
생각했습니다.

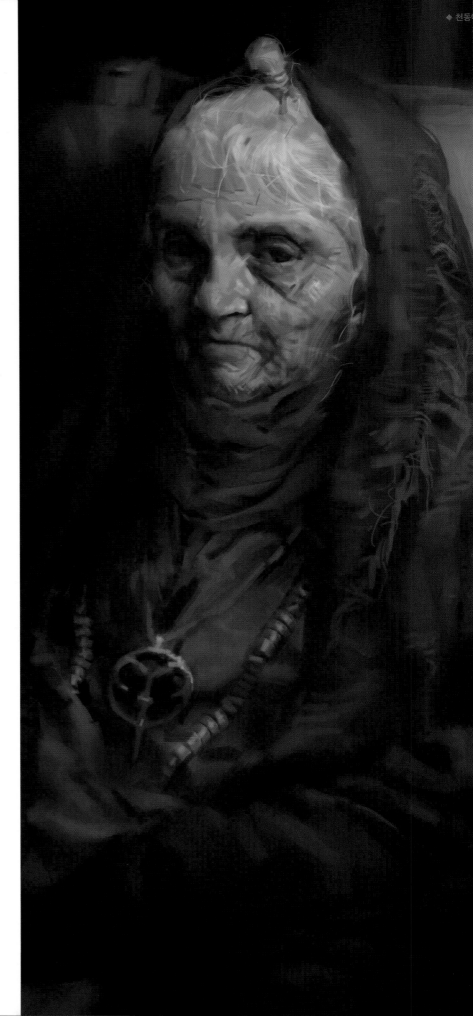

보늬 당주

"어얒쓰난 겨지블 어위키 용서하오.
드위힐훠 니르노이다.
다시 태어나 당신을 사랑하겠습니다."

— 제13장 「파국으로의 수렴」

유료도로당을 대표하는 당주. 이름은 네 종족
모두에게 최고의 미인으로 보인다는 나늬의 자매인
보늬에게서 따 왔습니다. 작중 시점으로 100세가
넘은 고령의 여성이며 사멸한 아라짓어를 구사할 줄
압니다. 구출대가 유료도로에 방문했을 때는 보늬의
아들이자 보좌관인 케이가 사실상의 실무를 거의 다
처리하고 있으며 보늬는 당주로서의 지위를 지키는
정도입니다.

다만 재미있는 점은 그녀가 케이건과 하룻밤을
보냈던 연인이자 현손녀일지도 모른다는
사실입니다. 케이건은 보늬가 자신의 현손녀일 수도
있다는 가능성을 염두에 두고도 그녀와 하룻밤을
보냈으며 그때 생긴 아이가 바로 케이입니다.
보늬는 한평생 케이건을 사랑했으며 유료도로당이
주퀘도에게 격파당한 이후 붕괴된 건물에 갇혀서도
그를 끝까지 기다리는 등 애처로운 모습을 보입니다.

보늬는 케이건에 대한 사랑을 여전히 간
직한 인물로서 회한과 애처로운 분위기
를 풍기길 원했습니다. 하지만 보늬는
당주로서 오랜 세월 유료도로를 관리해
온 강인한 여인이기도 합니다. 그 두 가지
의 모습을 동시에 표현하고자 했습니다.

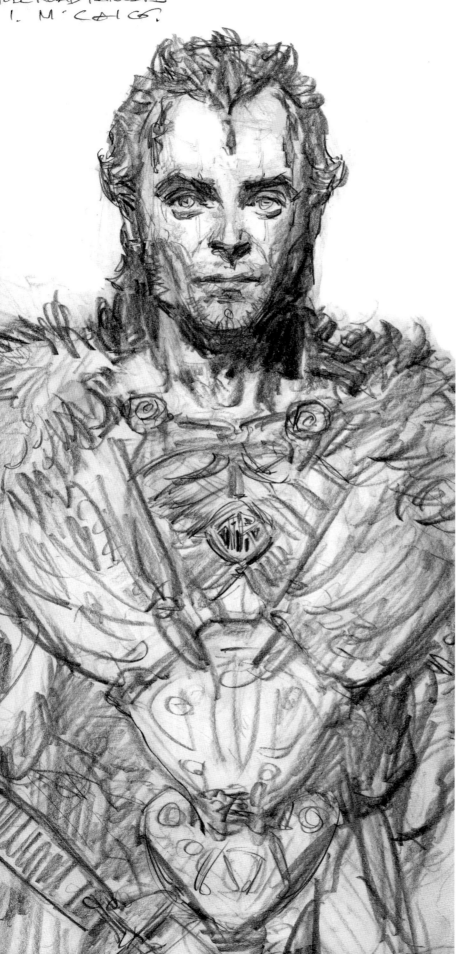

보좌관 케이

보늬 당주가 유료도로당을 대표한다면, 케이는 보좌관으로서 당을 직접적으로 이끌고 있습니다. 감정 변화가 겉으로 잘 드러나지 않고 지독한 원칙주의자이기에 거의 모든 것을 예외 없이 유료도로당의 규칙에 따라 처리합니다. 2차 대확장 전쟁 시기 주퀘도 사르마크에 의해 유료도로당이 거의 궤멸하다시피 했을 때도 재회한 케이건 일행에게 만신창이 상태인 케이가 가장 처음 건넨 한 마디가 통행료를 내라는 말이었습니다.

케이건의 현손녀라 추측되는 보늬의 아들이기 때문에 그 또한 케이건의 내손일 가능성이 높습니다. 그러나 양육자로서의 케이건에 대한 아무런 기대가 없던 듯 보입니다. 그럼에도 케이건이 보늬의 소식을 듣고도 평소와 다름없는 모습을 보이자 전에 없이 격렬히 화를 내기도 합니다.

현재 그는 머리가 약간 벗어진 노인입니다. 왜소한 몸이지만 우렁찬 목소리를 가져 그 존재감이 상당합니다. 보늬가 한창 젊은 시절에 케이건과 사랑을 나누고 케이를 낳았다는 걸 생각해보면, 이 노인의 나이도 보늬만큼이나 많을 것입니다.

보좌관 케이의 젊은 시절 당원일 때의 모습입니다. 실은 케이건의 현손일지도 모르기 때문에 그를 닮았으리라 상상하면서 그렸습니다.

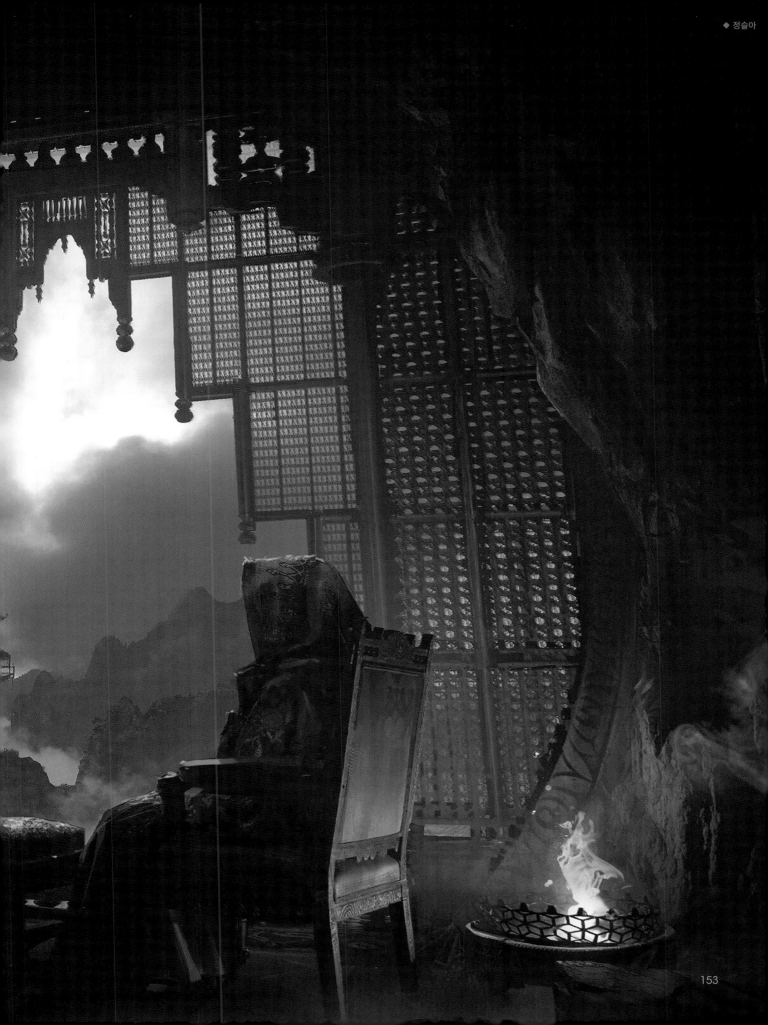

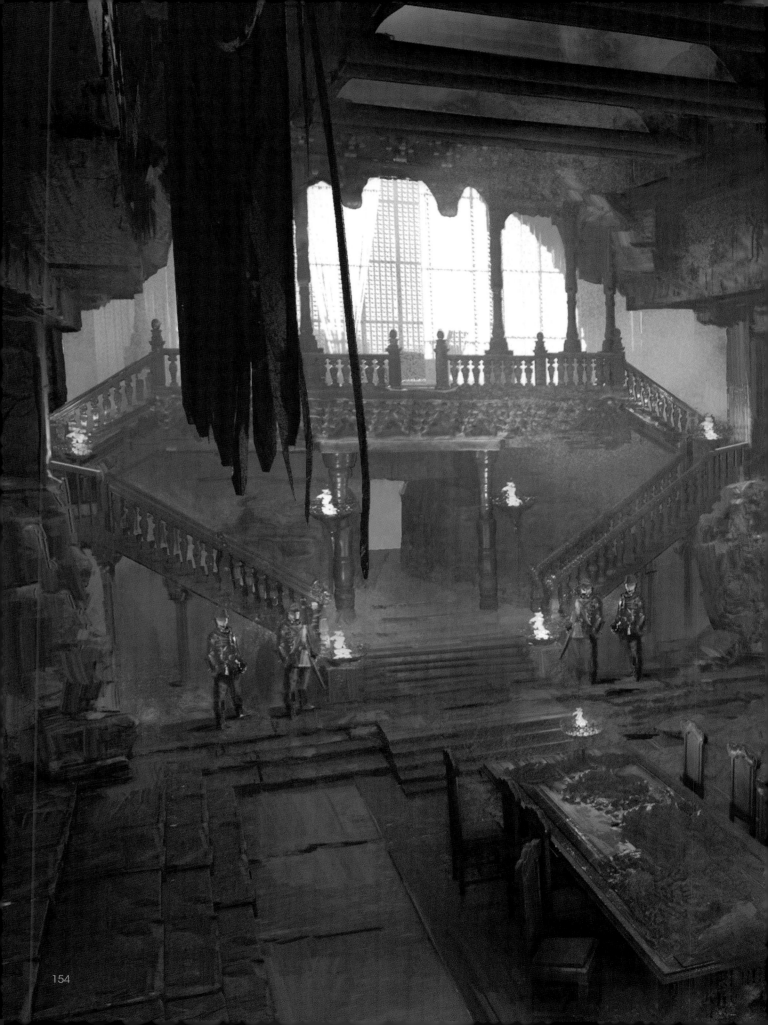

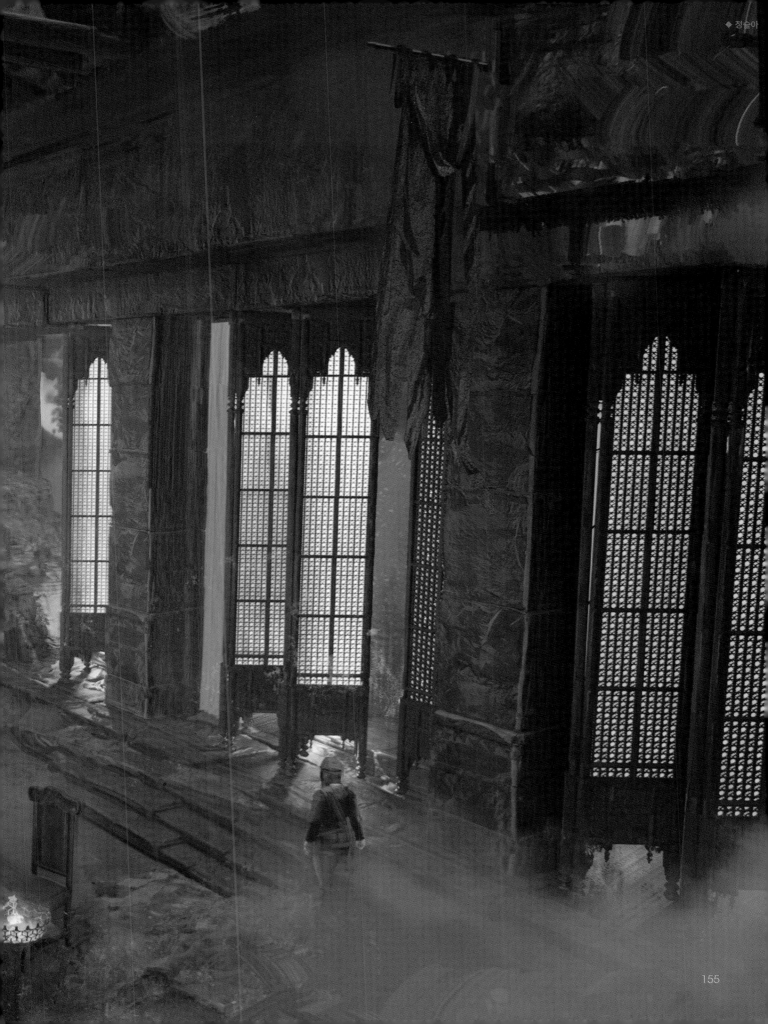

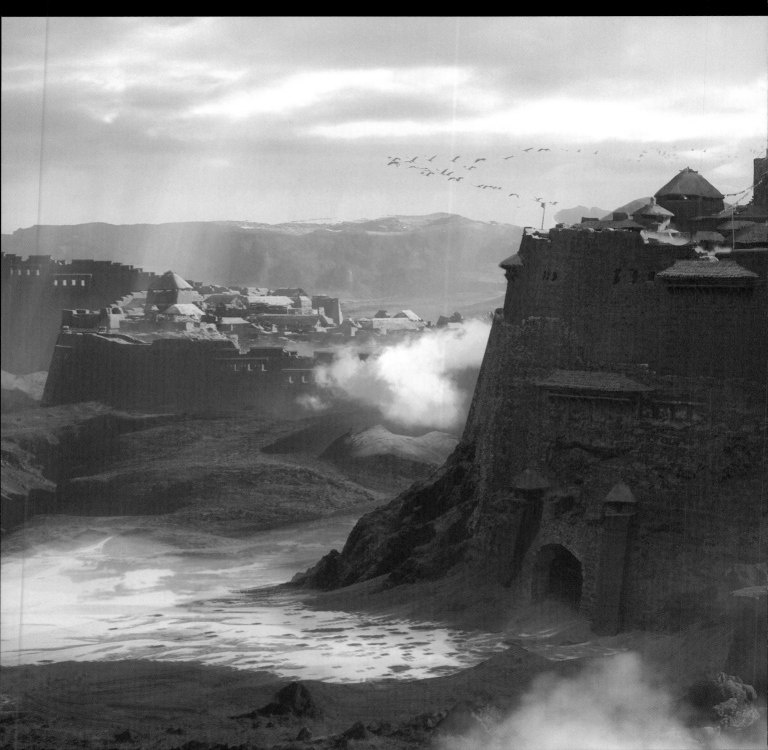

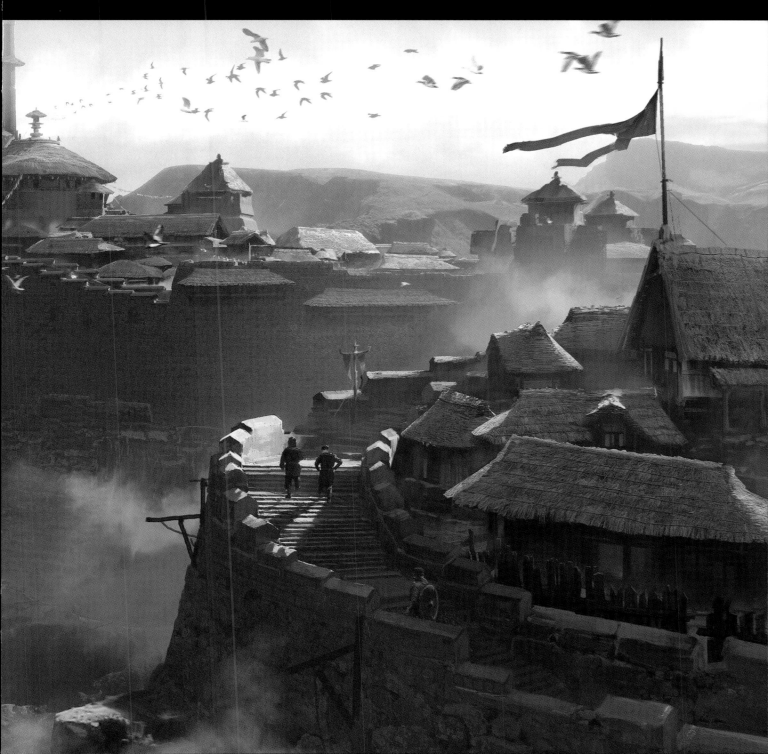

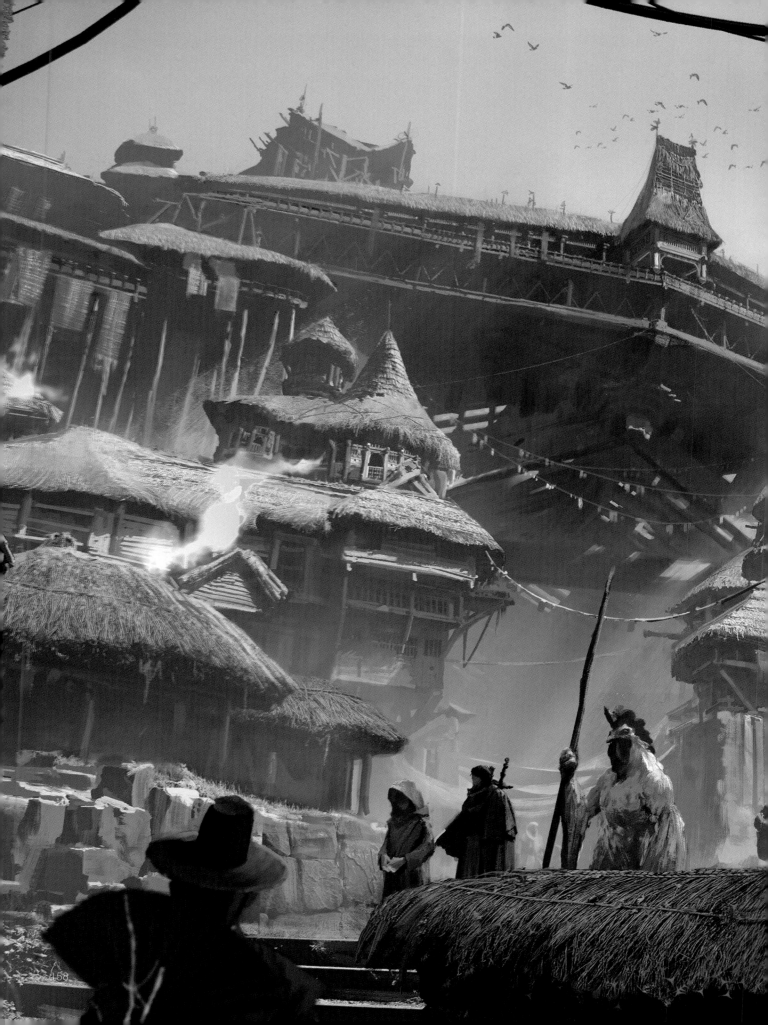

자보로

유서깊은 성벽의 도시

역사가 깊은 씨족들이 모여 사는 대도시로서,
마립간이 이 지역을 다스리고 있습니다. 자보로는
대호를 막기 위해 높게 증축한 성벽이 인상적인
도시입니다. 좋은 땅이라는 케이건의 평가처럼,
이곳은 시구리아트 남단부 산자락에서부터 강이
흐르기 때문에 일찍부터 농경과 목축을 시작했을
것입니다. 하지만 높은 성벽으로 인해 성 밖과
성안의 생활은 제법 차이가 나며, 성 밖에 사는
이들은 넓은 땅에서 경작을 하는 소작농들이
대부분입니다.

푼텐 사막과 높새바람 광야를 지나면 나오는
첫 번째 큰 도시이기 때문에, 북쪽으로 교역을
하러 가는 이들에게 쉼터가 될 도시입니다. 작중
'메헴'과는 사이가 좋지 않은 것으로 묘사되는데,
메헴과는 오래전 농사를 위한 물로 인한 싸움이
교역 다툼으로까지 번지게 된 것이 아닐까 하는
상상을 하게 됩니다.

마립간으로 자주 선출되는 자보로 씨족을 포함하여
도시에는 대대로 이어진 씨족들이 많습니다.
웃어른을 예우하고 씨족의 명예에 신경 쓰는 것은
성안에서 사는 시민들에겐 매우 중요한 문화일
것입니다. 또한 이웃사촌이란 말처럼 자보로
시민들끼리의 사이는 매우 가까울 것입니다.
따라서 성벽을 통과한 멀리서 온 손님들을 귀하게
접대하려는 문화가 있을 거라고 생각했습니다.
소설 속에서는 제왕병자가 된 마립간이 전쟁을
준비중이기에, 싸울 수 있는 남성들은 군에
들어가고 여성들이 생계와 살림을 도맡아 하고
있으리라 짐작했습니다.

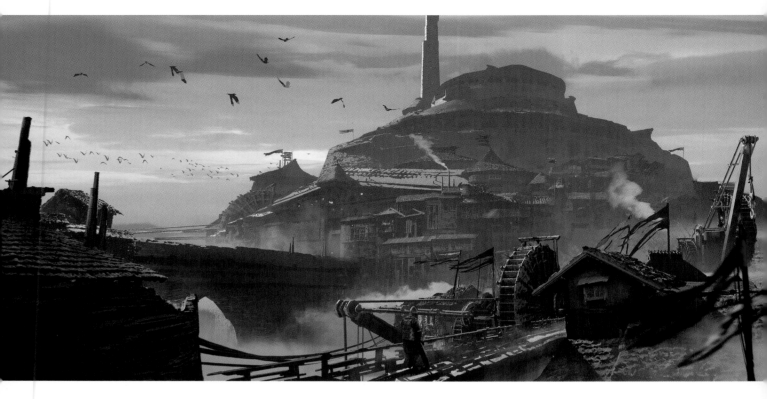

자보로의 모습들

북부의 도시들은 키보렌의 자연환경과 대비가 되도록 오밀조밀하게
밀도가 높게 표현하려고 했습니다. 소설 속 룬 페이가 자보로에
도착했을 때 느꼈던 감정들을 바탕으로 자보로 내부의 모습들을
구체화해 나갔습니다. 이 도시에서 마당 공간이 있을 정도로 가장
크고 여유로운 건물은 마립간 성이며 도시 중심부에 위치하고
있습니다.

◆ 정슬아

◆ 박성륜

지그림 자보로

지그림 자보로는 어릴 때 부모를 잃고 삼촌인 키타타 자보로의 손에 자랐습니다. 나이가 차자 세도 자보로의 뒤를 이어 자보로 씨족의 수장으로 마립간의 자리에 선출되었습니다. 하지만 지그림 자보로는 그를 수장으로 뽑아준 씨족의 우두머리들과 그를 지그림 마립간이라 부를 준비를 갖추고 있던 자보로 사람들을 실망시킵니다. 스스로를 '위엄왕'으로 추대했기 때문입니다.

씨족의 원로들이 자보로의 전통을 이어가도록 지그림을 설득했지만, 지독한 제왕병 환자의 고집을 꺾을 순 없었습니다. 결국 자보로 사람들은 침묵하며 지그림의 비위를 맞춰주고 있습니다. 위엄왕 지그림은 성벽에 통행료를 물리는 등 '왕의 위엄'을 세우기 위해 주변 지역과 전쟁을 준비하는 행보를 보입니다. 하지만 역사가 깊은 대도시의 수장이라는 영향력을 갖췄어도 진정한 왕이 될 만한 자질을 갖추지 못했기 때문에, 위엄왕 지그림은 그 이름처럼 위엄을 보이기는커녕 얼간이에 불과한 모습을 보여줍니다.

결국 굴욕을 겪고, 크게 혼이 나고서야 왕놀음을 그만두고 마립간으로 돌아갑니다. 자보로 씨족은 늘 훌륭한 마립간을 배출해온 역사가 있으니, 이후의 그는 좋은 마립간이었을지도 모릅니다. 안타깝게도 2차 대확장 전쟁이 벌어지자 키타타를 제외한 모든 자보로가 멸족당할 때 함께 목숨을 잃었습니다. 소설 속에서 보이는 제왕병자들 중 한 도시의 지도자이기에 '왕이 끼치는 해악'을 가장 두드러지게 보여 주는 인물입니다.

키타타 자보로

"당신 말이 옳소.
내 조카를 위해 모든 자보로 사람들을
위험에 빠트릴 수는 없는 거지. 왕도 아닌,
다시 선출하면 그만인 마립간일 뿐이니까.
다 옳은 말이오. 하지만 나는 묻고 싶소.
그 차가운 계산을 왜 내 조카에게만
강요하는 거요?"

— 제5장 「철혈(鐵血)」

성벽의 도시 자보로의 대장군. 그는 강대한 씨족의
역사를 증명하듯 전투 경험도 풍부한 노장입니다.
죽은 형을 대신해 조카 지그림 자보로를 자신의
아들처럼 키웠습니다. 키타타는 지그림을 자보로
씨족을 이끌 수장이자, 마립간으로 선출될 만큼
현명한 사람으로 키웠다고 생각했습니다. 그래서
지그림이 왕이 되겠다고 했을 때, 키타타는 혼을
내지 못하고 그 놀음을 받아주고 맙니다.

키타타는 지그림이 제왕병자임을 알지만, 지그림을
충직하게 보좌하고 있습니다. 케이건 일행과의
소란으로 인해 지그림이 위험에 처했을 때, 그에
맞서 비형을 죽여 조카를 구해내려고 할 정도로
조카 사랑이 대단했지요. 하지만 키타타는 조카를
사랑하는 만큼 씨족이 지켜온 전통에 대한 애착도
강합니다. 지그림 자보로가 자보로를 위험에 빠뜨릴
정도로 도가 지나친 왕놀음을 하자, 혼낼 때를
놓쳤던 자신을 책망하며 지그림을 두들겨 패 정신을
차리게 할 정도로 말입니다.

이야기의 후반부에선 북부군의 장수들 중에서
가장 정갈하고 초연한 모습을 하고 있지만, 가장
많은 것을 잃고 증오를 불태우는 인물입니다.
2차 대확장 전쟁에서 나가들이 잔인한 방법으로
자보로를 짓밟았기 때문입니다. 그들은 자보로
씨족이 대를 이을 수 없도록 늙은 키타타만을
살려두곤 모조리 살해했습니다. 가문의 유일한
생존자가 된 키타타는 방패에 나가들이 볼 수 있도록
큰 글씨로 '자보로, 복수'란 글자를 새겨 넣습니다.
키타타에겐 북부를 구하는 것보다 나가들에게
복수하는 것이 유일한 삶의 목표가 되지요.

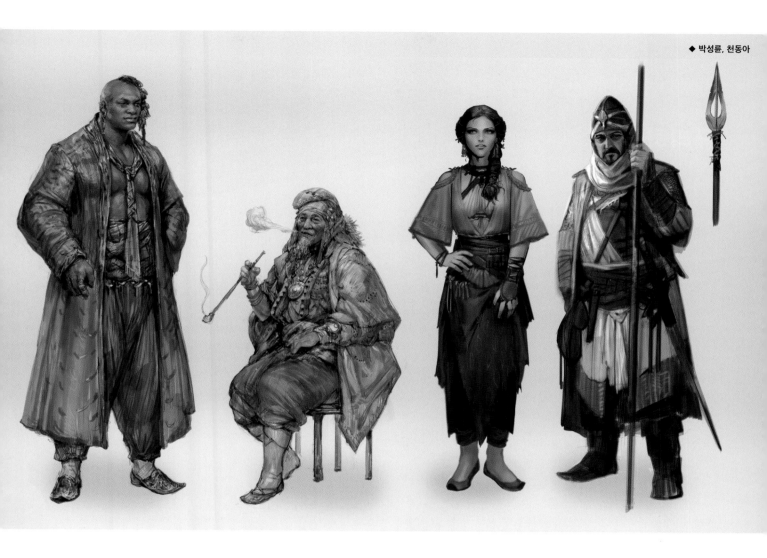

자보로 사람들

자보로 사람들은 강한 씨족 사회에 교역이 활발한 땅이기 때문에
부유한 상인들은 화려한 옷차림을 하고 있습니다. 특히 이곳의
마립간은 제왕병에 걸렸으니, 도시 사람들 사이에서도 부를
표출하는 욕구가 다른 도시에 비해 과할 것이라 생각했습니다.
그러나 부유하지 않은 서민들은 이웃 도시와의 전쟁을 준비하며
물자가 풍족하지 않을 것이라 생각했습니다.
그래서 전반적인 의상들이 낡고, 인물들의 표정도 마립간 때문에
질린 모습입니다.

규리하

아라짓 왕국의 변경백

규리하 가문이 이곳의 영주입니다. 지러쿼터 산맥 서부에 위치하며
기후대가 고루 분포해 있습니다. 규리하 영토는 예로부터 왕국이
변경백을 둘 수밖에 없을 정도로 거칠고 야만적인 땅이었습니다.
왕국의 마지막 변경백 '후사린 규리하'가 나가들을 막기 위해 나선
전장에서 전사한 후, 규리하는 관리되지 않은 거칠고 야만스러운
땅으로 돌아갔습니다.

그러나 신흥부자인 '과텔 규리하'가 자신이 규리하 변경백의 방계
후손이라 주장하며 버려진 규리하 성을 개축하고 변경백의 지위까지
승계합니다. 그리고 왕이 돌아왔을 때를 대비해 변경백으로서의
책무를 다하겠단 목적으로 과텔은 이 땅을 돌보기 시작합니다. 땅은
다시 사람 살기 좋은 곳이 되었고, 이 지역을 규리하 지방이라 부르기
시작했습니다.

과텔의 후손으로 이어진 규리하 가문 때문에 이곳의 행정, 군사,
조세 및 법 제도는 그 수준이 높습니다. 왕국의 변경백이 다스리는
땅으로서 상비군과 요새 등 군사적 방어 체제를 잘 갖추고 있습니다.
그리고 이곳 시민들 남녀노소 무예를 갈고 닦으며 이를 최고의
미덕으로 여깁니다.

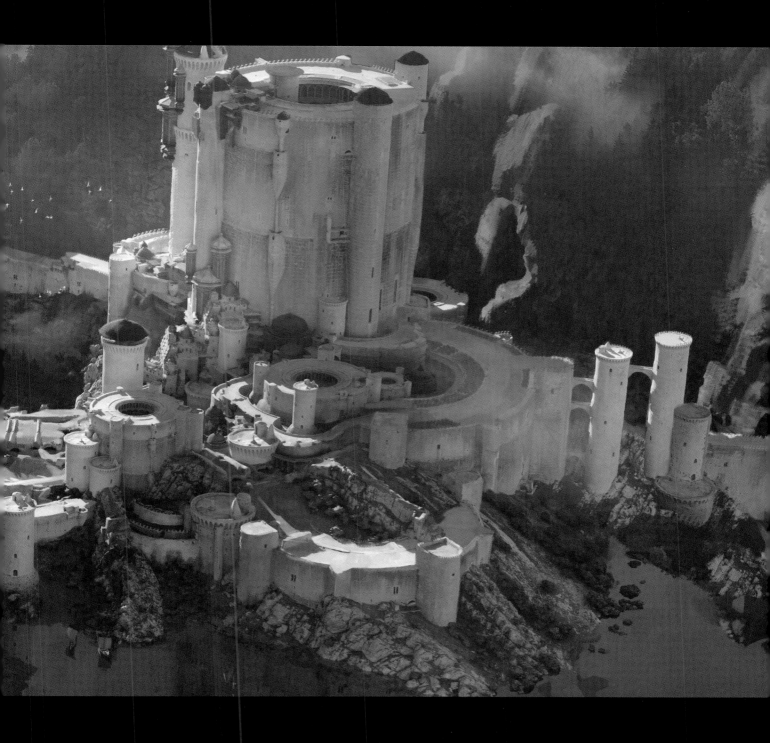

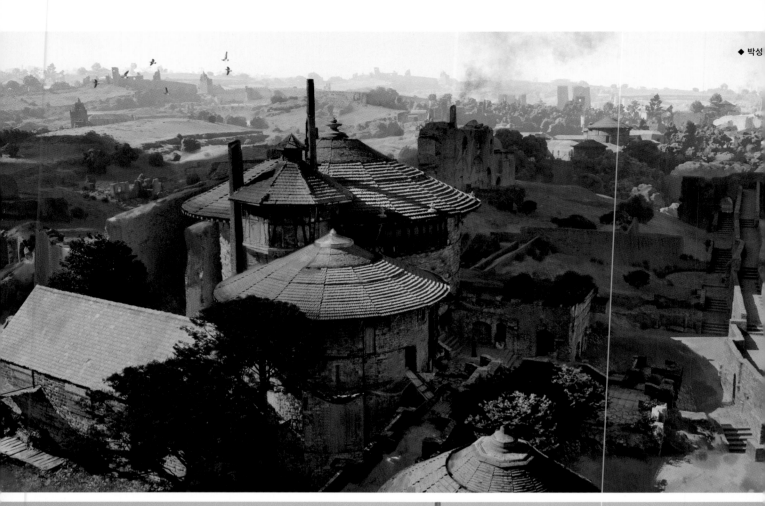

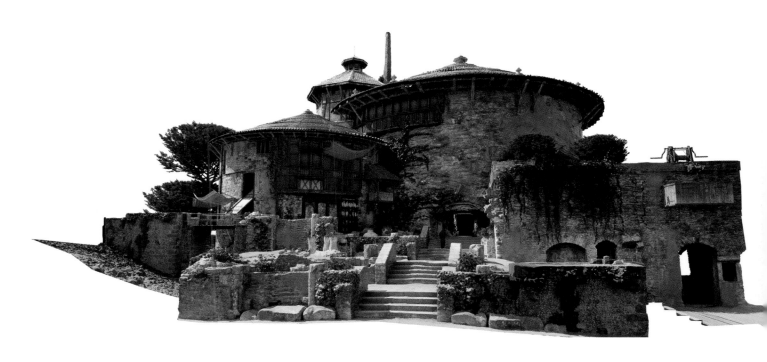

규리하의 민가

규리하 지방의 민가는 한국 전통 가옥에서 볼 수 있는 특징들인 아궁이, 솥, 메주,
장독대, 한옥 마루와 같은 요소들과 중세 유럽 가옥에서 볼 수 있는 디자인 요소들을
함께 녹였습니다. 규리하는 살기 좋은 땅으로 만든 곳을 제외하고는 아직 변경의 위험
요소가 남아있는 곳이기 때문에 사람들이 현대의 빌라처럼 한 건물에 조밀하게 모여
사는 광경을 생각했습니다.

또한 규리하는 다른 지역과 다르게 제도적으로 1만의 상비군 체제가 있는 곳입니다.
규리하 지방의 제도가 바뀌면서, 성벽으로 집과 집 사이가 연결되어 언제든지
비상시엔 빠르게 군대를 소집할 수 있다는 설정을 추가했습니다.

◆ 안홍일

개축한 규리하 성이 기능에
충실한 검소한 모습인 만큼
규리하 사람들에게도 이 정
신이 내려왔다는 설정을 의
상에 반영하고자 했습니다.
(166p 하단 이미지)

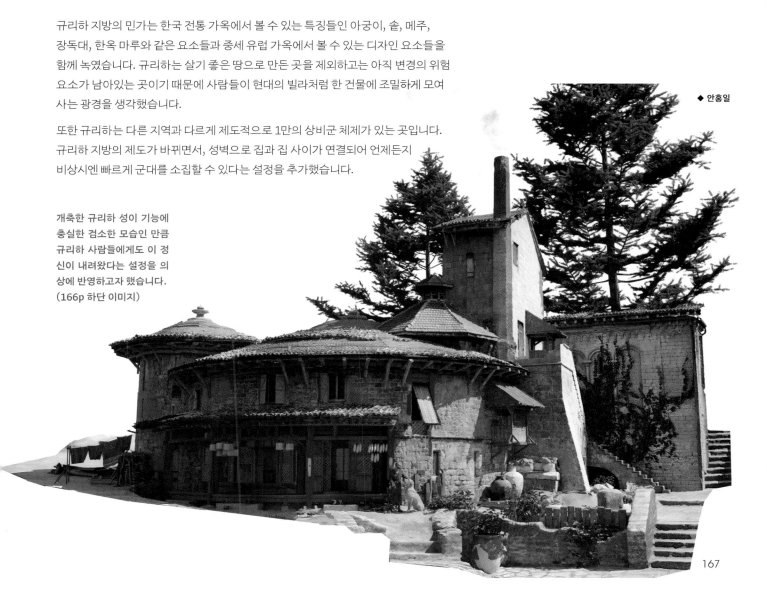

167

괄하이드 규리하

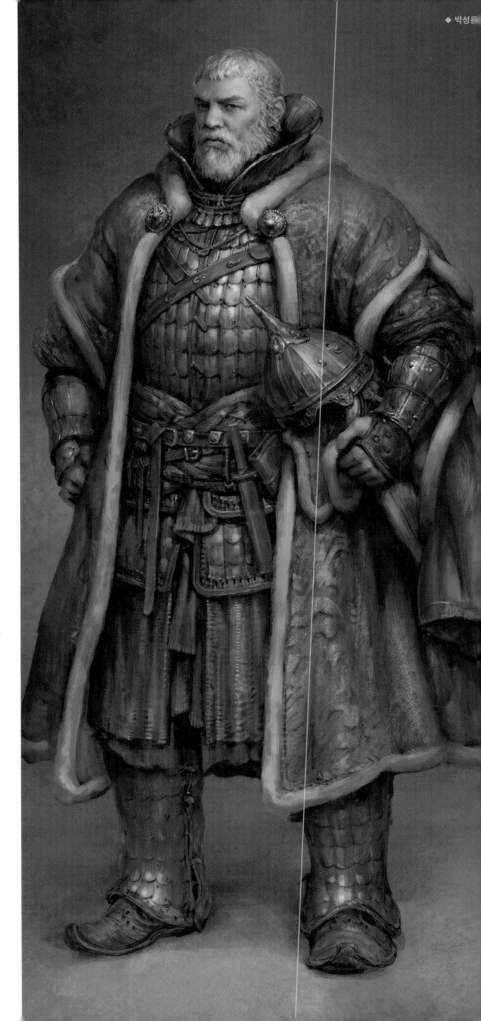

"그것은
우리 가문의 사명이나 다름없소.
물론 더 정확하게 말하자면
왕이 돌아올 때까지 그 땅을 지키는 것이
우리의 사명이오."

— 제10장 「출발하는 수탐자들」

규리하 지방 출신의 변경백으로서 이제는 사라진
지 한참이나 지난 고대 아라짓 왕에 대한 충성심을
아직까지도 지니고 있는 인물입니다. '산에게
부동심을 가르칠 수 있는 사람'이라는 평을
들을 정도로 몸과 마음이 모두 곧고 강인합니다.
보통 사람이라면 엄두를 못 낼 만한 큰 대도를
사용하는데, 케이건이 결투 상대로 지목할 정도로
뛰어난 전사입니다.

괄하이드는 왕이 되겠다며 규리하 영지에 도전하는
건방진 자들과 그 무리들을 진압해 왔습니다. 유서
깊은 규리하 가문의 사명을 몸소 증명하며 북부에
돌아올 왕은 변경백의 충성을 받을 만한 인물이어야
함을 천명해 왔습니다. 따라서 북부 지방의 여러
지도자들 대부분 괄하이드의 의견을 존중하고
경청합니다.

그는 사모 페이를 왕으로 추대하는 데 강력한 지지를
보냈으며, 사모가 왕이 된 후엔 2차 대확장 전쟁에서
북부의 대장군으로 활약합니다. 풍부한 전쟁
경험을 바탕으로, 괄하이드는 북부가 수세에 몰린
상황에서도 노련한 전술로 나가들을 상대합니다.
소설 후반부 전쟁 상황에서 모두가 굉장히
혼란스러워할 때도 그는 자신의 자리를 굳건하게
지키면서 대장군으로서도, 군의 연장자로서도 그
책임과 의무를 다합니다.

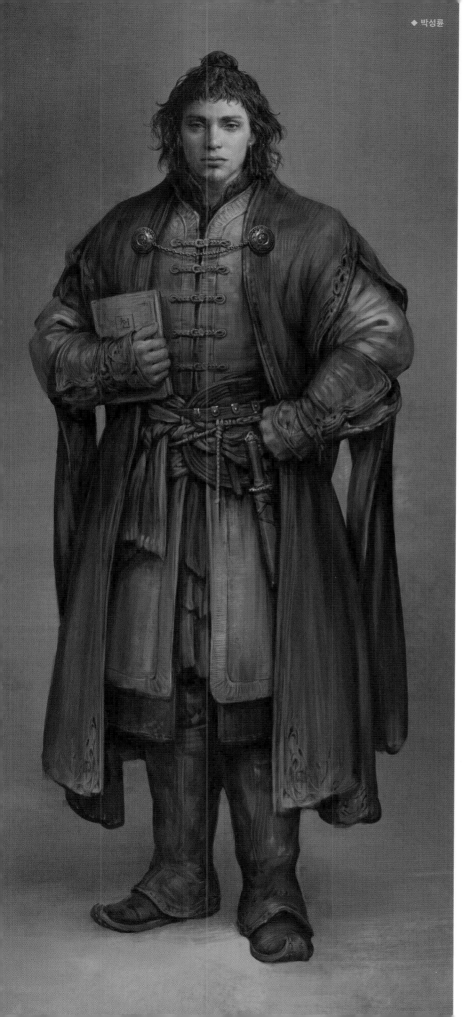

라수 규리하

"대수호자님.
그들에게 살짝 전달하십시오.
5년 전, 그들이 완전히 이겼다고 생각했을
때 라수 규리하가 어떤 일을 했는지를
상기하라고.
나, 라수 규리하는 키보렌의 심장에
작살검을 겨누었고 아무도 그것을 막지
못했습니다."

— 제18장 「천지척사(天地擲柶)」

변경백 괄하이드 규리하의 사촌 동생이자 뛰어난
책략가. 원래는 하인샤 대사원에서 수련을 하며
방대한 양의 책을 저술했습니다. 엄격한 괄하이드를
스스럼없이 대하는 유일한 인물이기도 합니다.
판단이 어려운 일이 있을 때 괄하이드는 라수에게
조언을 구하고 라수 역시 그를 존경하며 조언을
아끼지 않는, 아주 막역한 사이입니다.

사모 페이가 왕이 될 때, 나가인 그녀가 정체를 숨길
수 있도록 가면을 쓰게 한 것도 라수였습니다.
2차 대확장 전쟁이 발발하면서 라수는 북부군의
상장군으로 활약합니다. 사실상 북부군의 모든
전략은 라수 규리하의 머리에서 나왔다고 봐도
무방하며, 뛰어난 지략과 거침없는 언변으로 군이
전쟁에서 승리하는 데 막대한 공헌을 했습니다.

달필로도 유명하며 『꿈꾸는 도깨비』, 『왕국의
몰락』 등이 대표작입니다. 라수는 그 뛰어난
천재성으로 하늘치 유적에 있는 환상벽을 능숙하게
다루는 모습도 보여 주며, 전쟁이 끝나 신 아라짓
왕국이 개국한 후로는 사모의 곁에서 재상으로서
활약합니다.

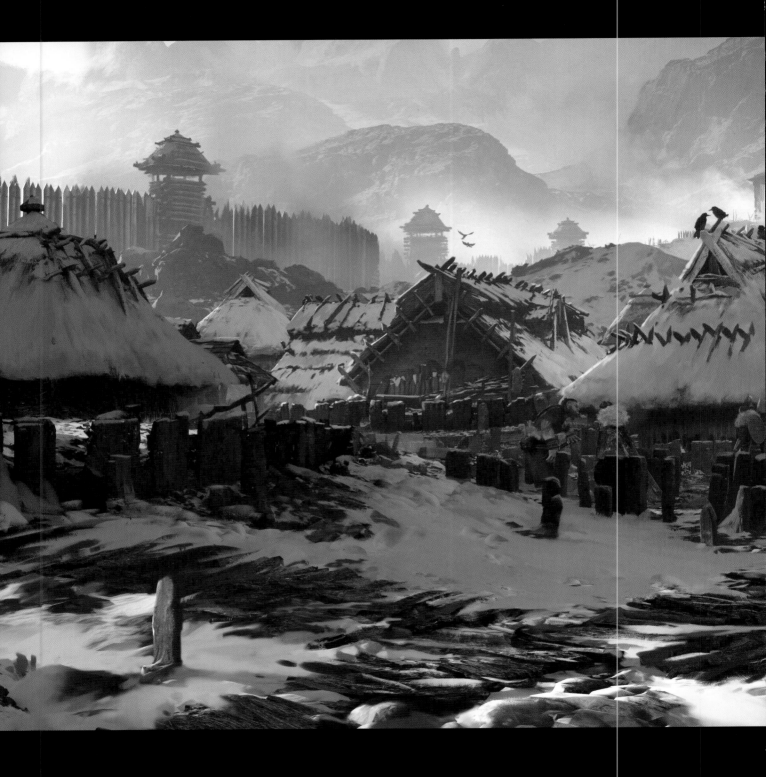

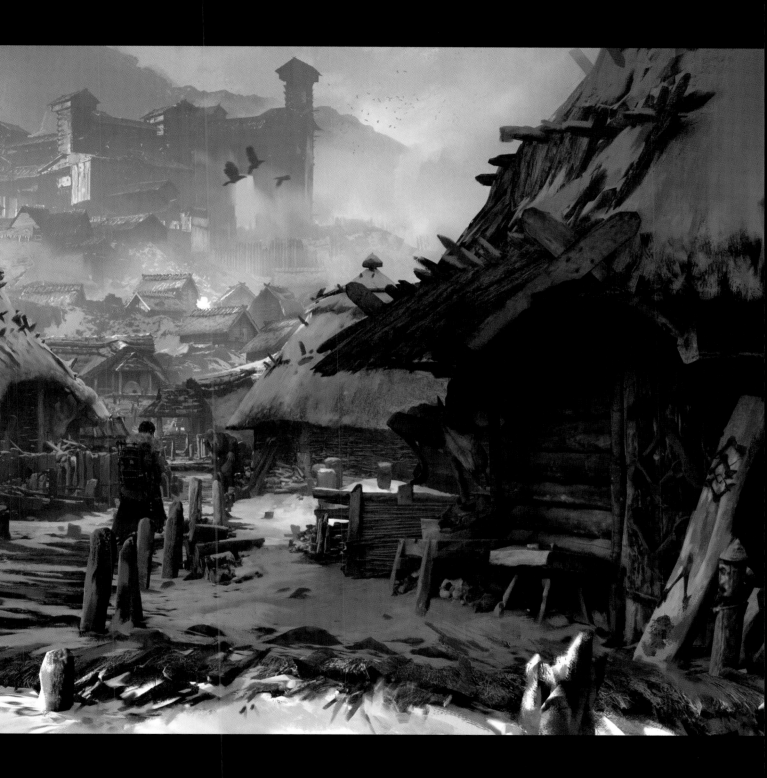

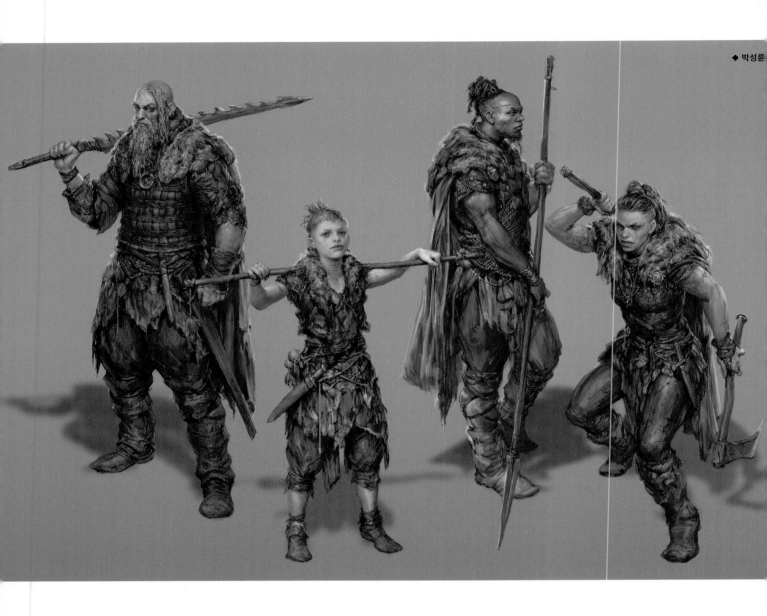

발케네 사람들은 다른 지역 사람들에게 발케네 도둑놈들이라
불리며, 그 거친 성격을 보여 주듯 남녀노소 모두 칼이나 무기를
몸에 지닙니다. 춥고 거친 땅이기 때문에 털옷을 입는 모습으로
표현했습니다.

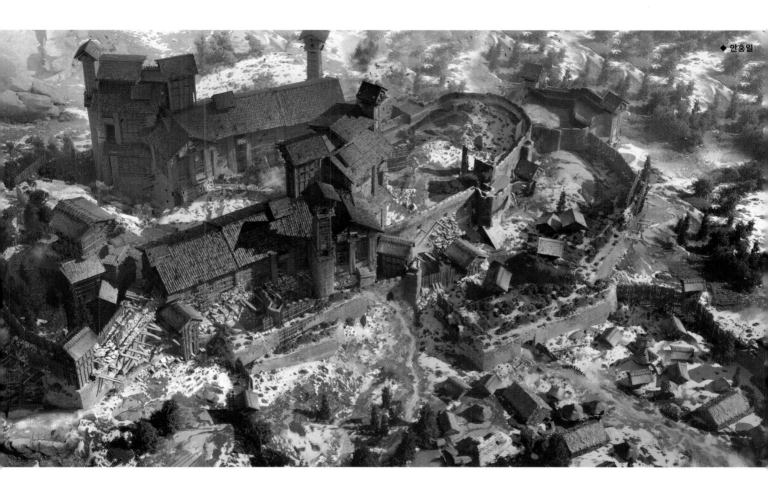

발케네

대담한 도둑들의 땅

족장들이 모여 다스리는 대도시로서, 족장들의 대장인 '발케네 대족장'이 지도자입니다. 지러쿼터 산맥 동부에 위치한 이곳은 본래 미지의 지역이었으나, 아라짓 왕국 시절 인식왕이 이 땅을 발견하고 자신의 이름 '발케네 쿠스'에서 따와 발케네란 이름을 붙였습니다.

지러쿼터 산맥의 험한 산세와 북부의 최북단과 가까워, 긴 겨울과 서늘한 여름의 기후대를 보입니다. 거친 바위들이 가득한 땅이기에 농사를 짓기에 매우 척박한 땅이며, 이곳에서 사는 이들은 생존을 위한 약탈을 미덕으로 여겼습니다.

발케네의 대표자이자, 모든 공동체를 다스리는 대족장의 자리는 가장 잔인하고 지독하며 대담한 자에게 주어집니다. 하지만 이 자리는 언제든지 도전장을 받을 수 있는 자리입니다. 대족장의 표식은 사슴뿔로 만든 뿔관인데, 발케네의 힘있는 자들은 뿔관을 훔쳐내거나 뿔관의 소유권을 주장하는 반란을 일으켜 새로운 대족장이 되기도 합니다.

발케네 사람들은 경작 대신에 주변 지역을 침략해 재산을 약탈하고, 사람을 납치하는 짓을 서슴지 않습니다. 어른 아이 할 것 없이 몸에 칼 한 자루를 차고 다니며, 일명 '도둑놈들의 땅'이라고 불립니다.

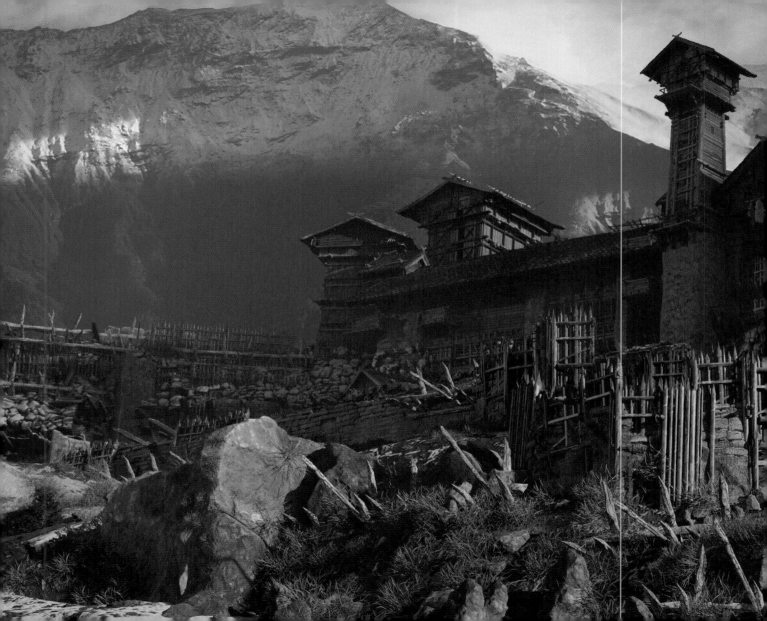

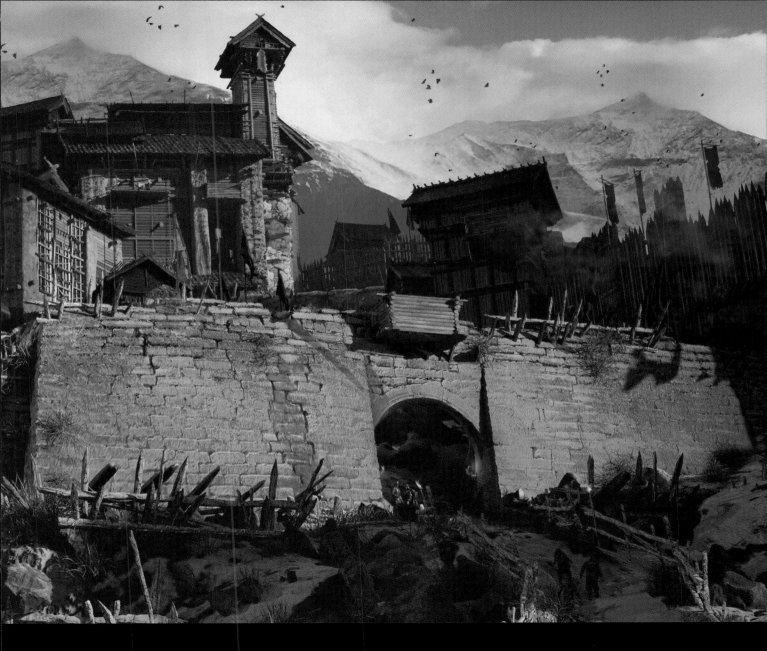

발케네 대족장의 성은 언제든 도전자를 받아들일 수 있는 구조입니다. 다른 요새와 달리
침입로가 눈에 읽혀 도둑이 길을 설계하기 용이하게 되어있는 구조이지요. 기본적인 방어
책만 외곽에 둘러 의도적으로 허술하게 설계했습니다. 또한 척박한 발케네의 생활상을 반

코네도 빌파

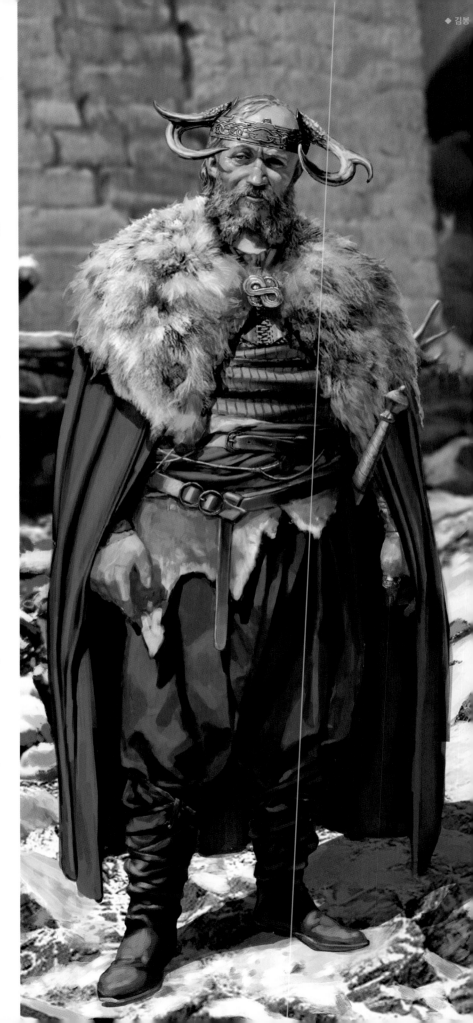

"그 검을 가져야겠다.
훗날 거사를 일으킬 때
그 검은 너희들에게 큰 도움이 될 거다."

— 제9장 「북부의 왕」

도둑놈들의 땅이라 불리는 발케네의 대족장.
대족장이란 지위는 군소부족들 중에서도 가장
강하고 비열한 이에게 주어집니다. 코네도는
대족장의 상징인 사슴 뿔관을 차지하기 위해
자신의 손으로 다른 군소부족의 족장들을 제거할
만큼 발케네의 특유의 잔혹한 '사내다움'을
증명했습니다. 욕심 많은 도둑인 코네도는 왕위를
훔치려는 야욕도 가지고 있는데, 자신의 아들
대에서 왕이 나오길 바라며 계획을 세울 만큼 영민함
또한 지니고 있습니다. 또한 대사원에 왕의 상징인
바라기가 있다는 소식을 듣자마자 그것을 훔치는
시도까지 바로 저지를 정도로 대담합니다. 그럼에도
그의 이 야심찬 계획은 케이건과 사모 일행에 의해
저지됩니다.

변절과 배신에 익숙한 그였지만 북부의 왕이 된
사모에게는 충성을 다하게 됩니다. 2차 대확장
전쟁에서 코네도는 아들들과 함께 적진의 중요
인물들을 무력화하는 임무를 맡습니다. 코네도가
사모에게 잘린 오른손은 대장장이들의 도움으로 더
유용한 모습으로 바뀌었습니다. 그리고 암살 임무를
위해 나가의 눈까지 속이는 개량된 도깨비 감투를
즈믄누리로부터 받았습니다. 이런 무시무시한
물건을 가졌음에도 코네도의 충절은 왕을 위기에서
구해낼 만큼 깊었습니다. 전쟁이 끝나고 나서도
코네도는 왕의 신하로서 여전히 충성을 다합니다만,
역시 그래도 발케네 도둑답게 도깨비 감투는
즈믄누리에 반환하지 않고 잃어버렸다고 주장하고
있습니다.

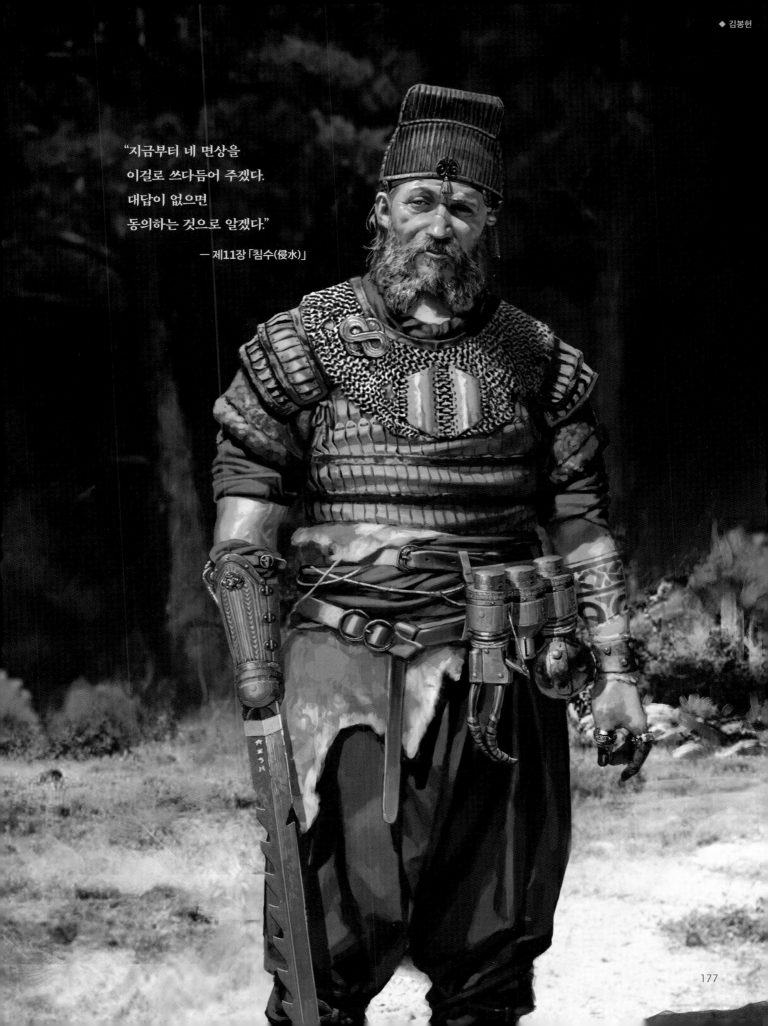

"지금부터 네 면상을
이걸로 쓰다듬어 주겠다.
대답이 없으면
동의하는 것으로 알겠다."

— 제11장 「침수(侵水)」

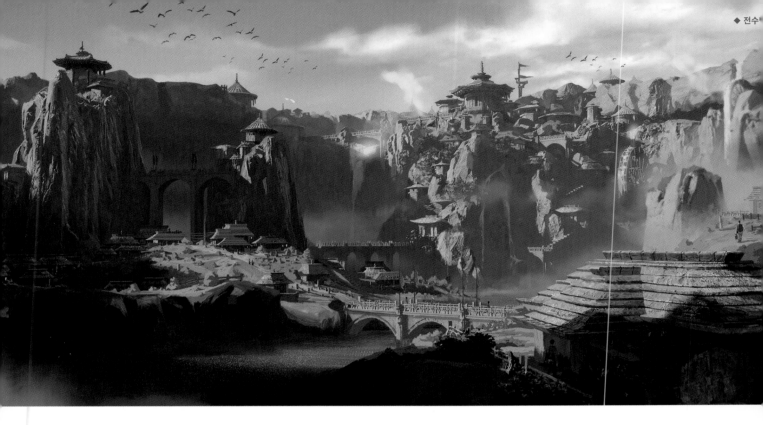

슈라도스

자연이 빚은 아름다운 도시

'슈라도스의 아름다움'이라는 소설 속 구절을 바탕으로 슈라도스만의 아름다운 모습을 표현하고자 이곳을 폭포 주변에 만들어진 도시로 설정했습니다. 그리고 물레방아를 활용해 에너지를 얻는다는 콘셉트를 붙여 도시의 모습을 구체화해 나갔습니다.

이곳은 산과 폭포의 비경이 아름답기로 유명한 도시입니다. 시구리아트라는 높은 산맥을 끼고 있다 보니 농작보다는 방문객들을 대상으로 한 장사를 통해 주된 수입을 얻습니다. 덕분에 슈라도스 사람들은 여행객들을 상대로 다져진 호탕한 성격을 자랑합니다. 즈믄누리 다음으로 대장술과 공예가 발달했으며, 경험이 풍부한 노인들을 존중하는 문화가 두드러집니다.

아라짓 왕국 시절부터 사람들이 모여 살던 도시지만, 왕국이 멸망한 뒤로는 도시에 남은 상공인들이 도시를 이끌어 왔을 겁니다. 갈등을 중재하는 당 의회에서 각 당의 '당주'들이 중요 의제를 나누고 결정하는 방식이지요. 시구리아트 산 중턱으로 올라가는 곳에 위치해 있기 때문에, 유료도로에 진입하기 전에 여행자들이 마지막으로 정비를 하고 휴식을 취하는 곳이기도 합니다.

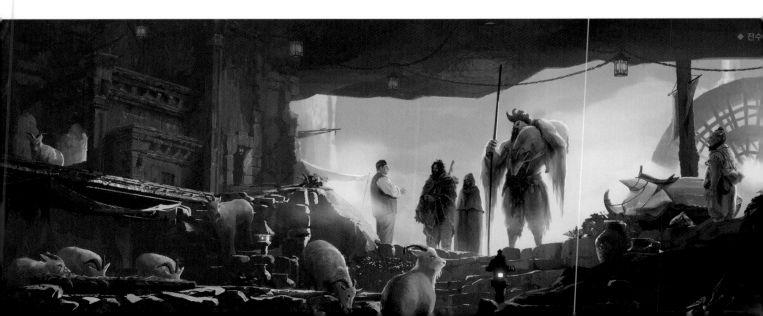

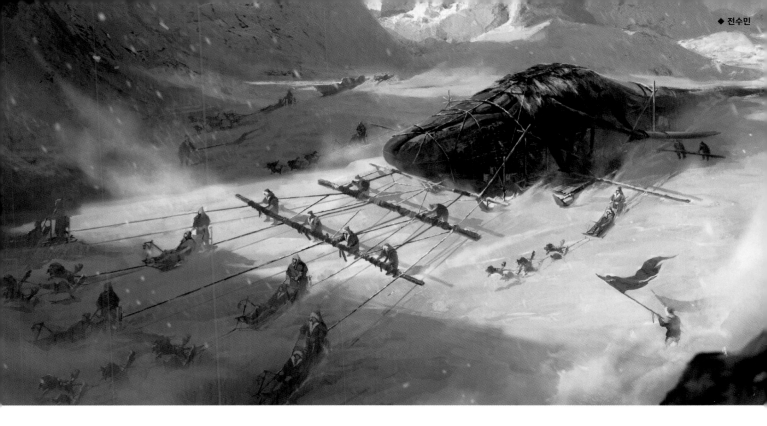

라호친

거대한 빙하와 눈보라의 땅

대륙의 끝에 가까운 극지방으로 대부분의 땅이 1년 내내 얼어붙은 빙원입니다. 여름에야 토양이 녹을 만큼 따뜻해지기에 이곳에 사는 사람들은 수렵과 채집으로 먹고 삽니다. 거대한 고래뼈나 가죽을 활용하여 추위를 견디는 곳이지요. 여름에 바다가 녹으면 일종의 썰매개인 라호친가히를 이용해서 유빙이 있는 바다까지 나가 사냥을 합니다. 멀리 사냥을 나갈 경우, 임시 거처인 움막을 짓습니다.

그렇다 보니 뼈를 활용한 조각 공예가 발달하고 미신을 중요하게 믿는 편입니다. 최후의 대장간을 가려면 지나쳐야 하는 곳이기에, 레콘들을 라호친 마을에선 꽤 자주 볼 수 있습니다. 마을의 상황을 대부분의 구성원들이 알기 때문에 뚜렷한 지도자는 없지만, 사냥철마다 사냥을 지휘하는 우두머리가 있습니다.

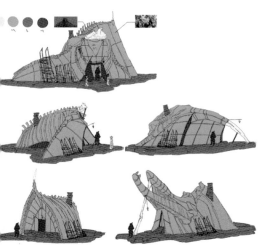

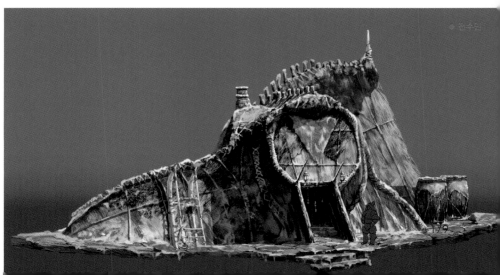

라호친 사람들

라호친은 3권에서 수탐자들이 잠시 머무는 최북단의 도시입니다.
소설에 표현된 묘사를 바탕으로 극지방 사람들이 어떤 모습과 생활을
하면서 살아갈지 현실적인 모습으로 만들어갔습니다.

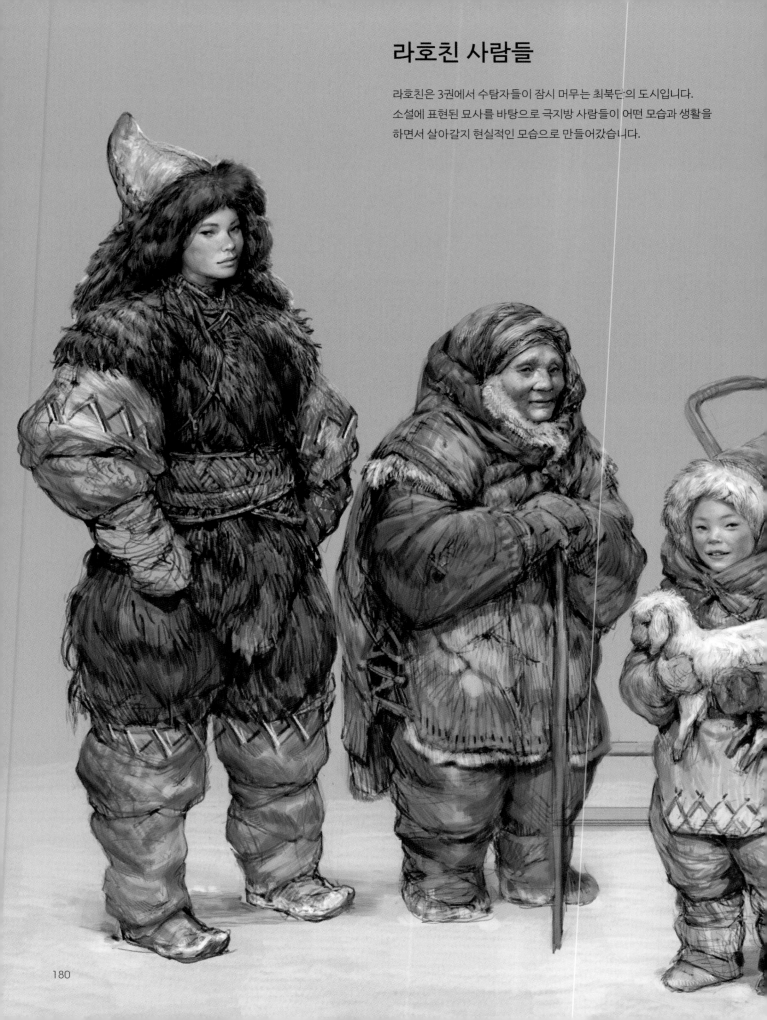

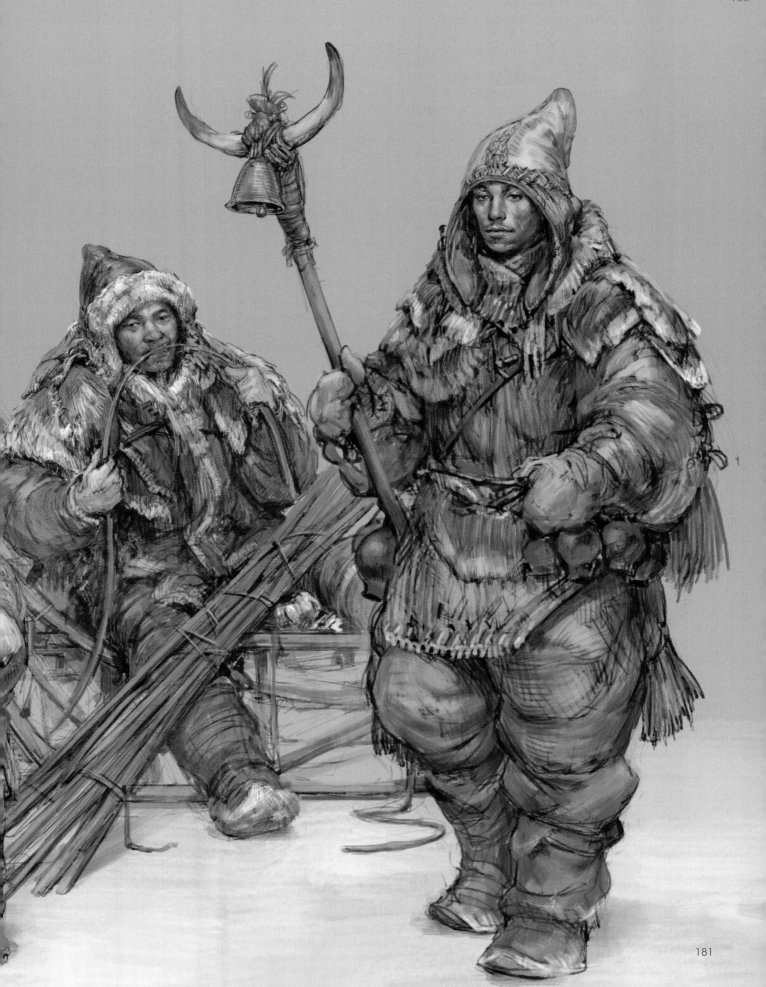

판사이

물에 잠겨버린 옛 왕국의 수도

오래된 대도시로서 유서 깊은 가문이 주로 선출되는 '마립간'을 지도자로 모십니다. 상고토의 여섯 연맹 맹주들을 상징하는 육형제 탑이 위치해 있는 도시이기도 합니다. 상고토의 여섯 맹주들은 각 탑의 열쇠를 나누어 가졌는데, 판사이의 마립간은 이 열쇠의 주인들을 모두 소환할 수 있습니다.

현재는 베미온 굴도하가 마립간이며, 그는 대호왕을 왕위에 올렸던 공신 중 하나입니다. 하지만 베미온 굴도하는 2차 대확장 전쟁에서 판사이와 육형제 탑이 나가들의 힘으로 물에 잠겨버리자 미쳐버립니다. 레콘보다 끔찍한 공수증을 앓으며, 유아 퇴행 증상을 보일 정도로 망가집니다.

상고토가 아라짓 왕국의 첫 번째 수도였던 만큼, 이 탑에는 왕국 아라짓의 흔적이 가장 짙게 남아있는 곳입니다. 어린 시절의 베미온이 왕들의 망령을 볼 수 있을 거라고 생각해 탑의 열쇠를 몰래 훔쳐 모험을 했을 정도로 말이지요. 탑의 많은 방 중, 왕의 방이란 곳엔 역대 아라짓 왕들의 기록이 남아있습니다. 아라짓어로 적혀 있어 현시대의 사람들이 읽을 수 없지만, 왕국의 마지막 왕이었던 권능왕이 자신이 읽을 수 없는 글이 있는 것에 화가 치밀어 현대어 해석본을 만들어 두었다고 알려져 있습니다.

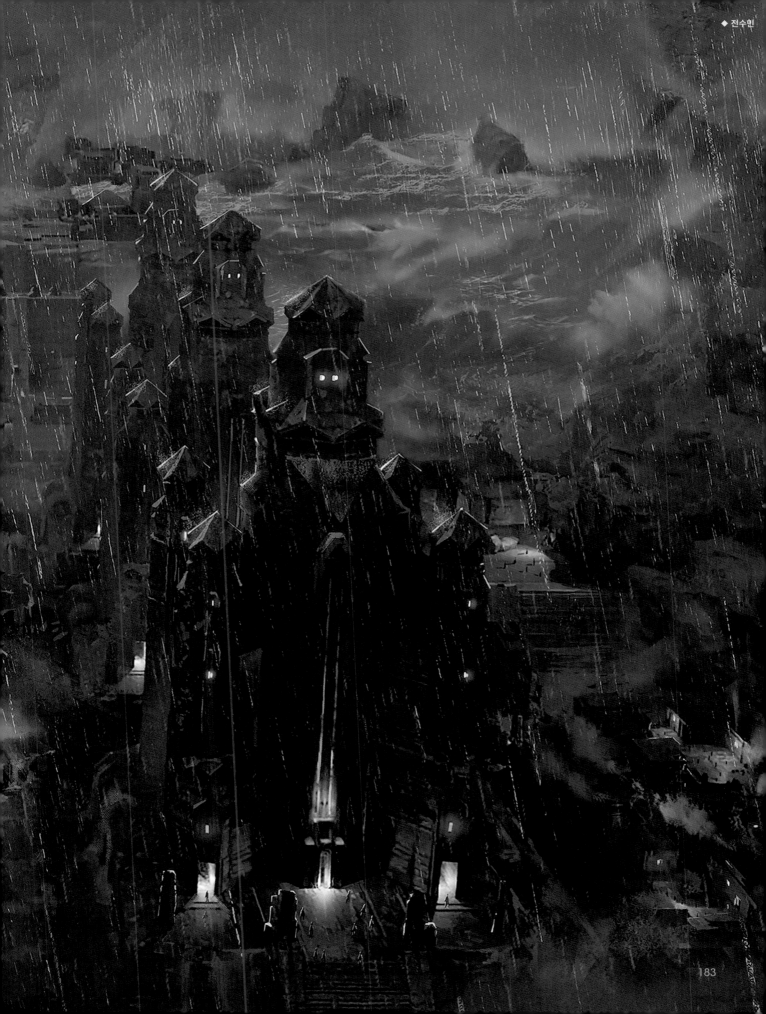

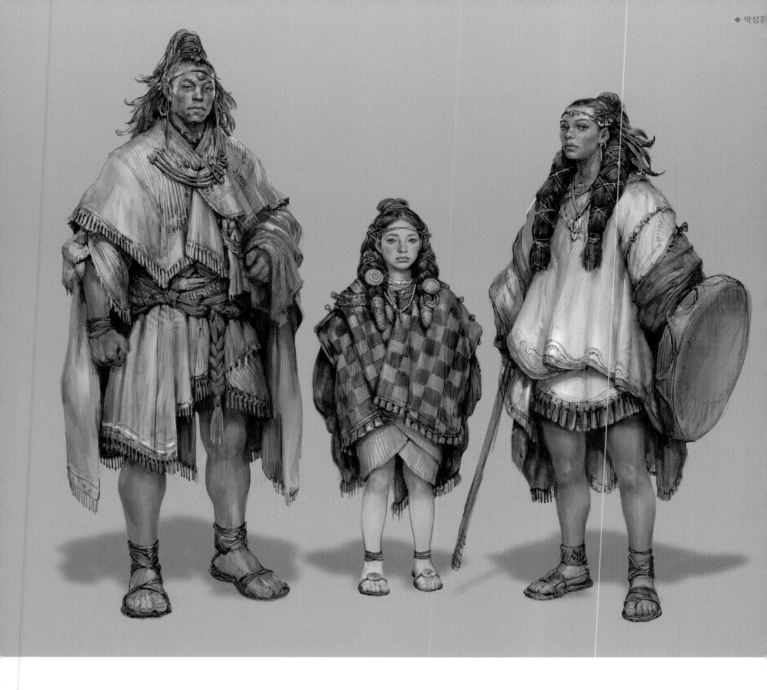

세미쿼와 무핀토

세미쿼와 무핀토는 원작 소설에서 생활상이 그려지지 않는
부족이기에 많은 상상을 필요로 했습니다. 세미쿼와 무핀토는
모두 부족을 이끄는 추장의 이름으로, 이들 부족은 다른 지역처럼
도시에서 살지 않습니다. 단일 씨족으로 구성되어 있고, 부락을
구성해서 목축과 농업을 하며 살아갑니다. 두 부족은 서로 가까이
살고 있으며, 각자의 터전이 암묵적으로 나뉩니다. 세미쿼 부족이
사는 지역은 에시올 산맥의 고원지대로, 그곳에 생겨난 호수 근방에
모여 삽니다. 반면에 무핀토의 부족이 사는 부락은 완만한 초원을
오가며 부락생활을 하는 부족이라고 생각했습니다. 두 부족의 생활

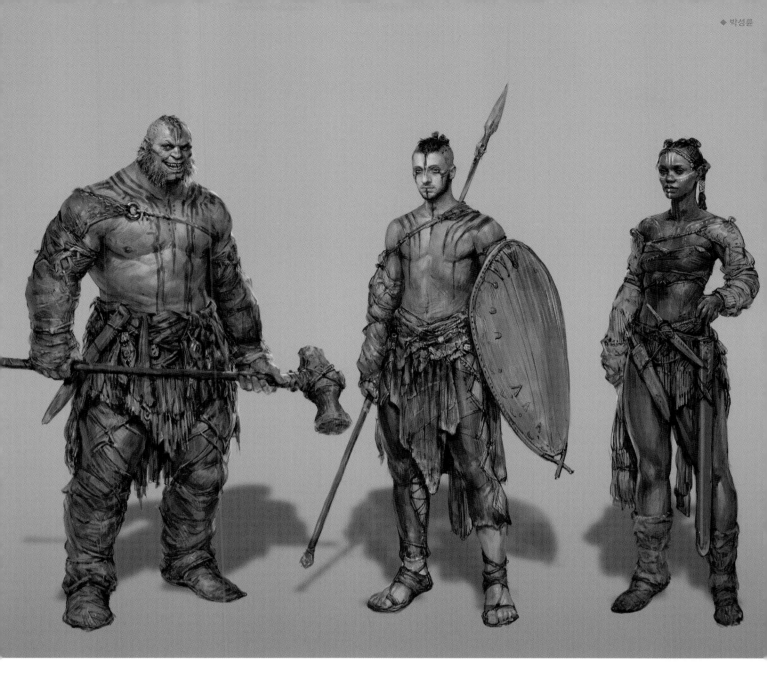

터전에서 더 올라가면 험준한 에시올 산맥이 빚어낸 기묘한 암봉들과
고원이 있을 것입니다.

세미쿼는 직접 키우는 동물로부터 우유를 얻고 그 가죽을 수선해서
옷을 지어 입습니다. 그러나 에시올 산맥의 날씨가 추워지는
시기에는 세미쿼 부족 전체가 따뜻한 곳으로 이동합니다. 이동
시기에 무핀토 부족과 생활 영역이 가까워져 무핀토 부족을
조우했을 때, 그들은 무핀토 부족을 야만인이라 여겼을 것입니다.
무핀토 부족은 다른 부족으로부터 거주지를 지키기 위한 전사들을
많이 길러냈는데, 이들에겐 옷을 입기보단 몸에 문신을 새기거나

워페인팅으로 개성을 드러내는 게 익숙했기 때문입니다. 그렇게 서로
다른 삶의 방식이 유서 깊은 원수지간으로 번졌으리라 생각했습니다.

두 부족의 삶의 방식은 다르지만, 가까이에 있어 공유하는 문화도
비슷한 점이 많습니다. 모두 춤과 노래를 즐기며, 혈연과 가족에
대한 책임감을 중요하게 생각합니다. 그리고 성인으로 인정받기
위해서는 부모나 조상으로부터 내려오는 가르침에 따라 '어떤 삶을
살 것인가'에 대한 별칭을 받아야 한다는 것도 닮았습니다.

미녀 나늬의 전설

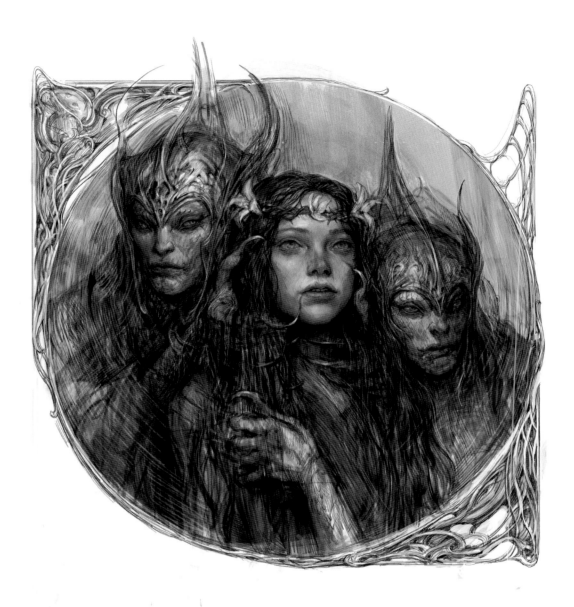

모든 종족의 눈에 똑같이 아름답게 보였다는 전설 속의 신비한 미녀. 이 대륙의 종족들은 서로 다른 생김새와 삶의 방식 때문에 생각의 차이가 있지만, 나늬는 그런 것들을 허물고 '아름답다'라는 평가를 내릴 수 있는 존재입니다. 때문에 지역을 가리지 않고 대륙 전체에 '보늬인지 나늬인지 알려면 두 사람이면 충분하다'라는 관용어가 있을 정도입니다.

'나늬는 여자다. 모두에게 아름답다.' 이 두 가지 사실만이 알려져 있을 뿐, 그 미인이 어떤 종족의 사람인지는 분명하지 않습니다. 그래서 어떤 나가는 모든 종족의 미적 감각은 다 다르기 때문에 나늬가 네 명의 동명이인이었고, 각 종족에 나늬란 사람이 있었다는 것이 아니냐는 주장을 펼치기도 했습니다.

소설의 후반부, 나늬는 인간 종족이 어디에도 없는 신으로부터 받은 선물인 게 드러납니다. 모든 종족에게서 태어나는 (나늬와 닮은) 보늬와 달리, 나늬는 오직 한 시대에 한 명, 인간에게서만 태어납니다. 이 나늬는 전통적으로 눈에 띄며, 사람들을 이끄는 존재입니다. 그리고 나늬의 아름다움은 '미모'가 아니라 다른 인상적인 특징일 수도 있습니다.

◆ 박성륭

데오늬 달비

"저는 데오늬 달비입니다. 누구십니까?"
케이건은 입술을 깨물었다.
꽉 움켜쥔 그의 두 주먹이 떨리고 있었다.
원추리 화관을 쓴 채 그를 바라보고 있는
그녀는 여름이었다.

— 제17장 「독수(毒水)」

북부군의 부위로서 천방지축에 항상 이리저리 뛰고
있지만 사실 그녀의 정체는 이 시대의 나늬입니다.
데오늬는 자신만의 달리기로 모든 종족들을
매료시킵니다. 아무리 힘들고 절망적인 상황이어도
데오늬는 앞으로 달려 나가며, 그 모습을 본 이들은
미래에 대한 희망을 갖게 됩니다.

데오늬 달비는 말하는 것도 범상치 않습니다.
그녀는 대화의 결론을 비약하는 버릇이 있는데,
그건 데오늬의 사고 속도가 달리기 속도만큼 빠른
탓입니다. 그래서 그 과정을 좇지 못하는 이들은
데오늬가 엉뚱한 말을 한다고 생각하게 됩니다.
그러나 데오늬의 말과 행동에는 세상을 앞질러
바라보는 통찰력이 녹아 있으며, 데오늬에게
익숙해진 나가들은 어느새 그녀가 적이라는 경계를
내려놓게 됩니다.

특히 대수호자 키베인은 데오늬에게 익숙해진
가장 대표적인 인물로서 재미있게도 그녀의 사고를
논리적으로 쫓아가는 모습을 매번 보여 줍니다.
비록 상황이 역전되어 나가들에게 전쟁 포로로
잡혀버렸을 때도 데오늬는 나가들과도 잘 어울릴
정도입니다. 게다가 나가 살육신으로 각성한
케이건으로부터 많은 나가들을 구하게 되는 역할도
해냅니다. 특유의 달리기를 이용해서 말입니다.
전쟁이 끝난 후 그녀는 자신의 특기를 발휘해 중립을
선언한 시모그라쥬의 대사로서 일하게 됩니다.

여름

자보로를 공포에 떨게 했던 대호 별비를 사냥하고 그 간을
씹어먹었다고 알려진 키탈저 사냥꾼이자 케이건의 아내입니다.
키탈저 사냥꾼의 풍습은 아들에게만 전해지기에 여자인 여름은
사냥꾼으로서 인정을 받지 못했으나, 스스로를 증명해내면서
결국 어엿한 키탈저 사냥꾼으로서 받아들여집니다.
별비를 정복했을 때 그녀의 나이는 겨우 열두 살이었습니다.

여름은 바라기 도둑이란 죄책감을 가지고 있던 케이건을 키탈저
사냥꾼으로 받아들이고 다시 삶을 살아갈 수 있도록 해준
여인입니다. 케이건이 마음속 깊이 품고 있는 소망이 북부가 나가들과
화합하는 것이란 걸 알고 있었던 여름은 그 대신 나가와의 약속에
응했습니다. 그러나 이는 나가들의 함정이었고, 여름은 케이건이
보는 앞에서 나가들에게 산채로 몸을 뜯어먹히게 됩니다.
하지만 여름이 자신의 몸이 뜯겨 나가는 와중에도 케이건에게
끊임없이 도망치라 외쳤습니다.

케이건은 여름의 죽음으로 나가들에게 끝없는 증오를 품게 됩니다.
케이건은 도망치는 대신, 그 나가들을 모조리 살해하고 그 배를 갈라
조각난 아내의 유해를 끼워 맞춥니다. 아내의 장례를 이 끔찍한
방법으로 치르면서 케이건은 나가들이 약속의 보증으로 제시했던
'모든 나가의 목숨을 좌우할 권리'를 자신이 영원히 가지게 되었다고
믿습니다. 그 후 케이건은 아내가 가장 좋아했던 원추리꽃이란
단어를 잊어버릴 정도로 수백 년의 세월에 깎이며 나가를 사냥하고
잡아먹는 괴물이 되고 맙니다.

"사실 맛은 별로 기억나지 않아요.
뭔가 기막힌 복수의 맛 같은 것이 날 줄 알았는데, 집에서
늘상 먹던 것이랑 다름없었어요. 시시했지요."

— 제9장 「북부의 왕」

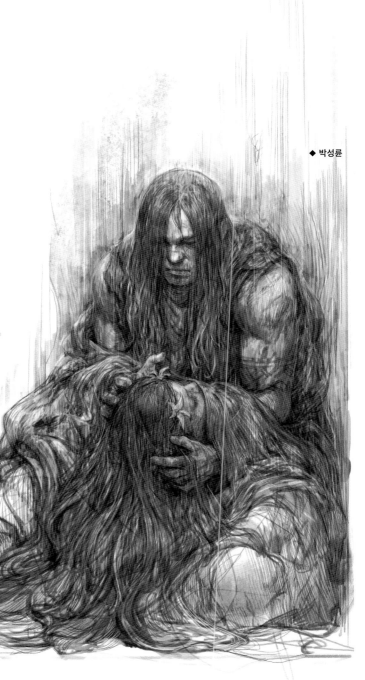

◆ 박성륜

키탈저 사냥꾼

키탈저 지방에서 호랑이 사냥을 하던 집단. 불사의 나가들과 맞서던 아라짓 전사들만큼 영용함으로 대륙의 수많은 전설들을 남겼습니다. 그들은 지상의 모든 것들, 심지어 왕까지 사냥할 수 있다고 주장했습니다. 키탈저 사냥꾼들은 아라짓 전사들이 사라지고, 왕국이 멸망하고 난 후에도 90년 동안이나 집요하고 끈질기게 나가를 사냥합니다. 그래서 키탈저 사냥꾼들의 용맹한 행보는 많은 이들의 입을 통해 전설처럼 전해 내려오고 있습니다.

키탈저 사냥꾼들이 집요함의 대명사가 되었던 것은 그들의 독특한 풍습 때문입니다. 키탈저 사냥꾼이 호랑이에게 잡아먹히면, 그 죽은 사냥꾼의 아들은 사냥꾼 모두의 아들이 됩니다. 그리고 그 사냥꾼들은 모든 기술을 아들에게 전수합니다. 준비가 되면 사냥꾼들은 아들과 함께 사냥을 나서는데, 호랑이를 잡게 되면 그 자리에서 호랑이의 배를 갈라 간을 빼서 그 아들에게 먹입니다. 이런 방식으로 키탈저 사냥꾼은 3대에 걸쳐 자보로를 공포에 떨게 했던 대호 별비를 사냥했습니다.

이들은 모순의 힘을 믿어 스스로 용의 자손이라 여겼으며, 용과 자신들의 행동에 연결을 짓는 것을 좋아했습니다. 소중한 이에겐 '용의 수호'라는 죽는 한이 있어도 지켜야 하는 특별한 수호의 맹세를 하고, 증오하는 이에겐 모순의 형태로 저주를 내리기도 했습니다.

가장 유명한 저주는 모욕당한 키탈저 사냥꾼이 아라짓의 왕에게 외친 저주입니다. "이제 왕은 없다. 그리고 왕이 이 모욕에 사과하지 않는 한, 앞으로도 왕이 없으리라!" 그 이후 북부에는 더 이상 왕이 없었고, 키탈저 사냥꾼들 또한 사라졌기에 이 저주를 풀 방법은 요원해 보였습니다. 케이건 드라카가 스스로 그 모순을 풀기 전까지는 말입니다.

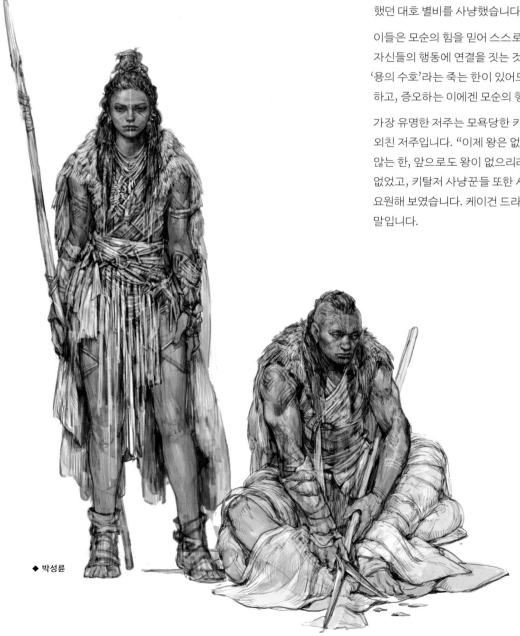

◆ 박성륜

189

NAGA (SOMERO)~1
I· M^cCAIG·

CHAPTER 5

심장을 적출하는 나가

심장을 적출하는 나가

심장을 적출해 불사를 얻은 그들은 '키보렌'이란 밀림에 삽니다.

이곳은 수백 년간 다른 종족이 들어올 수 없는 곳이었습니다. 이 세상의 남쪽 절반을 뒤덮은 키보렌은 나가가 대확장 전쟁에서 승리했다는 증거이자 최고의 전리품이었기 때문입니다. 따라서 북부인들에게 이 밀림은 전설처럼 내려오는 금역이 되었습니다.

키보렌은 나무들이 틈 없이 빽빽하게 차 있지만, 도시에는 볕이 잘 듭니다. 심장이 없이 차가운 피가 흐르는 나가들이기에 한낮의 뜨거운 태양 아래 기분 좋은 감각을 느끼는 걸 즐깁니다. 도시 안에서 나가들은 교육, 예술, 건축 등을 막론하고 수준 높은 문화를 일구었습니다.

도시의 대가문들은 도시 근방의 밀림을 구역별로 관리하며, 밀림을 잘 관리할수록 가문의 위세가 높아집니다. 또한 가문의 저택 안에 잘 정돈된 정원과 별채를 가꾸기도 하는데, 이는 가문을 방문한 남성 방문객들이 휴식을 취하고 머물 수 있게 하기 위함입니다. 방문객들은 가문에 생기게 될 자손을 가늠할 수 있는 척도이기에 가문의 영향력을 판단하는 데 있어 매우 중요하기 때문입니다.

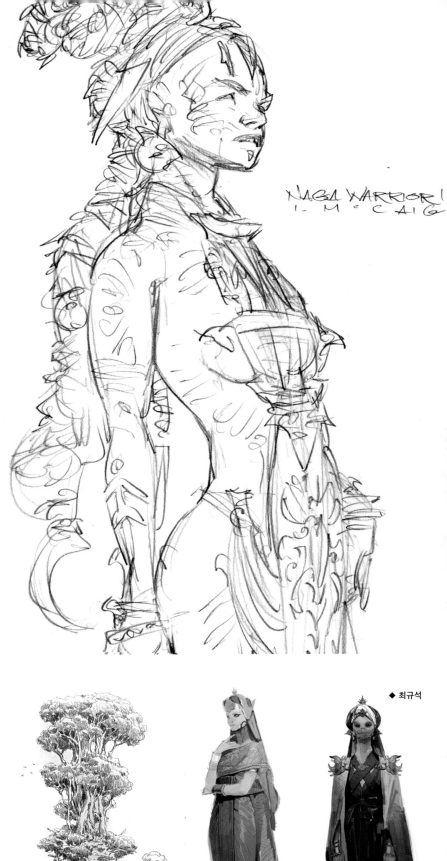

NAGA WARRIOR
I. M'CAIG

◆ 최규석

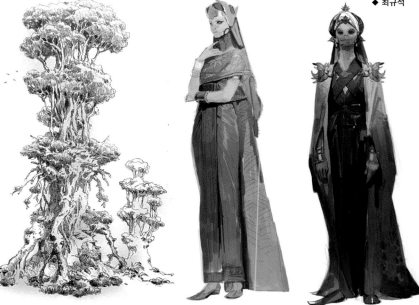

◆ 최규석

키보렌은 사람보다 훨씬 큰 나무들이 얽혀서 빼곡하게 밀림을 이룰 것으로 추측됩니다. 본 페이지 하단 우측의 그림은 초창기 나가 종족을 어떻게 표현할지 디자인한 스케치입니다. 많은 연구를 거쳐서 현재의 나가 모습이 만들어졌습니다.

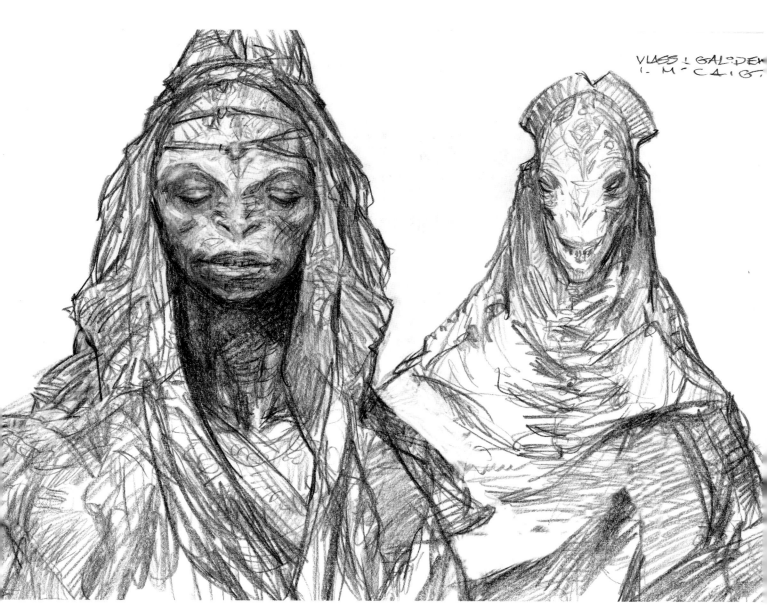

VLASS ! GALODEK
I. M°CAIG.

새로운 종족 나가

초창기에 그려진 나가의 모습은 보다 에일리언에
가까웠습니다. 그러나 논의를 거치면서 감정 표현을
다양하게 드러내기 위해 그 모습이 인간에 가깝게
구체화되었고, 인간과 뱀 또는 에일리언 사이에서
균형을 맞추며 나가들이 각자 지닐 법한 특징들을
만들어 나갔습니다. 비늘의 요철이나 허물로 만드는
머리 모양 같은 아이디어들이 더해져 점점 구체적인
형태를 찾을 수 있었습니다.

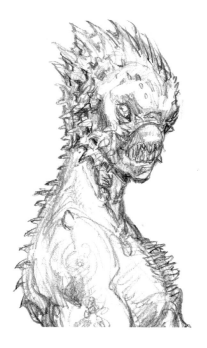

케이건이 잘린 나가의 머리
세 구를 들고 끔찍한 대화를
나누는 장면은 소설 속에서
아주 인상깊은 장면입니다.
본 페이지 하단의 그림들은
나가마다 고유한 비늘과 요
철 등으로 자신만의 개성을
가질 수 있도록 연구한 작업
입니다.

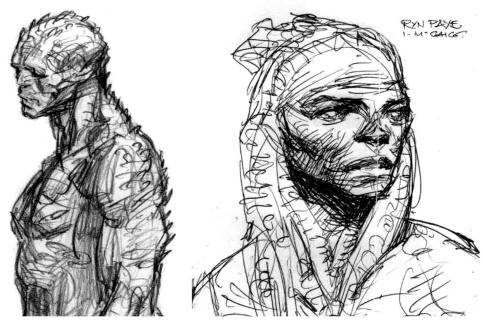

194

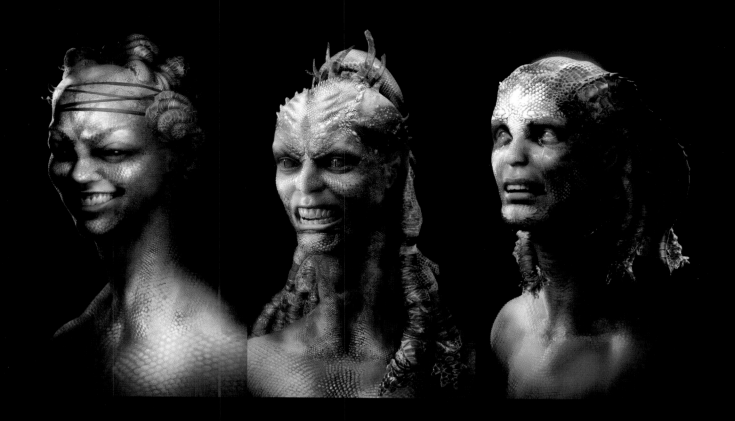

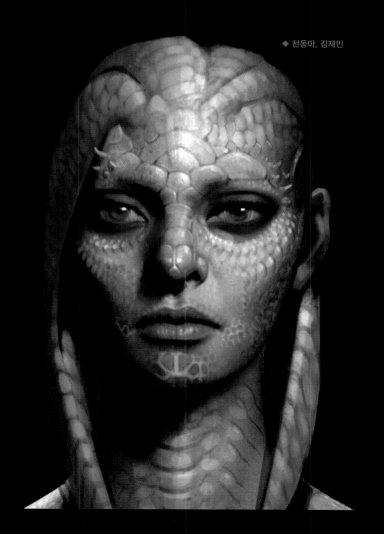

◆ 천동아, 김재민

나가의 얼굴 표현

이 그림들은 나가의 얼굴 표현을 구체화하기
위한 작업들입니다. 인간과 뱀의 느낌을 살리되,
본능적인 혐오감이 들지 않는 나가의 얼굴을
찾아갔습니다. 입과 성대 주변의 비늘은 다른
부분과 달리 늘어날 수 있는 유연한 비늘과 막으로
이루어져 있어, 몸보다 큰 먹이를 삼키는 설정을
현실감 있게 표현하고자 했습니다. 눈 주변부의
불그스름한 부분은 파충류에게서 보이는 순막을
변형해 적용한 것입니다.

나가들의 다양한 머리 모양은 피부에서 벗겨낸
허물로 멋스럽게 묶어낸 것입니다. 피부 허물은
인간의 머리카락처럼 깔끔하게 처리되지 않을
것이라, 끈이나 매듭으로 묶어가며 스타일을
만든다는 아이디어를 반영했습니다. 현실의
드레드락 스타일과 이구아나 도마뱀의 뿔들을
참고해가며 머리 모양을 개발했습니다. 나가의
눈물의 경우 '은루'라는 표현을 반영하기 위해
눈을 불투명한 막으로 덮었으며, 청력이 약하다는
특징을 시각적으로 드러내기 위해 귀를 크기가 작고
두개골에 딱 붙은 모습으로 표현했습니다.

허물벗기

RYN RAYE X.
I. M^CCAIG

나가의 피부는 뱀과 같은 파충류처럼 비늘로 덮여져 있기
때문에 나가들은 살면서 가끔씩 허물을 벗습니다. 이 시기에
나가들은 신체적, 정신적으로 몹시 취약해지고 마치 알몸을
보이는 것과 마찬가지로 느끼기 때문에 특히 남성 나가들은
남들에게 허물을 벗는 장면을 보여 주는 것을 극도로 꺼립니다.
작중에서 륜 페이 역시 이 허물벗기 기간 동안 일행들에게조차
그 모습을 보이지 않으려 따로 격리되어 있을 정도였습니다.
륜이 보통의 나가였다면 허물벗기를 할 때는 도시의 가문을
방문해 안락한 환경에서 허물을 벗었을 것입니다.

나가에게 허물을 벗는 일은 많은 에너지를 필요로 하는
일입니다. 그래서 나가들은 허물벗기가 끝난 후에는 사슴
크기의 큰 동물 한 마리 정도를 산 채로 먹습니다. 나가들은
허물을 벗기 때문에 피부가 매끈하여 외형으론 나이를
가늠하기 힘들지만, 고령의 나가인 경우엔 피부의 허물이
매끈하게 벗겨지지 않게 됩니다. 나가들은 이를 나이허물이라
부릅니다. 나이허물은 나가들 사이에선 연륜의 증거이며,
존경받는 나가라는 의미를 가집니다.

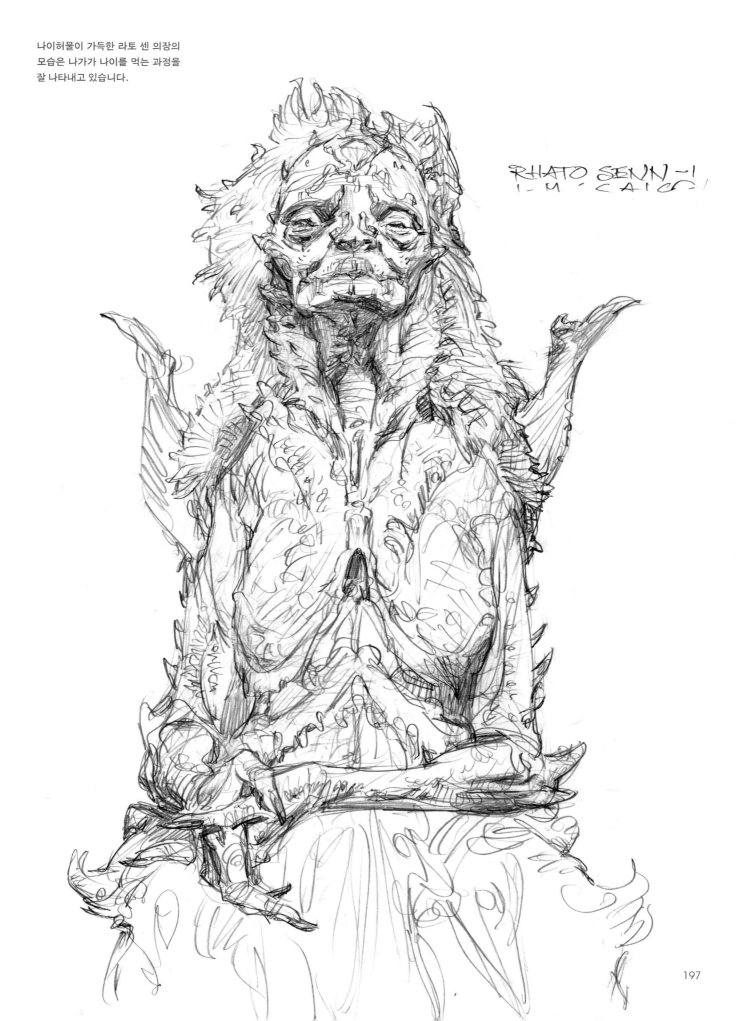

나이허물이 가득한 라토 센 의장의
모습은 나가가 나이를 먹는 과정을
잘 나타내고 있습니다.

RHATO SENN ~1

197

나가의 의복들

나가들은 상하의를 나눠 생각하는 북부인들과 다른 방식으로 옷을 입습니다. 이에 기반하여 현실에서 볼 수 있는 복식과는 다른 방향으로 연구를 진행해 나갔습니다.

나가들은 뛰어난 재생력을 가지고 있기에, 굳이 몸을 보호하는 용도로 옷을 입을 것 같지 않았습니다. 그래서 나가들이 자신들의 재생력을 이용해 일부러 상처를 내 무기를 끼워넣거나 자연에서 구한 재질들을 끼워 의상이 몸과 연결된 흐름으로 보이면 어떨지 구상했습니다.

또한 나가들은 사회적 위계 질서가 암묵적으로 존재하는 사회에 살기 때문에, 복식에서 자신들의 권위와 맡은 직업 등을 과시하리라 생각했습니다. 특히 대가문 출신의 나가들은 머리와 귀 장식을 화려하게 하고, 몸의 외형을 과장해 표현하는 방식으로 구체화 해 나갔습니다.

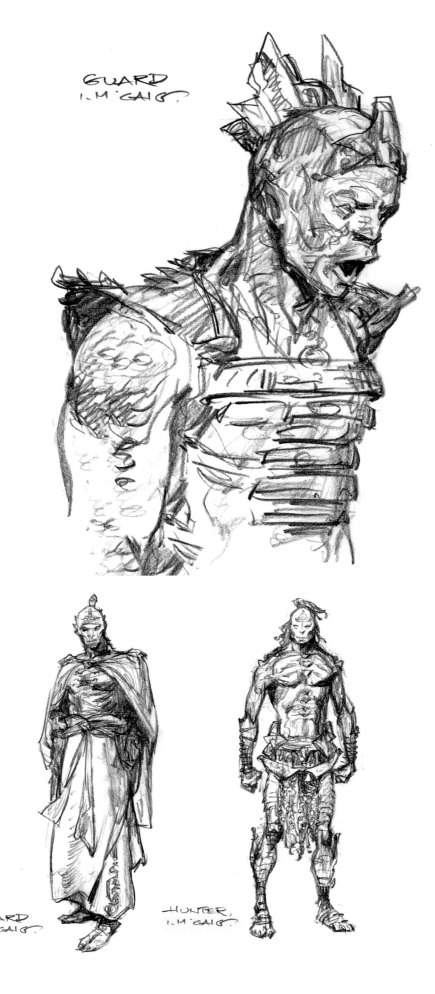

198

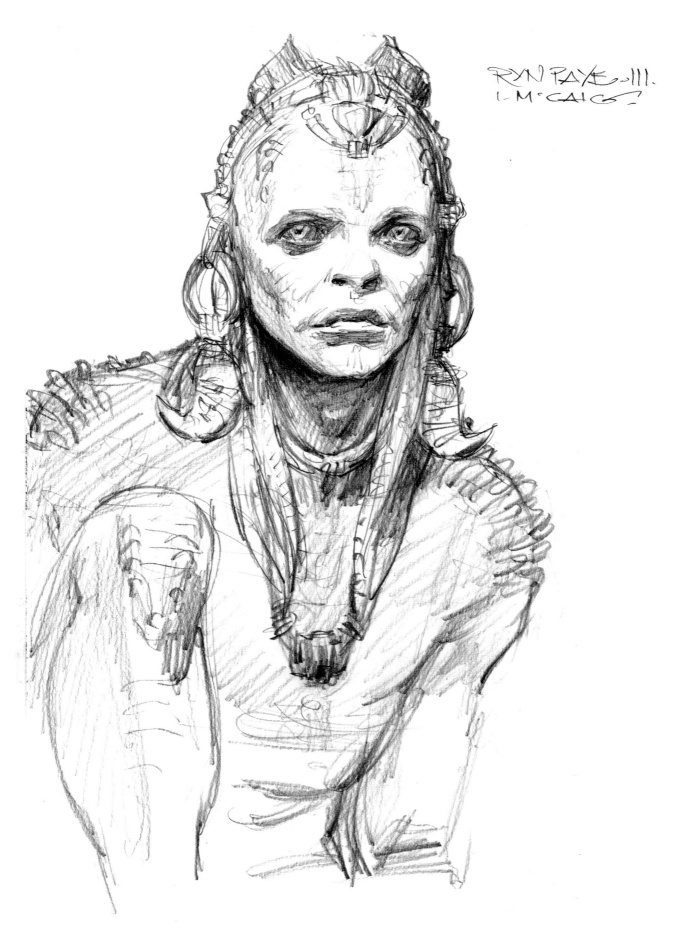

RYN RAYE-III.
I. McCAIG

나가 대가문

나가들은 모계 혈통으로 이루어진 여러 대가문이
사회의 중요한 의사 결정을 논의해 나가는
사회입니다. 가문의 영향력이 절대적이며 기본적인
사회 정치도 가문 단위로 작동합니다. 따라서
'가주'는 가문 안팎으로 중대한 결정을 수행하고,
사회적 존경도 함께 받습니다.

도시의 가주들은 평의회를 구성해 도시 운영을
하는 데 중요한 의사결정을 내립니다. 도시가
세워진 이래 만들어진 모든 공공 문서들을 보관하는
기록보관소가 있을 정도로 나가 평의회는 오랜
전통과 권위를 가진 정치 기구입니다. 나가 사회를
지탱하는 유서 깊은 공간이기에 평의회 건물엔
수만 년의 나이를 먹은 나무 밑동으로 만든 가구가
있다는 설정을 붙였습니다.

나가 사회에서 가문의 권위는 오랫동안 이어져
온 핏줄과 아이를 낳을 수 있는 여성 가문원의
수로 결정됩니다. 그리고 이 집에 방문 중인 남성
나가들의 수가 많다면, 임신 가능성이 높기 때문에
나가들 사이에서 명예로운 일이 됩니다. 다시 말해
실질적 노동력과 생산성에 따라 가세가 정해지는
것입니다.

모계 사회이기 때문에 대대로 여자만이 가주를
계승합니다. 나가들은 세대로 가문원들을 구별하며,
이때 가문의 일원들은 가주의 친자식이 아니어도
가주의 자식으로 취급합니다. 이는 나가들이
가문의 혈통은 어머니로부터 이어진다고 생각하기
때문입니다. 나가들에게 있어 아버지의 개념은 그저
미신에 불과합니다.

가주 계승을 하지 않더라도 여성은 가문에 남을 수
있지만, 반면에 나가 남성은 심장 적출이 끝나면 더
이상 가문의 일원으로서 취급받지 못합니다. 또한
가문에 방문객으로 찾아오는 것도 금지됩니다.

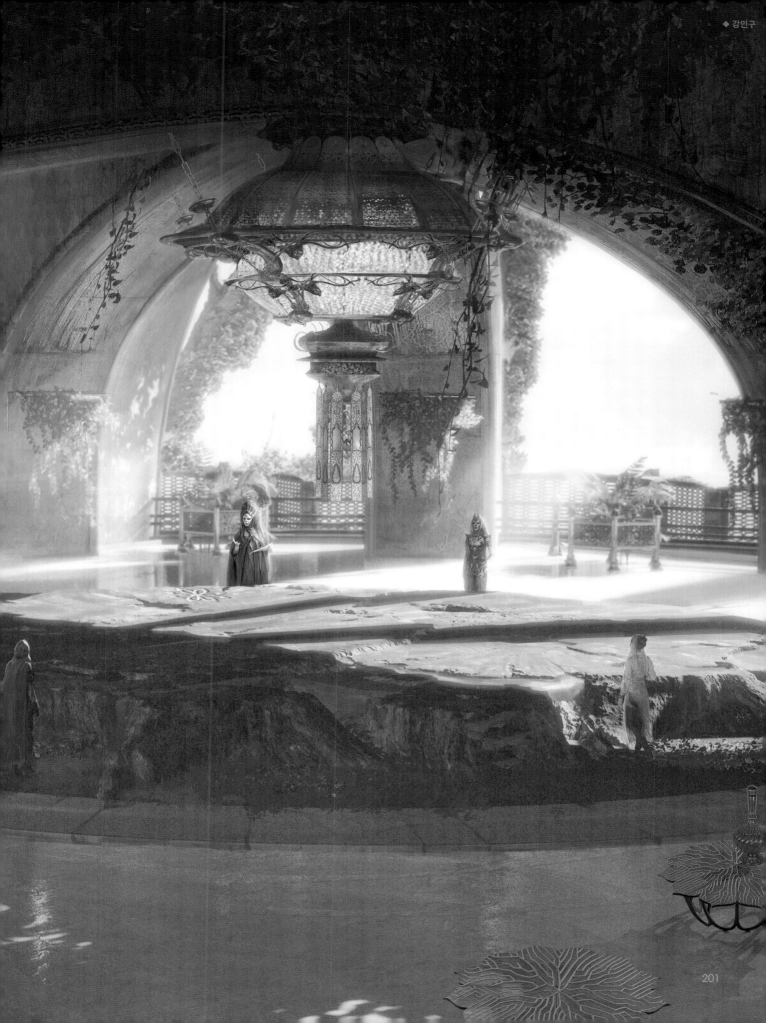

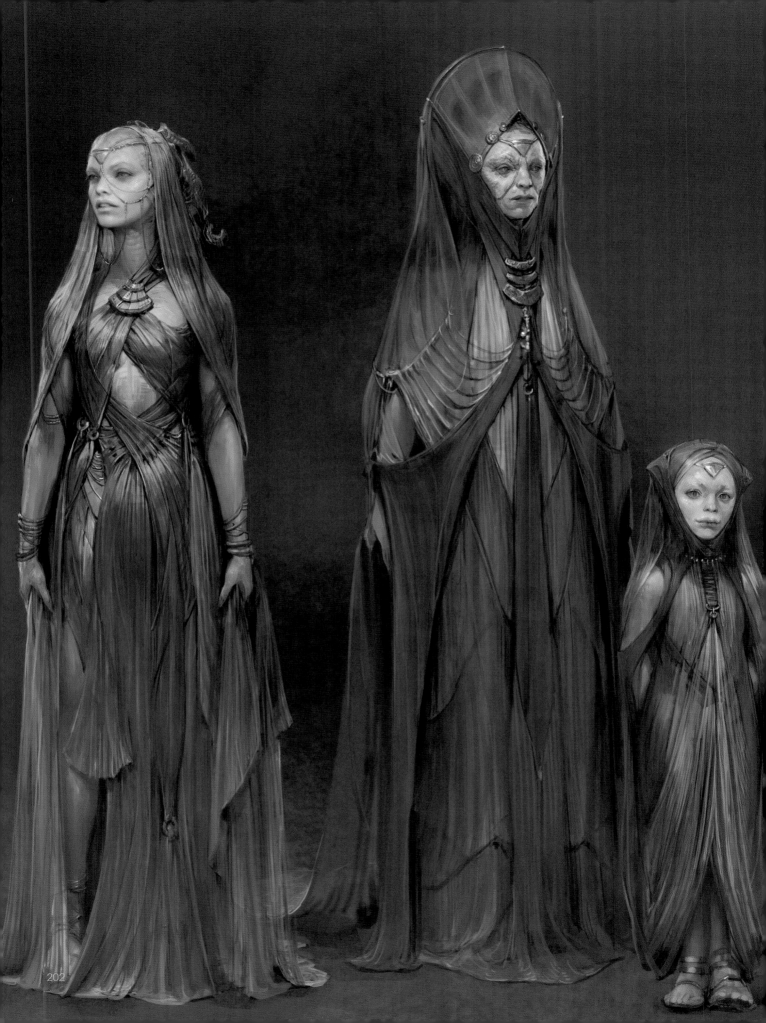

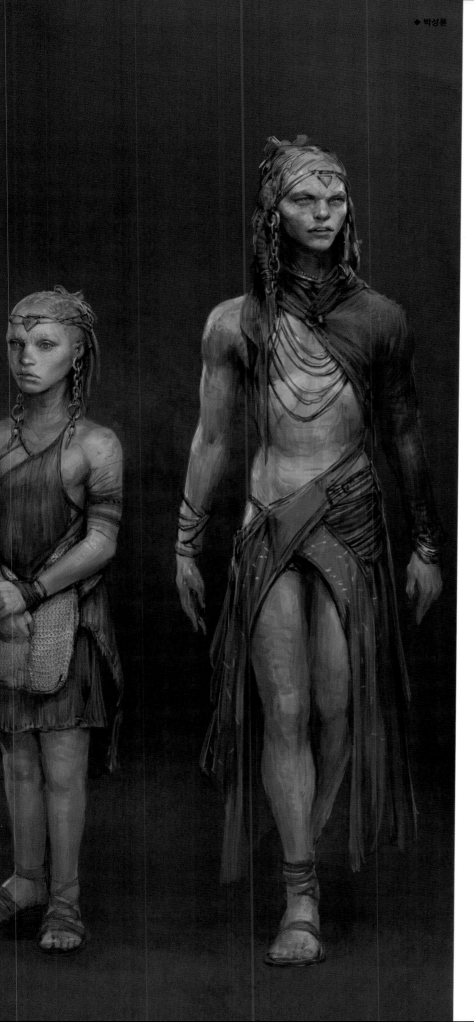

페이 가문

하텐그라쥬에 있는 나가 대가문 중 하나. 작중
주요인물인 '사모 페이'와 '륜 페이'가 이 가문
출신입니다. 가주는 '지커엔 페이'이고 그 아래
세대에 '솜나니 페이'를 비롯하여 사모와 륜이
있습니다. 사모와 륜은 같은 어머니를 두고, 둘 다
'요스비'라는 같은 아버지에게서 나온 자식입니다.
페이 가문 자체가 하텐그라쥬에서 유력가인
것도 있지만 사모가 워낙 남성들에게 독보적인
인기와 선망을 받고 있기에 이 가문에는 항상 남성
방문자들이 끊이지 않습니다.

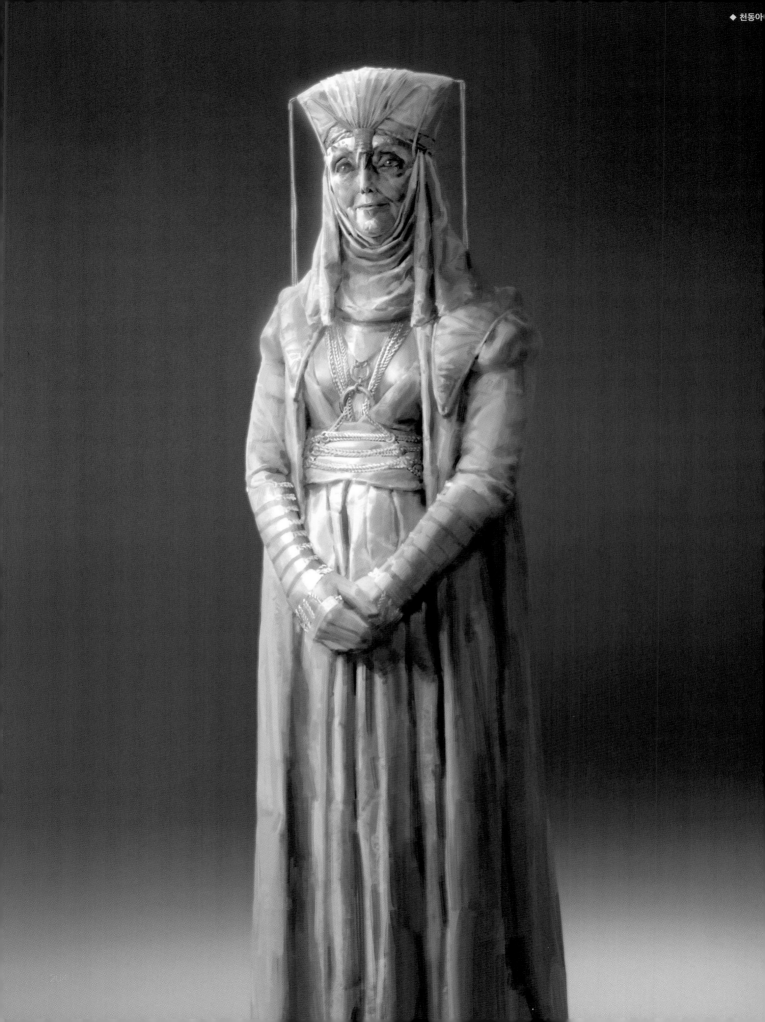

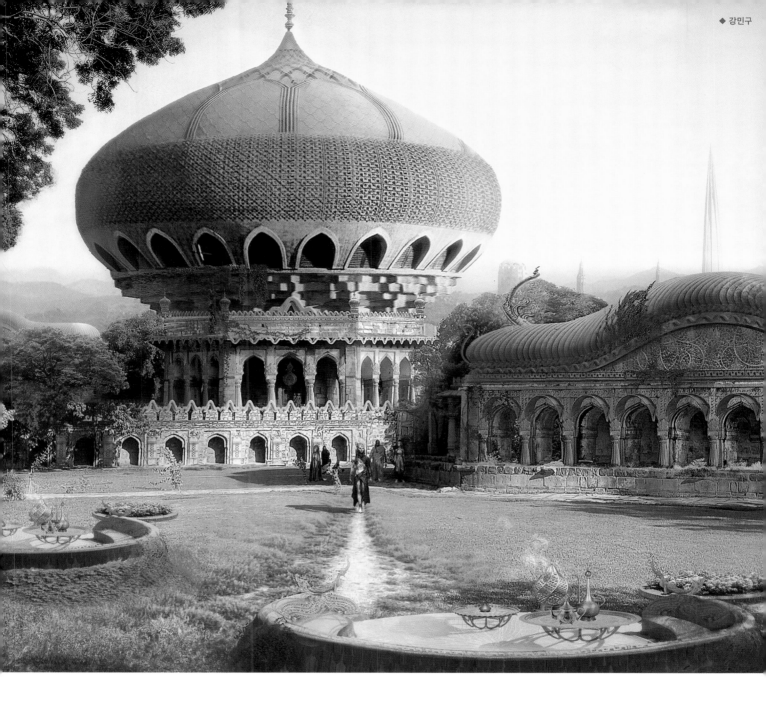

마케로우 가문

하텐그라쥬에 있는 나가 대가문으로서 '화리트 마케로우'을 비롯한 '비아스 마케로우', '카린돌 마케로우'가 이 가문 출신입니다. '두세나 마케로우'가 가주로, 페이 가문과 마찬가지로 뛰어난 자손들이 많은 유력가입니다. 하지만 사모 페이 때문에 최근 남성 방문자들이 많지는 않았던 것으로 보이고, 특히 가문원들끼리의 사이가 그리 원만하지 못해 결국 소설 후반부에서는 가문이 크게 몰락하게 됩니다.

대가문의 별채

나가 대가문들은 가족들이 지내는 공간 외에도 방문객들을 위한 별채를 마련했을 것입니다. 도시에 들어왔을 때 시각적으로 전통이 오래된 가문이란 걸 알 수 있도록 별채의 건축양식은 도시의 큰 대로에 있는 흰 건물들과는 다르다는 아이디어를 붙였습니다. 곡선이 살아있고 복잡한 패턴이 녹여진 이 건물들은 아라짓 왕국이 존재하던 시절의 나가들의 전통 양식으로 지어진 건물입니다.

심장탑

나가들의 심장을 보관하는 탑. 나가들의 각 도시의 중심부마다 하나씩 위치하고 있으며 발자국 없는 여신을 모시는 사원이자 수호자들이 기거하는 공간입니다. 그만큼 나가들에게는 아주 중요한 건축물이며 사실상 모든 나가들의 목숨을 담보하고 있는 곳입니다.

◆ 최규석

심장탑은 나가 도시에서 가장 높은 건축물입니다. 소설에선 200m란 탑의 높이가 쓰여있지만, 이 수치는 당시 소설이 쓰인 시점에서 위용 있는 높은 건물의 감각을 전달하기 위한 의도라고 생각했습니다. 그래서 심장탑을 디자인할 때는 높이의 고증보단 고층 건물에 익숙한 현대인의 감각에 맞춰 가장 높게 솟은 탑으로 풀어냈습니다.

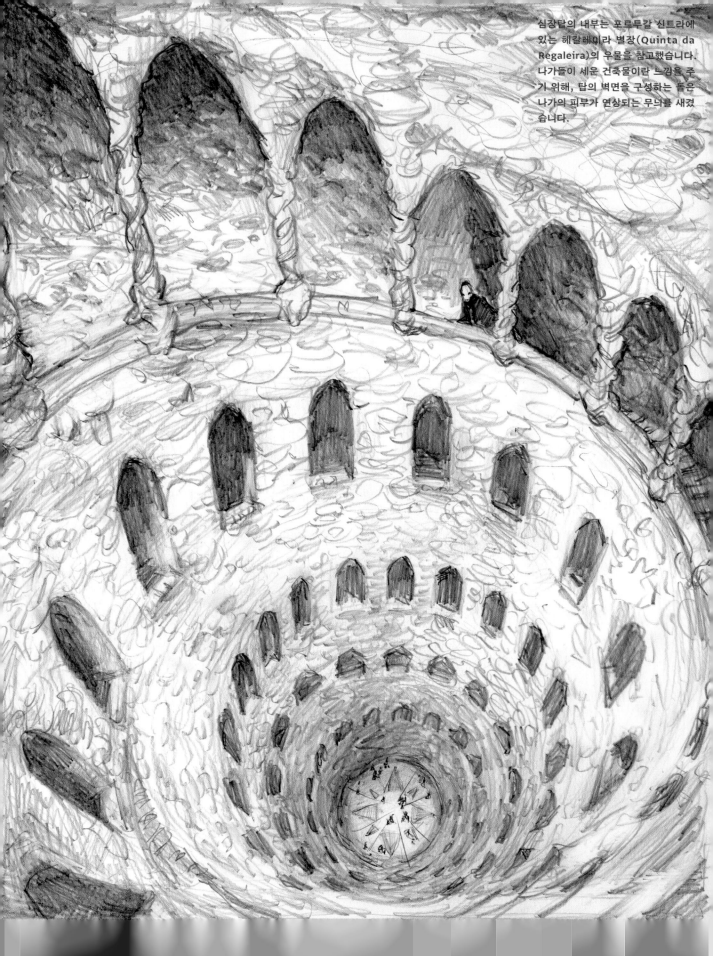

심장탑의 내부는 포르투갈 신트라에
있는 헤칼레이라 별장(Quinta da
Regaleira)의 우물을 참고했습니다.
나가들이 세운 건축물이란 느낌을 주
기 위해, 탑의 벽면을 구성하는 돌은
나가의 피부가 연상되는 무늬를 새겼
습니다.

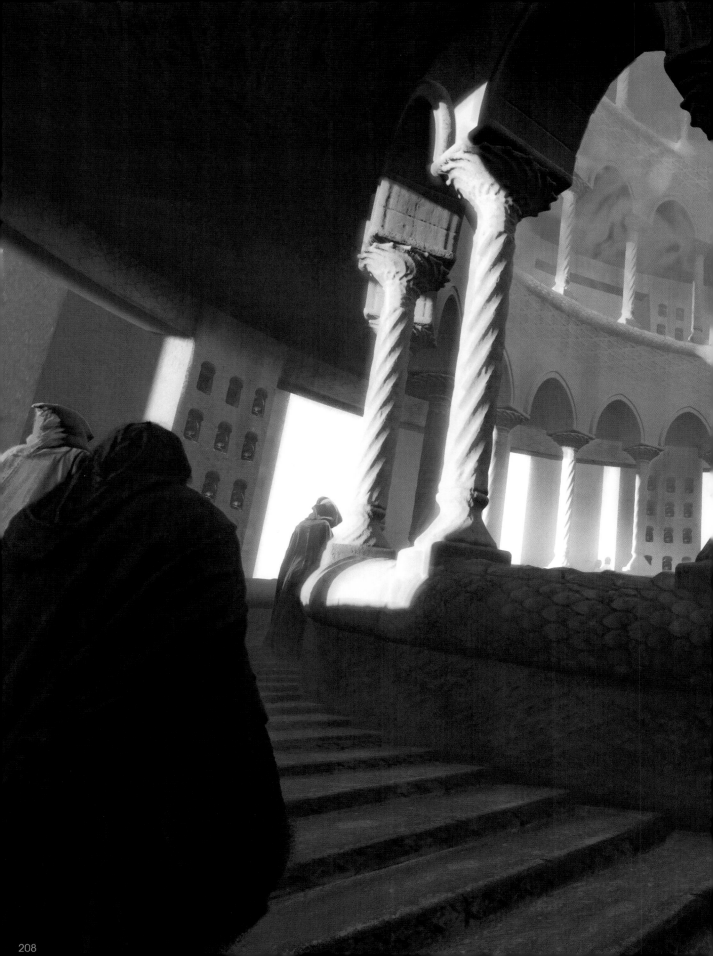

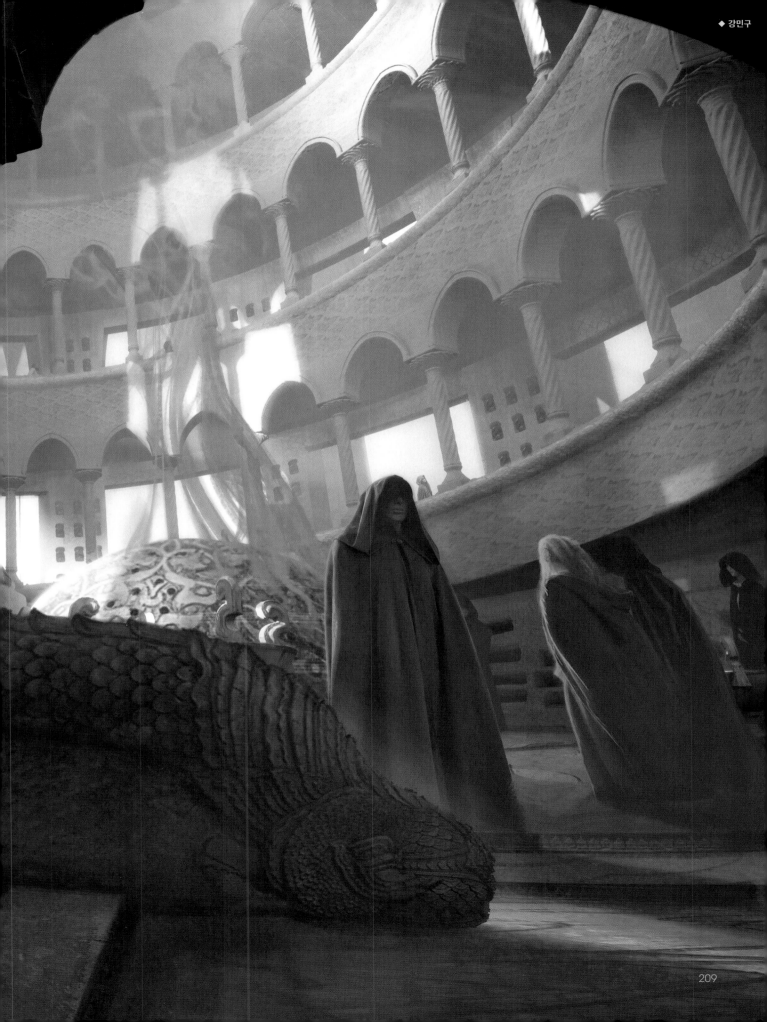

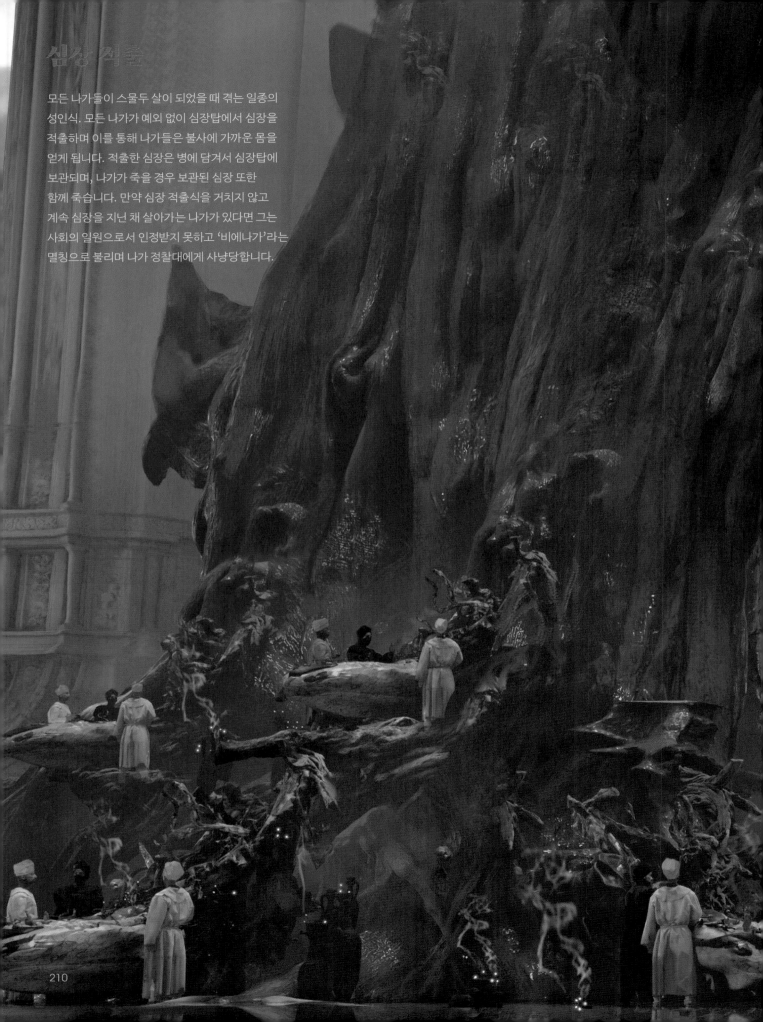

심장 적출

모든 나가들이 스물두 살이 되었을 때 겪는 일종의
성인식. 모든 나가가 예외 없이 심장탑에서 심장을
적출하며 이를 통해 나가들은 불사에 가까운 몸을
얻게 됩니다. 적출한 심장은 병에 담겨서 심장탑에
보관되며, 나가가 죽을 경우 보관된 심장 또한
함께 죽습니다. 만약 심장 적출식을 거치지 않고
계속 심장을 지닌 채 살아가는 나가가 있다면 그는
사회의 일원으로서 인정받지 못하고 '비에나가'라는
멸칭으로 불리며 나가 정찰대에게 사냥당합니다.

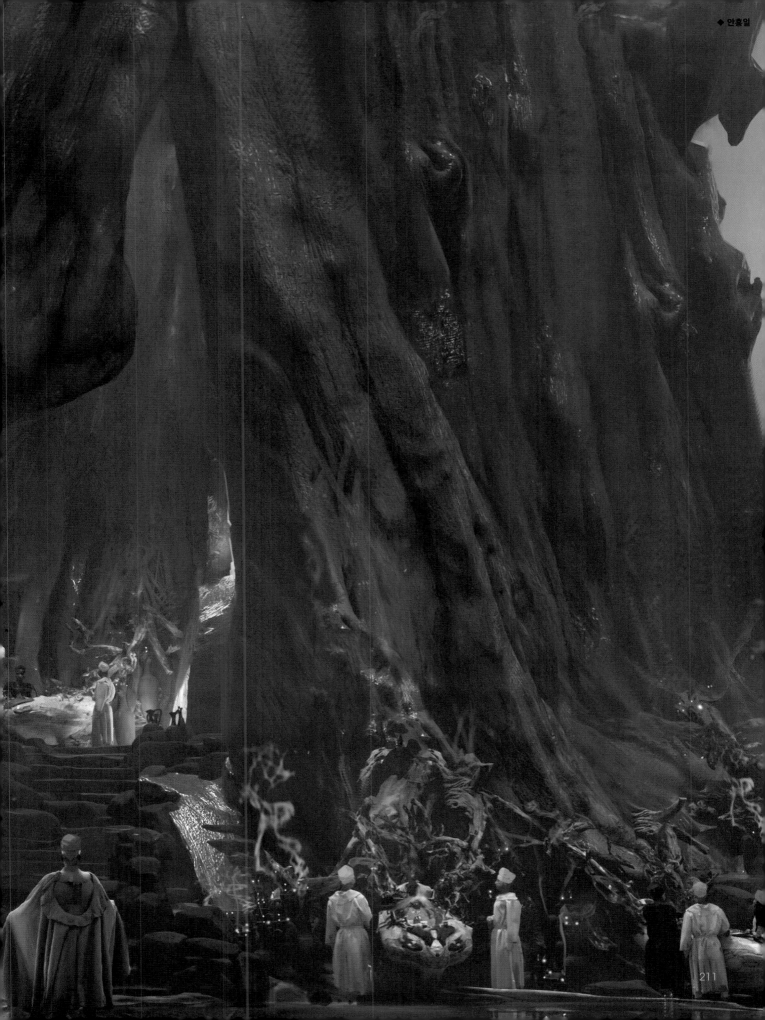

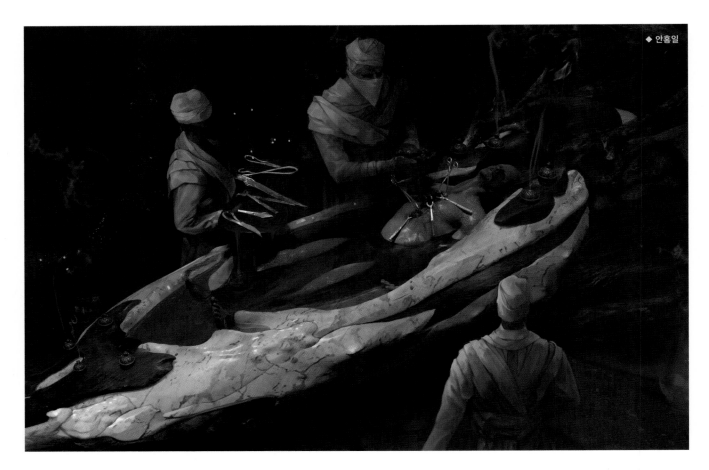

◆ 안홍일

적출의 방식

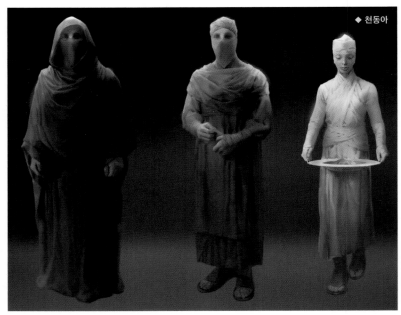

◆ 천동아

심장 적출식 당일, 대상이 되는 모든 나가들은 각
도시의 심장탑으로 모여 적출을 진행합니다. 이 적출
의식이 실제로 어떻게 진행되는지에 대해서는 소설
속에서 구체적인 묘사가 없기 때문에 많은 아이디어와
논의를 거쳐 표현해 나갔습니다. 의식은 각 심장탑의
수호자들이 집도하며 심장탑 내부에 있는 커다란
나무를 중심으로 놓인 베드(bed)에서 이루어집니다.
나무에서 파생된 줄기와 뱀을 이용하여 수호자들이
동시다발적으로 수술을 진행하며 특히 나무 안쪽에
놓인 베드에서는 그해의 가장 '나가다운' 나가가 적출
의식을 받습니다.

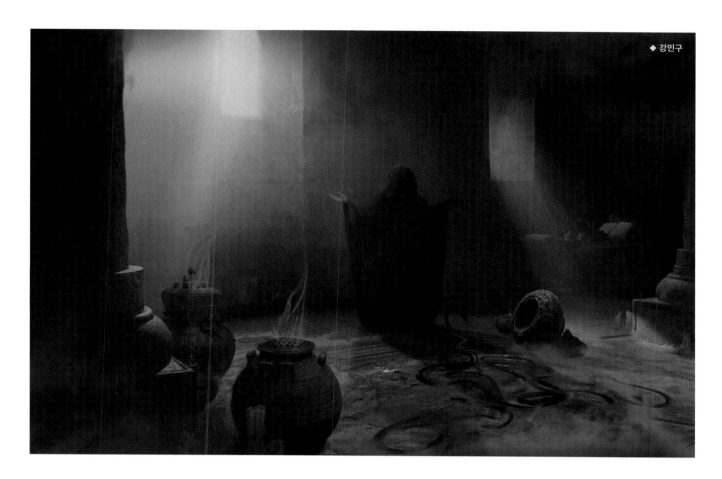

◆ 강민구

사어와 뱀단지

정신 억압을 할 줄 아는 나가들은 뱀들을 이용해 글자를 만들어 서로 통신을 할 수 있습니다. 뱀들은 각각 두 개의 단지에 담겨 있는데, 연락을 주고받을 때는 뱀들이 아무리 먼 거리에 있더라도 실시간으로 하나처럼 움직입니다. 한쪽에서 연락이 오면 뱀들이 움직여 단지가 달그락대지요. 하인샤 대사원의 스님들은 이 사어를 만들지는 못하지만 뱀의 모양을 보고 정보를 해석할 줄 압니다. 세리스마는 이 뱀단지를 요스비를 통해 하인샤 대사원에 전달했고,

심장탑에 있는 자신의 방에서 스님들과 연락을 취하며 세상을 전쟁으로 몰아넣었습니다. 2차 대확장 전쟁이 벌어지자, 뱀부리미라는 부대에 소속된 전문 사어 통신가가 생겨났습니다. 그래서 수많은 나가 군단들은 어르신이나 딱정벌레보다 더 빠르게 정보를 공유할 수 있었습니다. 세리스마는 전선에 나가지 않아도 심장탑 55층에서 부대와 각 도시 심장탑과 연결된 뱀단지들로 명령을 전할 수 있었습니다.

◆ 최규석

수호자

나가들 중 발자국 없는 여신을 모시는 '수호자'들은
일종의 수도자들로서, 자신만의 신명을 받습니다.
덕분에 이들은 '여신의 신랑'이라 불리기도 하며
'신랑'이란 말에서 볼 수 있듯이 나가 남성들만
수호자가 될 수 있습니다. 현명한 조언가로 유명했던
우슬라 사르마크 부인은 이에 대해 나가 사회에서
그저 번식을 위한 수단으로 전락한 남성 나가들이
자신들의 '남성성'을 과시하기 위해 무언가 위대한
것과 결합하려는 몸부림이라고 평한 바 있습니다.

수호자가 될 나가들은 심장 적출을 받기 전까진
수련자라는 신분으로 사제 교육을 받습니다. 보통
남성 나가들은 성인이 되기 전엔 집안에서 떠돌이
생활을 대비한 교육 정도를 받는 게 일반적이지만
수련자 신분의 남성 청소년 나가는 '신명'을
부여받은 뒤 심장탑에서 여신의 신랑 지위에
알맞은 교양과 지식을 쌓게 됩니다. 수업 시간
외에는 수호자들의 시중이나 심장탑을 관리하는
잡일을 맡기도 합니다. 물론 심장 적출 전의 나가
남성 청소년들은 엄연히 가문에 소속되어 있기에
일과 시간에 맞춰 심장탑과 집을 오가면서 수련을
받습니다.

수호자들은 연륜이 많아지고, 존경받는 사람일수록
고층에 머무르게 됩니다. 이는 고층에 거주하는
수호자일수록 아래층으로 내려오는 수고로움을
겪지 않는다는 권위의 상징이기도 합니다. 탑이
가지는 권위의 높이만큼, 고층의 방은 한 사람당
넓은 공간을 쓰도록 설계됐습니다. 예를 들어
32층은 두 개의 방, 50층 이상부턴 한 층을 개인실로
사용할 수 있습니다.

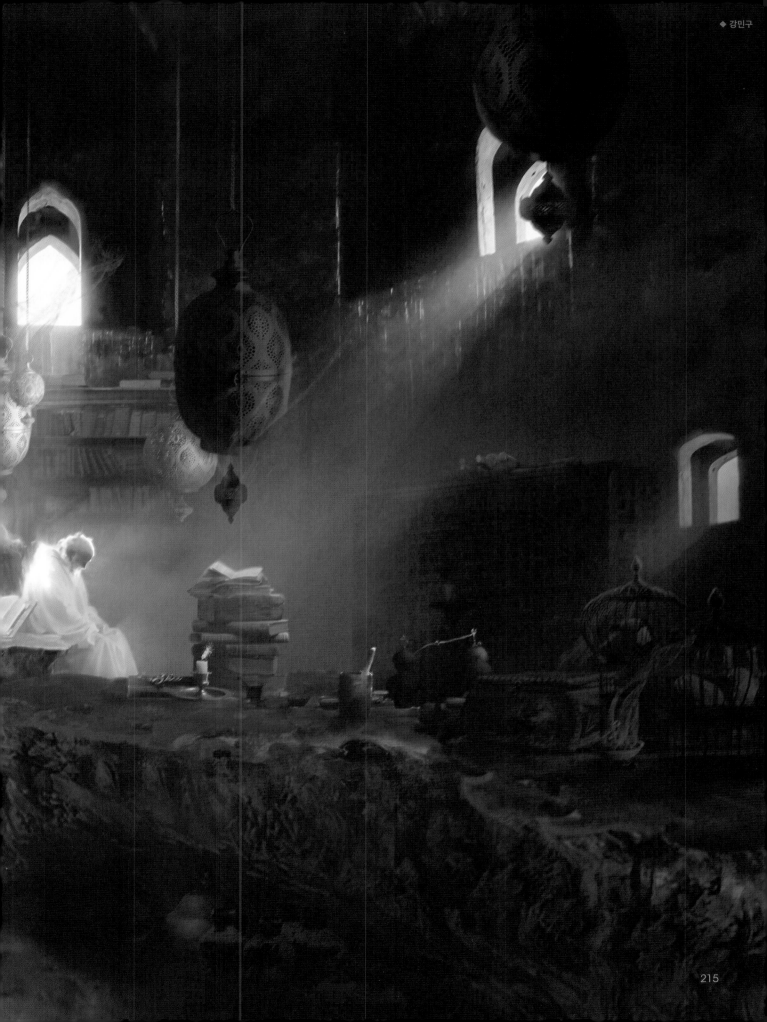

세리스마

세리스마는 사실상 하텐그라쥬에서 가장 높은 곳에 사는 나가입니다. 심장탑의 상층부인 55층에 거주하고 있었으며, 그 높은 위치는 수호자로서의 위치이기도 했습니다. 때문에, 그가 일부 수호자들의 살신 계획을 저지하려 비밀 작전대를 꾸렸을 때 대사원도 화리트와 몇 명의 수호자들도 모두 그를 철석같이 믿었습니다.

하지만 세리스마는 사실 여신을 감금할 계획을 세운 장본인이자 대사원과 수호자들을 속인 이중 스파이였습니다. 그는 이 계획을 오랫동안 참을성 있게 꾸며 왔고, 계획이 중간에 실패해도 처음부터 다시 시도할 각오가 되어있는 사람이었습니다. 이 계획이 모든 종족과 사랑하는 여신까지 속이고, 엄청난 증오와 혼란 그리고 전쟁을 불러올 것을 알면서도 그는 태연했습니다. 한계선 너머 유일하게 양심적인 수호자라는 연기까지 하면서 말입니다. 그래서 대사원은 자신들이 세리스마의 음모에 장기말로 이용당했다는 것에 경악을 금치 못했습니다.

그러나 사실 세리스마의 계획 또한 발자국 없는 여신이 멈춰버린 세상의 변화를 위해 어울려 준 것뿐이라는 사실이 드러났을 때, 세리스마는 불현듯 깨달음을 얻고 최후를 맞이합니다.

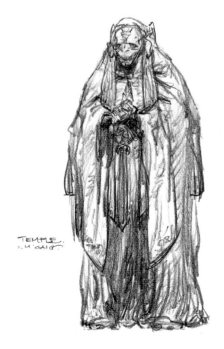

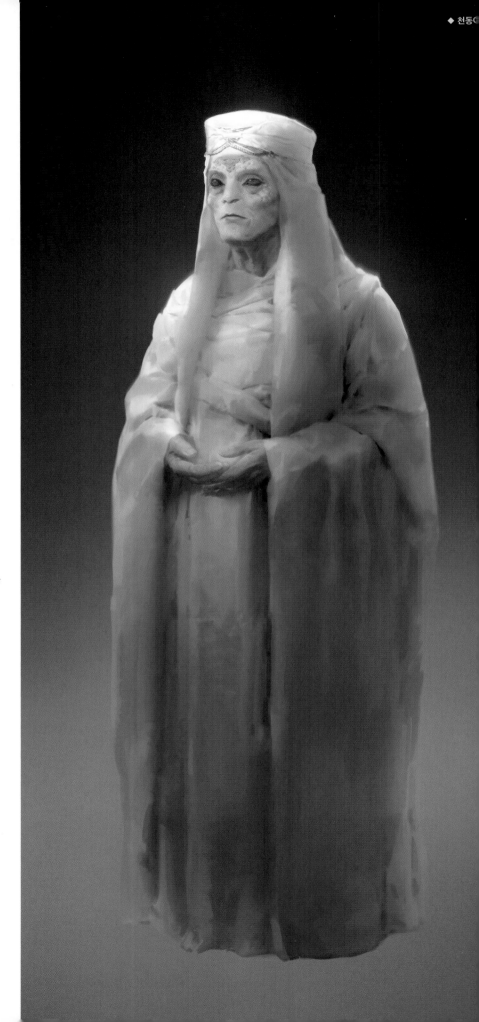

216

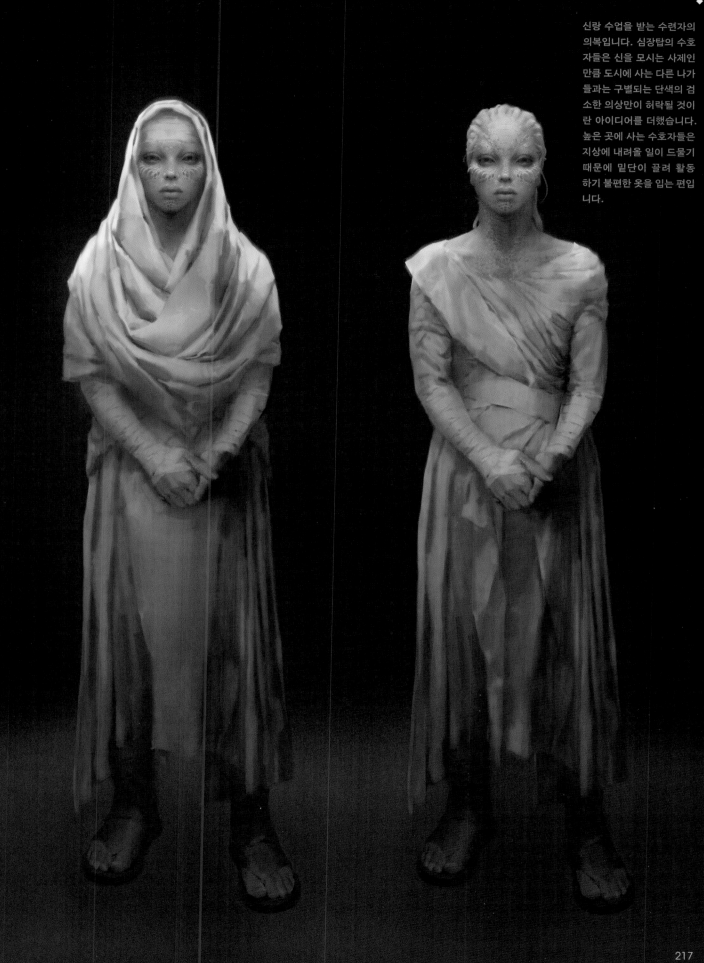

신랑 수업을 받는 수련자의
의복입니다. 심장탑의 수호
자들은 신을 모시는 사제인
만큼 도시에 사는 다른 나가
들과는 구별되는 단색의 검
소한 의상만이 허락될 것이
란 아이디어를 더했습니다.
높은 곳에 사는 수호자들은
지상에 내려올 일이 드물기
때문에 밑단이 끌려 활동
하기 불편한 옷을 입는 편입
니다.

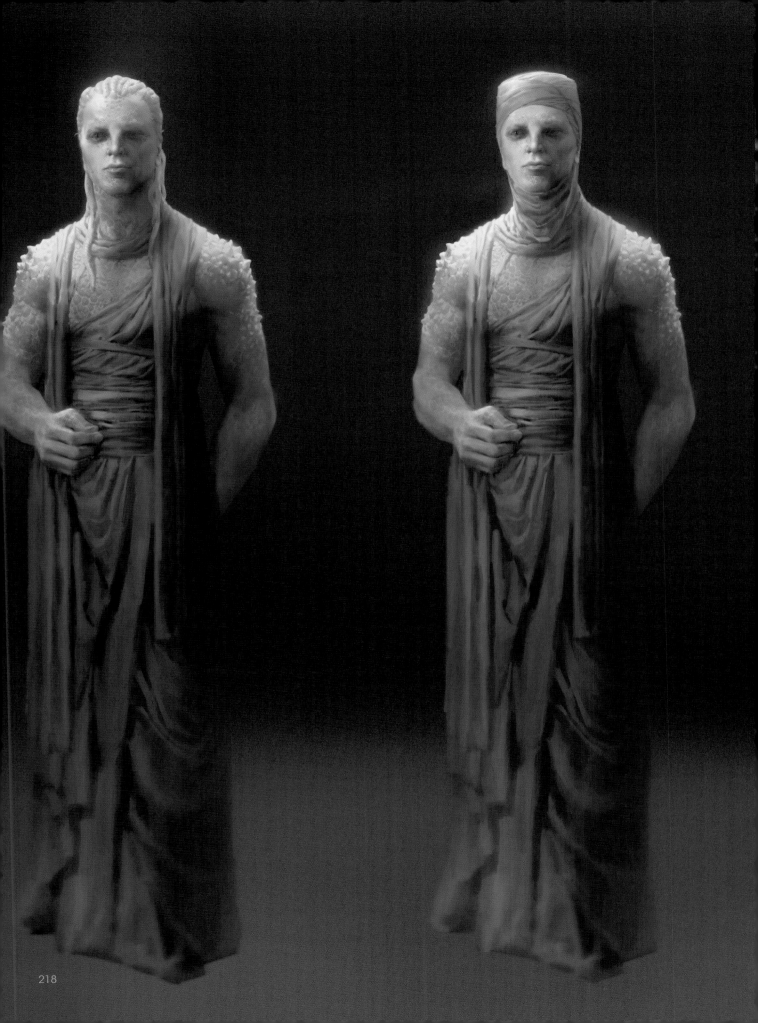

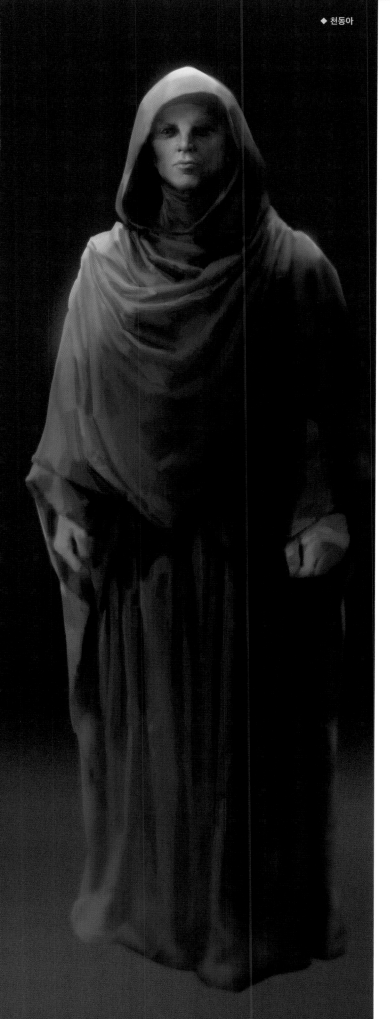

갈로텍

"말한 그대로입니다. 주퀘도. 당신이 바라는
것이 전쟁과 북쪽이라면, 저는 그걸
충족시켜드릴 수 있습니다. 제 요구를
들어주신다는 조건 하에……"
"수락한다."
갈로텍은 미소를 지었다.

— 제7장 「여신의 신랑」

갈로텍은 나이에 비해 제법 높은 심장탑 32층에 거주하는
수호자입니다. 32층이라는 높이는 그가 수호자로서 현명하며,
존경받는 사람이라는 걸 증명합니다. 갈로텍이 한계선 너머
불신자에게나 있다고 알려진 '군령자'이자, 이 능력으로 여신을 가둬
그 힘을 빼앗을 계획을 세우던 중이라는 걸 빼면 말입니다.

나가가 군령자가 되는 일은 드뭅니다. 그건 죽음에서 도망치고자
하는 영들을 몸에 받아들이는 것이기에, 나가에겐 이상한 일입니다.
그러나 갈로텍은 달랐습니다. 누이에 대한 집착과 소유욕이
상당했던 갈로텍은 누이의 영혼을 자신의 몸에 두고자 하여 군령자가
되었습니다. 갈로텍의 누이는 사실 여신이 깃들어 있던 신체였고,
갈로텍은 누이를 받아들여 여신을 모시는 신전이 되고자 했습니다.
하지만 갈로텍의 누이는 '나가 살육자'에 의해 머리가 잘린 채
살해당합니다. 갈로텍은 누이의 머리까지 재생시키지만, 되살아난
누이는 죽느니만 못한 모습이었습니다. 이에 분노한 갈로텍은 여신의
힘을 취하여 북부와 전쟁을 일으키고 그 과정에서 북부 어딘가에
있을 나가 살육자에게 복수할 계획을 꿈꾸게 된 것입니다.

그러나 운명의 장난인지 갈로텍은 북부가 아닌 하텐그라쥬
심장탑에서 각성한 채 쌍신검을 들고 있는 '나가 살육자'를 만납니다.
그렇게 갈로텍이 바라던 복수의 순간이 왔지만, 그는 저질러 온
과오 때문에 해묵은 군령들이 튀어나올 정도로 한계에 도달한
상황이었습니다. 케이건은 고통스러워하는 갈로텍을 군령의
상태에서 해방시켜 버립니다. 외로움 속에서 허망해하는 갈로텍
곁에는 복수를 속삭이는 케이건뿐이었습니다.

이후 갈로텍이 살았는지 죽었는지는 이야기 속에서 더 이상 등장하지
않습니다. 다만 소설의 마지막에 나타난 여행자가 생전 나가답지
않게 대금을 불던 갈로텍인지, 혹은 케이건인지 독자들에게
궁금증만을 남겨둡니다. 각자의 마음에서 갈로텍의 최후를 짐작해
볼 수 있을 뿐입니다.

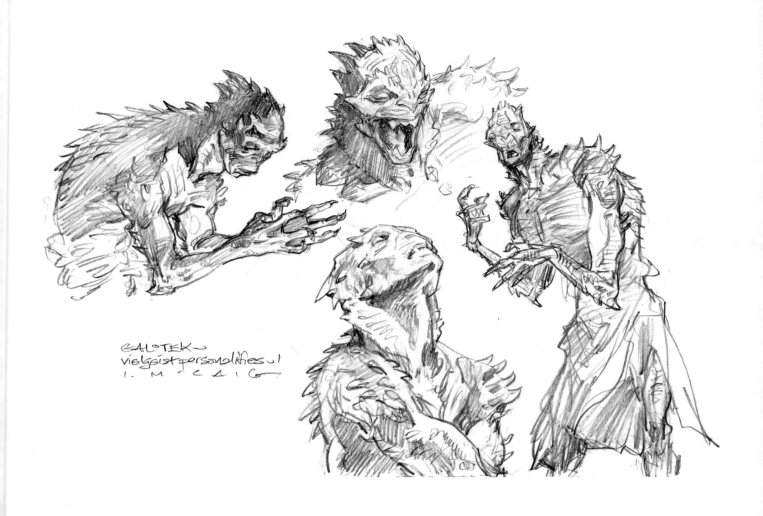

GALOTEK~
vielgeist personalities~1
I. M°CAIG

군령자에 대하여

죽은 이의 영혼을 자신의 육에 존재하게 하는
군령자는 보통 사람들이 죽음으로부터 달아나고자
해서 만들어지는 존재입니다. 따라서 죽음에 큰
두려움이 없는 나가들은 군령자가 흔치 않습니다.

갈로텍의 몸에는 레콘, 인간, 도깨비 등 모든 종족의
영들이 다 있었는데 특히 '죽음의 거장'이라 불리는
'주퀘도 사르마크'와 류의 친구 '화리트 마케로우',
그리고 그의 누나 '카린돌 마케로우'가 이야기에
등장하는 주요한 영입니다. 그 외에도 도깨비
발명가 '노기 하수언'을 통해 여신을 냉동시킬 장치의
설계도를 그리는 모습도 보여줍니다. 청력을 거의 쓰지
않는 나가임에도 갈로텍은 몸 안에 있는 어떤 영들을
통해 대금을 제작하고 연주하는 것을 취미로 가지고
있을 정도입니다.

이렇게 다양한 영들과 함께하는 덕분에 갈로텍은 어린
나이에도 불구하고 엄청난 양의 지식을 갖게 됩니다.
주퀘도의 도움으로 전쟁을 시작하게 된 갈로텍은
늘 모든 일이 끝나면 더 이상 전령하지 않고 죽음을
받아들이겠다고 결심해 왔습니다. 하지만 갈로텍이
복수를 하겠다는 욕망을 불태울 때마다, 그의
과오들은 정신을 괴롭게 하며 남은 시간이 없다는 것을
깨닫게 해줍니다. 망가지는 정신을 견디며 복수를
쫓아 손에 피를 묻히던 갈로텍은 전령하지 말자는
군령들의 조언에도 죽음에서 벗어나길 원하게 됩니다.

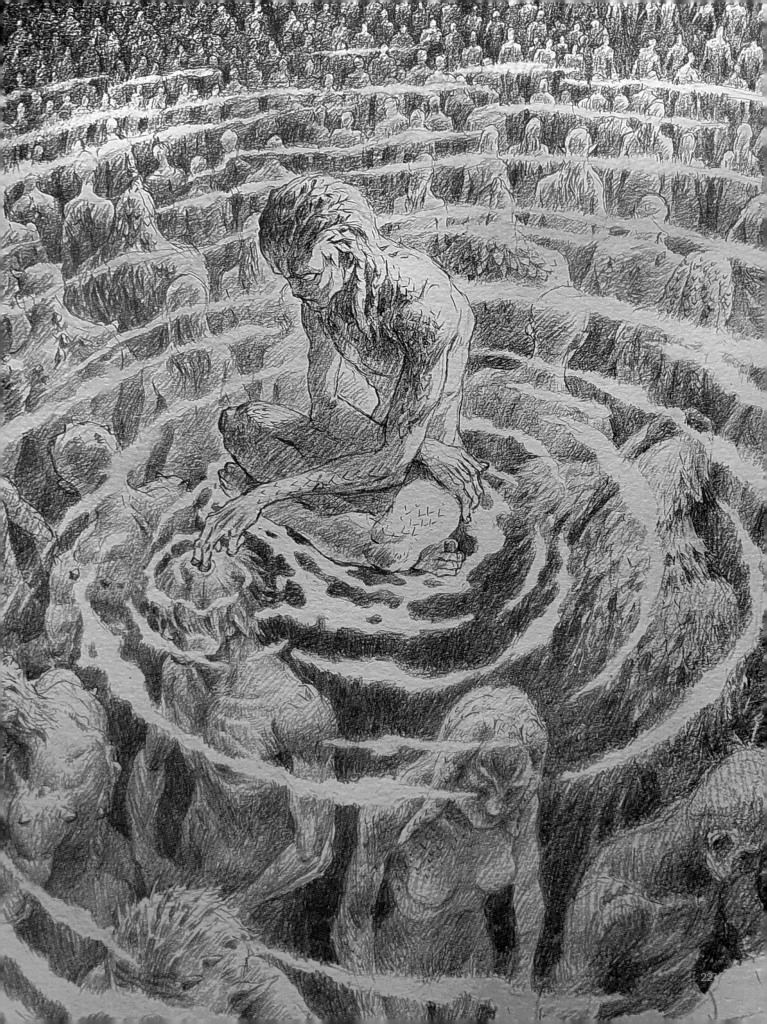

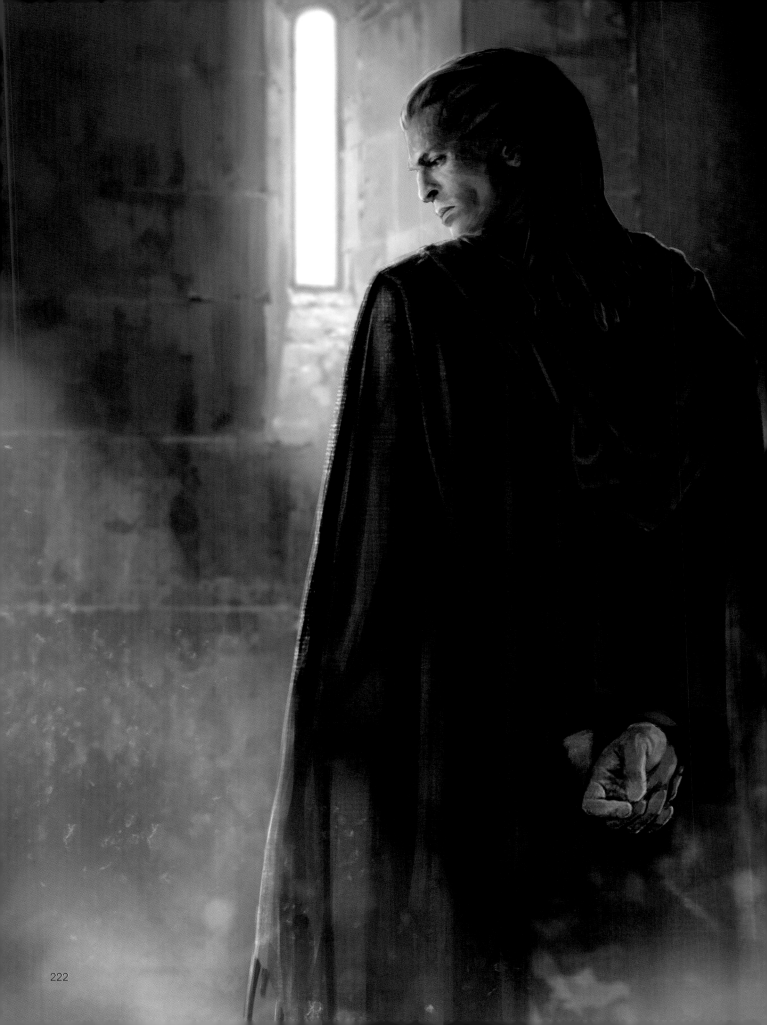

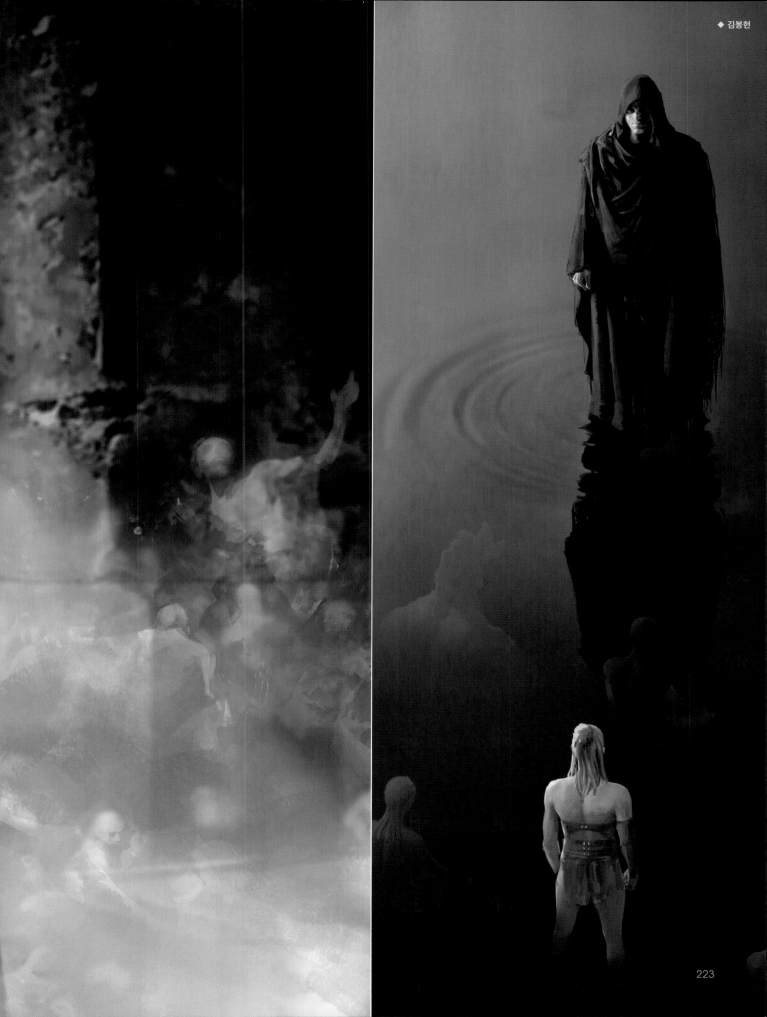

나가 수호장군

제2차 대확장 전쟁의 발발과 함께 탄생한 각 도시의
수호자들입니다. 하텐그라쥬의 갈로텍이 주퀘도
사르마크의 도움을 받아 수호자들을 군인으로
만들고, 이들을 이끌 대장군이 되었습니다.
수호장군들은 발자국 없는 여신을 억류하고 그
힘을 손에 넣었기 때문에 날씨를 마음대로 바꿀 수
있습니다.

이 힘은 전략이나 상황에 따라 비를 조종할 수
있었고, 그 힘은 판사이에 있는 육형제 탑을 아예
수장시킬 정도로 강력합니다. 수호장군들에게는 두
가지 목표가 있었습니다. 하나는 북부까지 나가들의
영역으로 확장하는 것, 다른 하나는 나가 사회의
젠더 질서를 전복하는 것이지요. 가주들을 억류하며
전쟁을 지휘하고 정치적 결정을 내린다는 점 자체가
일찍이 나가 사회에서 남성들이 가져 본 적 없는
권력입니다. 따라서 제2차 대확장 전쟁은 갈로텍을
비롯한 수호자들에게 사회 내부적으로 여존남비
질서를 바꿀 수 있는 절호의 기회였습니다.

◆ 박성륜

나가 군단의 의복 디자인입니다. 상
단 좌측부터 시계방향으로 보병, 수
호장군, 정신억압자, 군단장의 의복
을 표현했습니다.

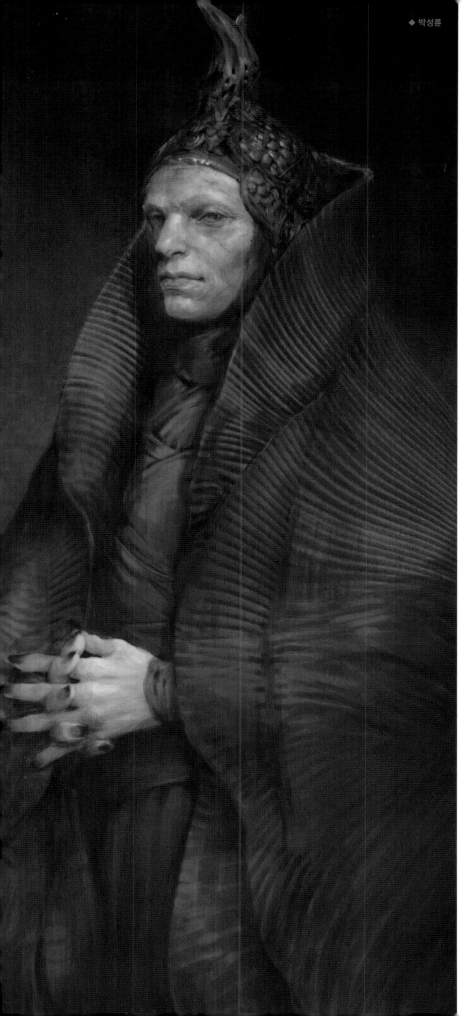

◆ 박성륜

대수호자 키베인

"달비 부위.
그러면 좋겠지만, 지금 저와 당신이
참가하고 있는 이 전쟁처럼 사람들의
대립에는 화해나 공존이 불가능한 경우가
있습니다."

— 제14장 「혈루(血淚)」

지도그라쥬 출신의 수호자이며, 심장탑 수호자들의
대표입니다. 사실상 왕이나 지도자의 필요성을
크게 느끼지 못하는 나가들이기에 대수호자의
자리는 그저 명예직일 뿐입니다. 대수호자란 여신의
힘을 도둑질한 하텐그라쥬의 나가 수호자들과
키보렌의 다른 도시가 여신의 힘으로 벌일 내란을
막고, 북부군에 맞서기 위해 만들어진 직책입니다.
하텐그라쥬의 수호자들은 대수호자의 자리에
세리스마를 선출하고자 했으나 지도그라쥬의
견제로 지도그라쥬의 수호자들 중 가장 무난한
평가를 듣던 키베인이 선출되었습니다.

그러나 키베인은 세간의 평가처럼 마냥 유순한
사람은 아니었습니다. 키베인은 자신이 다음
대수호자를 권력자로 만들기 위한 포석 정도라는
것을 똑똑히 알고 있었습니다. 그래서 키베인은 이
정치 싸움에 재미를 더하기 위해 스스로 종군을
선언합니다. 하텐그라쥬와 지도그라쥬 모두
키베인의 결심에 당황했지만, 이성적인 나가들은
정치적 계산을 통해 이를 도시 간 권력 협상의
결과로 받아들입니다.

엔거 평원의 전투 이후, 키베인은 북부군의 포로가
되어 용인 류 페이에 의해 여신의 힘을 사용할 수
없게 됩니다. 포로 생활 동안 그는 북부군 소속의
데오늬 달비와 많은 대화를 나누며 신뢰 관계를
쌓습니다. 키베인은 나가임에도 불구하고 데오늬를
통해 증오로 얼룩진 북부와 남부의 관계를 먼저
허물며 이해와 관용을 보여 주는 인물입니다.

◆천둥아

발자국 없는 여신-'물'

머나먼 북쪽에 가 있던 발자국 없는
여신은 카린돌의 영이 빠져나가자마자
강제로 육으로 돌아오게 되었다.
그리고 여신은 카린돌의 몸에 갇혀 버렸다.
카린돌의 몸은 살아 있다. 비록 얼어붙어
있는 것에 가까운 모습이었지만 심장을
적출한 카린돌의 몸은 그런 상태에서도
죽지 않았다.
살아 있는 몸에서 영은 잠시도 부재할 수
없다.

— 제8장 「열독(熱毒)」

'발자국 없는 여신'은 나가를 돌보는 신입니다.
나가들은 여신을 모시지 않는 다른 종족들을 모두
'불신자'라 부를 만큼 여신에 대한 신앙심이 깊은
종족입니다. 나가들이 여신에게 가지는 특별한
감정은 결혼이 생소한 나가 사회임에도 사제를
'여신의 신랑'으로 부른다는 점에서 잘 드러납니다.
발자국 없는 여신은 나가 남성 수호자들과 신랑과
신부의 관계를 맺고, 사제들에게 '신명'이란 이름을
통해 자신을 부를 수 있는 권위를 선물합니다.
신랑이 된 수호자는 신명을 받고 삶을 살아가는
동안 여신과 결혼식을 치르고, 죽음 이후에 여신과
함께함으로써 비로소 부부 관계가 된다고 합니다.

작중에서 세리스마와 갈로텍, 그리고 일부
수호자들은 사람의 육체에 여신이 전령하지
못하도록 여신을 가두어 버리는 계획을 세웁니다.
수호자들은 신명으로 여신을 부를 수 있으니, 이
부름에 응답해 줄 여신이 없다면 그 대신 세상을
구성하는 여신의 힘만이 수호자에게 찾아오리라
예측했기 때문입니다. 그들은 여신을 느낄 정도로
감각이 예민한 수호자를 통해 여신이 깃든 나가인
'카린돌'을 찾아낸 후, 여신의 힘을 취하여 전쟁을
일으킵니다.

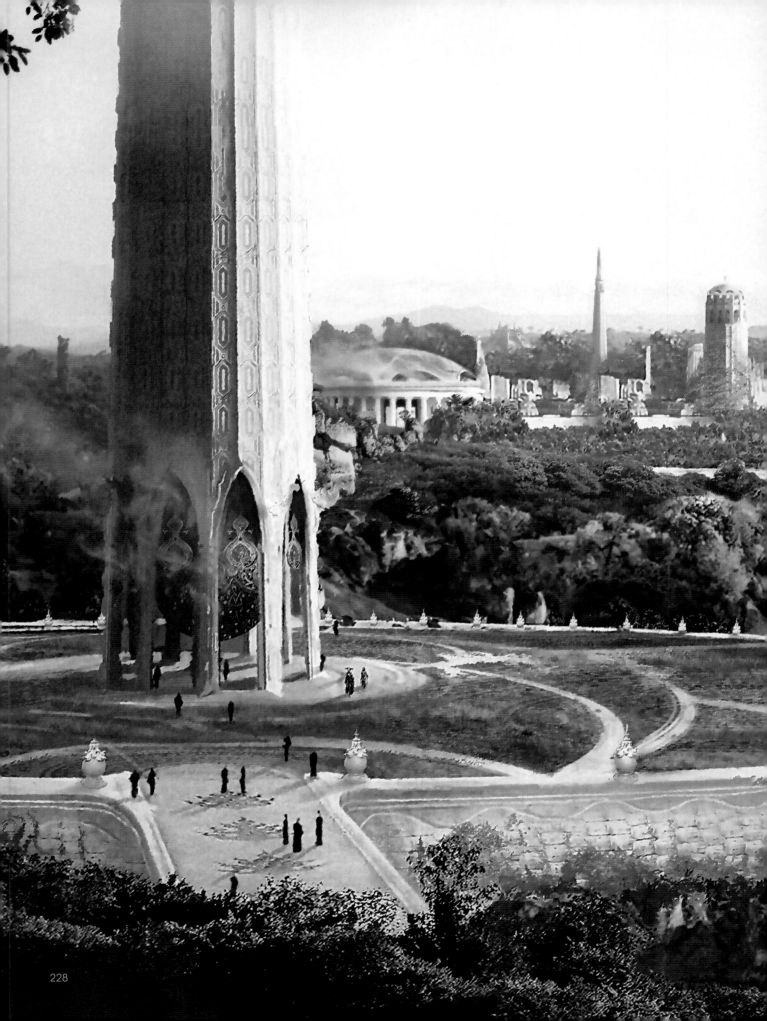

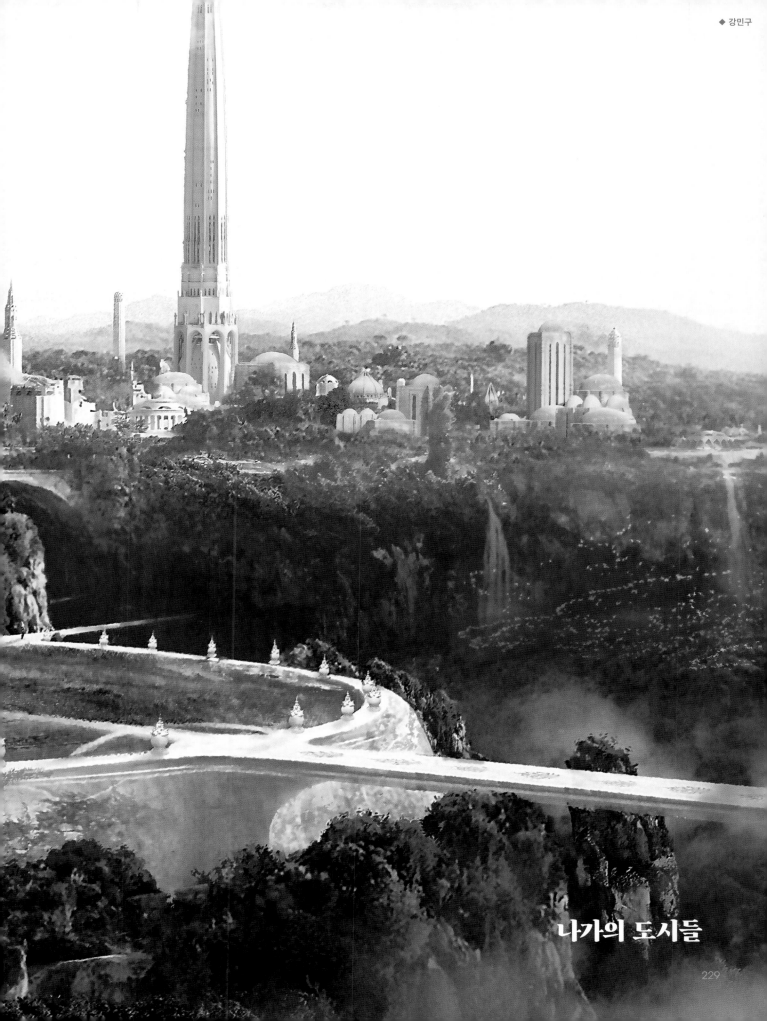

나가의 도시들

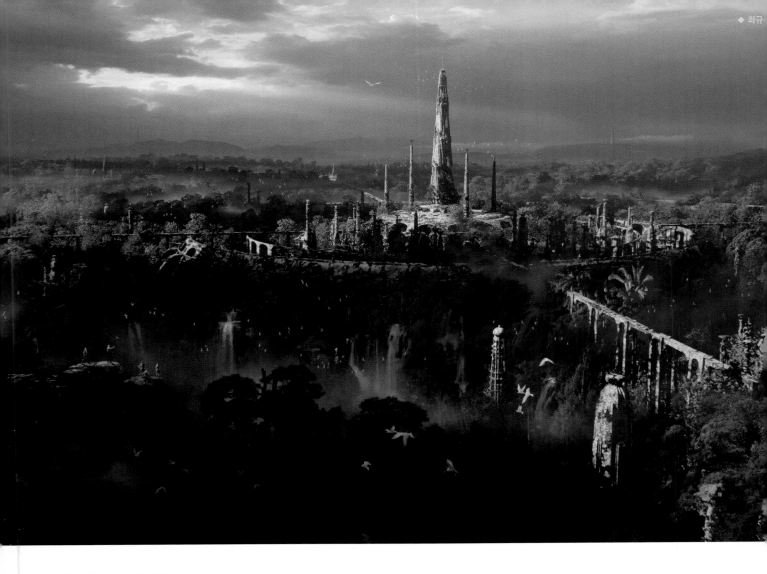

하텐그라쥬

모든 나가 도시의 원형

키보렌에서도 가장 남쪽에 위치한 도시. 나가들에게 있어 일종의 수도 역할을 하고 있습니다. 매우 습하며, 수분을 머금어 무겁게 드리워진 구름들 사이로 초록 바다에 떠 있는 섬처럼 보이는 도시입니다. 하텐그라쥬를 비롯한 나가 도시는 여러 대가문들의 가주들이 의회를 구성하여 다스립니다.

나가들의 심장을 보관해 둔 약 200미터 높이의 심장탑을 중심으로, 도시에서 접근성이 가장 좋은 곳엔 공회당이 위치해 있습니다. 일종의 시청 같은 역할이며, 이곳엔 평의회장과 나가들의 기록물들을 보관해 둔 기록 보관소가 있습니다.

나가들은 소리를 이용해 대화하지 않기 때문에, 이곳은 '침묵의 도시'로 불리기도 합니다. 또한 나가들의 시야는 북부인과 매우 다르기 때문에 북부의 도시와는 다른 야경을 가지고 있습니다. 이런 소설 속 하텐그라쥬의 모습으로부터 나가 도시의 생활상을 상상해 나갔습니다. 예를 들면 대가문의 저택에는 큰 향로가 하나씩 있는데, 이곳에서는 나가 남성들을 끌어들이는 사향이 항상 흘러나옵니다. 그 집을 방문하는 나가 남성들은 향로에 물을 뿌리면서 들어가기 때문에 만약 향로가 식어 있다면 그만큼 그 집에는 많은 방문자가 있다는 자랑이기도 합니다.

밀림 속의 도시

밀림 한복판에 있는 나가 도시는 인간들의 빽빽한 도시와 달리 넓은
공간감과 살아 있는 식물들을 도시 조경에 녹여 사용하는 방식으로
구체화해 나갔습니다. 건물들 사이의 공간이 넓어 피가 차가운
나가들이 쾌적하게 한낮의 따뜻한 감각을 만끽할 수 있도록 말입니다.
과거 대확장 전쟁에서 얻게 된 기술과 노획품들은 나가 도시를 더욱
풍요롭게 만들었을 것입니다. 또한 나가 도시의 가장 큰 특징은 빛과
소리가 거의 없단 점입니다. 그래서 향 연기를 이용해 도시가 살아
있다는 느낌을 줄 수 있도록 생동감을 표현했습니다. 발자국 없는
여신이 관장하는 자연력이 '물'이기 때문에, 나가들의 도시에는 물을
이용한 건축술과 조경술도 상당한 수준으로 발전했을 것입니다.

◆ 정슬아

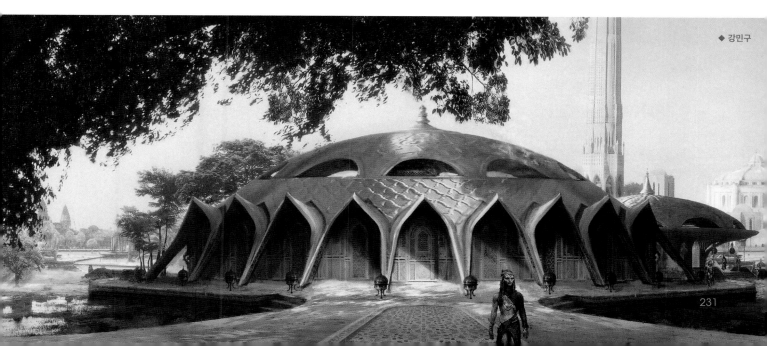

◆ 강민구

231

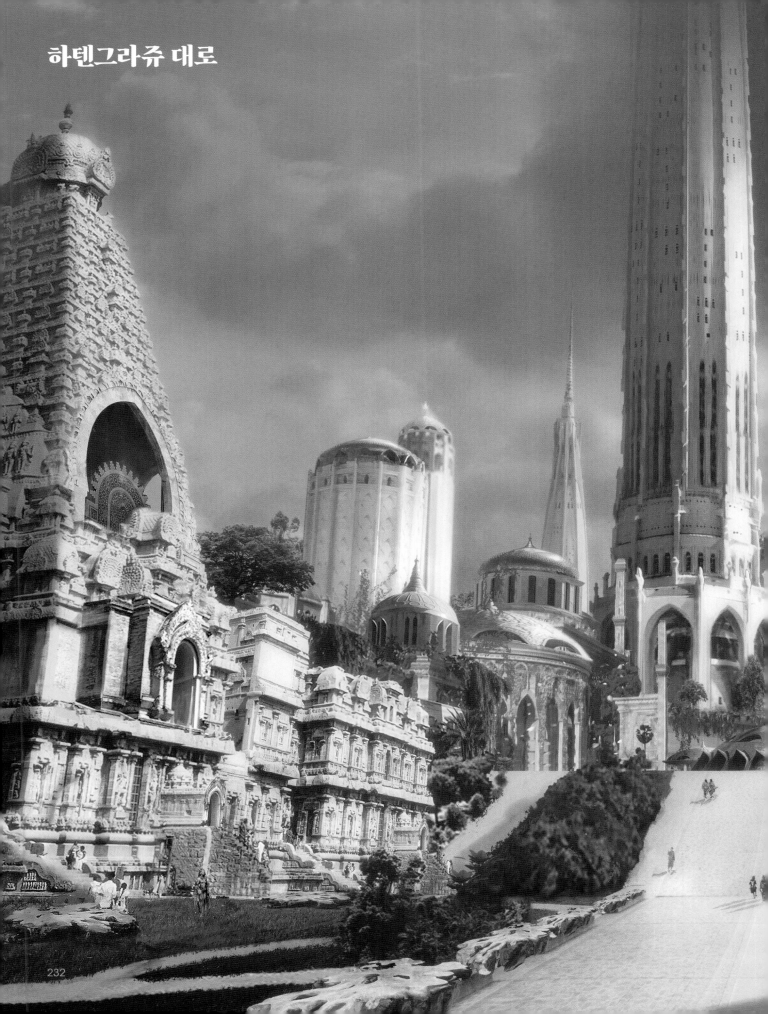

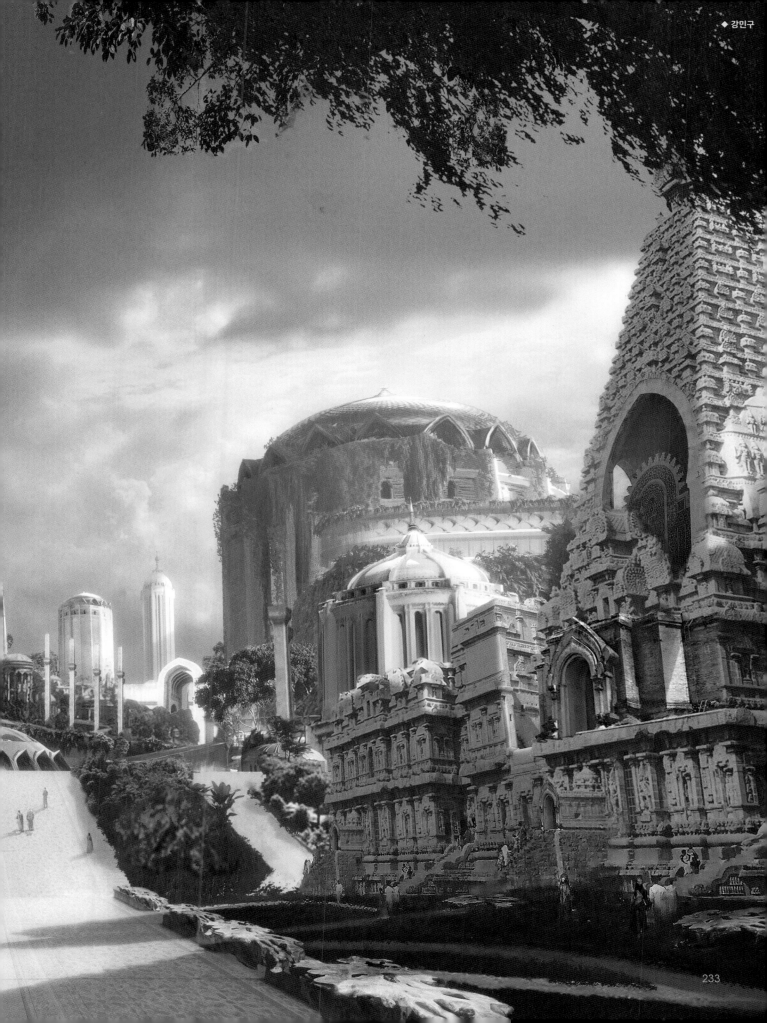

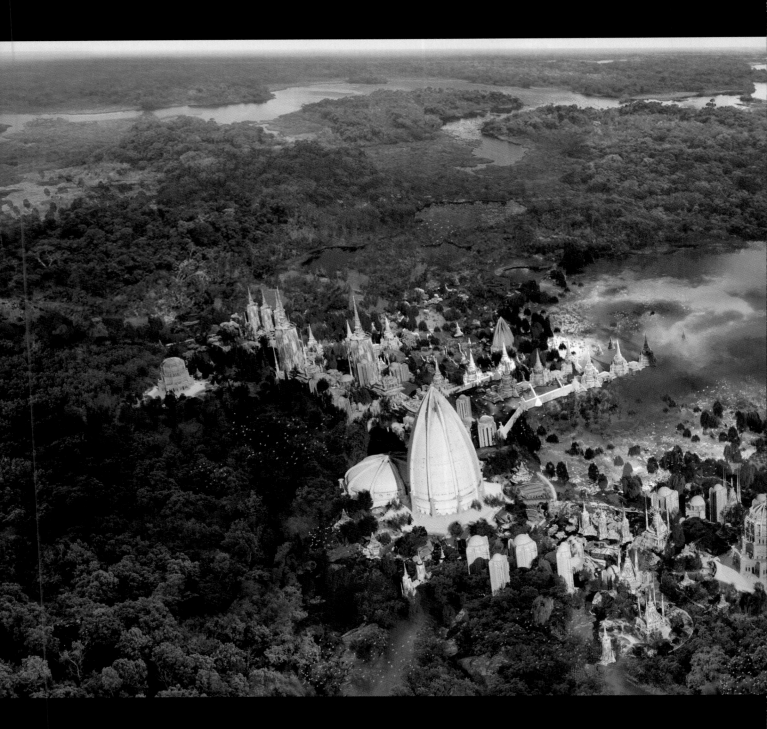

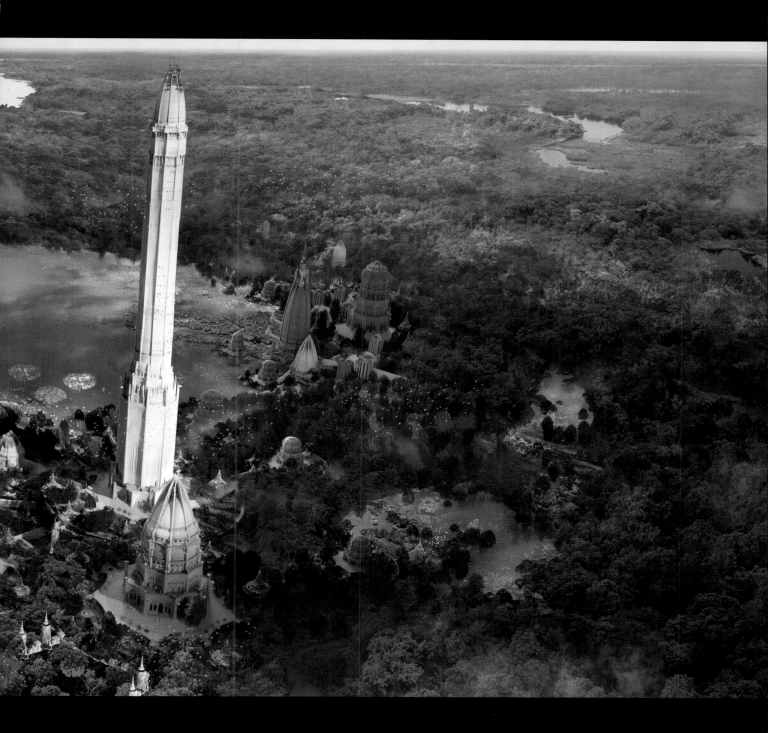

시모그라쥬

심장탑을 지켜낸 도시

키보렌 중부에 습지대 주변에 위치한 도시. 하텐그라쥬의 위성 신도시 같은 역할입니다. 시모그라쥬를 지나 남쪽으로 더 내려가면 하텐그라쥬가 나오며, 시모그라쥬의 북쪽으로는 악타그라쥬가 있습니다. 2차 대확장 전쟁 이후 유일하게 중립을 선언한 도시이기 때문에 전쟁 전후의 모습이 상당한 차이를 보입니다.

전쟁 이전의 시모그라쥬의 모습을 그리는 작업은 소설 속 구체적 묘사가 없어, 많은 상상이 필요했습니다. 우리는 륜 페이와 칸비야 고소리 의장이 습지대를 거니는 소설 속 묘사로부터 시모그라쥬의 모습을 그려나갔습니다. 전쟁 이전에는 하텐그라쥬보다 규모는 작지만 충분히 화려하고 아름다운 도시였으며 나가들에겐 습지대에서 진귀한 먹거리들을 구하기 쉬운 곳이었을 것입니다.

따라서 시모그라쥬에서 눈에 띄는 점 중 하나는 나가 정찰대가

도시에 잠시 머물거나 아이를 낳을 때 이용할 수 있도록 마련된 공공 휴식 시설이 크게 있다는 점입니다. 게다가 하텐그라쥬와 달리 방문자들은 대개 뚜렷한 목적을 가지고 방문하기 때문에 머무는 동안 도시에 적절하게 값싼 노동력을 제공했을 것입니다.

전쟁 후의 시모그라쥬는 중립 도시답게 북부 문화와 나가 문화가 한데 섞이기 시작합니다. 신 아라짓 왕국 대사관이 도시 중심부에 생기며 왕국 회담을 위한 회담장도 생겼습니다. 시모그라쥬에 정착해 살거나 장사를 위해 오가는 북부인들도 생겨납니다. 그리고 북부와 남부의 물건을 모두 아우르는 거대한 시장이 열리기 때문에 전체적으로 경제 순환이 매우 효율적이고 빠르게 돌아가도록 발전했습니다.

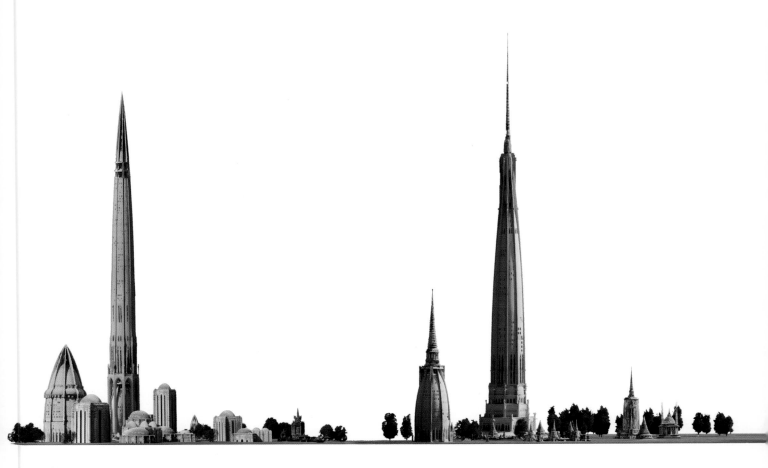

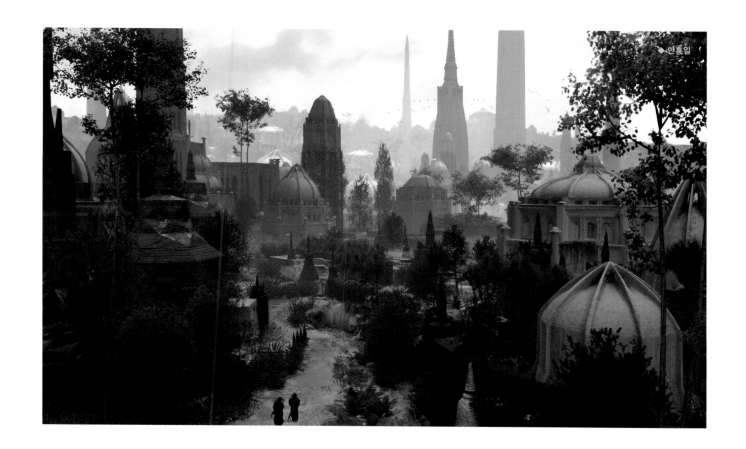

도시의 건물

시모그라쥬의 지도층이 거주하는 건물과 중요 구조물인 심장탑은
하텐그라쥬를 연상케 하는 하얀색 건물입니다. 나가들은 색을 보는
것보다 열을 보는 걸 중요하게 여기기 때문에 도시의 건축물에는
과도하게 화려한 색상을 사용하지 않았습니다. 대신 건물의 높이와
열 흡수가 많을 소재와 색상을 통해 도시에 있는 사회적 지위의
격차를 읽을 수 있도록 했습니다.

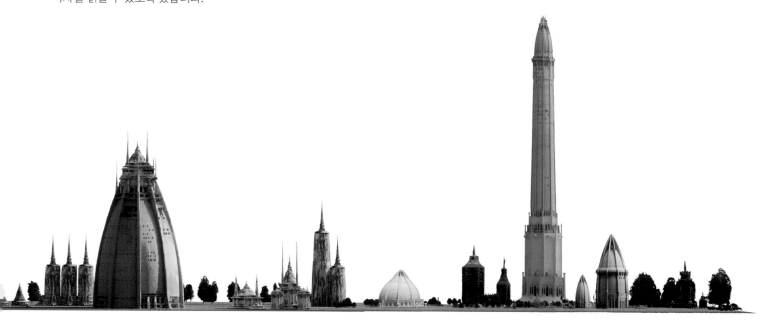

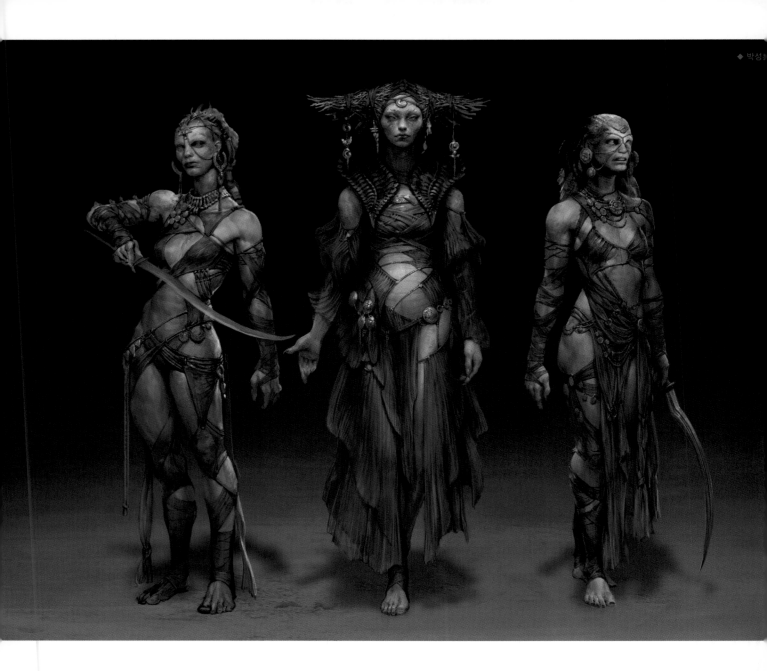

나가 정찰대

정찰대의 복장과 장신구들은 밀림에서 구하기 쉬운 소재들로, 다소 검소한 분위기를 풍기도록 디자인했습니다. 가운데 임신한 나가는 도시에 아이를 낳으러 가기 위해 비교적 화려하게 차려입은 모습입니다.

키보렌 밀림을 순찰하는 정찰대로서 전원 다 여성으로 이루어져 있습니다. 도시마다 대개 몇 개의 정찰대를 가지고 있으며, 이들은 키보렌과 도시를 오가면서 외부인(불신자)들의 침입을 경계하고 숲과 나무를 보살피는 일을 합니다. 나가에게 해로운

것들을 없애는 궂은일을 담당하기 때문에, 보통 가주 경쟁에서 밀려난 여인들이 정찰대에 자원해서 들어가곤 합니다.

NAGA·female.
I·M·CMS.

정신 억압자

'정신 억압'이라는 고유한 능력을 쓸 수 있는 일부
나가들을 이르는 말입니다. 정신 억압자는 지능이
낮은 동물들의 정신을 지배하여 그들을 자유자재로
부릴 수 있습니다. 지능이 높고 고등한 생물일수록
정신 억압이 까다로워지기에 일부 동물들은 사실상
정신 억압이 불가능합니다. 단순히 전투뿐만 아니라
뱀 단지를 이용한 사어 통신처럼 다양한 방면에 이
정신 억압 능력을 활용할 수 있습니다.

2차 대확장 전쟁이 벌어지자, 능력이 뛰어난 정신
억압자들은 코끼리를 정신 억압을 통해 전투 병기로
이용하기도 합니다. 정신 억압은 억압대상의
수와 규모를 어디까지 섬세하게 다룰 수 있을지는
시전자의 능력에 따라 달라집니다.

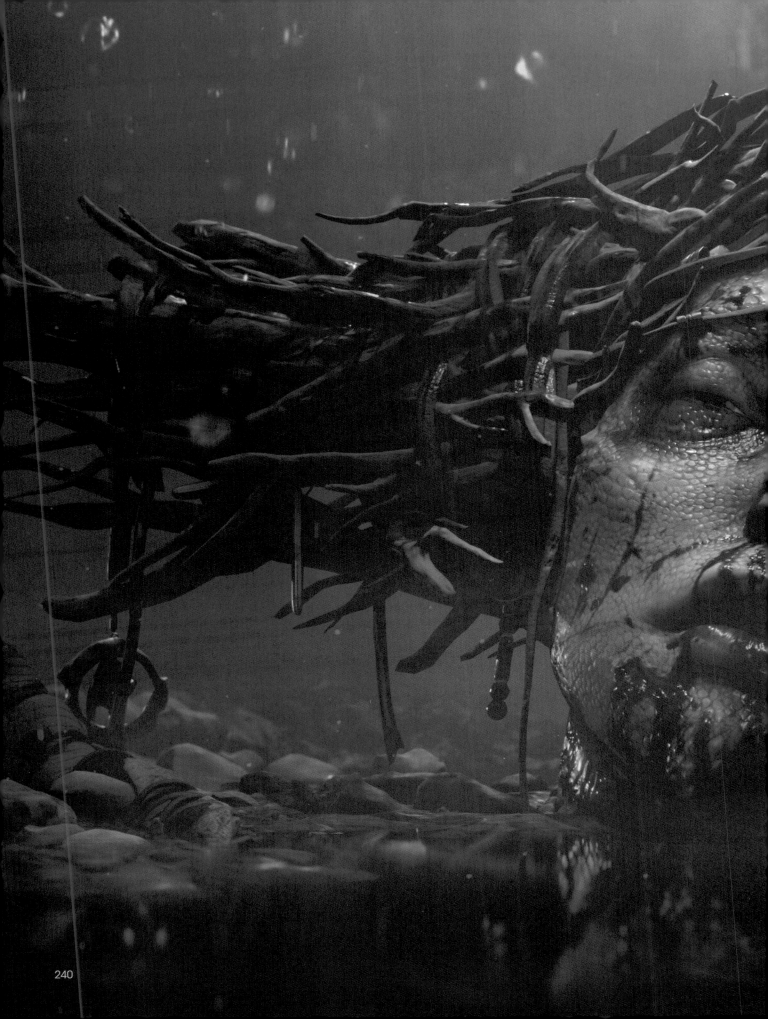

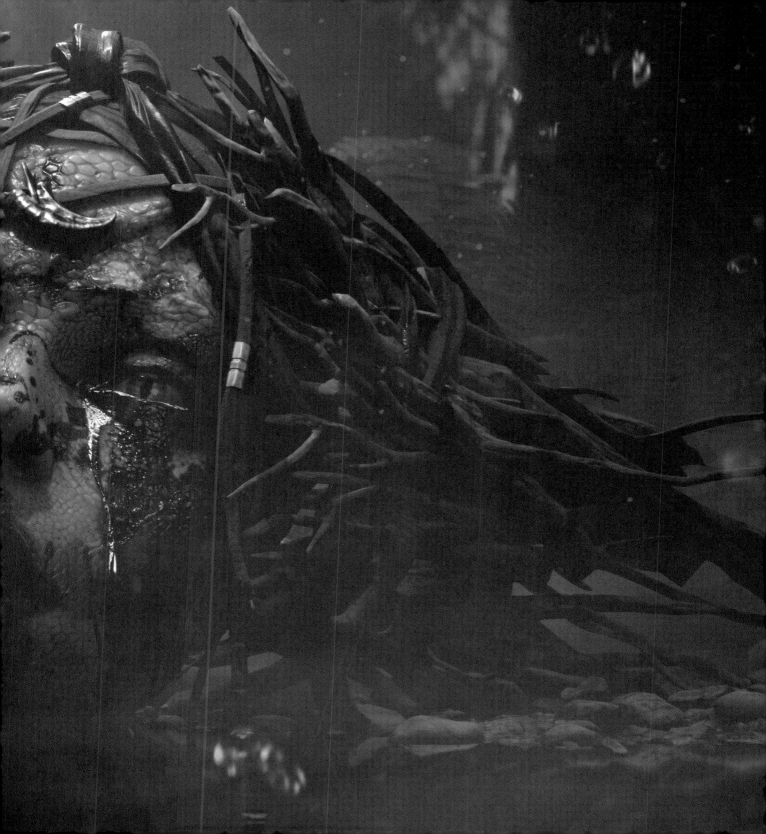

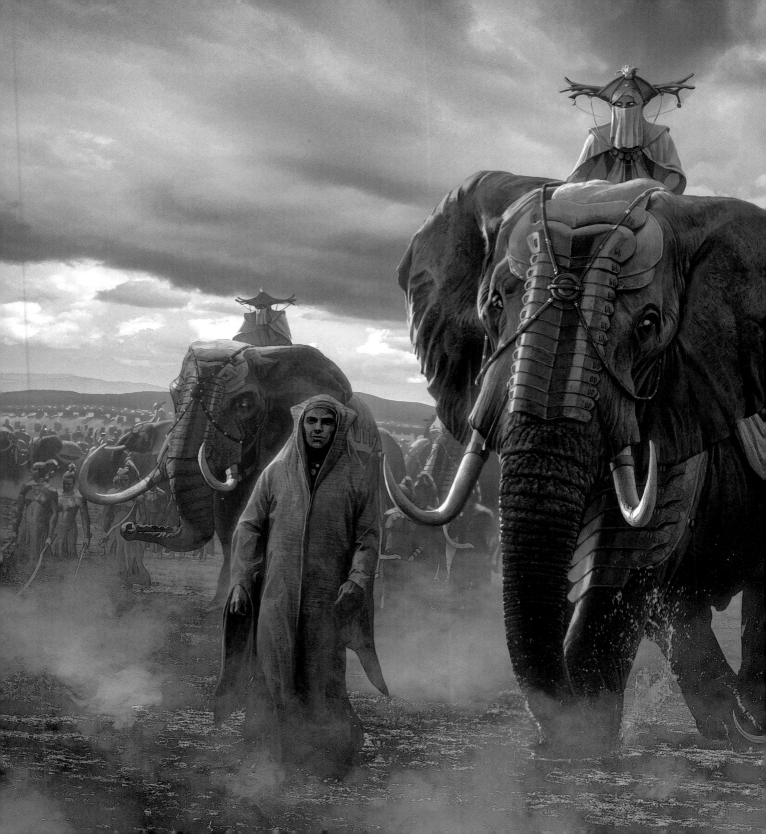

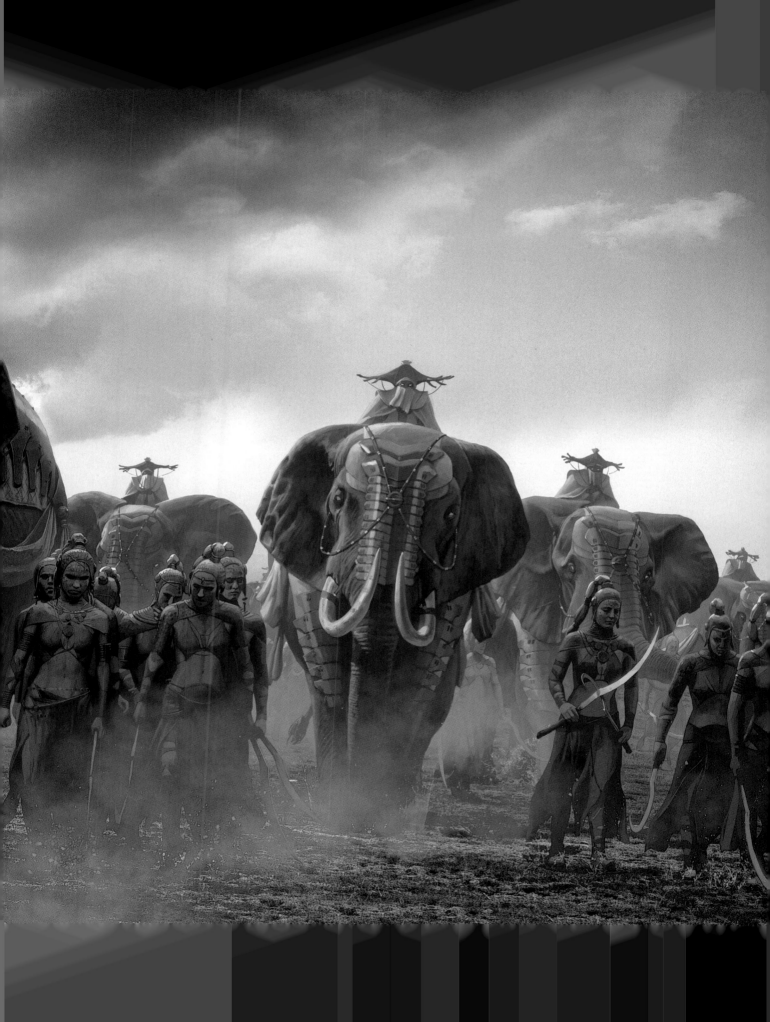

나가의 문화

나가의 문화는 자신들의 종족적 특성을 토대로 발전했습니다.
우선 나가들은 '니름'이란 정신적 대화로 소통하기에 청력을 거의
사용하지 않으며, 대신 시각적으로 색채가 아닌 온도까지 인지할 수
있습니다. 따라서 인간과 달리 그림도 음악도 이들에겐 별다른 의미가
없습니다.

나가들은 살아 있는 것으로 식사를 하기 때문에, 동식물들이
풍부히 자랄 수 있는 환경을 조성하고자 했습니다. 따라서 나가들은
키보렌 밀림을 오랜 시간 울창하게 가꿔 왔으며, 모든 식물들을
소중히 가꾸는 문화가 자리 잡았습니다. 스스로를 나무의 친구
또는 수호자로 여기며, 키보렌에 나무를 심고 관리합니다. 이를 두고
케이건은 '수목 애호가'라는 다소 경멸적인 표현을 쓰기도 합니다.

특히 나가들의 이런 문화는 '나무 장례식'이란 독특한 풍습을 보면 더
잘 알 수 있습니다. 나가들은 기본적으로 나무를 잘 사용하지 않지만,
부득이하게 사용해야 할 때는 그 나무를 태우거나 자르는 것을 몹시
슬퍼하면서 적합한 절차를 통해 나무에게 예우를 갖춰 장례를 치러
줍니다. 그들은 나무에게 장례를 치러 주었다는 인증 없이는 나무를
사용하지 않을 정도입니다.

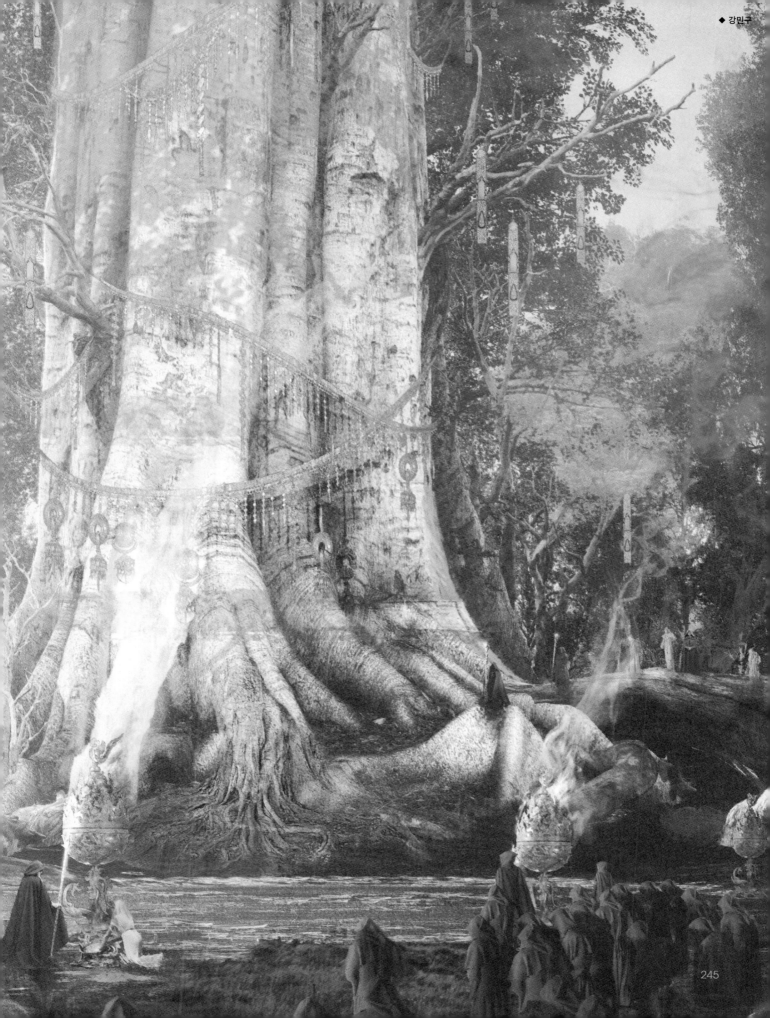

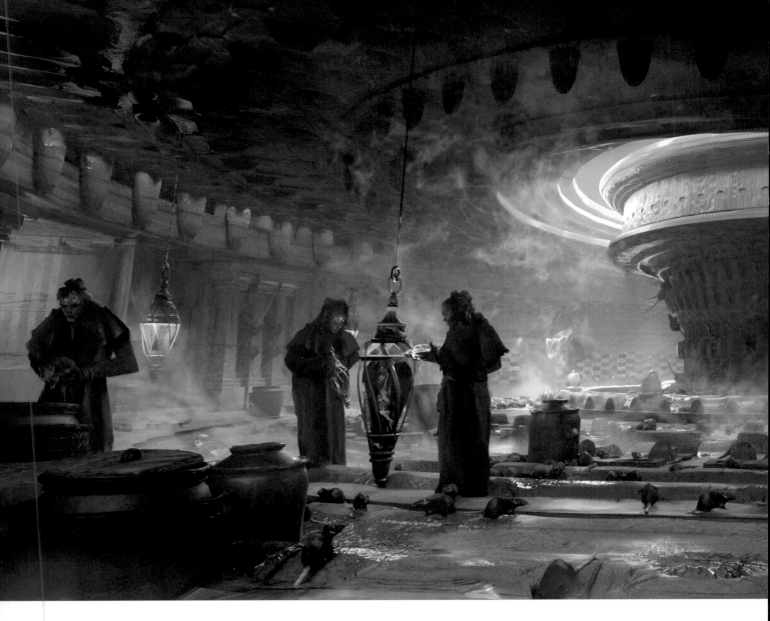

안홍필 ◆

246

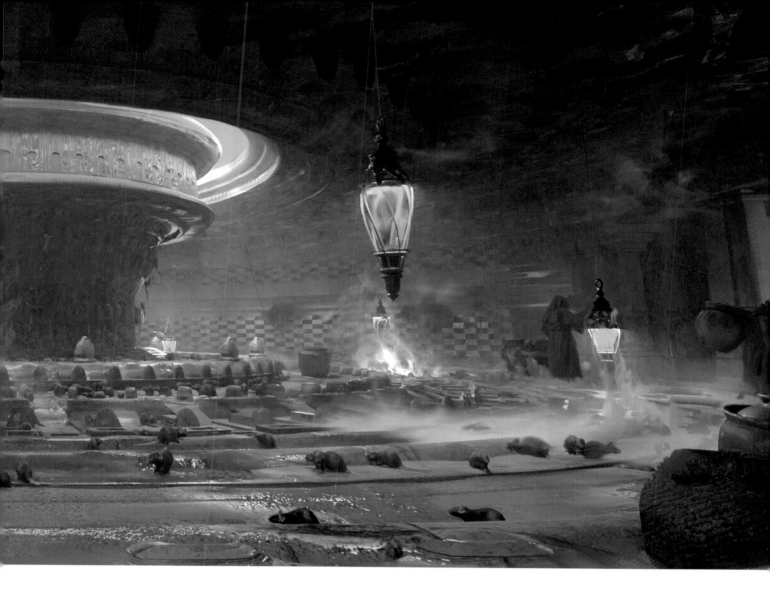

나가의 식문화

쥐 사육사들은 식탁에 오를 쥐들의 영양부터 청결까지 식물을 돌보듯 꼼꼼히 관리합니다. 나가 약술사가 제조한 특수 향은 쥐들이 사육장에서 머물러 있을 수 있도록 감정 상태를 제어하는 등 여러 효능을 발휘합니다.

나가들의 식사는 보통 살아 있는 동물을 날 것 그대로 삼키는 식으로 이루어집니다. 설치류 같은 소동물부터 나가들과 비슷한 크기의 동물까지 다 삼킬 수 있으며 한번 섭취하면 길게는 수개월까지 식사하지 않아도 생존할 수 있습니다. 불에 굽거나 조리하는 화식(火食)은 문화적으로도 신체적으로도 익숙하지 않습니다.

나가들의 도시에는 쥐를 키우는 사육장과 이를 전문적으로 관리하는 사육사가 있고, 대가문들은 가문마다 이런 고용인이 있어 식량을 공급받습니다. 나가들에게는 맛보다는 해당 동물이 얼마나 사냥하기 어려운지 등으로 미식 수준이 결정됩니다.

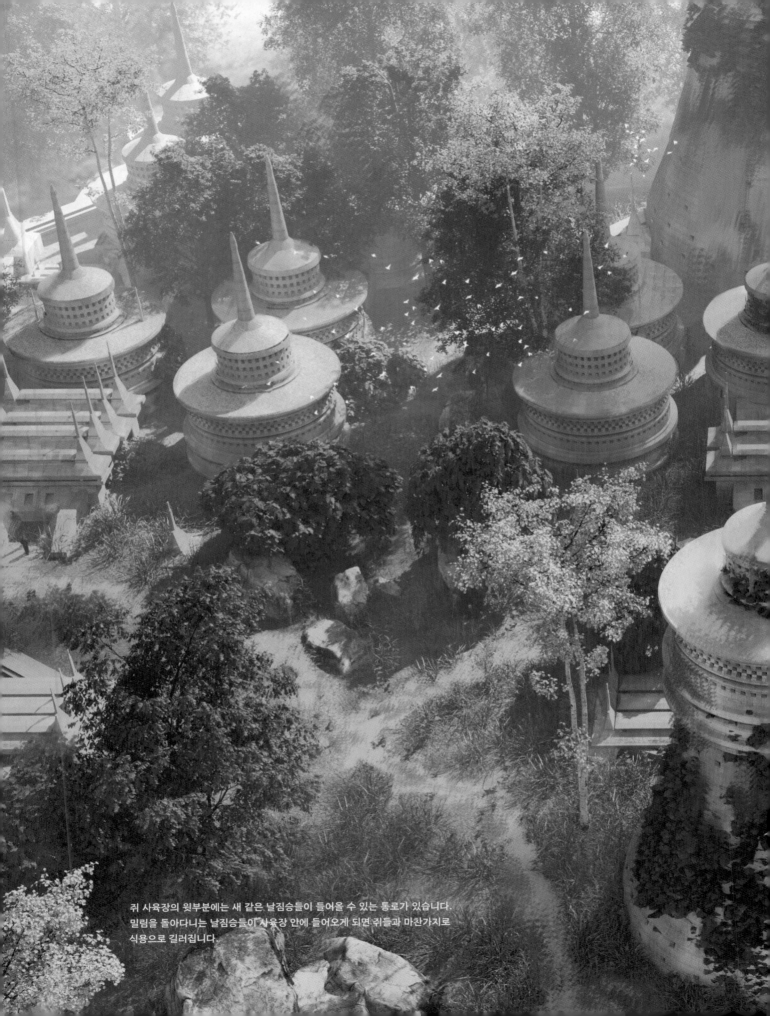

쥐 사육장의 윗부분에는 새 같은 날짐승들이 들어올 수 있는 통로가 있습니다.
밀림을 돌아다니는 날짐승들이 사육장 안에 들어오게 되면 쥐들과 마찬가지로
식용으로 길러집니다.

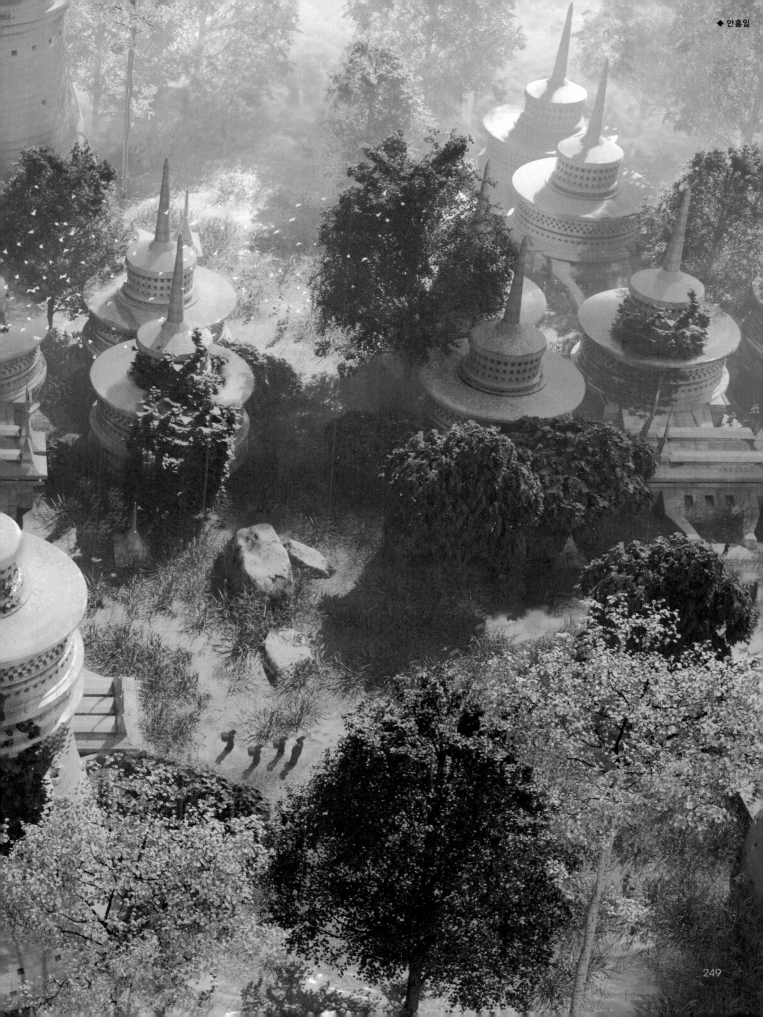

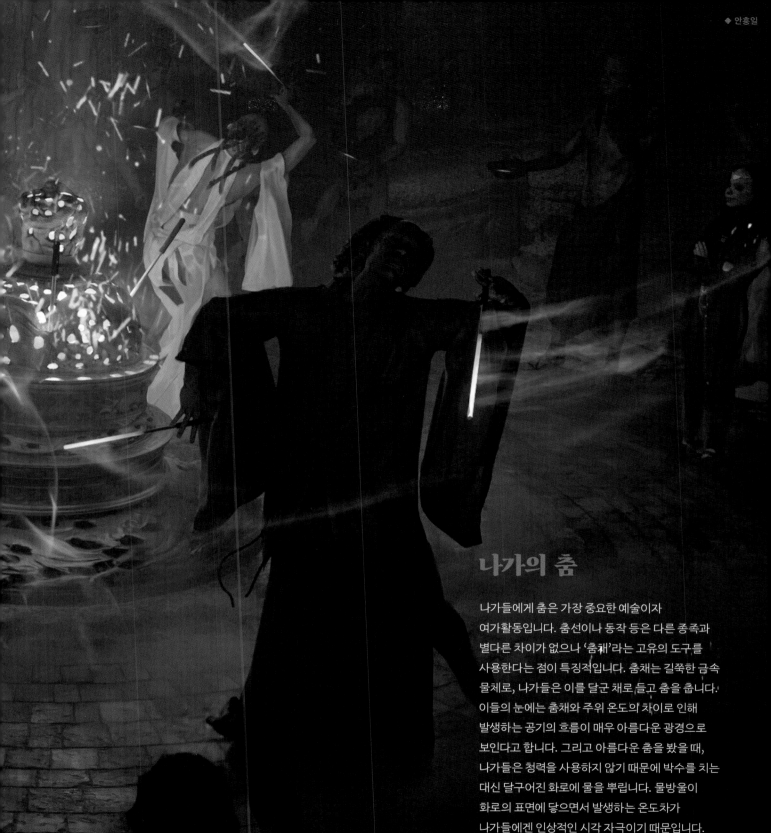

나가의 춤

나가들에게 춤은 가장 중요한 예술이자
여가활동입니다. 춤선이나 동작 등은 다른 종족과
별다른 차이가 없으나 '춤채'라는 고유의 도구를
사용한다는 점이 특징적입니다. 춤채는 길쭉한 금속
물체로, 나가들은 이를 달군 채로 들고 춤을 춥니다.
이들의 눈에는 춤채와 주위 온도의 차이로 인해
발생하는 공기의 흐름이 매우 아름다운 광경으로
보인다고 합니다. 그리고 아름다운 춤을 봤을 때,
나가들은 청력을 사용하지 않기 때문에 박수를 치는
대신 달구어진 화로에 물을 뿌립니다. 물방울이
화로의 표면에 닿으면서 발생하는 온도차가
나가들에겐 인상적인 시각 자극이기 때문입니다.
그래서 나가들은 화로가 식을 때까지 물을 뿌리게
할 정도로 아름답거나 뛰어난 것을 '화로가
식는다'라고 관용적으로 표현합니다.

외출 호위

나가들이 특정 나가의 외출에 동행하여 호위를 하는 경우는 크게
두 가지입니다. 첫 번째는 아직 심장을 적출하지 않은 미성년의
나가가 외출할 때이며, 두 번째는 나가 여성이 자신의 위신을 위해서
호위와 동행하는 경우입니다. 하지만 나가들에게 외출 호위는 원래의
안전이나 보호 목적보다는 사회적 제스처에 가깝습니다. 이 호위는
나가 남성들이 맡으며 특히 여성을 호위할 때는 여성들이 자신을
추종하는 남성 객들이 얼마나 많은지 과시하기 위해 동원됩니다.

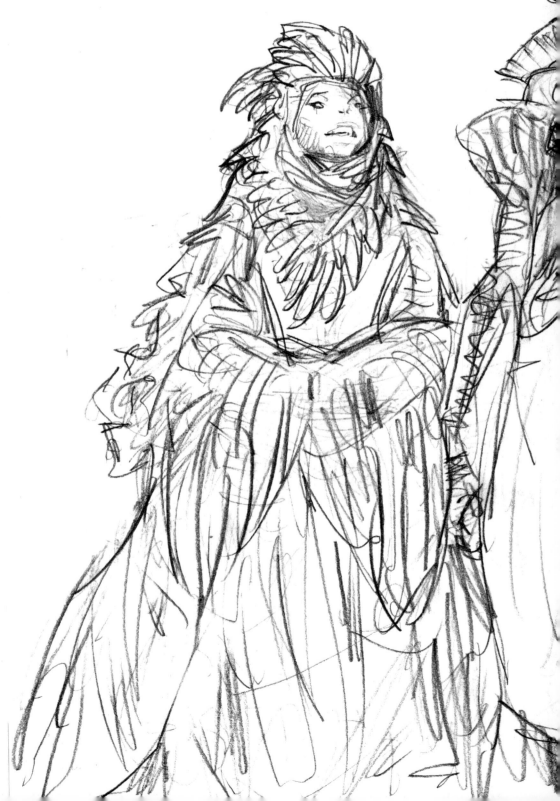

비아스가 갈로텍과의 거래로 얻
어낸 남성 수호자들을 표현한 작
업입니다. 비아스가 쥐고 있는 목
줄에서 나가 여성들과 남성들 사
이의 계급이 드러납니다.

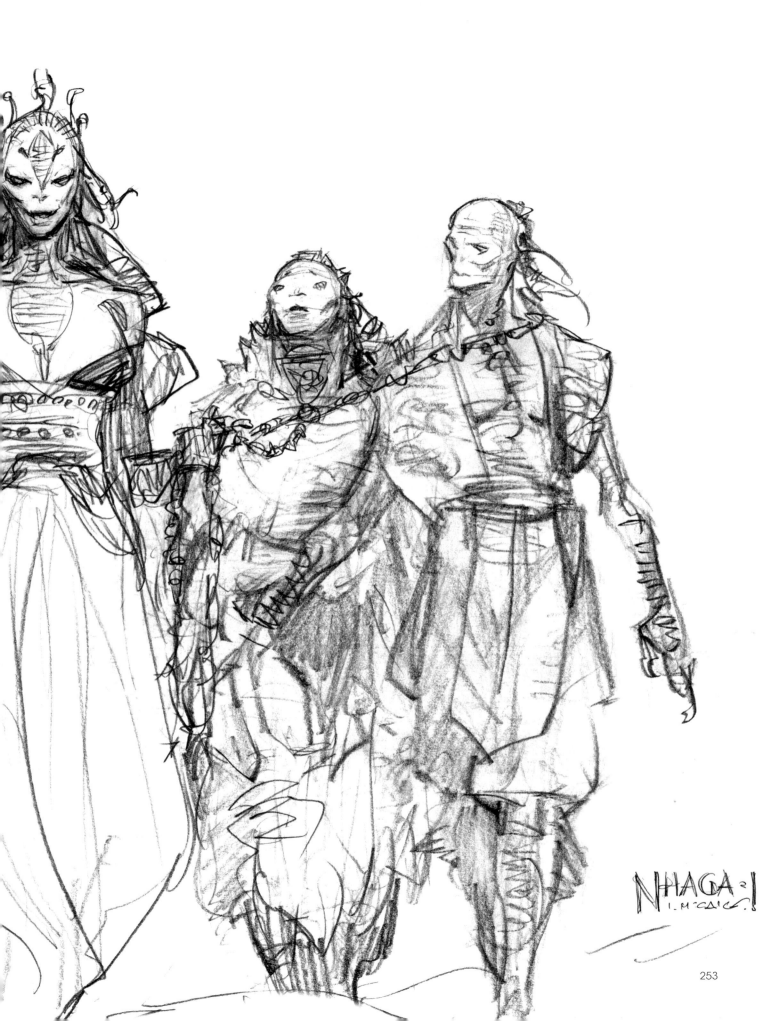

NHAGA
I. M<CAIG

253

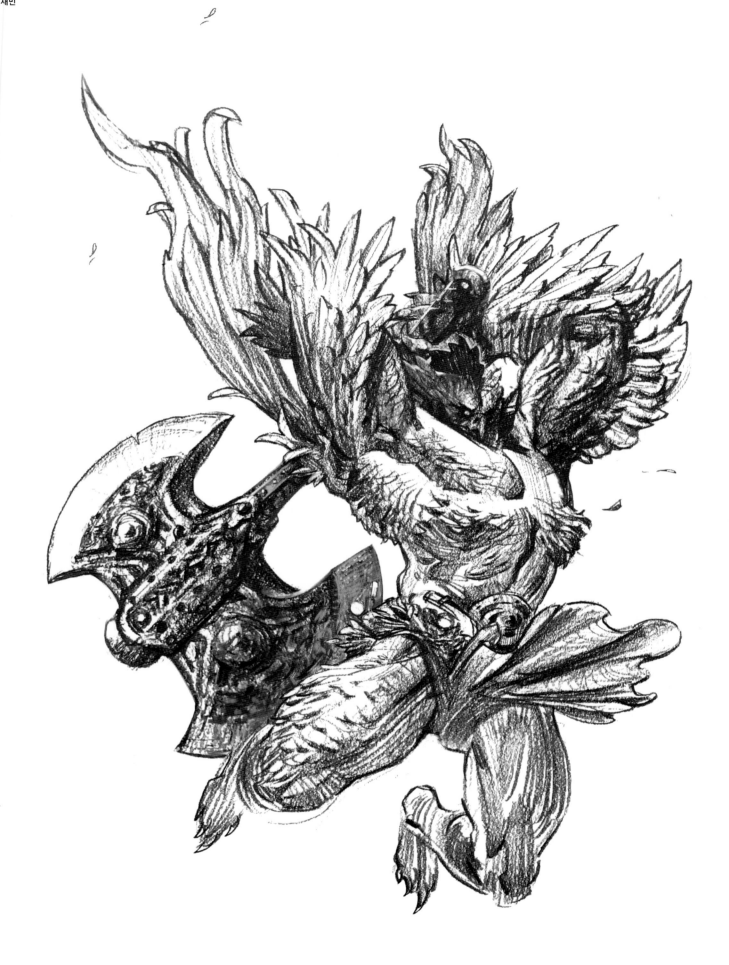

CHAPTER 6

숙원을 추구하는 레콘

숙원을 추구하는 레콘

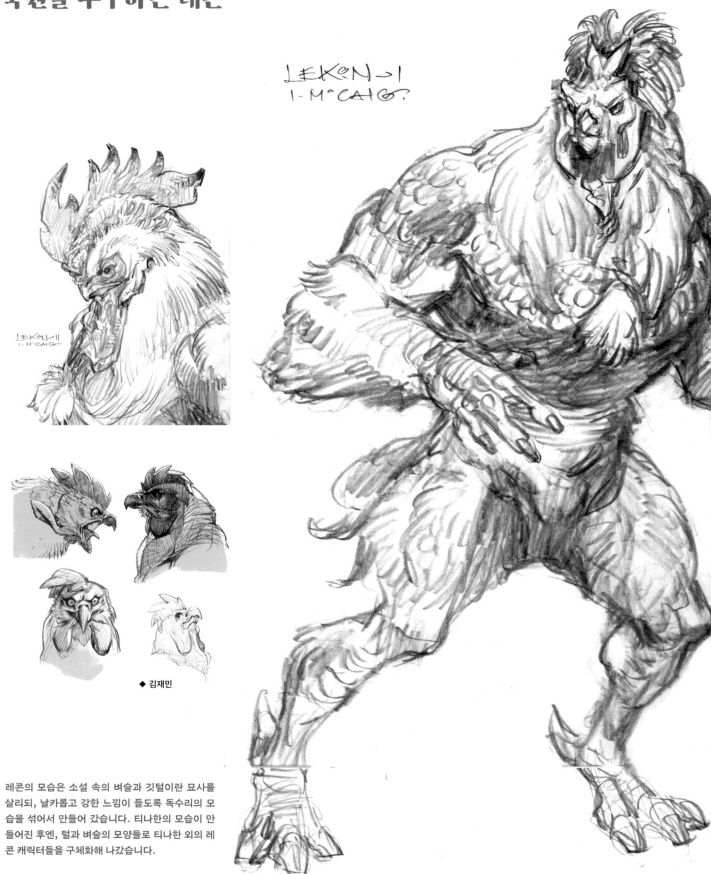

LEKON~1
1-M°CAIG?

LEKON~11
1-M°CAIG

◆ 김재민

레콘의 모습은 소설 속의 벼슬과 깃털이란 묘사를
살리되, 날카롭고 강한 느낌이 들도록 독수리의 모
습을 섞어서 만들어 갔습니다. 티나한의 모습이 만
들어진 후엔, 털과 벼슬의 모양들로 티나한 외의 레
콘 캐릭터들을 구체화해 나갔습니다.

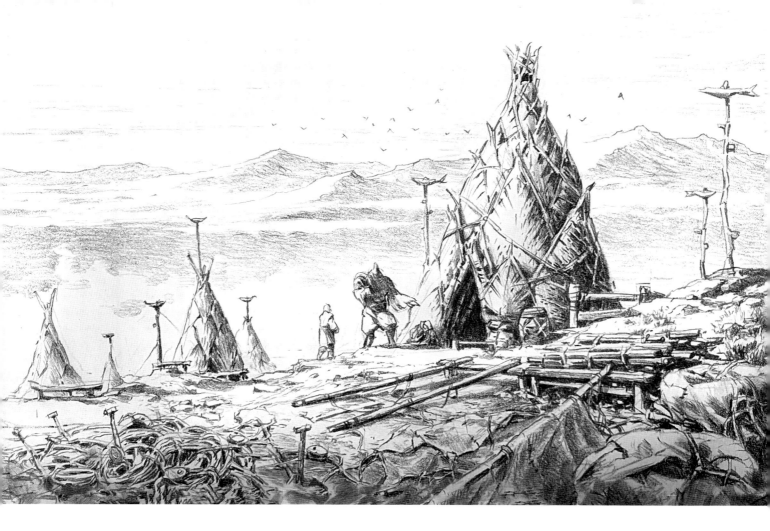

'모든 이보다 낮은 여신'의 선민 종족으로서 그들의 일생에 중요한
것은 오직 자신과 자신의 숙원뿐입니다. 이들은 다른 종족들보다
월등하게 큰 체구를 가지고 있으며 모든 신체적 능력이 매우
뛰어납니다. 물리적인 힘이 셀 뿐만 아니라 달리거나 뛰는 속도,
비거리 등도 우수하지요. 그리고 '계명성'이라고 불리는 고함을
내지를 경우 그 목소리만으로도 상대를 압도할 수 있습니다.

전체적으로 아주 호전적인 종족 특성을 갖고 있으며, 단순히 신체
능력 말고도 '최후의 대장간'이라 불리는 곳에서 만들어지는 무기를
통해 자신의 전투력을 강화합니다. 여기까지만 본다면 레콘이 대륙과
다른 종족을 이미 지배하고 있다 해도 이상할 것이 없으나, 이들은
다행히도 세계 질서나 정복 같은 것엔 별다른 관심이 없습니다.
일생에 관심을 가지는 건 오로지 자기 자신뿐이며 평생 몰두할 수
있는 하나의 목표를 이루는 데만 모든 신경을 쏟습니다.

항상 강할 것만 같은 이들에게도 약점은 하나 있는데, 다름 아닌
'물'입니다. 물을 어찌나 두려워하는지 물이라는 단어를 말하는
것조차 꺼립니다. 따라서 물을 끼얹으려는 시늉만 해도 그들은
이미 멀찌감치 달아나 버리고는 합니다.

◆ 박성륜

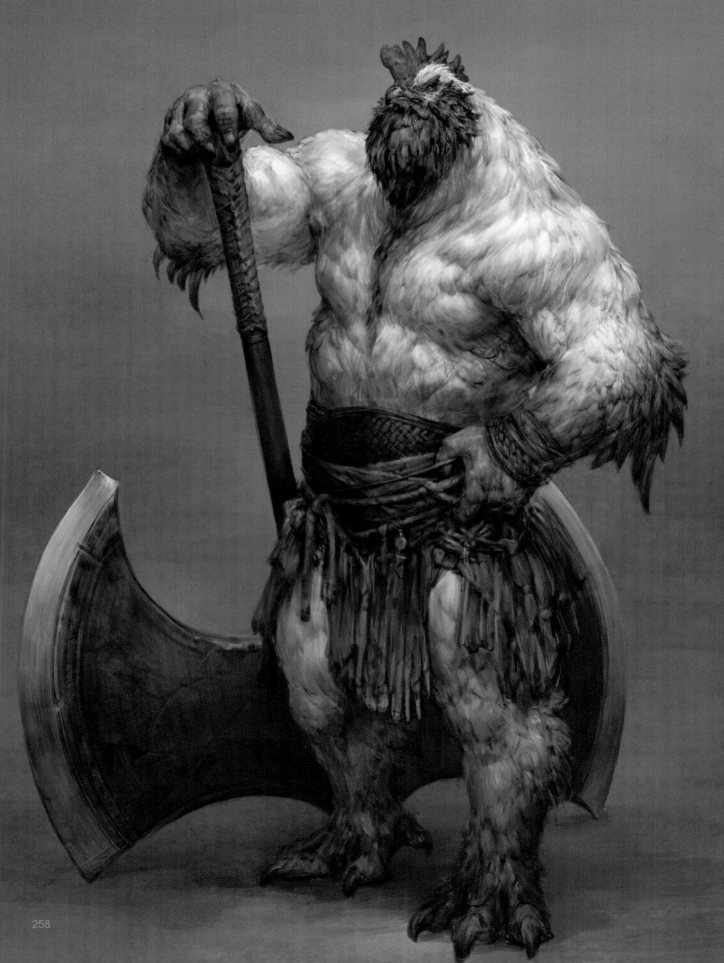

◆ 유병우

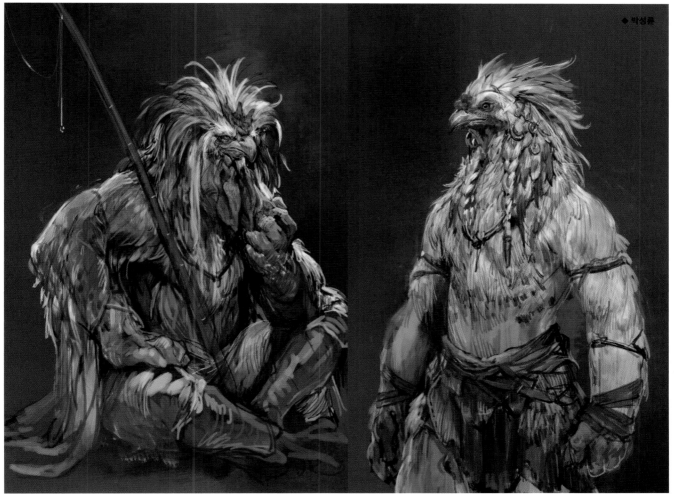

◆ 박성률

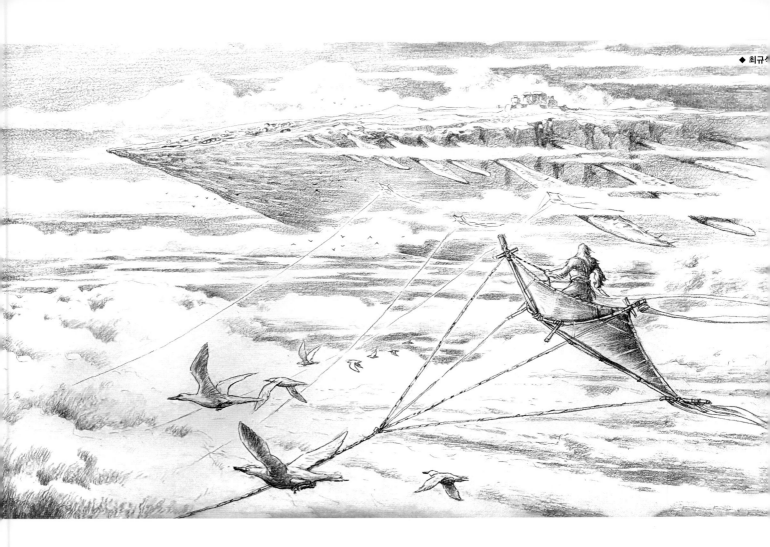

레콘의 숙원

그들은 연을 이용하여 하늘치의 등에 오른다는
대담하기 짝이 없는 계획을 시도 중이었다.
승려는 가능성이 거의 없다고 생각했지만 그들의
모험심에는 감동했고, 그래서 주먹을 불끈 쥐며 소리
없이 응원을 보내었다.

— 제1장 「구출대」

최후의 대장간에서 만든 '별철 무기'를 받은 레콘은 숙원 추구를
합니다. (남성 레콘의 경우 신부 탐색을 하기도 합니다.) 레콘의
숙원은 세상을 바꿀 정도로 거대한 사업입니다. 평생을 바칠 만큼
의미 있다고 생각하는 일이지요. 레콘은 이를 달성하기 위해 세상을
주유하며 필요한 자금을 모읍니다. 혹은 목표를 달성하는 데 도움을
줄 동료들을 구하기도 합니다. 레콘끼리 숙원을 두고 경쟁하는
일은 없습니다. 개인주의자인 레콘은 그 자신이 만족하는 성취감만
중요하기 때문입니다. 숙원이 겹치는 레콘들 둘 셋이 협력하는 경우는
있지만, 레콘 무리가 조직적으로 무언가를 해내는 일은 불가능하다고
여겨집니다.

신부 탐색

레콘은 일부다처제로 생활합니다. 신부탐색자인 남성 레콘에겐 여성 레콘의 마음에 들기 위한 구애 행동이 중요합니다. 혹은 이미 남편이 있는 여성 레콘이 눈에 들어왔다면, 그 남편과 결투를 해 신부를 빼앗기도 합니다. 여성 레콘들도 가장 강한 레콘과 가정을 이루고 자녀를 낳고 싶기 때문에 이 결투를 부추기거나 지지합니다. 금슬이 좋은 부부라면 레콘 부부가 같이 도전자를 쫓아내기도 합니다. 그리고 부부의 연을 맺는 데 성공한 레콘은 또 다른 신부를 찾아 세상을 방랑합니다.

신부탐색자인 남성 레콘은 첫 아내를 신중하게 고릅니다. 그리고 고심해서 고른 가장 강하고 현명한 여인에게 선택받기 위해 노력합니다. 레콘의 사회에서 첫째 부인의 역할은 매우 막중하기 때문입니다. 그렇게 혼인한 첫째 부인은 아래 부인들을 통솔할 만큼 현명하며, 다른 부인들이 출산할 때 산파의 역할을 하기도 하고, 어쭙잖은 남성 레콘들로부터 아래 부인들을 보호할 만큼 강합니다.

철의 대화와 침묵

레콘은 결투를 '철의 대화'라고 부릅니다. 결투가 성사되면 싸움을 건 레콘이 상대에게 선공을 양보하는 방식으로 이뤄집니다. 결투가 종료될 때까진 무기를 제외한 다른 방식의 대화는 용납되지 않습니다. 무기로 자신의 의지를 관철하고, 상대의 주장을 무너뜨리는 이 대화는 한쪽의 죽음으로만 끝을 맺습니다.

레콘이 상대 레콘에게 경의를 표할 땐 철의 침묵을 선언합니다. 매우 드문 일이며 레콘이 표할 수 있는 최고의 경의입니다. 한쪽이 "내 아내는 당신의 아내요."라고 선언하면, 상대 레콘은 "내 철은 절대로 당신에게 말을 걸지 않을 거요."라고 대답합니다. 이렇게 철의 침묵이 성사되면, 이후로 두 레콘은 절대로 싸우지 않습니다.

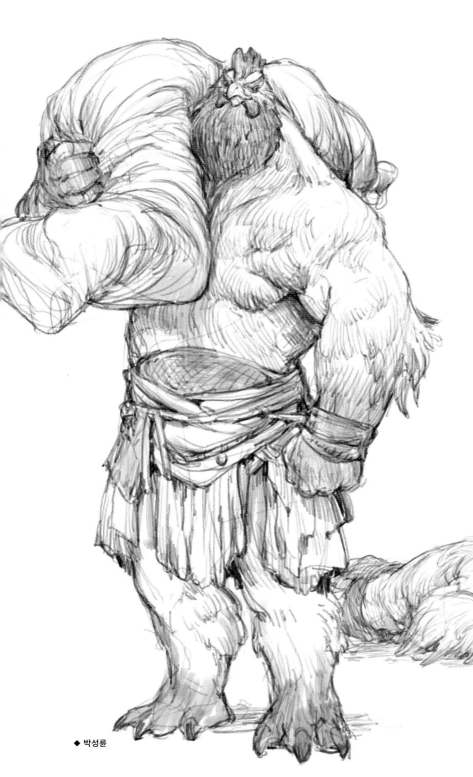

◆ 박성륜

최후의 대장간

이 특별한 대장간은 세계의 북녘 끝, 잔인한
눈보라와 거대한 빙하가 있는 얼어붙은 땅 위에 홀로
지어져 있습니다. 이곳에서는 최후의 대장장이가
별빛을 이용하여 철을 제련합니다. 그 때문에
레콘들의 무기는 '별철 무기'라고 불리며, 이 철은
오로지 레콘의 무기를 제작하는 데만 사용하는
재료입니다. 소설의 중후반, 신을 찾는 수탐대는
최후의 대장간이 성지라는 것을 깨닫습니다. 모든
이보다 낮은 여신이 자신의 아이들을 위해 녹슬지
않는 무기를 선물하는 곳이기 때문입니다.

최후의 대장간의 중심에는 별빛을 녹여 철을 만드는
별철로가 있습니다. 이 별철로를 관리하는 건
대장간에서 일하는 모든 대장장이의 동의를 얻어
선출되는 최후의 대장장이입니다.
대장장이들은 오랫동안 불을 다룬 탓에 흡사 인간의
팔처럼 깃털 대신 맨살이 보입니다. 그러나 최후의
대장장이는 다른 대장장이와는 다른 모습입니다.
최후의 대장장이가 다루는 별철로는 모든 이보다
낮은 여신의 가호가 내려 뜨거운 열을 내지 않기
때문입니다.

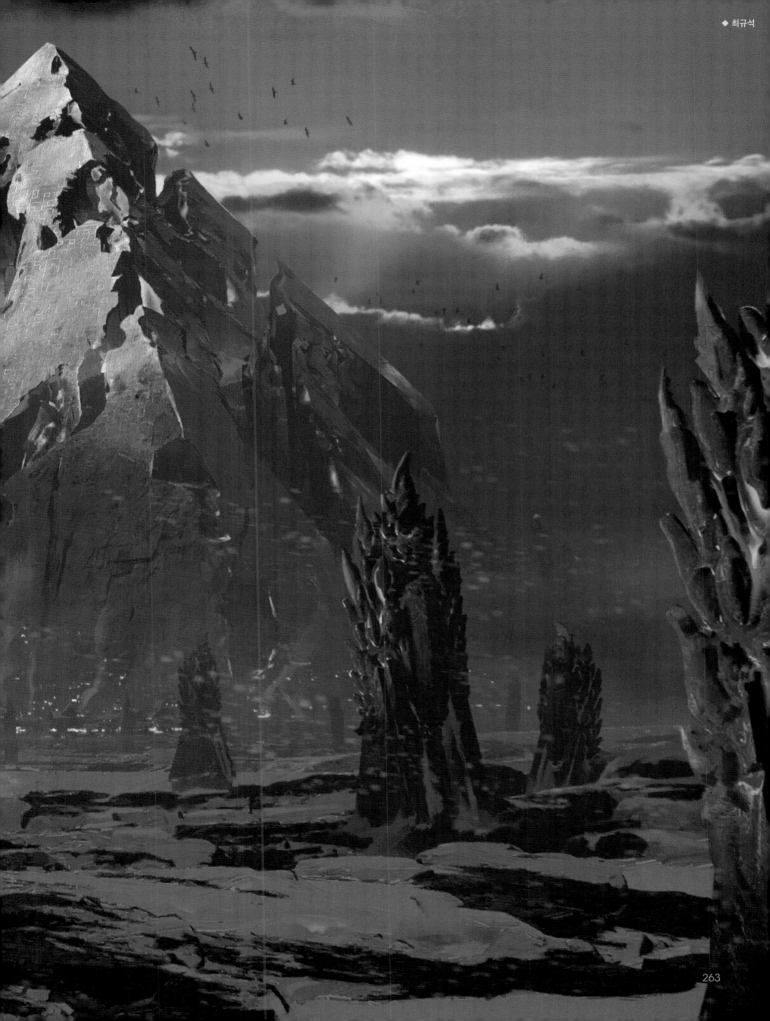

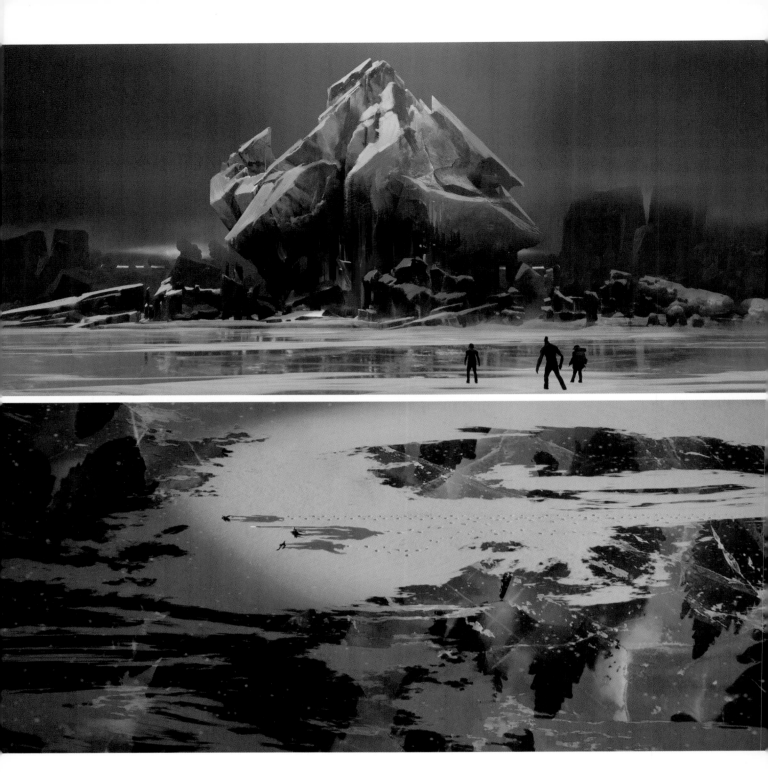

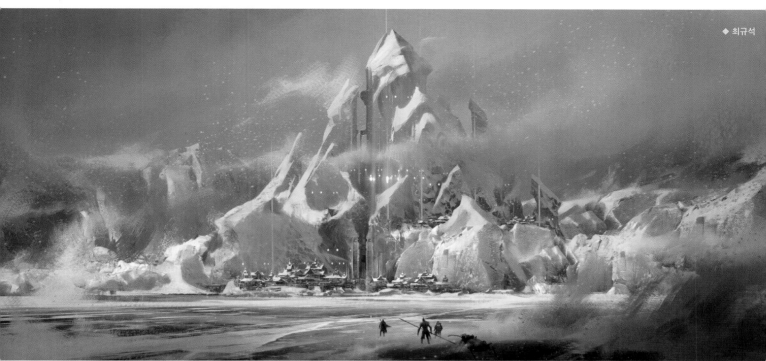

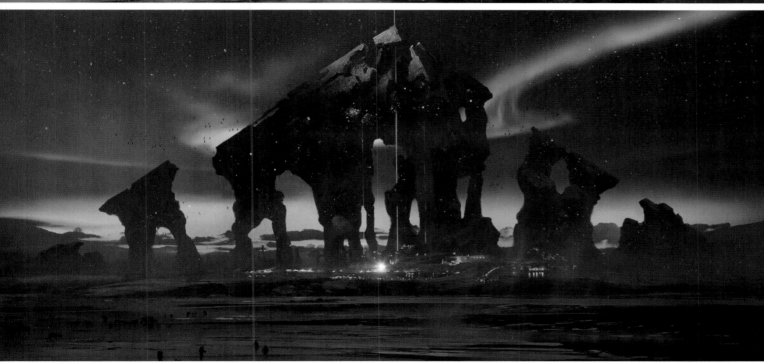

최후의 대장간을 표현한 다양한 시안입니다. 초기 버전의 최후의 대장간은 광활한 빙원의 얼음성 같은 구조였습니다. 이후 논의와 수정을 거쳐, 별빛을 벼리는 대장간이자 여신의 사원이었단 설정을 시각적으로 표현하기 위해 별철이 녹아 내려 만들어진 피라미드 형태가 되었습니다. 건물 자체가 재료요, 신전이며, 별철 광산인 것입니다. 건물의 모양은 사람이 지은 건축물이 아닌 불가사의한 느낌을 살리길 원해, 이집트 기자의 피라미드를 모티브로 북부에선 찾아보기 힘든 미래적이고 매끄러운 느낌의 건물을 표현했습니다. 그래서 최후의 대장간은 별철로 인해 낮에는 금속 건물로 보이지만 밤에는 별처럼 빛나는 신비로운 건물이 되었습니다.

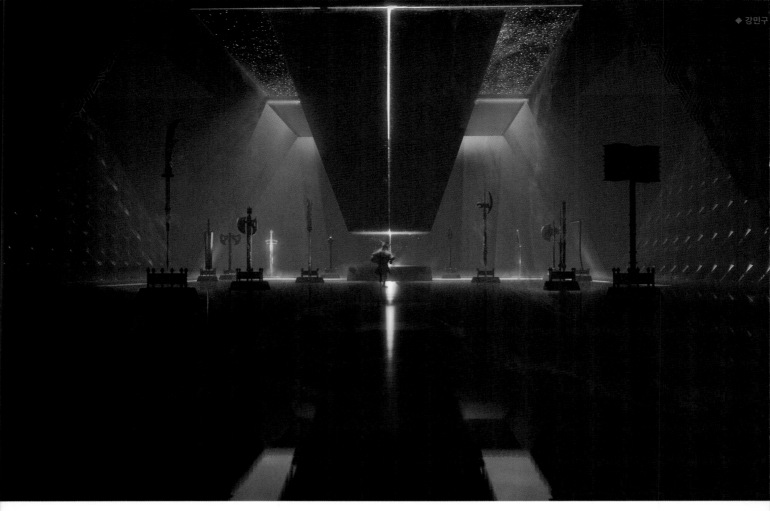

별빛을 벼리는 공간

최후의 대장장이의 별빛로 방은 소설 묘사에서의
별빛을 모으는 얼음이 주는 매끄러운 느낌을 살린
공간으로 만들었습니다. 그 중심에 있는 여신의
가호가 내린 별철로는 하늘의 별빛을 한 지점에
모으는 역할입니다. 최후의 대장간이기도 한
거대한 광산에서 구한 재료는 용광로에서 별빛과
만나 최후의 대장장이 손에서 무기를 만들 수
있는 별철로 만들어집니다. 별빛로 주변에 전시된
별철 무기는 납병례를 치르거나, 레콘의 요청에 따라
보관하고 있는 무기들입니다.

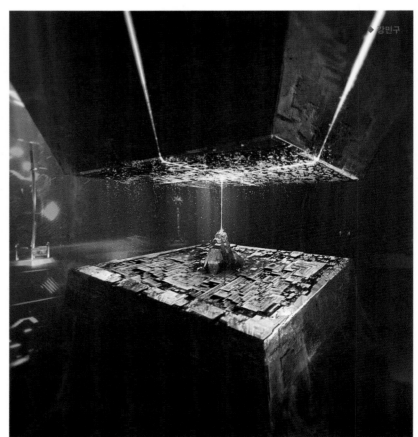

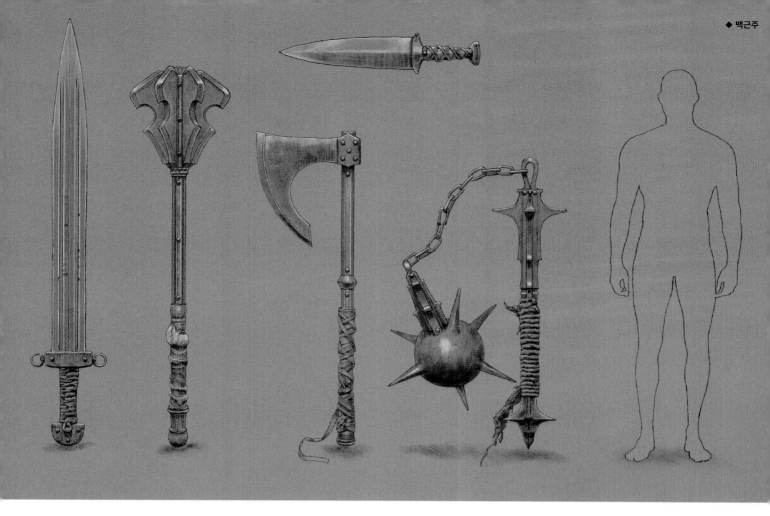

별철 무기

숙원을 가진 모든 레콘들은 일생에 한 번 '최후의 대장간'에 방문해 자신만을 위해 제작된 특별한 무기를 한 자루 받습니다. 레콘을 위한 무기이기 때문에 형태는 제각각 달라도 대부분 거대하고 육중하기에 다른 종족이 사용하기에는 거의 불가능합니다. 게다가 레콘은 타인이 자신의 무기를 만지도록 허락하지 않기 때문에 말 그대로 '레콘 자신만을 위한' 무기라고 할 수 있습니다. 이 무기들은 레콘의 숙원과도 깊은 연관이 있기에, 대장장이들은 손님의 요구를 허투루 다루지 않습니다.

별철 무기를 받아 쥔 순간 레콘의 목표는 뚜렷해집니다. 최후의 대장간까지의 험한 여정을 거쳐오면서, 레콘의 의식 저편을 떠돌던 '하고 싶다'는 열망이 자신이 평생 곁에 둘 무기를 주문하는 순간 구체화된 것입니다. 레콘의 야수적인 본능이 발현된 것일 수도 있고, 자신이 평생 곁에 둘 무기의 용도를 오랫동안 생각해왔기 때문일 수도 있습니다. 어느 쪽이든, 별철 무기를 받은 레콘은 성인으로서 자신이 가야 할 길을 스스로 정할 수 있다는 의미로 받아들여집니다.

"정말…… 정말 네가 내 딸이냐?"

"그래요. 어머니. 이 모든 일이 끝났을 때 저는 어머니에게 돌아올 거예요."

"돌-아-온-다-고-!"

예상치 못한 계명성에 비형은 뒤로 쓰러질 뻔했다. 아기는 다시 웃었다.

"네. 신이 어디에 있는지 안다면 사람들이 어떻게 행동할까요?
난감한 일들이 많겠지요. 그래서 이 모든 혼란이 종식되고 모든 일들이 끝나면
여신께서는 제 몸에서 벗어나 다른 레콘에게로 전령하실 생각이십니다.
저는 보통의 레콘으로 돌아올 수 있겠지요."

— 제12장 「땅의 울음」

모든 이보다 낮은 여신

◆ 박성륜

레콘을 가호하는 신으로서 다른 종족들과 다르게
사원이나 사제가 따로 없습니다. 이는 자기 자신
외에는 아무것도 신경 쓰지 않는 레콘의 종족적
특성 때문으로 보입니다. 또한 '모든 이보다 낮은
여신'이란 이름은 그녀가 사실 땅을 나타내기
때문에 생긴 이름입니다.

소설에서는 왕의 수탐대가 그녀의 새로운 신체를
최후의 대장간에서 찾아내면서 처음 등장합니다.
막 태어난 레콘의 아기 몸에 들어간 여신은 땅을
마치 접어 달리는 것처럼 자유자재로 그 힘을
이용하며 수탐대와 사모 일행을 돕습니다.

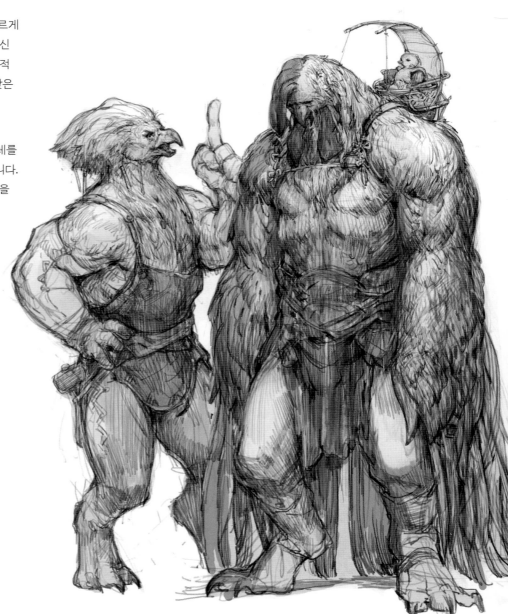

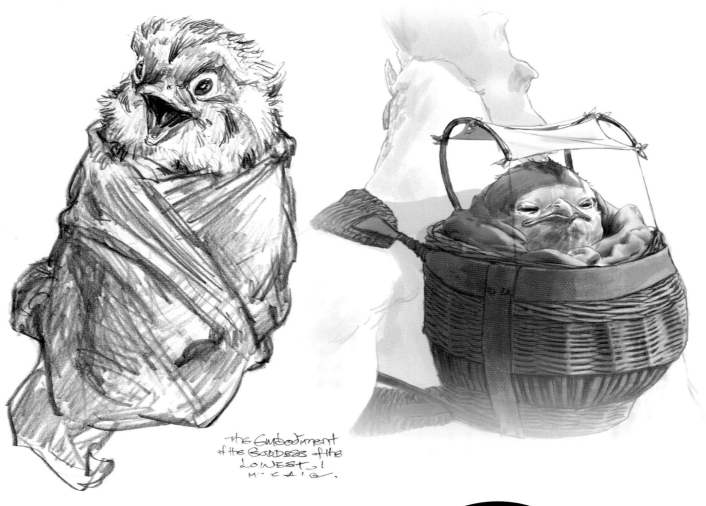

the Embodiment
of the Goddess of the
LOWEST!
M° CAIG.

레콘 아기

최후의 대장장이의 아이인 레콘 여신은 병아리의 모습임에도
근엄하고 진지한 모습을 보입니다. 아기의 몸으로 수탐자들과
하텐그라쥬로 향해야 하기 때문에 기저귀는 튼튼한 가죽에 천을
갈아주는 방식으로 입습니다.

◆ 유병우

CHAPTER 7

불을 다루는 도깨비

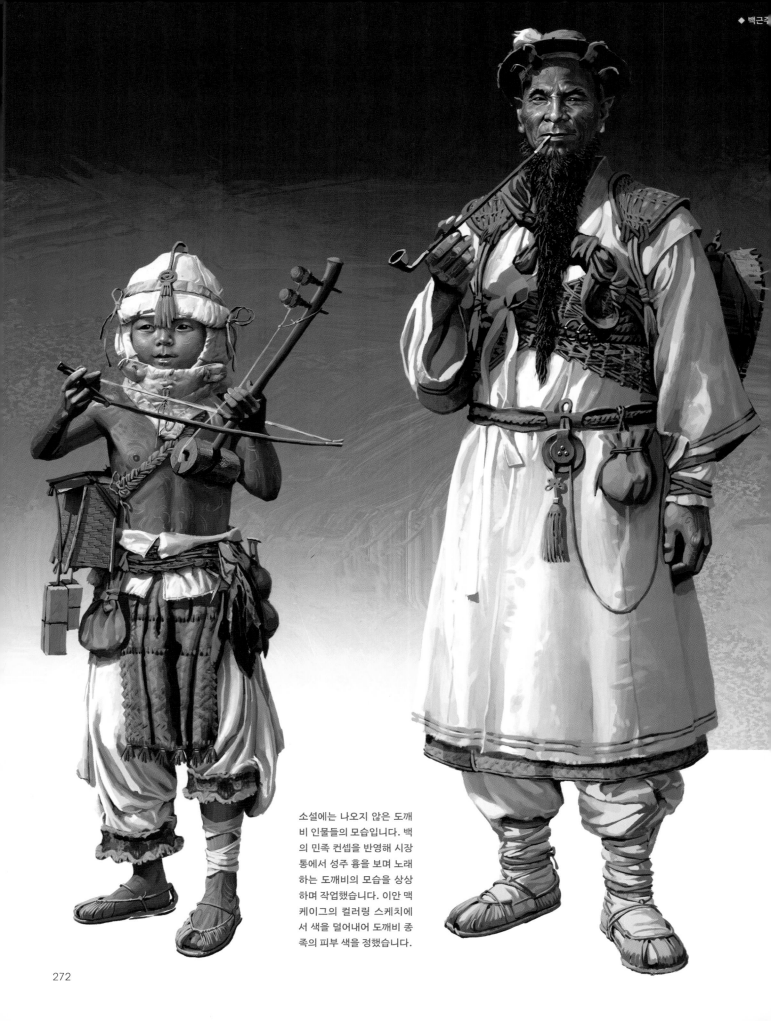

소설에는 나오지 않은 도깨
비 인물들의 모습입니다. 백
의 민족 컨셉을 반영해 시장
통에서 성주 흉을 보며 노래
하는 도깨비의 모습을 상상
하며 작업했습니다. 이안 맥
케이그의 컬러링 스케치에
서 색을 덜어내어 도깨비 종
족의 피부 색을 정했습니다.

불을 다루는 도깨비

자신을 죽이는 신의 선민 종족으로서 흔히 일생에 '두 번' 죽습니다. 이는 도깨비들의 죽음에는 영과 육이 따로 나뉘어져 있기 때문입니다. 도깨비들은 놀랍게도 몸이 죽더라도 삶의 여정이 끝나는 것이 아니라 떠다니는 영으로서 계속 존재할 수 있습니다. 이렇게 떠다니는 영을 '어르신'이라고 부르며, 물론 이 상태가 영원히 지속되는 것은 아니지만 어르신들은 보통 백 년 이상은 너끈히 유지할 수 있습니다.

이런 특이한 삶과 죽음 덕분인지 도깨비들은 기본적으로 매우 쾌활합니다. 웬만한 일에는 불쾌해하지 않으며 객관적으로 불행한 상황에서도 반드시 웃을 수 있는 해학적 요소를 찾아냅니다. 이들에게 가장 중요한 것은 장난과 재미있는 이야기에서 나오는 즐거움입니다.

다른 종족들에게 불은 도구인 동시에 무서운 무기지만 도깨비들에겐 하나의 장난에 지나지 않습니다. 도깨비들은 불에 상처 입지 않으며 땔감이 없어도 자유자재로 불을 만들어 낼 수 있기 때문입니다. 게다가 불의 온도, 광도, 크기, 심지어 형태까지도 마음대로 갖고 놀 수 있기에 도깨비들에게 불은 가장 즐거운 장난감이기도 합니다.

불을 자유자재로 다룬다는 것은 자칫 잘못 사용하면 위험해질 능력이지만 도깨비들은 그 희극적인 성격 덕분에 불을 재미있게 가지고 노는 것에만 관심이 있습니다. 게다가 그들은 피를 매우 극도로 무서워하기 때문에 절대로 '피를 볼' 일은 하지 않습니다. 또한 모든 도깨비들은 씨름을 좋아하고 또 이에 매우 능합니다.

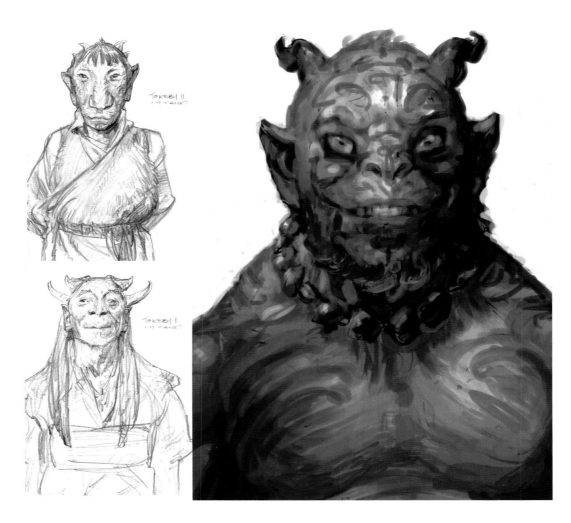

즈믄누리

대륙의 도깨비들이 거주하는 거성. 밤의 다섯 딸인 혼란, 매혹, 감금, 은닉, 그리고 꿈의 도움으로 세워졌다고 알려져 있습니다. 따라서 즈믄누리의 하늘은 항상 밤처럼 어둡습니다.

밤의 다섯 딸들의 영향인지, 도깨비들의 익살맞은 천성 때문인지는 모르겠지만 성은 일반적인 물리 법칙을 따르지 않습니다. 아무도

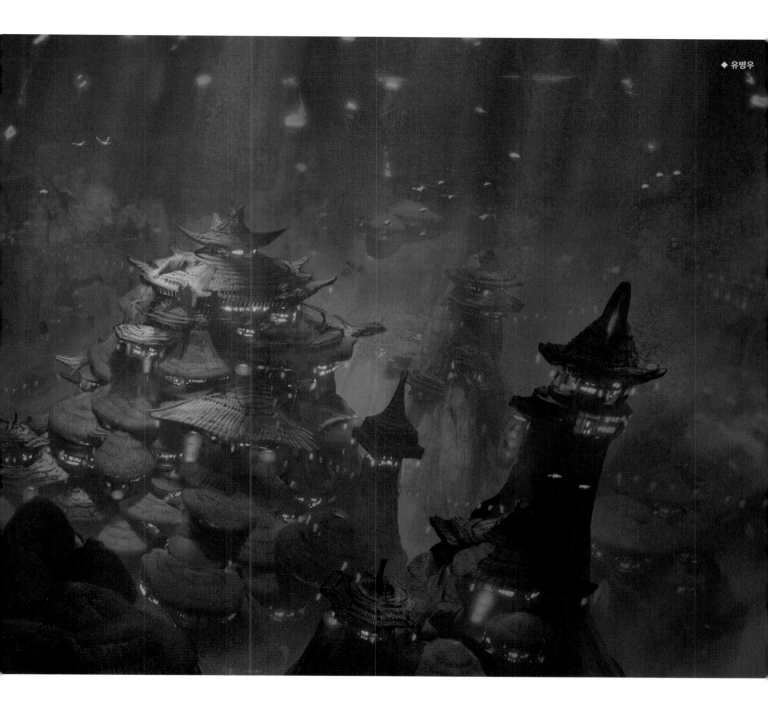

◆ 유병우

정확한 건물의 구조를 알지 못하며, 내부에서 이동할 때도 전혀 알 수 없는 방식으로 움직입니다. 이를테면 본관 4층은 항상 7층에서 올라가야만 도착할 수 있다든지 혹은 동쪽 탑 꼭대기에서 왼쪽으로 두 바퀴를 돌면 반드시 성주의 방에 엉덩방아를 찧는다는 법칙처럼 말입니다.

이 기묘한 곳의 비밀은 여기에서 끝이 아닙니다. 즈믄누리에는 '마지막 방'이라 불리는 곳이 있는데, 성주와 어르신들을 제외하고 살아 있는 도깨비는 이곳에 절대로 도달할 수 없습니다. 그 방이 자신을 죽이는 신과 관련되어 있다는 것만 알려져 있을 뿐, 그곳에 정확히 무엇이 있는지는 철저히 비밀에 부쳐져 있습니다. 말 그대로 '죽어야만' 볼 수 있는 신당인 셈입니다.

밤을 보호하는 안식처

소설에서 즈믄누리는 등불이나 촛불 같은 낮의 일부인 빛이
밤에도 자리를 차지하자, 방황하던 밤의 딸들이 도깨비와 힘을
합쳐 만들어내는 건물입니다. 이 환상적인 설정을 현실적으로
표현하기 위해 여러 논의를 거쳐 낮 속에서 보호받는 밤이라는
시각적인 키워드를 채택했습니다. 전체적으로 돔 구조로 되어 있는
즈믄누리는 돔에 마치 별자리처럼 구멍이 나 있고 이곳을 통해
도깨비들이 딱정벌레를 타고 오갑니다. 성채를 이루는 집의 구조는
한국의 초가집에서 영감을 받았습니다. 즈믄누리의 건설과 킴이
전해준 농사법은 깊은 연관이 있기에, 성 주변엔 벼농사를 지을 수
있는 넓은 농지가 있을 것이라고 상상했습니다.

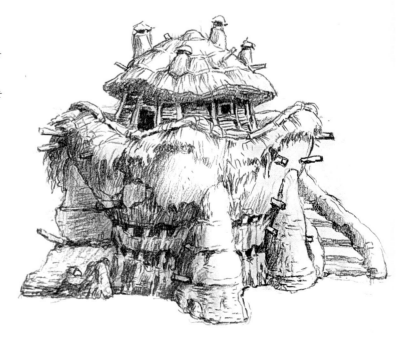

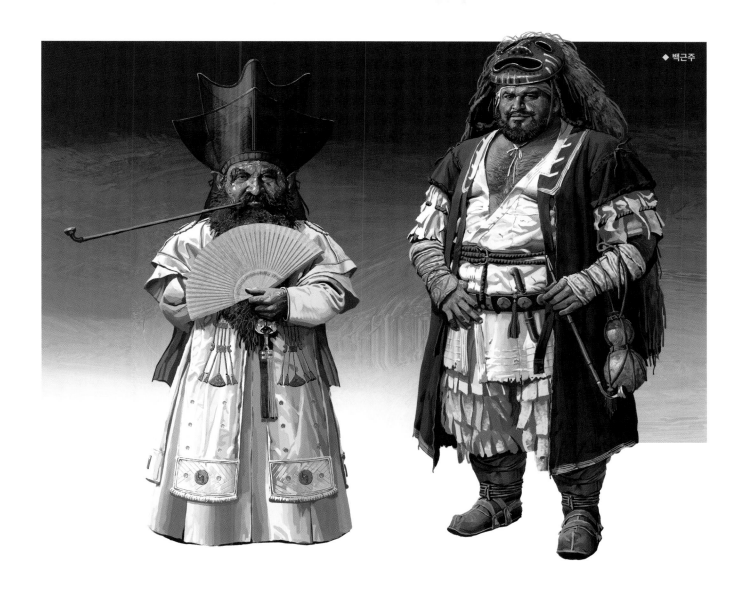

성주와 무사장

즈믄누리의 전체 구조를 정확히 알고 있는 것은 즈믄누리의
성주뿐입니다. 그리고 즈믄누리의 성주는 즈믄누리 안에 있을
때 항상 옳은 결정을 내리기 때문에 도깨비들은 성주가 말하는
주장이라면 반박을 하거나 놀리지 않고 무조건 따릅니다.

지금까지 11명의 성주가 있었으며, 현재 성주는 바우 머리돌입니다.
그는 어르신이 되어 성주의 직책에서 해방될 날만을 진심으로 바라고
있습니다. 하지만 역대 모든 성주들이 그랬듯이, 어르신이 되어도
그가 성주의 자리에서 물러날 일은 불가능해 보입니다. 평범한
도깨비라면 당연히 수십만 명의 운명을 결정하는 직책을 맡고
싶어하지 않기 때문입니다.

즈믄누리에는 성주 말고도 무사장 또한 있는데, 무사장은 '사람을
상대로 폭력을 쓸 수 있는 유일한 도깨비'입니다. 시우쇠가 그랬듯
무사장이 쓰는 도깨비불은 기교의 차이는 있을 수 있어도, 능력
면에서는 평범한 도깨비와 다를 바 없습니다. 필요하다면 아무리
본능적으로 거북스러워도 폭력을 휘둘러야 하는 위치이기에, 성주의
자리처럼 다른 도깨비들이 몹시 꺼리는 자리입니다. 하지만 지금까지
무사장이 출두해 폭력의 의무를 수행한 건 역사적으로 단 한
번뿐이었다고 전해집니다.

성주의 방

즈믄누리의 성주가 집무를 보는 서재. 도깨비들만이 짐작 가능한
방법으로 도착할 수 있는 이 방은 방문하는 이들이 엉덩방아를
찧으며 도착하는 것으로 유서가 깊습니다. 그래서 즈믄누리의 역대
성주들은 취향에 따라 서재 가운데 방석을 갖다 놓거나, 쇠못을 뿌려
두거나, 불 붙은 초를 놓아두는 등 장난을 즐겨 왔습니다.

현재 성주인 바우머리돌은 어두운 이 방에서 화초를 키워 내고
싶어 합니다. 그래서 거름으로 쓰기 위해 마구간에서 가져온
똥을 무사장의 제안으로 방 가운데에 뿌려 둘 계획을 세웠습니다.
엉덩방아를 찧으며 나타날 다음 도깨비를 구출대로 삼자는 명분과
함께 말입니다. 그리고 바로 그 주인공이 우리의 비형 스라블입니다.

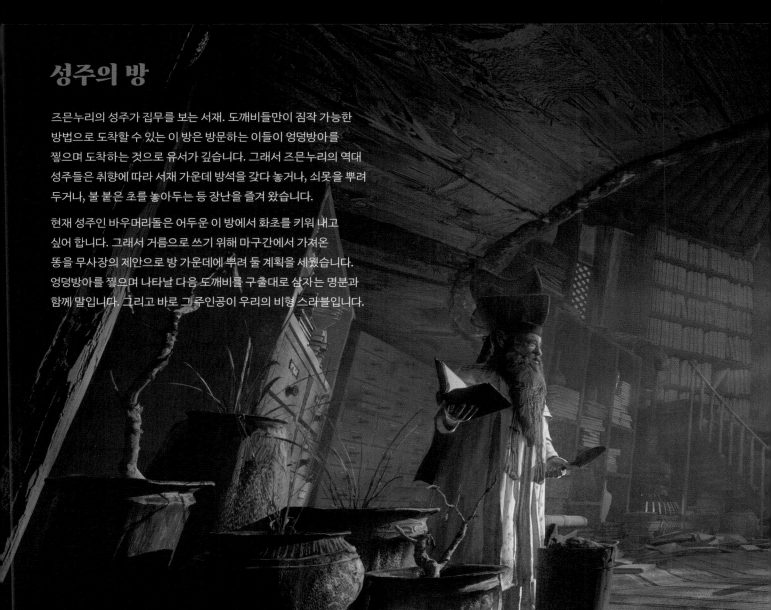

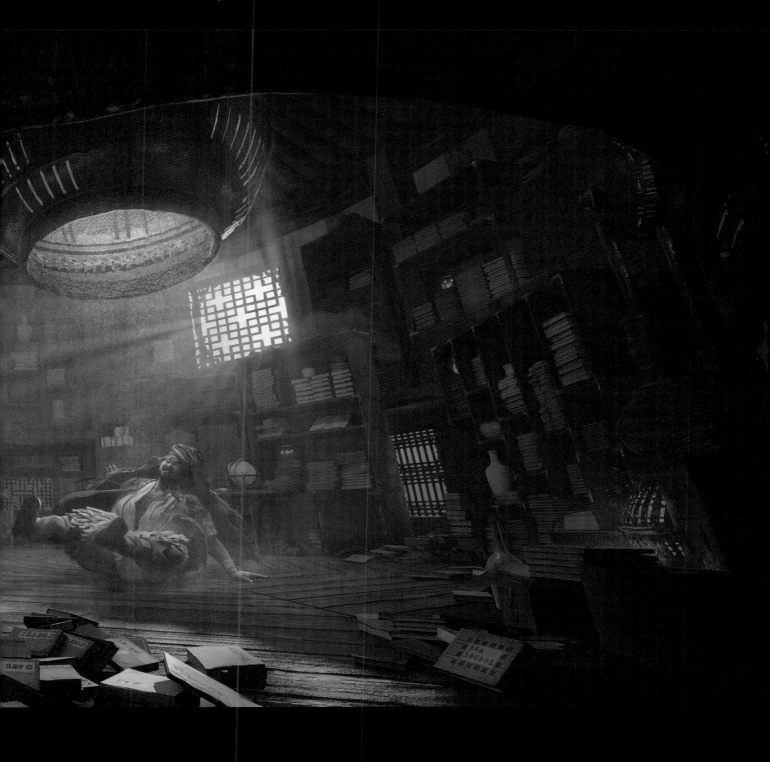

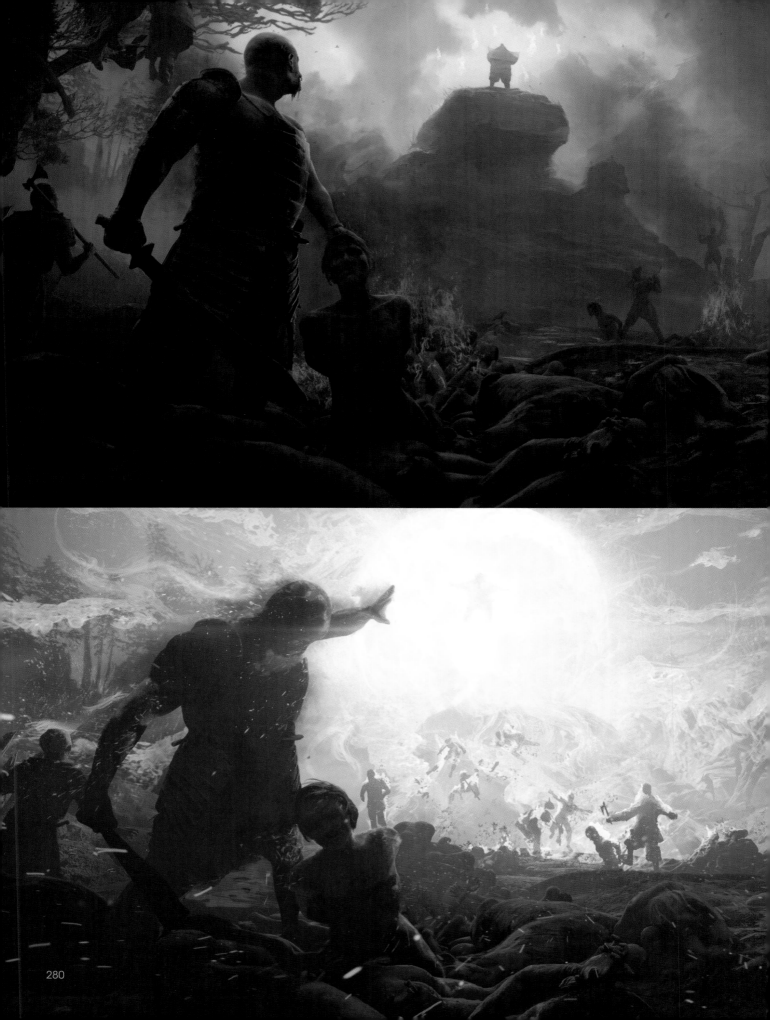

◆ 유병우

도깨비 불과 페시론 섬

유사 이래 즈믄누리의 무사장이 자신의 의무를
수행한 유일한 사건입니다. 즈믄누리의 무사장은
도깨비가 가진 유일한 전력인데 이는 도깨비불을
사용하는 단 한 명의 도깨비만 있어도 모든 걸 태울
수 있기 때문입니다.

모두와 친구가 될 수 있는 친절한 도깨비들이 사실은
스스로 폭력의 위력을 잘 알고 있음을 보여주는
사례입니다. 하지만 그렇기 때문에 누군가에게
위해를 가하기 위해서는 페시론 섬 사건 때처럼
합당한 이유가 있어야 합니다.

그래서 무사장이 아닌 도깨비들은 피를 뒤집어쓰게
될 상황이 오면, 자신을 죽여 달라는 요청을 하기도
합니다. 피를 뒤집어쓴 도깨비는 정신을 잃고
도깨비불을 사용할 가능성이 높으며, 그 불은
지도에서 섬과 협곡 하나쯤은 간단히 지워버릴 만한
위력을 지녔기 때문입니다.

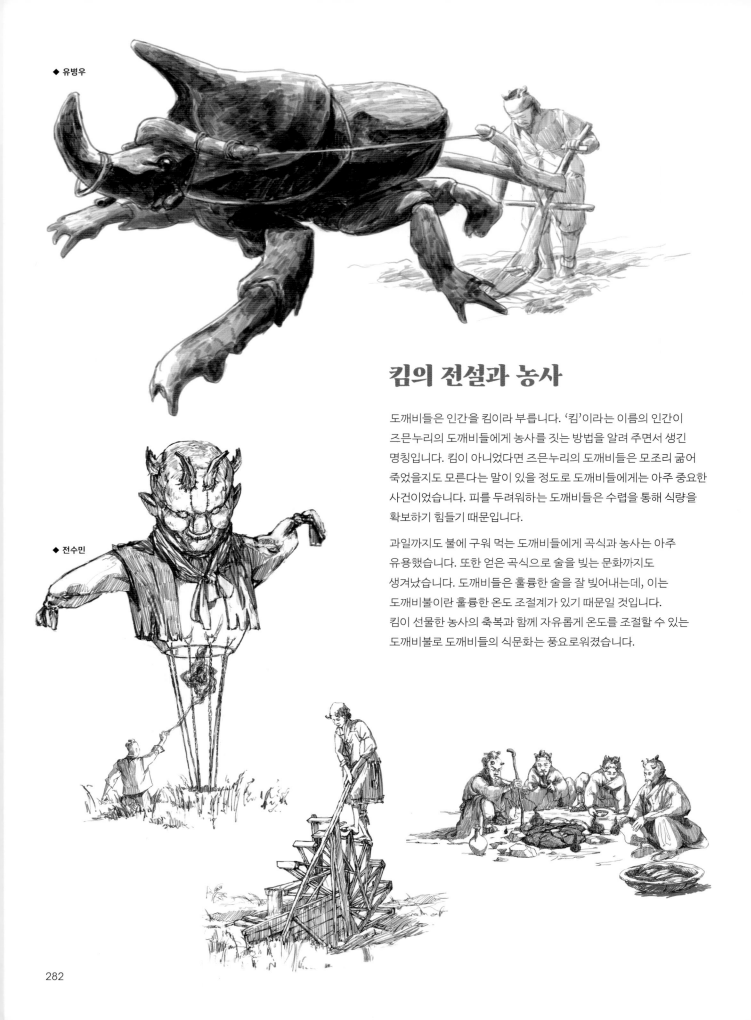

◆ 유병우

◆ 전수민

킴의 전설과 농사

도깨비들은 인간을 킴이라 부릅니다. '킴'이라는 이름의 인간이
즈믄누리의 도깨비들에게 농사를 짓는 방법을 알려 주면서 생긴
명칭입니다. 킴이 아니었다면 즈믄누리의 도깨비들은 모조리 굶어
죽었을지도 모른다는 말이 있을 정도로 도깨비들에게는 아주 중요한
사건이었습니다. 피를 두려워하는 도깨비들은 수렵을 통해 식량을
확보하기 힘들기 때문입니다.

과일까지도 불에 구워 먹는 도깨비들에게 곡식과 농사는 아주
유용했습니다. 또한 얻은 곡식으로 술을 빚는 문화까지도
생겨났습니다. 도깨비들은 훌륭한 술을 잘 빚어내는데, 이는
도깨비불이란 훌륭한 온도 조절계가 있기 때문일 것입니다.
킴이 선물한 농사의 축복과 함께 자유롭게 온도를 조절할 수 있는
도깨비불로 도깨비들의 식문화는 풍요로워졌습니다.

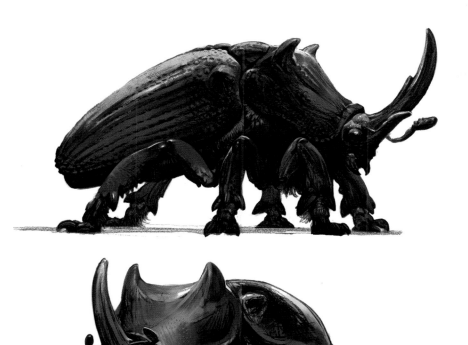

딱정벌레

도깨비들의 주 이동수단. 말 그대로 하늘을 나는
딱정벌레입니다. 도깨비들과는 수화로 소통합니다.
충실한 이동수단이지만 딱 하나, 하늘치 근처에는
절대 가지 않으려 하며, 그 이유는 도깨비들도 잘
모른다고 합니다.

즈믄누리 이외에도 하인샤 대사원에 작은
딱정벌레가 하나 더 있는데, 이는 즈믄누리와의
원활한 소통을 위해 대사원 측에서 사육하고
있습니다. 즈믄누리에서 사육하는 딱정벌레들은
개체마다 크기나 속도는 조금씩 차이가 난다고
합니다.

애완 딱정벌레

딱정벌레들에겐 '뿔'이 있다는 언급이 있어 장수
풍뎅이류에 착안하여 외형을 만들었습니다. 비형이
타고 다니는 나늬는 견종 중 하나인 퍼그에서
영감을 얻어 작고 통통한 느낌을 살렸습니다.
나늬가 다른 딱정벌레들과 다르게 작고 약하게
태어나서 비형이 정성스레 돌봤다는 에피소드가
떠올랐기 때문입니다. 즈믄누리 안의 딱정벌레
마굿간은 딱정벌레들이 이착륙하는 비행장이자
딱정벌레들을 돌보고 기르는 공간입니다.

◆ 김재민

283

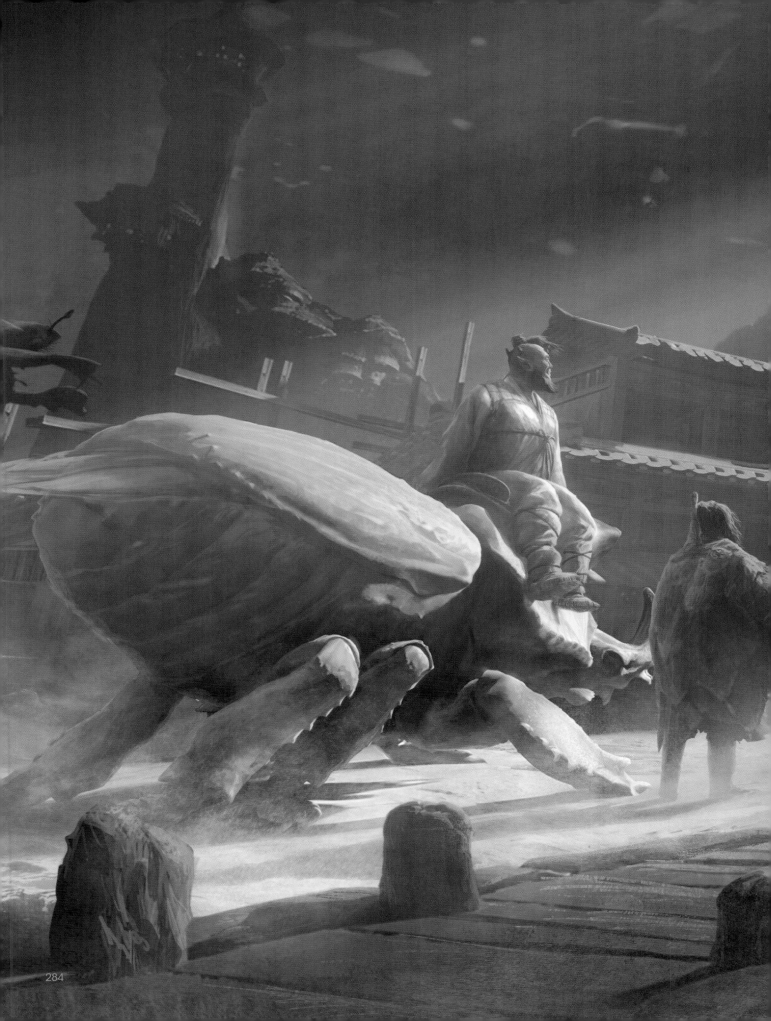

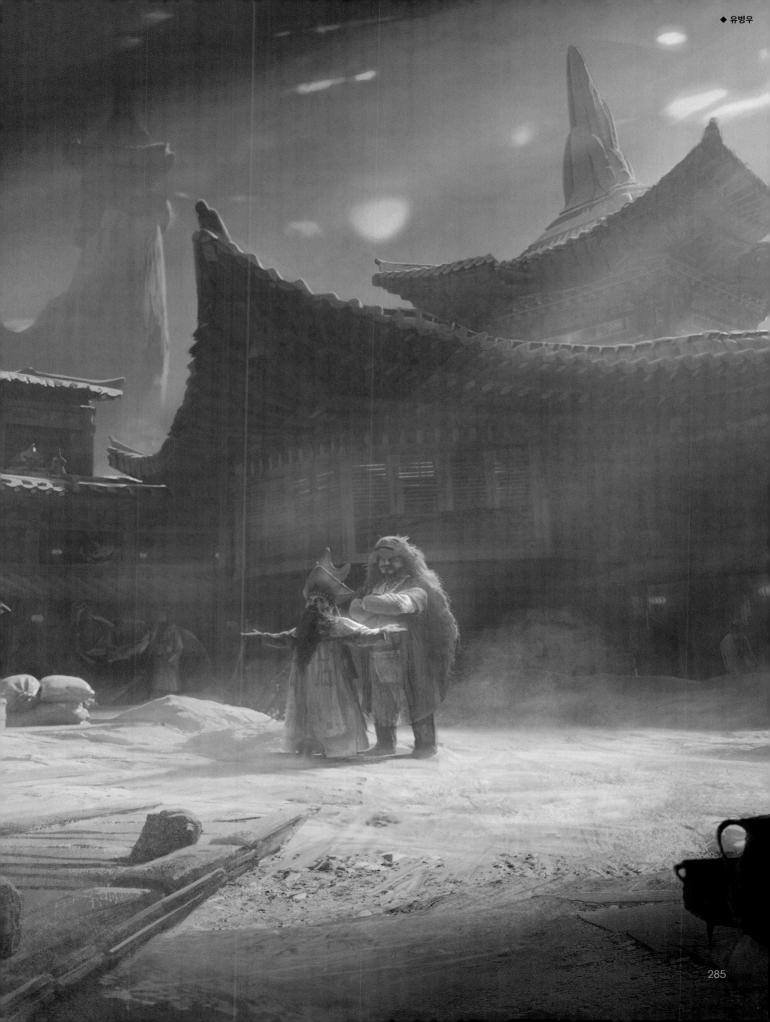

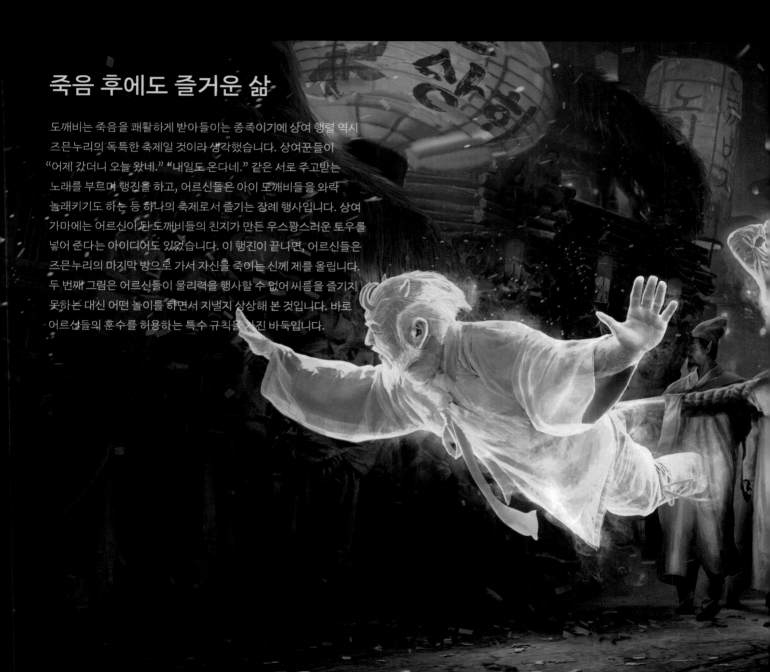

죽음 후에도 즐거운 삶

도깨비는 죽음을 쾌활하게 받아들이는 종족이기에 상여 행렬 역시
즈믄누리의 독특한 축제일 것이라 생각했습니다. 상여꾼들이
"어제 갔더니 오늘 왔네." "내일도 온다네." 같은 서로 주고받는
노래를 부르며 행진을 하고, 어르신들은 아이 도깨비들을 와락
놀래키기도 하는 등 하나의 축제로서 즐기는 장례 행사입니다. 상여
가마에는 어르신이 된 도깨비들의 친지가 만든 우스꽝스러운 토우를
넣어 준다는 아이디어도 있었습니다. 이 행진이 끝나면, 어르신들은
즈믄누리의 마지막 방으로 가서 자신을 죽이는 신께 제를 올립니다.
두 번째 그림은 어르신들이 물리력을 행사할 수 없어 씨름을 즐기지
못하는 대신 어떤 놀이를 하면서 지낼지 상상해 본 것입니다. 바로
어르신들의 훈수를 허용하는 특수 규칙을 가진 바둑입니다.

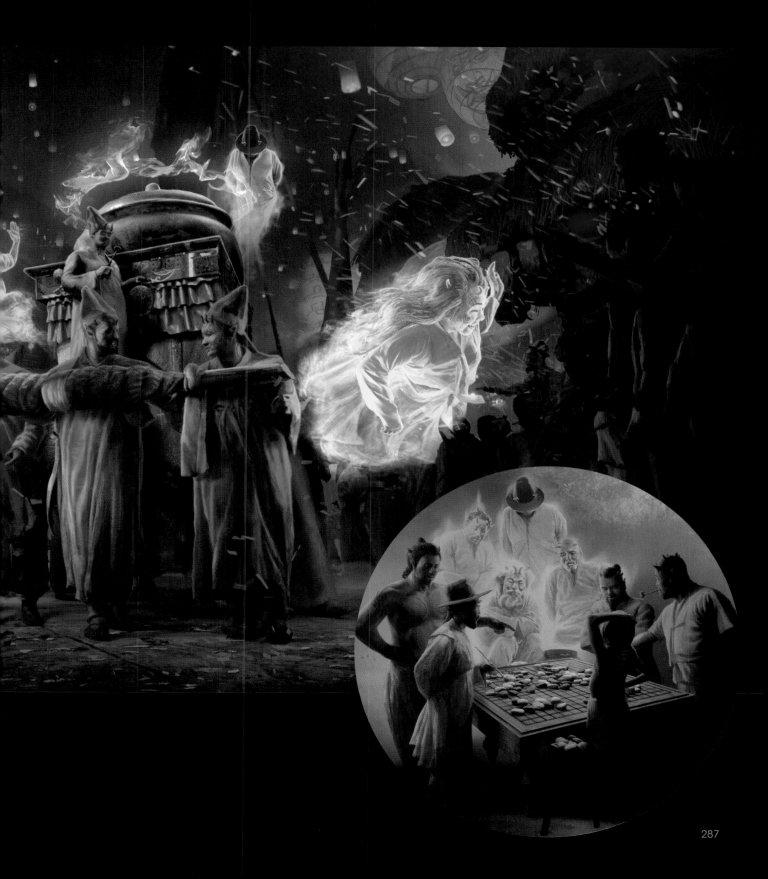

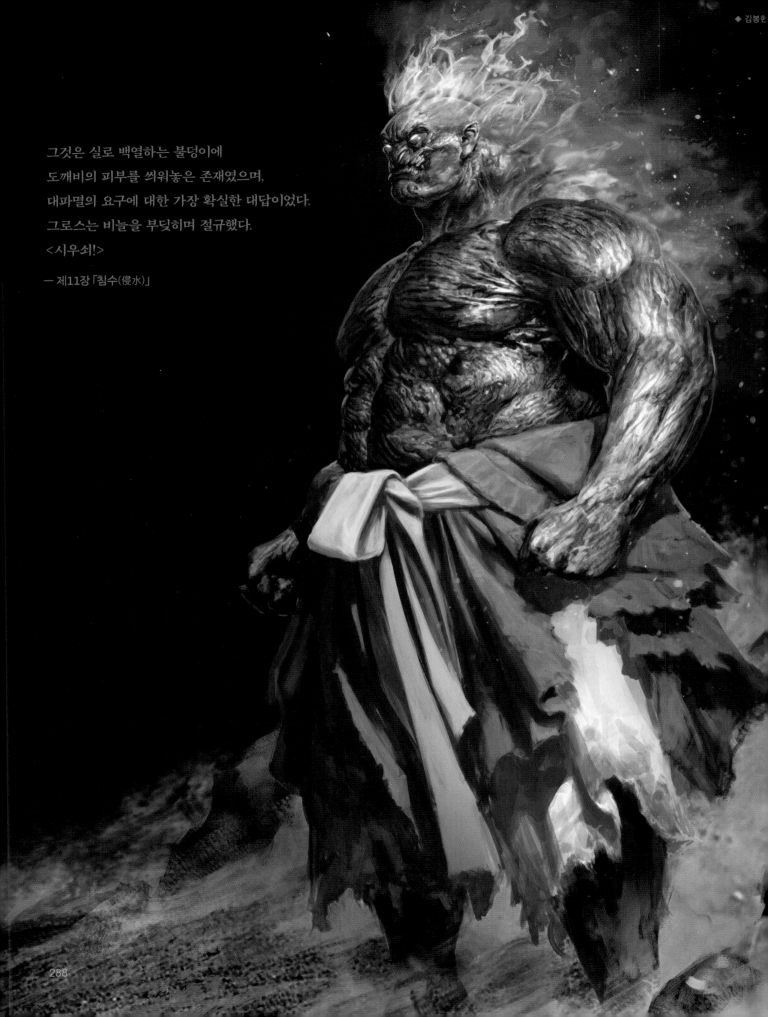

그것은 실로 백열하는 불덩이에
도깨비의 피부를 씌워놓은 존재였으며,
대파멸의 요구에 대한 가장 확실한 대답이었다.
그로스는 비늘을 부딪히며 절규했다.
<시우쇠!>

— 제11장 「침수(侵水)」

자신을 죽이는 신 — '불'

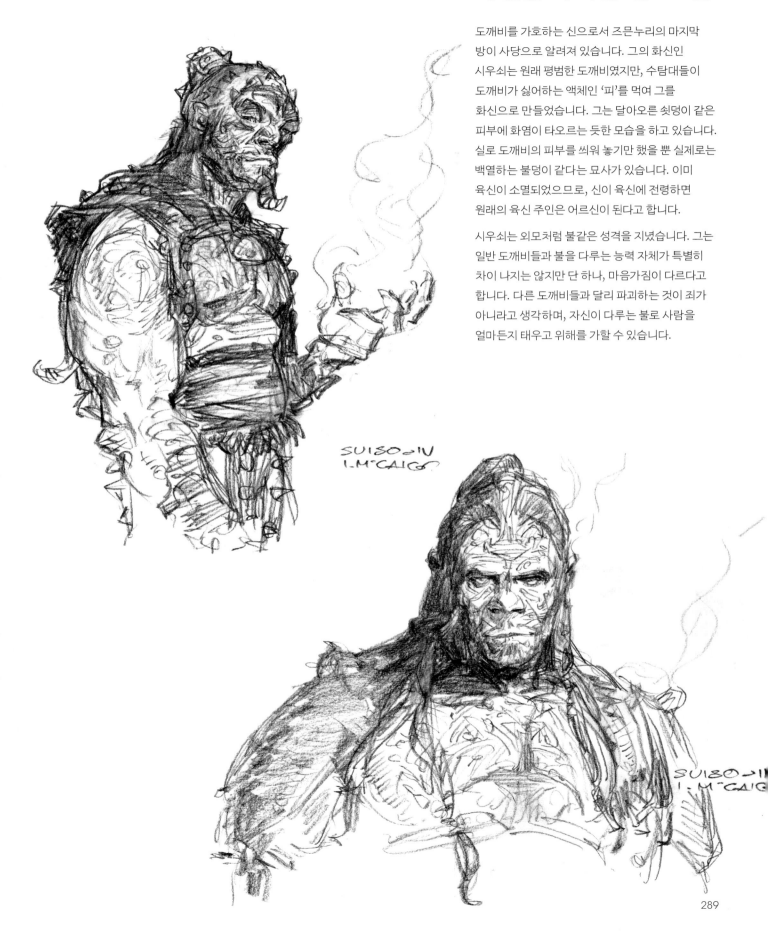

도깨비를 가호하는 신으로서 즈믄누리의 마지막
방이 사당으로 알려져 있습니다. 그의 화신인
시우쇠는 원래 평범한 도깨비였지만, 수탐대들이
도깨비가 싫어하는 액체인 '피'를 먹여 그를
화신으로 만들었습니다. 그는 달아오른 쇳덩이 같은
피부에 화염이 타오르는 듯한 모습을 하고 있습니다.
실로 도깨비의 피부를 씌워 놓기만 했을 뿐 실제로는
백열하는 불덩이 같다는 묘사가 있습니다. 이미
육신이 소멸되었으므로, 신이 육신에 전령하면
원래의 육신 주인은 어르신이 된다고 합니다.

시우쇠는 외모처럼 불같은 성격을 지녔습니다. 그는
일반 도깨비들과 불을 다루는 능력 자체가 특별히
차이 나지는 않지만 단 하나, 마음가짐이 다르다고
합니다. 다른 도깨비들과 달리 파괴하는 것이 죄가
아니라고 생각하며, 자신이 다루는 불로 사람을
얼마든지 태우고 위해를 가할 수 있습니다.

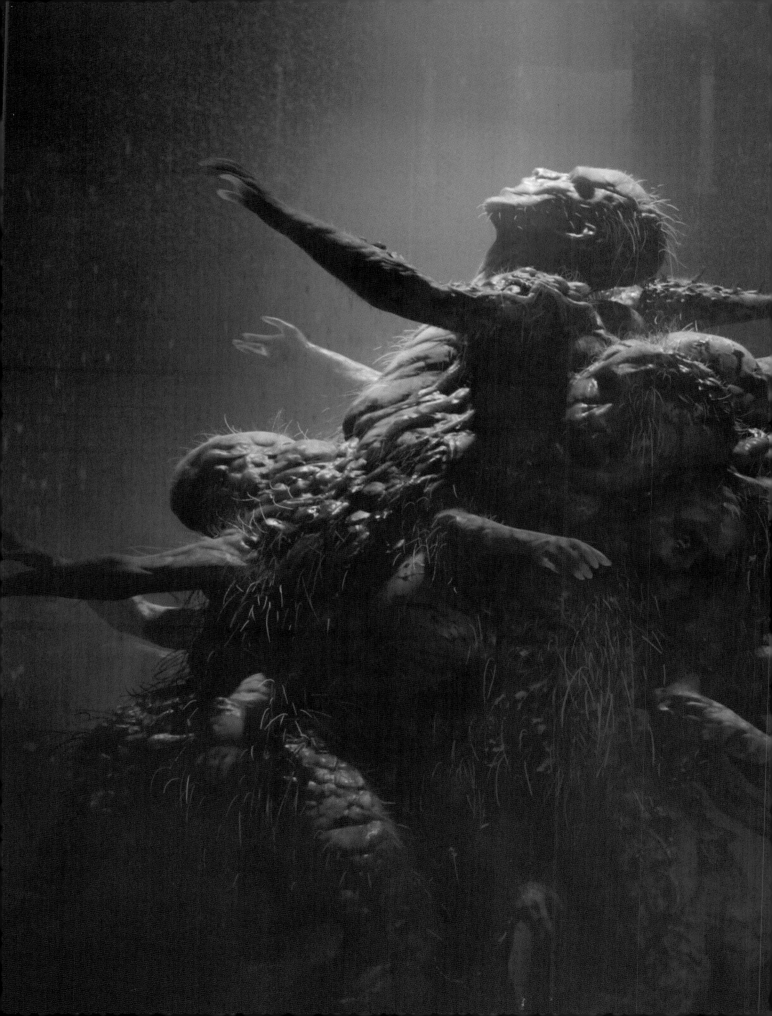

CHAPTER 8

또 다른 존재들

두억시니

두억시니는 '신을 잃은 종족'이라 불립니다. 따라서 그들에게는 규칙이 없습니다. 그렇기에 그들에겐 표준이 되는 모습이 없으며 아무런 일관성이 없는 형태를 띠고 있습니다. 작중에서 사모를 따르는 두억시니의 대장만 해도 머리가 두 개가 붙어 있는 모양새입니다. 때문에 대륙에서는 모습이 끔찍하게 변형되는 증상에 대해 '두억시니병'이라 부릅니다.

하지만 두억시니는 이질적인 느낌을 주되, 어쩐지 공포감보다 측은한 분위기가 느껴집니다. 이들이 뭉쳐서 움직일 때 그 모습은 선뜻 사람들이 이해하기는 힘든 광경입니다. 그러나 흡사 자연재해를 볼 때처럼 이상한 경이감도 들게 하지요.

작품 후반부에는 두억시니들이 사실 신을 잃은 게 아니라는 반전이 등장합니다. 두억시니는 지금은 빛이 된 첫 번째 종족이 남기고 간 육신의 찌꺼기이며, 눈물처럼 흐르는 시체의 폭포에서 태어나고 죽기를 반복합니다. 그들은 단순히 신을 잃어버리고 버림받은 괴물이 아닙니다.

◆ **김재민, 최규석**

292

갈바마리와 다른 두억시니들의 모습을
상상해본 초기의 스케치들입니다.

TUOKSINI GIANT
I. M:CAIG.

293

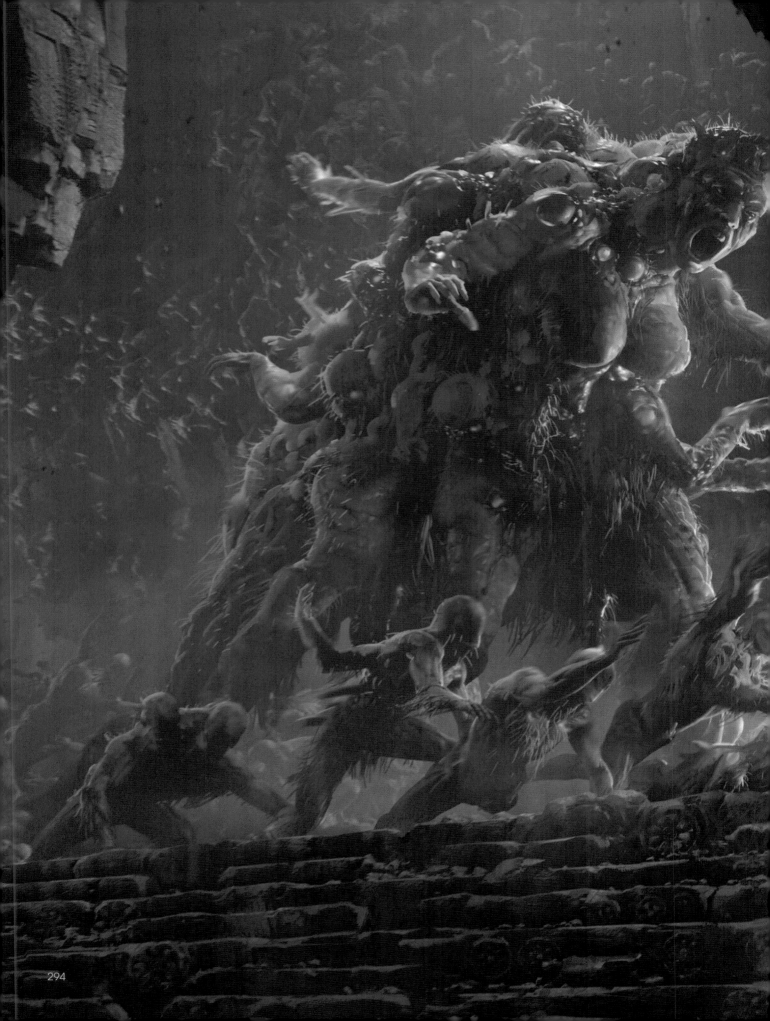

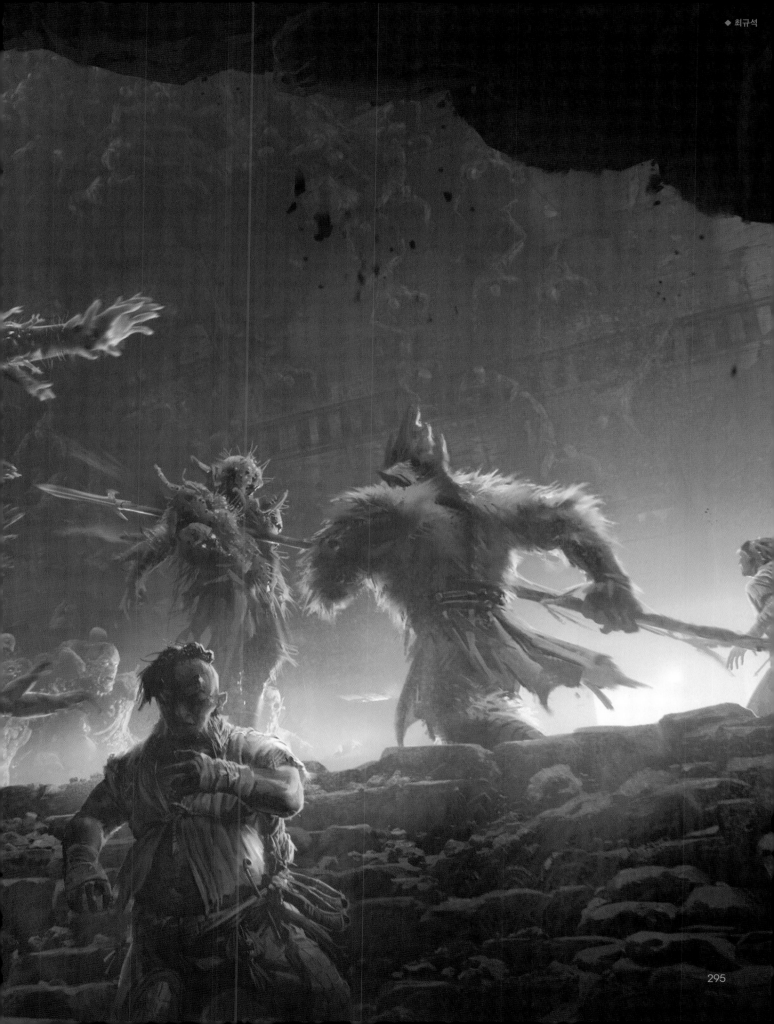

두억시니의 도시

구출대가 처음 이곳에 발을 들였을 때만 해도 사실 이곳이 일종의 무덤이라는 사실을 알지 못했습니다. 거대한 피라미드 형태로 된 미궁이 주요한 건축물이며, 지하에는 같은 크기의 사각뿔 공간이 땅을 기준으로 대칭을 이루고 있습니다. 지상과 지하의 가장 끝 꼭짓점은 수직 통로가 설치되어 있고, 그 중앙에는 두억시니들이 수없이 태어나고 죽기를 반복하는 폭포가 흐르고 있습니다.

이 기이한 도시는 사실 이제는 빛이 되어 사라진 첫 번째 종족이 지상을 떠나기 전에 만든 곳입니다. 소설 속에서 묘사된 바 없지만, 첫 번째 종족이 자신들의 삶을 추억하고 기념하며 남은 육신이 편히 머물도록 조성했다는 상상을 덧붙였습니다. 하지만 세계는 이러한 사실을 알 수 없기에 지금 이곳은 신도 잃고 지성도 잃은 존재들이 머무는 폐허 도시로 알려져 있습니다. 첫 번째 종족이 도시에 새겨 넣은 기록들을 현재의 사람들은 이해할 수 없기 때문입니다.

소설 속에선 모호하게 나오는 이 도시의 의도와 비주얼을 표현하기 위해, 집중한 키워드는 '까마득한 고대 문명'입니다. 이 도시를 지은 건축가들은 이곳이 자신들의 마지막 족적으로 남을 것이라 여겼을 겁니다. 하여 그 건축 의도와 콘셉트에 집중하여 아트 비주얼을 재현하고자 했습니다.

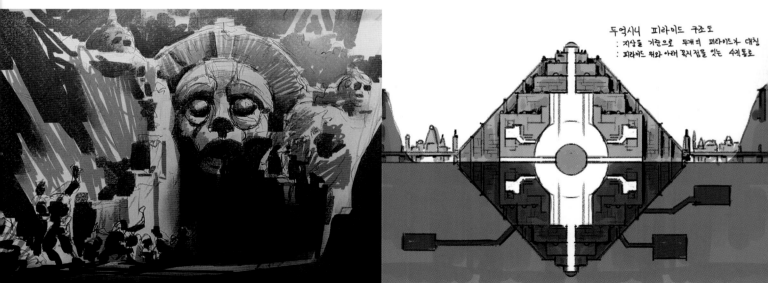

두엄시니 피라미드 구조도
: 지상을 기준으로 두개의 피라미드가 대칭
: 피라미드 위와 아래 꼭지점을 잇는 수직통로

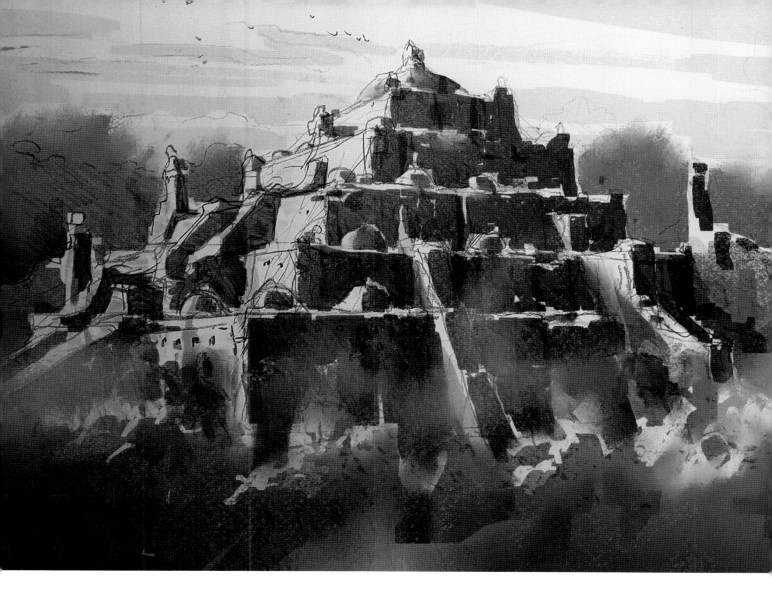

밀림 속의 피라미드

두억시니의 도시는 이집트에서 볼 수 있는 피라미드 대신, 다른 지역에서 볼 수 있는 피라미드의 외형으로 접근했습니다. 최후의 대장간과는 다른 느낌을 주고 싶었기 때문입니다. 이 피라미드는 사실 빛이 되어 버린 종족의 거대한 무덤이 아닐까 하는 상상을 기반으로 도시 안의 구조를 만들어 나갔습니다. 도시는 그 모습이 모두 드러나기보단, 땅 속에 일부분이 묻혀 있는 구조로 만들었습니다.

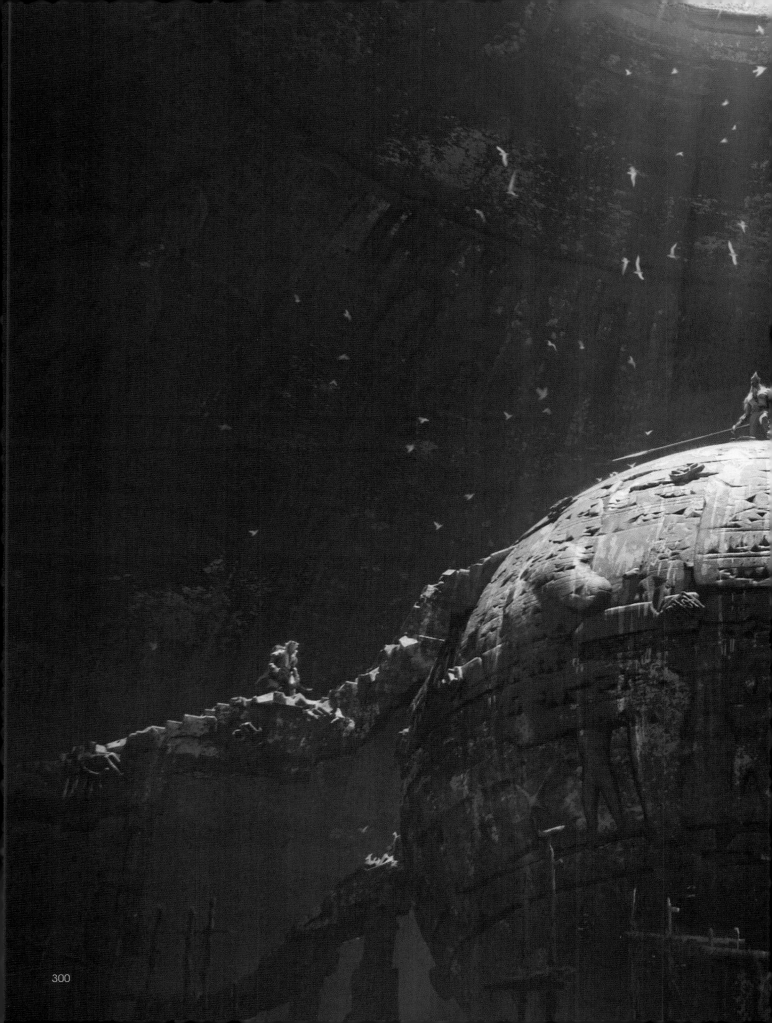

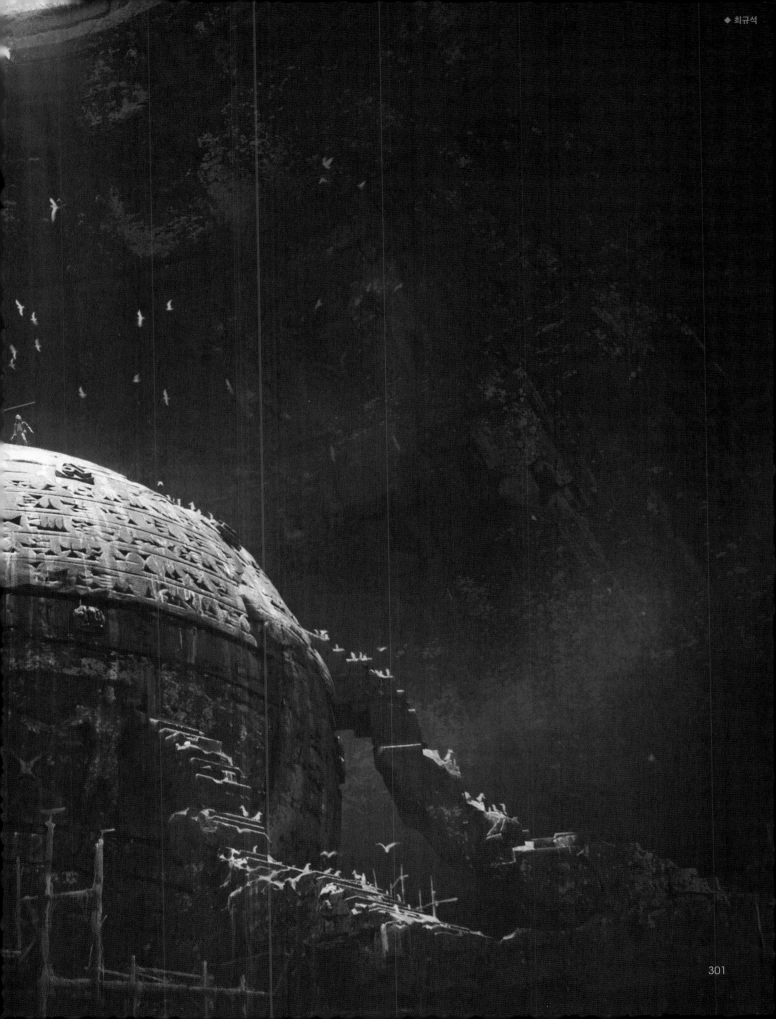

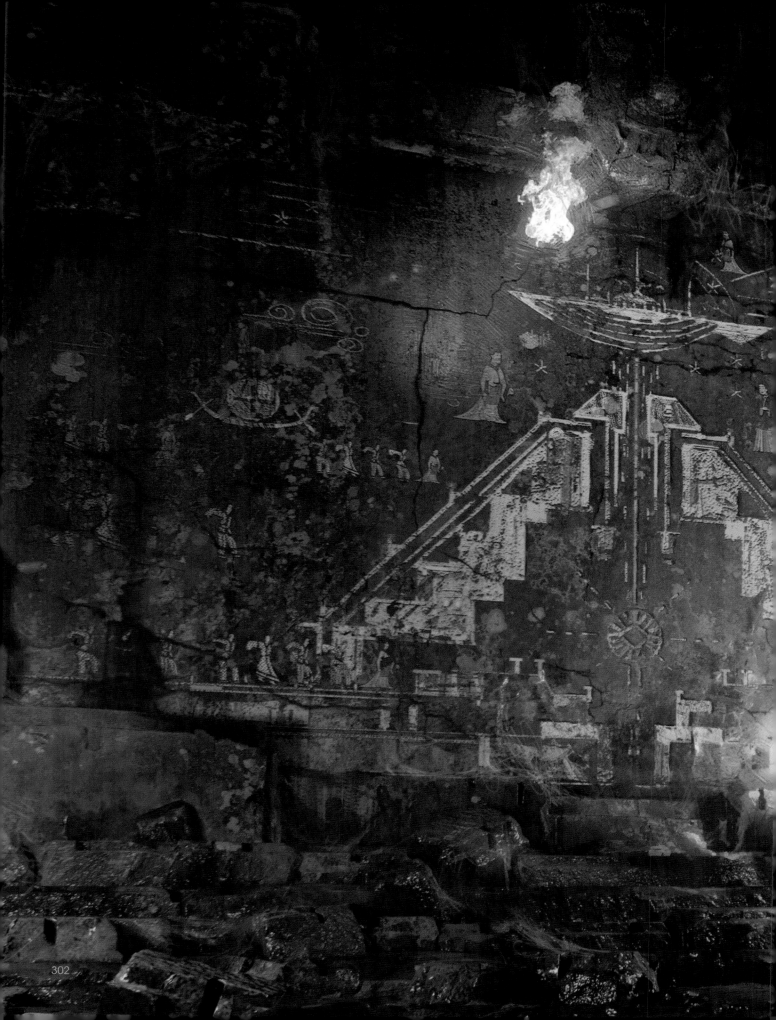

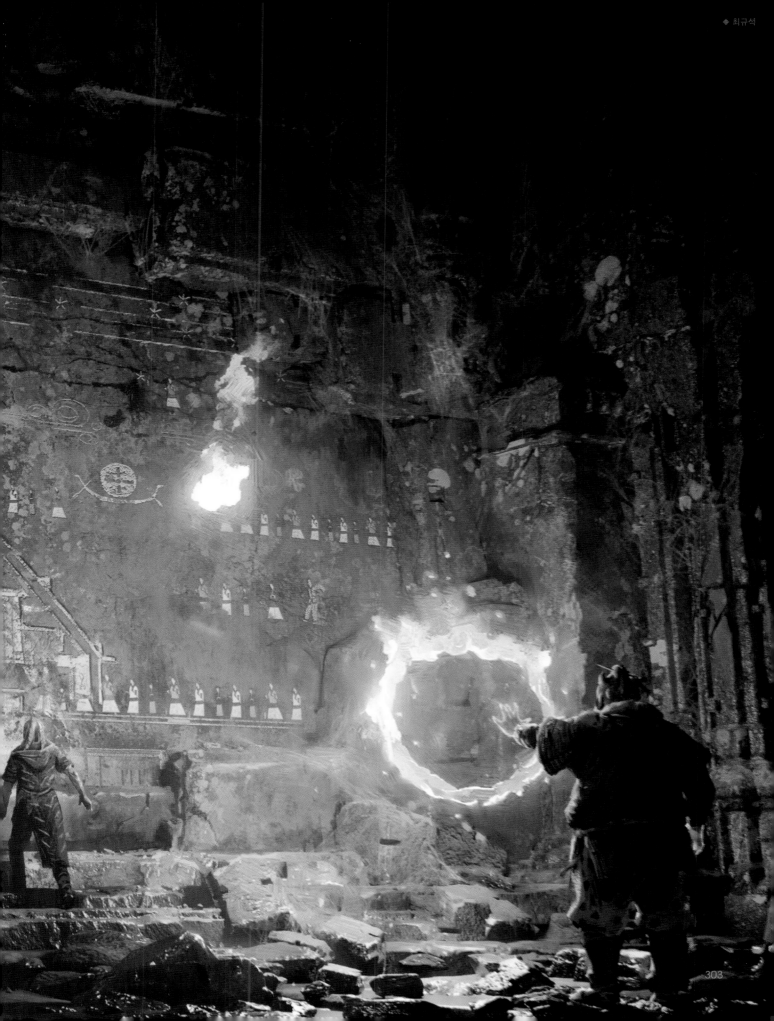

유해의 폭포

<그런데도 너희들은 신을 잃지 않았단
니름이지. 오직 두억시니만이 신을 잃었군.
너무 오래되어서 잊어버렸다는 그 정체
모를 오만함 때문에.

도대체 어떻게 그렇게 니를 수 있느냐?
보아라!>

— 제3장「눈물처럼 흐르는 죽음」

두억시니들의 피라미드에서 구출대가 목격하게
된 괴이한 존재. 피라미드의 중앙부에서 벽을 타고
끊임없이 흐르는 폭포지만 그곳에선 물이 아니라
두억시니의 시체들이 죽고 다시 또 태어납니다.
폭포에서 분리된 두억시니들은 사실 폭포와
하나이기에, 폭포는 이 두억시니들을 '나들'이라는
괴상한 복수형으로 칭합니다.

의사소통이 원활하지 않은 두억시니들과 달리
유해의 폭포는 놀랍게도 멀쩡히 사고할 수 있는
능력이 있습니다. 폭포는 천년 동안 흘러내리며
두억시니가 신을 잃어버린 이유에 대해 답을 찾고
있었기 때문입니다.

폭포는 나가들의 소통 방식인 니름을 할 수 있기에
페이 남매와 유려하게 의사소통을 해냅니다.
폭포에서 태어난 두억시니와는 거리가 멀리 떨어져
있어도 소통할 수 있는 능력을 가졌습니다.

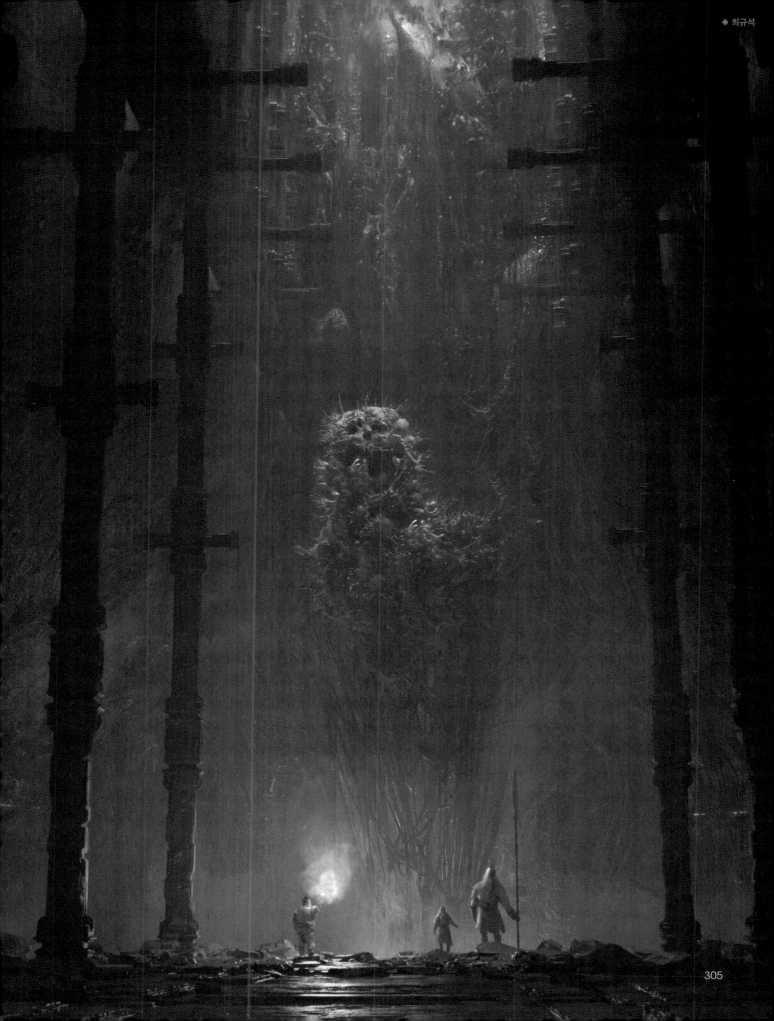

갈바마리

"시우쇠 님은"
"가르쳐주었을까?"
"두억시니가 왜"
"신을 잃었는지."

— 제14장 「혈루(血淚)」

유해의 폭포가 케이건 일행을 쫓기 위해 보낸
두억시니 무리의 우두머리입니다. 외형은 한
몸통에 두 머리가 붙어 있는 모습이며, 규칙성이
없다는 종족 특성답게 신체가 독특하게 조형되어
있습니다. 두억시니로서는 사람과 어설프게나마
대화할 수 있는 유일한 존재이기에 특히 사모와
종종 소통하는 모습을 보입니다. 갈바마리는 사모를
자신의 은인이자 주군으로 생각하고 있습니다. 이는
케이건의 하늘치 작전에서 사모가 갈바마리를
포함한 스물두 명의 두억시니를 구했기 때문입니다.

갈바마리는 『눈물을 마시는 새』 소설의 절정부인
하텐그라쥬 심장탑에서 벌어지는 전투에서
활약합니다. 어디에도 없는 신이 일으킨 기묘한 현상
때문에 모두가 심장탑으로 똑바로 나아가지 못하고
제자리에서 뱅뱅 돌고 있을 때 갈바마리만큼은
제대로 목적지를 찾아가서 갈 수 있었기 때문입니다.
두 머리가 항상 같은 것을 두고 다른 의견을 낸다는
특징과 모든 규칙에서 벗어나 있는 존재이기에
그 혼란한 상황에서 모순적으로 답을 찾을 수
있었습니다.

금군들

케이건 일행을 뒤쫓던 삼천 두억시니 중 살아남은 스물두 마리의
두억시니들은 사모를 따르기 시작했습니다. 대장인 갈바마리를
제외하면, 이 두억시니들은 개성 있게 빚어진 모습만큼이나, 의미를
파악하기 힘든 말을 사용합니다.

이들은 사모가 대호왕이 된 다음에도, 이후 왕위에서 물러났을 때도
그녀를 따르고 또 지켰습니다. 전쟁이 벌어진 후에는 도깨비들의
상상력이 더해진 갑옷과 무기를 입은 모습이 됩니다. 갈바마리를
대장으로 하는 스물두 명의 두억시니 군단을 사람들은 왕을 지키는
친위대란 뜻으로 '이십이금군'이라 부르기 시작했습니다.

살아남은 두억시니들의 다리는 사모를 따라 하
늘치의 분노로부터 도망칠 수 있도록 튼튼한
형태로 만들었습니다. 두번째 그림은 금군대장
갈바마리의 갑주입니다.

307

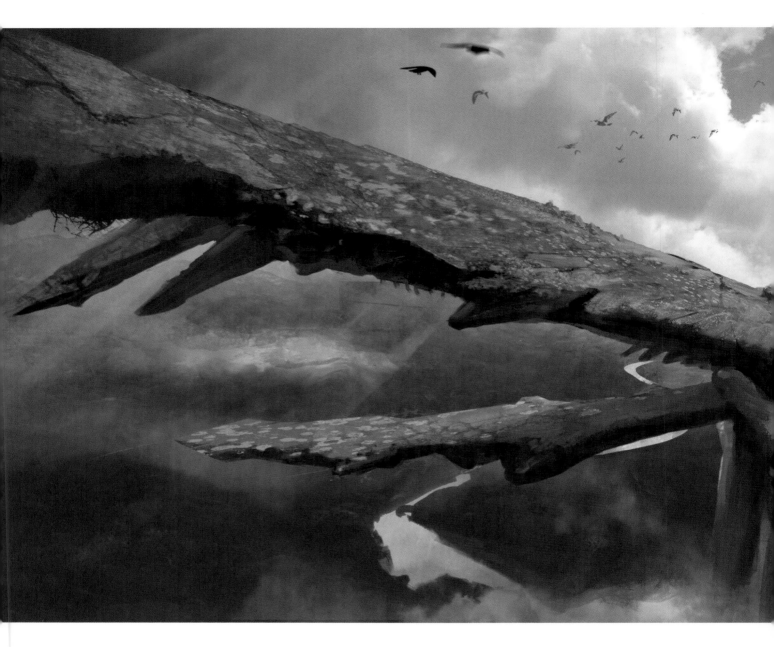

하늘치

하늘을 그저 유유히 날고 있는 매우 거대한 생물체. 비행의
목적도 목적지도 없습니다. 다만 그 등에는 정체가 알려지지 않은
신비한 유적이 있습니다. 높은 고도를 나는 거대한 생명체의 등에
올라타기란 불가능에 가깝기 때문에 이제까지 유적을 탐험한 이는
아무도 없습니다. 딱정벌레나 용처럼 날 수 있는 생명체들은 하늘치에
가까이 다가가는 것을 두려워하기 때문입니다.

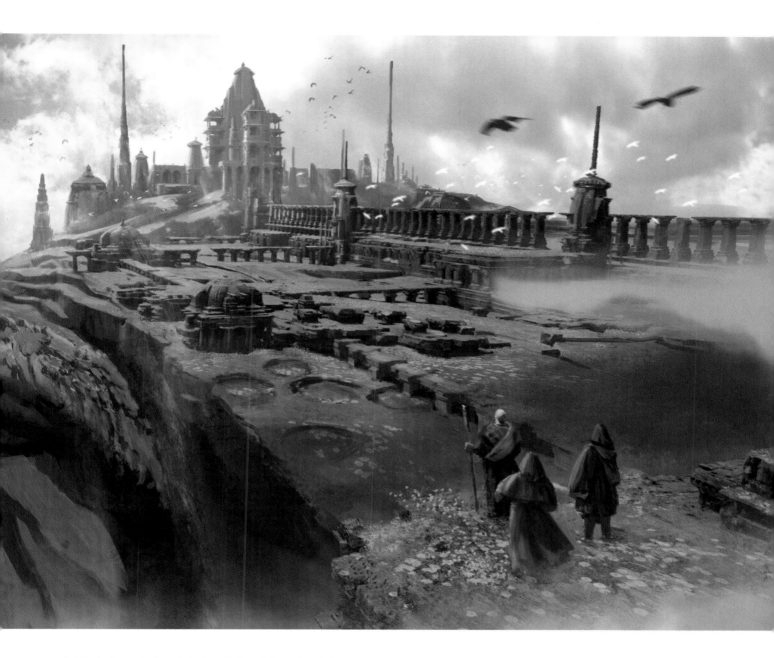

티나한이 이루고자 하는 바가 바로 이 하늘치의 등에 올라타는 일이며, 결국 소설 후반부에 티나한의 탐사대와 오레놀이 이를 최초로 발견하는 데에 성공합니다. 이 등에 있는 유적은 기이한 모습의 폐허였습니다. 반쯤 무너진 지붕이 세 개의 기둥으로 지탱하고 있는 등 이치에 맞지 않는 장면들이 가득했습니다. 그 경이로운 폐허에서 탐사대원들은 읽을 수 없는 글이 적힌 거대한 기둥을 발견합니다. 그 글은 바라보는 이가 읽고 싶다고 마음먹자, 읽을 수 있는 형태로 바뀌었고, 읽는 사람의 능력에 따라 새로운 통찰도 제공합니다. 심지어 하늘치를 원하는 곳으로 조종할 수도 있게 됩니다. 이후 이 하늘치는 신 아라짓 왕국의 새로운 수도가 됩니다.

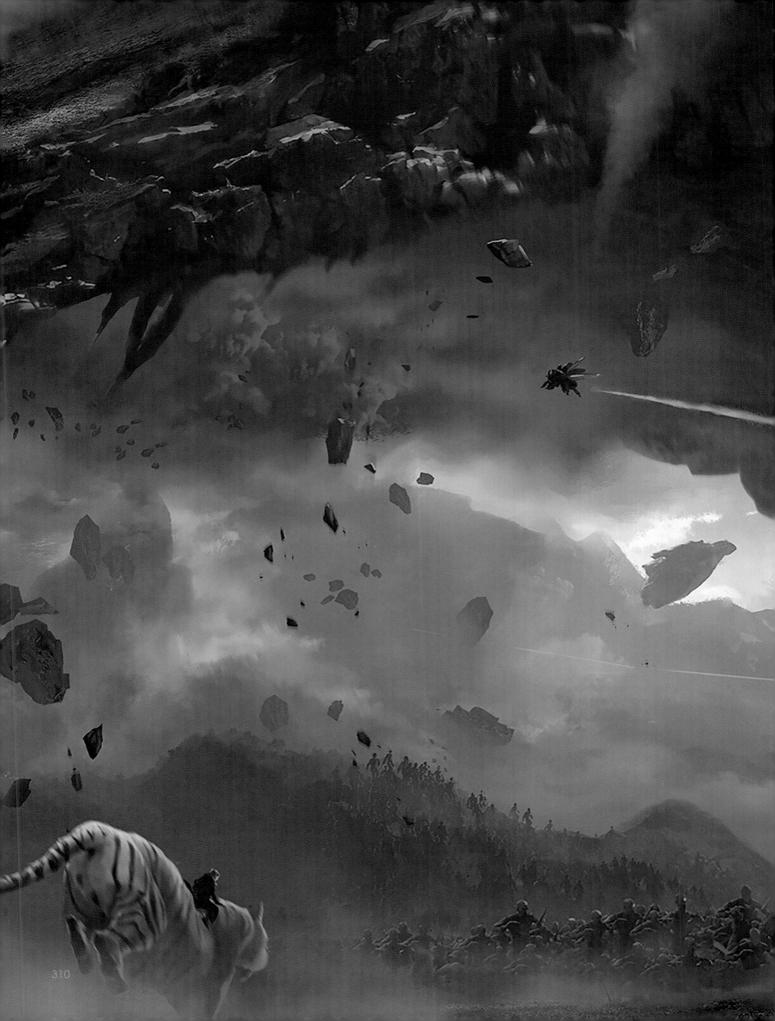

◆ 전수민

성난 하늘치

유유히 떠다니는 하늘치는 보통 지상의 생물들을
위협하지 않습니다. 하지만 하늘치를 화나게 하는
경우, 무서운 일을 당할 수 있습니다. 이 사건은
역사에 기록으로 남았고, '성난 하늘치 같다'라는
관용구가 생겨났습니다. 그러나 하늘치가 왜
분노했는지는 알려진 바가 없는데, 하늘치를
분노하게 한 왕국이 지상에서 사라져 버렸기
때문입니다.

성난 하늘치의 위력을 알고 있던 케이건은 잔인한
방식으로 하늘치를 이용했습니다. 케이건은 하인샤
대사원까지 쫓아온 삼천의 두억시니를 으깨버리기
위해 하늘치의 눈을 화살로 쏘아버립니다. 하늘치는
눈에서 피를 쏟아내며 대지를 향해 분노했습니다.
그리고 하늘치가 지느러미로 땅을 때릴 때마다
대지의 모습은 수십만 년의 세월이 무색하게
무너지고 또 바뀌었습니다. 하늘치의 분노로부터
삼천의 두억시니는 단 스물둘만이 살아남습니다.

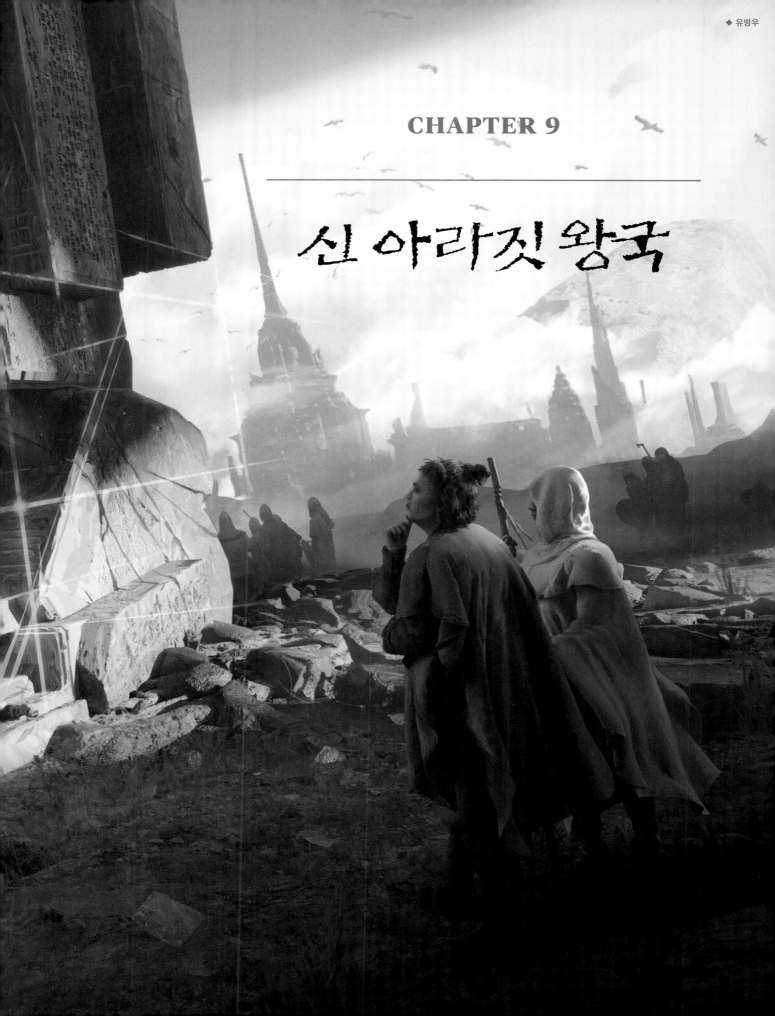

CHAPTER 9

신 아라짓 왕국

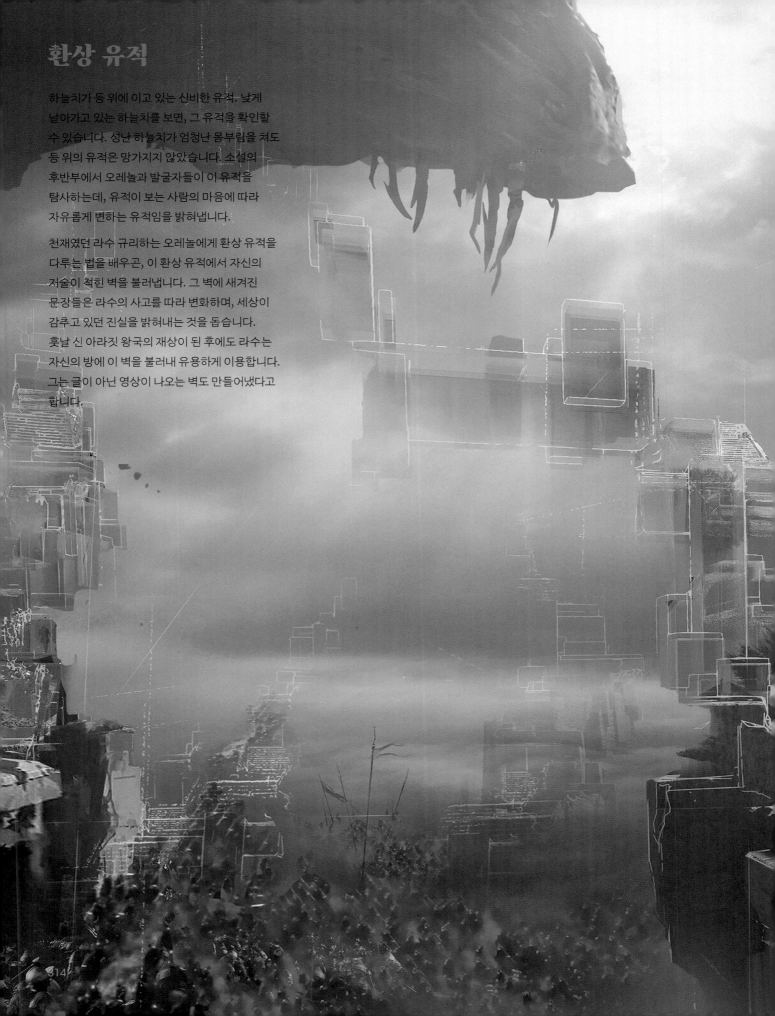

환상 유적

하늘치가 등 위에 이고 있는 신비한 유적. 낮게
날아가고 있는 하늘치를 보면, 그 유적을 확인할
수 있습니다. 성난 하늘치가 엄청난 몸부림을 쳐도
등 위의 유적은 망가지지 않았습니다. 소설의
후반부에서 오레놀과 발굴자들이 이 유적을
탐사하는데, 유적이 보는 사람의 마음에 따라
자유롭게 변하는 유적임을 밝혀냅니다.

천재였던 라수 규리하는 오레놀에게 환상 유적을
다루는 법을 배우곤, 이 환상 유적에서 자신의
저술이 적힌 벽을 불러냅니다. 그 벽에 새겨진
문장들은 라수의 사고를 따라 변화하며, 세상이
감추고 있던 진실을 밝혀내는 것을 돕습니다.
훗날 신 아라짓 왕국의 재상이 된 후에도 라수는
자신의 방에 이 벽을 불러내 유용하게 이용합니다.
그는 글이 아닌 영상이 나오는 벽도 만들어냈다고
합니다.

환상 계단

오레놀과 함께 하늘치에 올랐던 탐사대원들이
알아낸 하늘치 유적의 비밀로서, '상상한 자에게만
적용되는 환상'이라는 점을 이용한 계단입니다.
오레놀이 하텐그라쥬 상공으로 날아온 하늘치에서
내려올 때 이용했으며, 하텐그라쥬에서 수많은
사람들이 대피할 수 있도록 계단을 상상하는 법을
가르쳐줍니다.

하지만 이제껏 해 본 적 없던, 심지어 불가능하다고
여겨졌던 대상에 대해 상상력을 발휘하는 건 굉장히
어려운 일이기에, 몇몇 상상력이 강한 이들을 빼고는
대부분 이 계단을 상상하는 것을 어려워했습니다.
그래서 그날, 하텐그라쥬를 덮친 신의 재앙을
피하려는 모든 종족들은 북부군, 나가 진영을
가리지 않고 서로 도우며 하늘치 위에 올랐습니다.
계단은 물리적으로 사용자 외에는 영향을 미칠 수
없으므로, 계단을 상상한 사람이 상상력이 부족한
이를 업거나 붙잡은 채 달리거나 하는 식으로
말입니다.

환상 계단의 형태는 상상한 자들마다 각기 다를
수 있고, 그 능력 또한 상상한 이의 상상력에
달렸습니다. 자유롭게 날아다니는 것 또한
가능하며, 이를 이용해 하늘치를 제어하는 것도
가능할 수 있습니다.

하늘누리

하늘치의 등에 건설된 이동 수도. 티나한의 발굴대
덕분에 세계는 이제 하늘치를 다루는 비밀을
알게 되었고, 이를 활용하여 새로운 거주지를
개척했습니다. '하늘누리'라 불리는 이 도시에 가기
위해서는 하늘치에 닿는 계단을 하나 상상하기만
하면 됩니다.

신 아라짓 왕국의 수도이기 때문에 북부 사람들이
그리워하던 '옛 아라짓'의 모습을 재현하고자 한
노력들이 깃들었을 것입니다. 도깨비들이 제작한
기발한 건축물들도 존재하며, 나가 종족에게
영향을 받아 다양한 행정 건물부터 조경 장식, 침대
생활 같이 북부와 남부가 섞인 생활 방식을 엿볼 수
있습니다.

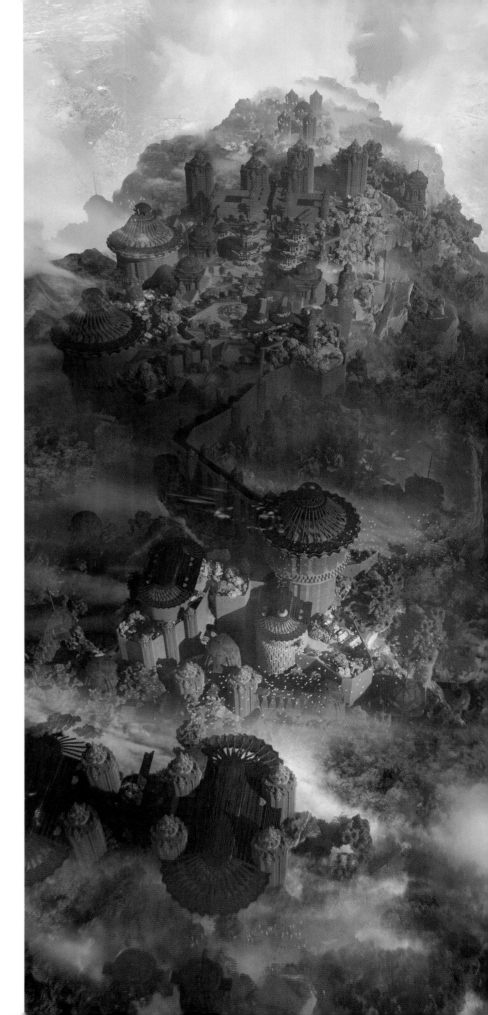

316

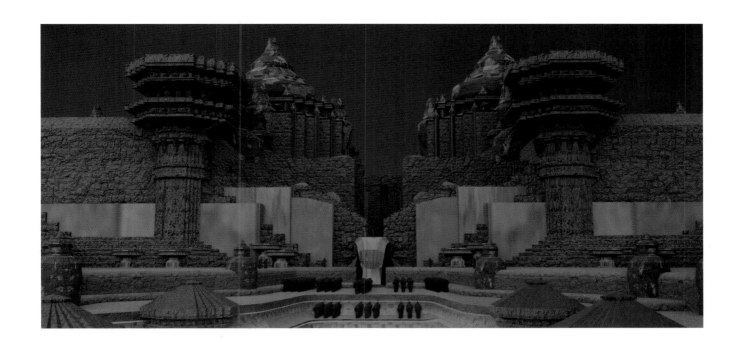

하늘누리의 건물

하늘누리의 건물들은 이동하며 생기는 바람이
잘 지나갈 수 있도록 벽에 구멍을 내는 방식으로
설계했습니다. 그리고 기둥이 높아질수록
구멍이 숭숭 난 부분이 조형에 드러나도록
했습니다. 하늘치 위에 나무를 심어야 건물이
안정적으로 세워진다는 것을 깨달은 사람들이,
나가의 식물 생장 비법을 건물에도 적극적으로
적용해 키워냈으리라고 생각했습니다. 비행기의
제트엔진을 닮은 구조물은 도깨비가 설계했을 법한
장치입니다. 바람이 많이 불 때는 밑에서 바람을
흡입해 건물을 움직일 에너지를 만들어내는 것을
상상했습니다.

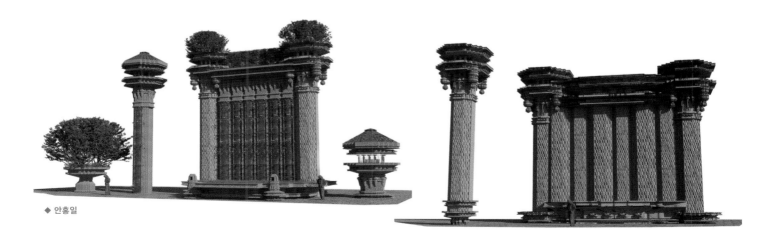

◆ 안홍일

317

2차 대확장 전쟁과 북부군

하인샤 대사원에 모였던 군웅들은 사모 페이를 왕으로 추대하고,
전쟁 준비를 합니다. 한계선을 넘어올 나가들을 막고, 삶의 터전을
지키기 위해서였습니다. 군웅들은 대부분 지도자의 역량을 갖춘
뛰어난 장수거나 지략가였기에, 자연스레 북부군의 원수부를
이룹니다. 그리고 이 군웅들의 휘하에 있던, 혹은 지배 지역에
살던 사람들도 북부군으로 참전합니다. 인간만이 아닌, 레콘과
도깨비들도 왕의 이름 아래 모여 북부군에 소속해 싸웁니다.

전쟁은 빠르게 끔찍한 방식으로 세상을 변화시켜 나갔습니다. 사람을
효과적으로 살상하기 위한 방법들이 생겨났습니다. 북부군 군대,
특히 보병들은 모두 세 자루의 작살검을 휴대했습니다. 나가들을
상대하기 위해 고안된 이 무기는 한번 몸에 박히면 잘 빠지지 않고,
지속적인 고통을 주어 나가들의 움직임을 방해했습니다. 또한
기병들은 중장갑을 입지 못하는 나가 보병들을 짓밟았습니다.
도깨비들은 도깨비불로 열을 보는 나가들의 눈을 현혹시키고,
무기들을 개량합니다. 어르신들은 나가들의 상황을 빠르게 파악해
전달하거나, 나가 군단을 성가시게 괴롭혔습니다. 레콘은 전장의
최전선에서 별철 무기를 휘두르며 수십의 나가들을 쓰러뜨리는
병기가 됩니다.

전쟁이 익숙해질수록 나가들은 각성제 역할을 하는 소드락에
의존하여 작살검이 주는 격통을 견디며 싸웠으며, 정신 억압자가
이끄는 코끼리 부대를 앞세워 북부를 함락시켜 나갔습니다. 게다가
나가들은 뱀단지와 뱀부리미를 이용해 북부군이 병력을 이동하는
속도보다 더 빠른 기동력을 보여 주었습니다. 그래서 북부군의
항전에도 불구하고, 4년 동안 북부에서는 서른 개 이상의 도시들이
함락되어 사라졌습니다.

결국 지략가 라수 규리하 상장군은 엔거 평원에서 륜페이와 시우쇠를
포함한 4만 명쯤 되는 모든 병력을 집중해 결전을 치르는 승부수를
둡니다. 이 결전에서의 승리는 죽음을 각오하고 적진의 중심부인
하텐그라쥬로 가서 여신을 구출하기 위한 발판이었습니다.

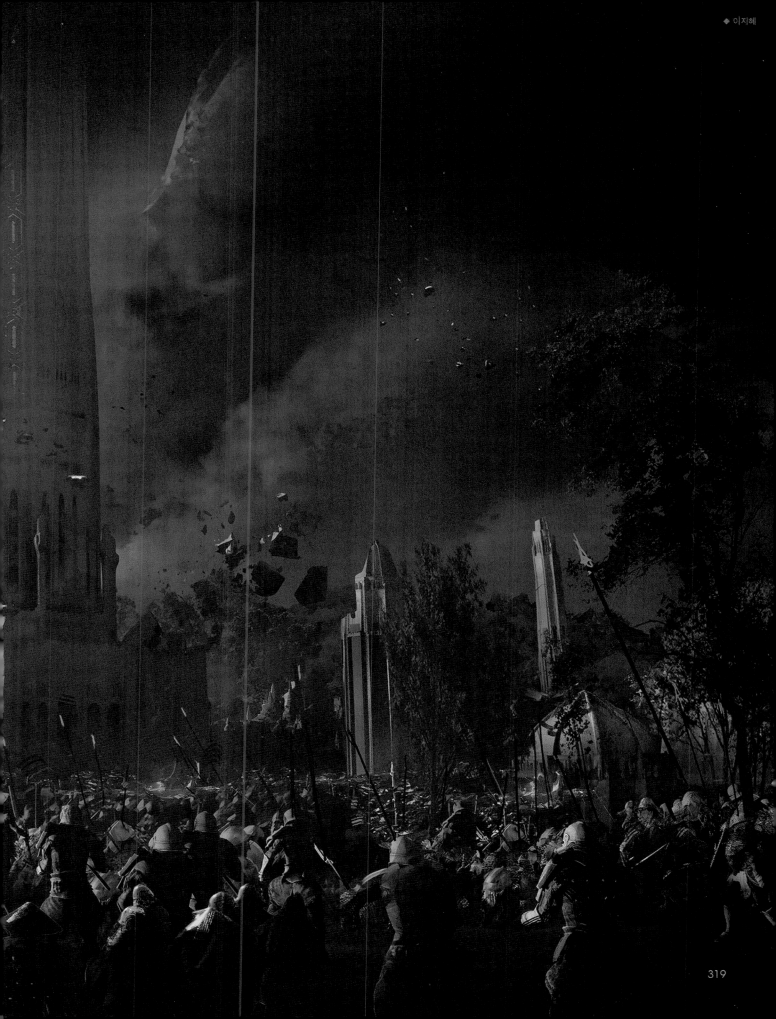

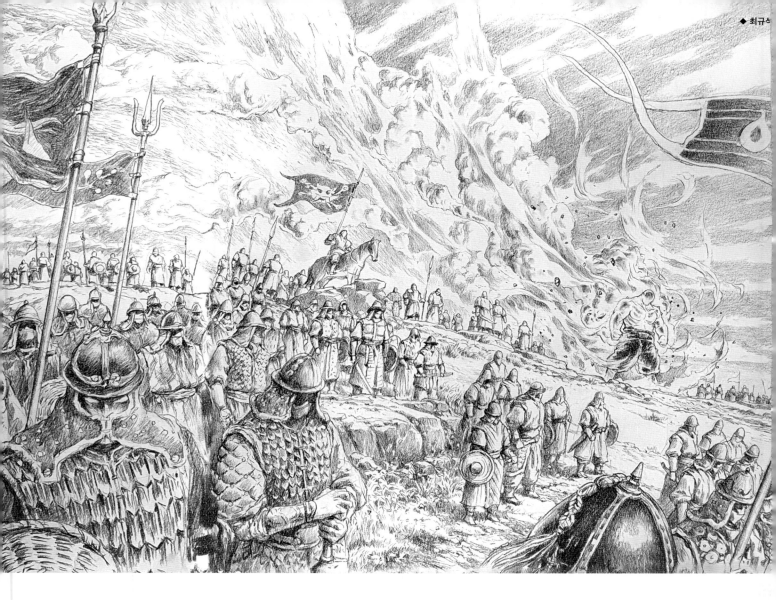

북부군의 군복

전투는 이미 시작되고 있었다. 비록 왕이 맥빠지는
소리를 했지만, 병사들은 자신이 어디에 있는지
잘 알고 있었다. 지휘관들은 그들을 죽음과 삶을
가르는 가느다란 선 위에 올려놓고 있었다.
추하고 희미한, 비정함으로 가득한 선이었다.

— 제11장 「침수(侵水)」

북부군의 군복은 통일된 의복을 입은 나가들과 비교하면, 제각각인
모습을 띠고 있습니다. 나가들과 달리 지역마다 삶의 방식이 달랐고,
원래 군인이 아니었던 사람들까지 훈련을 받으며 전쟁에 동원되었을
것이기 때문입니다. 규리하나 큰 도시의 정예군을 제외하고는 전쟁을
위한 물품 보급이 넉넉하지 않아서 큰 규칙하에서 각자 형편에 맞게
군수물품을 마련하는 모습이 시각적으로 보이길 원했습니다.

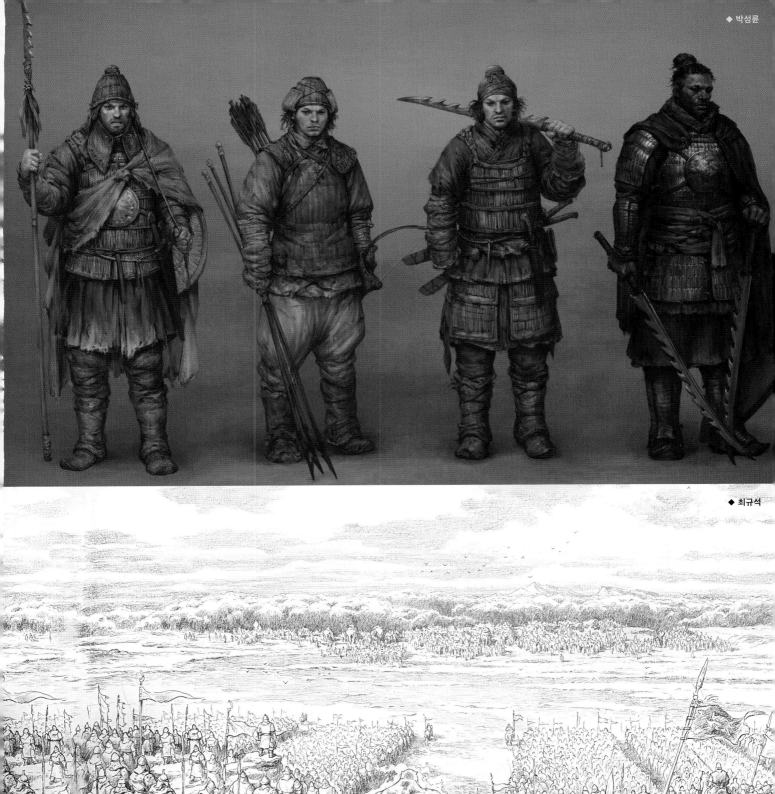

◆ 박성륜

◆ 최규석

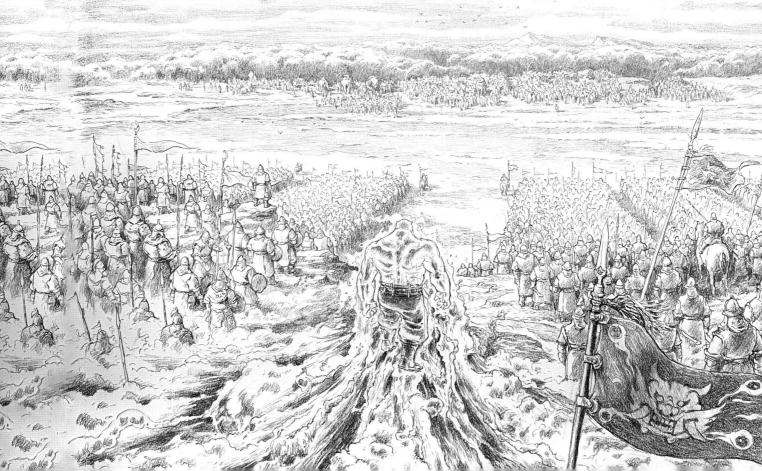

대지를 윷판 삼아 하늘로 윷가락을 던진다.

네 개의 윷가락은 날고, 까불거리고, 부딪치고, 구른다.

도, 개, 걸, 윷, 모의 다섯 조합 중 하나가 나올 터인데, 그것은 어느 순간에
정해지는가?

물론 하늘로 던져진 순간이다. 그 순간 다섯 조합은 모두 긍정된다. 대지에
떨어졌을 때 나온 것이 무엇이든 그것은 이미 긍정된 우연 중 하나다. 그리고
윷놀이는 계속된다.

— 제18장「천지척사(天地擲柶)」

◆ 유병우

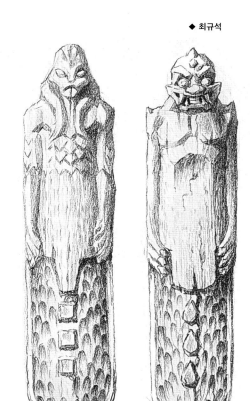

◆ 최규석

윷놀이

이 대륙에 모든 종족이 알고 있는 오래된 민속놀이며, 실제 한국의 전통 놀이입니다. 종족마다 선호하는 놀이는 각기 다르지만, 윷놀이는 종족에 상관없이 모두 즐기는 편입니다. 그래서 대륙엔 윷놀이에 관련한 관용구도 많습니다. 특히 자주 쓰이는 '윷가락 세 개로는 아무것도 못 한다.' 란 관용구는 모든 준비가 갖춰지지 않았는데 억지로 시도하면 재미도 없고 놀이도 안 된다는 뜻으로 쓰입니다. 작가는 이 작품에서 윷놀이를 네 종족과 그 종족의 신들이 한데 모여 세상의 변화를 일으키고 나아가는 과정의 은유로 사용했습니다.

『눈물을 마시는 새』 속 윷놀이의 규칙은 한국의 전통놀이인 윷놀이와 동일한 방식입니다. 네 개의 반달 모양으로 깎아낸 윷가락을 던져, 그 결과에 따라 네 개의 말을 조종해 승부를 겨룹니다. 모든 말이 판을 한 바퀴 돌아 밖으로 먼저 벗어나는 편이 이깁니다. 참가자가 많을 경우 여러 사람이 편을 갈라 즐기기도 하는 놀이입니다.

아티스트 손광재, 최규석, 정슬아, 안홍일, 강민구, 유병우, 이지혜, 전수민, 박성륜, 김재민, 백근주, 천동아, 최석영, 김봉헌, 진현석, 윤규빈, 이안 맥케이그

아트북 글 문지현, 박서현

아트북 엮은이 문지현, 이소영

Special thanks to CH Kim, Ashley Youngsun Nam, Jungwon Yang, Jinhyung Kim

한계선을 넘다

『눈물을 마시는 새』 게임·영상화를 위한 아트북

1판 1쇄 펴냄 2022년 11월 11일

1판 4쇄 펴냄 2024년 1월 30일

지은이 크래프톤

원저작자 이영도

발행인 박근섭

편집인 김준혁

펴낸곳 황금가지

출판등록 | 2009. 10. 8 (제2009-000273호)

주소 | 06027 서울 강남구 도산대로 1길 62 강남출판문화센터 5층

전화 | 영업부 515-2000 편집부 3446-8774 팩시밀리 515-2007

홈페이지 | www.goldenbough.co.kr

도서 파본 등의 이유로 반송이 필요할 경우에는 구매처에서 교환하시고

출판사 교환이 필요할 경우에는 아래 주소로 반송 사유를 적어 도서와 함께 보내주세요.

06027 서울 강남구 도산대로 1길 62 강남출판문화센터 6층 민음인 마케팅부

© ㈜민음인, 2022. Printed in Seoul, Korea

ISBN 979-11-7052-211-9 03600

㈜민음인은 민음사 출판 그룹의 자회사입니다.

황금가지는 ㈜민음인의 픽션 전문 출간 브랜드입니다.